故宮

博物院藏文物珍品全集

故宮博物院藏文物珍品全集

清代漆器

主編：李久芳

商務印書館

清代漆器
Lacquer Wares of the Qing Dynasty

故宮博物院藏文物珍品全集
The Complete Collection of Treasures
of the Palace Museum

主　　編 …………………… 李久芳

副 主 編 …………………… 張　榮　陳麗華

編　　委 …………………… 倪如榮

攝　　影 …………………… 劉志崗

出 版 人 …………………… 陳萬雄

編輯顧問 …………………… 吳　空

責任編輯 …………………… 徐昕宇

設　　計 …………………… 張　毅

出　　版 …………………… 商務印書館 (香港) 有限公司
香港筲箕灣耀興道 3 號東滙廣場 8 樓
http: // www.commercialpress.com.hk

發　　行 …………………… 香港聯合書刊物流有限公司
香港新界大埔汀麗路 36 號中華商務印刷大廈 3 字樓

製　　版 …………………… 深圳中華商務聯合印刷有限公司
深圳市龍崗區平湖鎮春湖工業區中華商務印刷大廈

印　　刷 …………………… 深圳中華商務聯合印刷有限公司
深圳市龍崗區平湖鎮春湖工業區中華商務印刷大廈

版　　次 …………………… 2006 年 6 月第 1 版第 1 次印刷
© 2006 商務印書館 (香港) 有限公司
ISBN 13 - 978 962 07 5349 7
ISBN 10 - 962 07 5349 6

故宮博物院藏文物珍品全集

總序

楊新

故宮博物院是在明、清兩代皇宮的基礎上建立起來的國家博物館，位於北京市中心，佔地72萬平方米，收藏文物近百萬件。

公元1406年，明代永樂皇帝朱棣下詔將北平升為北京，翌年即在元代舊宮的基址上，開始大規模營造新的宮殿。公元1420年宮殿落成，稱紫禁城，正式遷都北京。公元1644年，清王朝取代明帝國統治，仍建都北京，居住在紫禁城內。按古老的禮制，紫禁城內分前朝、後寢兩大部分。前朝包括太和、中和、保和三大殿，輔以文華、武英兩殿。後寢包括乾清、交泰、坤寧三宮及東、西六宮等，總稱內廷。明、清兩代，從永樂皇帝朱棣至末代皇帝溥儀，共有24位皇帝及其后妃都居住在這裏。1911年孫中山領導的"辛亥革命"，推翻了清王朝統治，結束了兩千餘年的封建帝制。1914年，北洋政府將瀋陽故宮和承德避暑山莊的部分文物移來，在紫禁城內前朝部分成立古物陳列所。1924年，溥儀被逐出內廷，紫禁城後半部分於1925年建成故宮博物院。

歷代以來，皇帝們都自稱為"天子"。"普天之下，莫非王土；率土之濱，莫非王臣"（《詩經·小雅·北山》），他們把全國的土地和人民視作自己的財產。因此在宮廷內，不但匯集了從全國各地進貢來的各種歷史文化藝術精品和奇珍異寶，而且也集中了全國最優秀的藝術家和匠師，創造新的文化藝術品。中間雖屢經改朝換代，宮廷中的收藏損失無法估計，但是，由於中國的國土遼闊，歷史悠久，人民富於創造，文物散而復聚。清代繼承明代宮廷遺產，到乾隆時期，宮廷中收藏之富，超過了以往任何時代。到清代末年，英法聯軍、八國聯軍兩度侵入北京，橫燒劫掠，文物損失散佚殆不少。溥儀居內廷時，以賞賜、送禮等名義將文物盜出宮外，手下人亦效其尤，至1923年中正殿大火，清宮文物再次遭到嚴重損失。儘管如此，清宮的收藏仍然可觀。在故宮博物院籌備建立時，由"辦理清室善後委員會"對其所藏進行了清點，事竣後整理刊印出《故宮物品點查報告》共六編28冊，計有文物

117萬餘件（套）。1947年底，古物陳列所併入故宮博物院，其文物同時亦歸故宮博物院收藏管理。

二次大戰期間，為了保護故宮文物不至遭到日本侵略者的掠奪和戰火的毀滅，故宮博物院從大量的藏品中檢選出器物、書畫、圖書、檔案共計13427箱又64包，分五批運至上海和南京，後又輾轉流散到川、黔各地。抗日戰爭勝利以後，文物復又運回南京。隨着國內政治形勢的變化，在南京的文物又有2972箱於1948年底至1949年被運往台灣，50年代南京文物大部分運返北京，尚有2211箱至今仍存放在故宮博物院於南京建造的庫房中。

中華人民共和國成立以後，故宮博物院的體制有所變化，根據當時上級的有關指令，原宮廷中收藏圖書中的一部分，被調撥到北京圖書館，而檔案文獻，則另成立了“中國第一歷史檔案館”負責收藏保管。

50至60年代，故宮博物院對北京本院的文物重新進行了清理核對，按新的觀念，把過去劃分“器物”和書畫類的才被編入文物的範疇，凡屬於清宮舊藏的，均給予“故”字編號，計有711338件，其中從過去未被登記的“物品”堆中發現1200餘件。作為國家最大博物館，故宮博物院肩負有蒐藏保護流散在社會上珍貴文物的責任。1949年以後，通過收購、調撥、交換和接受捐贈等渠道以豐富館藏。凡屬新入藏的，均給予“新”字編號，截至1994年底，計有222920件。

這近百萬件文物，蘊藏着中華民族文化藝術極其豐富的史料。其遠自原始社會、商、周、秦、漢，經魏、晉、南北朝、隋、唐，歷五代兩宋、元、明，而至於清代和近世。歷朝歷代，均有佳品，從未有間斷。其文物品類，一應俱有，有青銅、玉器、陶瓷、碑刻造像、法書名畫、印璽、漆器、琺瑯、絲織刺繡、竹木牙骨雕刻、金銀器皿、文房珍玩、鐘錶、珠翠首飾、家具以及其他歷史文物等等。每一品種，又自成歷史系列。可以說這是一座巨大的東方文化藝術寶庫，不但集中反映了中華民族數千年文化藝術的歷史發展，凝聚着中國人民巨大的精神力量，同時它也是人類文明進步不可缺少的組成元素。

開發這座寶庫，弘揚民族文化傳統，為社會提供了解和研究這一傳統的可信史料，是故宮博物院的重要任務之一。過去我院曾經通過編輯出版各種圖書、畫冊、刊物，為提供這方面資料作了不少工作，在社會上產生了廣泛的影響，對於推動各科學術的深入研究起到了良好的作用。但是，一種全面而系統地介紹故宮文物以一窺全豹的出版物，由於種種原因，尚未來得及進行。今天，隨着社會的物質生活的提高，和中外文化交流的頻繁往來，無論是中國還

是西方，人們越來越多地注意到故宮。學者專家們，無論是專門研究中國的文化歷史，還是從事於東、西方文化的對比研究，也都希望從故宮的藏品中發掘資料，以探索人類文明發展的奧秘。因此，我們決定與香港商務印書館共同努力，合作出版一套全面系統地反映故宮文物收藏的大型圖冊。

要想無一遺漏將近百萬件文物全都出版，我想在近數十年內是不可能的。因此我們在考慮到社會需要的同時，不能不採取精選的辦法，百裏挑一，將那些最具典型和代表性的文物集中起來，約有一萬二千餘件，分成六十卷出版，故名《故宮博物院藏文物珍品全集》。這需要八至十年時間才能完成，可以說是一項跨世紀的工程。六十卷的體例，我們採取按文物分類的方法進行編排，但是不囿於這一方法。例如其中一些與宮廷歷史、典章制度及日常生活有直接關係的文物，則採用特定主題的編輯方法。這部分是最具有宮廷特色的文物，以往常被人們所忽視，而在學術研究深入發展的今天，卻越來越顯示出其重要歷史價值。另外，對某一類數量較多的文物，例如繪畫和陶瓷，則採用每一卷或幾卷具有相對獨立和完整的編排方法，以便於讀者的需要和選購。

如此浩大的工程，其任務是艱巨的。為此我們動員了全院的文物研究者一道工作。由院內老一輩專家和聘請院外若干著名學者為顧問作指導，使這套大型圖冊的科學性、資料性和觀賞性相結合得盡可能地完善完美。但是，由於我們的力量有限，主要任務由中、青年人承擔，其中的錯誤和不足在所難免，因此當我們剛剛開始進行這一工作時，誠懇地希望得到各方面的批評指正和建設性意見，使以後的各卷，能達到更理想之目的。

感謝香港商務印書館的忠誠合作！感謝所有支持和鼓勵我們進行這一事業的人們！

<div align="right">1995年8月30日於燈下</div>

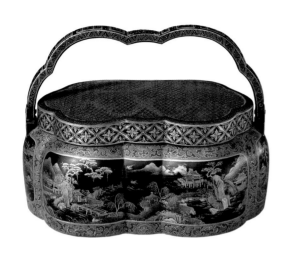

目錄

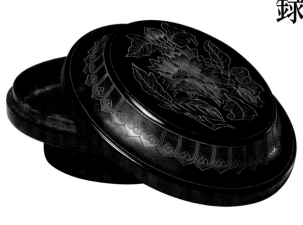

文物目錄

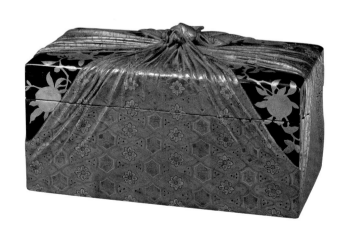

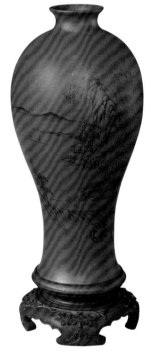

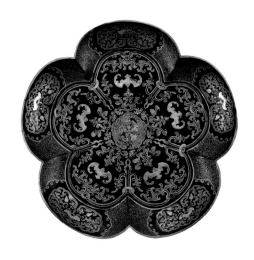

異彩紛呈的清宮漆器

導言

李久芳

　　清朝是中國歷史上最後一個封建王朝，是由滿族建立的統一的多民族國家。在這一特殊的社會背景下，漆器的生產和應用主要是承襲歷史傳統，但其技術水平較之前代有了進一步提高。特別是乾隆年間，漆器生產達到歷史最高峰，取得了輝煌成就。清代後期，隨着國勢的衰落，漆工藝一蹶不振，深陷低谷。

　　總體來看，清代漆器生產的重要特徵是地域特色日益明顯，呈多樣化發展趨勢。明代以官辦手工業為主的漆器生產方式，此時已為民營手工業所取代。各地的民間漆藝作坊，在長期的生產實踐中，逐漸形成了具有鮮明地方特色的漆藝門類。如：蘇州的雕漆；揚州的漆鑲嵌；福州的脫胎漆和仿洋漆；潮州、浦田、青田的木雕金漆；貴州的皮胎漆；山西、陝西的款彩漆等等。品類眾多、異彩紛呈，呈現出百花齊放的嶄新局面。

　　故宮博物院珍藏着萬餘件清代漆器，多是宮廷用器，其中一部分為宮廷造辦處和各地漆作坊為皇室生產的"御用品"；另一部分是地方官吏作為"方物"進獻給皇帝的"貢品"。其品類之豐富、數量之龐大、質地之精良，在海內外首屈一指，代表了清代漆工藝的最高水平。本卷從中遴選出196件（套）精品，以工藝和時代為序臚陳於讀者面前，以期全面反映清代漆工藝的主要成就。

一、清代宮廷漆器的主要品類

　　在明朝人黃成所著的《髹飾錄》中，將漆器按製作方法及工藝特點劃分為14大類，101種。清代漆器在繼承明代傳統工藝的基礎上又有發展和創新，宮廷中遺存的清代漆器雖數量龐大，但細品之，大致可概括為如下幾類：

1. 雕漆

雕漆是宋元以來新興的重要漆器門類之一，製作時，需先在木胎或金屬胎上髹漆，之後在漆上雕刻圖案。根據雕漆顏色的不同，主要有剔紅、剔黃、剔黑、剔彩等區別，其工藝要求高、難度大、耗時長。明末清初，國勢動盪，雕漆產品很少且工藝低劣。直到清代雍正、乾隆年間，社會穩定，經濟繁榮，雕漆工藝才逐漸恢復和發展，並臻於至盛。

清宮遺存的雕漆器多是乾隆年間製作的，計有剔紅、剔黃、剔黑、剔彩、剔犀等品類，其中尤以剔紅數量最多。相比較而言，明清雕漆雖屬同一工藝門類，但技術特點各異。具體來說，清代剔紅分外鮮紅艷麗，而不似明代剔紅那種深沉穩重的棗紅色。清代剔黃多為中黃色，而不似明代之略顯暗淡無光的駝黃色。清代剔黑的色澤較明代更顯油黑光亮，這說明，當時的調漆技術有了一定改進。清代剔彩色彩較明代增多，且工藝進步明顯。特別是葡萄紫色，是明代剔彩漆器中所未見的。《髹飾錄》記載，剔彩漆器有"重色"和"堆色"之分。所謂"重色"，即通常所見分層髹漆的作品，俗稱"橫色"。"堆色"者，即先用單色漆髹飾，然後將圖案中的漆剔除，填入所需的色漆，再雕刻花紋細部，故又謂之"豎色"。在現存的明代漆器中尚未覓見堆色剔彩的實例，而清代卻屢見不鮮，如本卷所收剔彩圭璧盒（圖33），色彩分明、工藝細膩，即是堆色剔彩的代表性器物。剔犀是最早的雕漆品種之一，傳統的剔犀漆器，有朱面、黑面之分，二者均雕如意雲紋或香草紋。朱面者，髹朱漆為主，在朱漆間加幾層黑漆，剔出圖案之後，線條的側面顯露出幾道黑線，即通常所稱"朱間黑線"；黑面者，髹黑漆為主，在黑漆間加幾層紅色漆，剔出圖案後，線條側面露出幾道朱線，即通常所謂"烏間朱線"。清代剔犀仍遵舊制，但黑漆者，烏黑光亮；朱漆者，色澤鮮麗，與明代剔犀的色澤區別很大。

除上述傳統雕漆作品以外，清代還出現了"仿雕漆"或稱"假雕漆"工藝。所謂仿雕漆，即先在木胎上雕花，之後再髹漆，乍看似雕漆，實為木雕罩漆。亦有用漆灰堆起花紋，表面罩漆的做法。這兩種作品，從圖案的側面均看不到髹漆所形成的層次，執於手中顯得輕浮，沒有髹漆作品的沉重感，較易辨別。另有一種漆器，通體髹單色漆，雕刻花紋後，將花紋局部染色，給人以雕彩漆的錯覺，故被稱為"假剔彩"，由於其亦是雕漆，必須仔細觀察方可辨認。

卷所選的光素漆器都屬後者，如朱漆菊瓣式蓋碗（圖164）式樣美觀，色澤明快，執於手中，輕飄如紙。深得乾隆皇帝欣賞，特題詩其上以為紀念。

此外，本卷還收錄了幾件清晚期的福建漆器，雖然並非光素類，但因都採取了脫胎技術製作，且工藝頗為精湛，故一併歸入此類。

6. 漆鑲嵌製品

清代的漆鑲嵌製品種類很多，主要有嵌螺鈿、嵌牙、嵌骨、嵌金銀絲、嵌玉和百寶嵌等。雖然鑲嵌的內容不盡相同，但技法相似，皆以黑漆或朱漆為地，上嵌各式圖紋，或豪華富麗、或清淡典雅，顯示出不同的藝術風格和審美情趣。

嵌螺鈿漆器產生較早，在清宮中遺存也較多，大體可分兩類：一為厚鈿片嵌成，俗稱“硬螺鈿”，西周時已有雛形；另一種採用很薄的亮光螺內皮，粘貼於漆地之上，亦稱“軟螺鈿”，是宋以後發展起來的新品種。這兩種螺鈿漆器在清代製作均較為普遍，有的還在螺鈿中加飾金銀絲或金銀片，更顯華麗。如黑漆嵌螺鈿五子奪魁圓盒（圖171），通體髹黑漆為地，嵌薄螺鈿間貼金片紋飾，圖案五顏六色，絢麗多彩。

漆器上單純嵌牙、骨、銅等材質者較少見，而以百寶嵌居多。這類用金、銀、珠寶、犀角、象牙、翡翠、瑪瑙等珍貴材料鑲嵌圖紋的漆器，因為使用材料很多，且各種材料的加工方法各異，就需要各種工藝門類密切配合，方能製作出高水平的作品，實為一門綜合性藝術。

7. 犀皮漆器

犀皮漆器亦作菠蘿漆或斑紋漆，《髹飾錄》將其列入填嵌類。其工藝是在胎體之上，塗二三種不同顏色漆，待漆未乾時來回塗抹，使漆色稍許混合，漆乾後再打平磨光，使器表隱現出如雲霧迷濛般變化萬端的紋理。此類漆器色澤多以土黃漆為主，加赭色斑紋，形如浮雲流水，宛若天成。

8. 款彩漆器

款彩又名刻灰、雕填，其工藝是先在木胎上塗漆灰，再雕刻花紋，然後將陰刻的花紋塗上色漆，故《髹飾

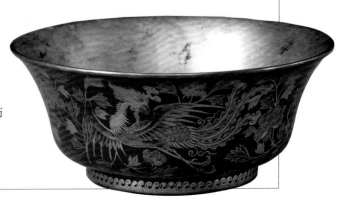

錄》將其列入雕鏤類。這類漆器流行於中國北方的晉、陝地區，一般用於大型家具或建築的裝飾之上，着色多為大青、大綠、大紅、大黃，濃筆重彩，色彩對比強烈，具有濃厚的地方特色，宮廷中應用甚少。

最後需要強調的是，本卷將清代宮廷漆器簡單歸納為上述八類，主要是為論述方便的權宜之計，這並不是漆器分類的標準和原則。此外，由於所收犀皮漆器和款彩漆器各只一件，故不再單獨分類，而是附於全書最後，權且作為了解此類漆器形制、工藝之參考，以使讀者對清宮漆器有比較全面的認識。

二、清代宮廷漆器的特徵與分期

清代漆器生產大體可分早、中、晚三個階段。以康熙為代表的早期階段，漆工藝處於恢復時期，基礎好、實用性強的品類有所發展，而基礎薄弱的品類，尚處於停頓時期。以雍正、乾隆為代表的中期階段，是漆工藝發展的鼎盛時期，各種漆工藝門類都取得了輝煌成就。道光至宣統的晚期階段，漆工藝已走向衰落，除個別品種尚有些許變化外，總體處於低谷之中。

1. 清早期漆器（順治—康熙，1644—1722）

清初，宮廷中漆器的生產主要以實用為目的，其工藝在繼承傳統的基礎上又有所發展。這一時期，罩金漆技術應用十分廣泛，不僅在宮殿建築上大量使用，而且皇帝登極用的屏風、寶座，舉行盛大典禮用的鹵簿儀仗，帝后乘坐的鸞、輿等，都是以罩金漆工藝製作的。這些漆器雕刻技藝精湛，罩金技法極盡精妙，在莊嚴凝重的氛圍中，充分展現出金碧輝煌的藝術效果。

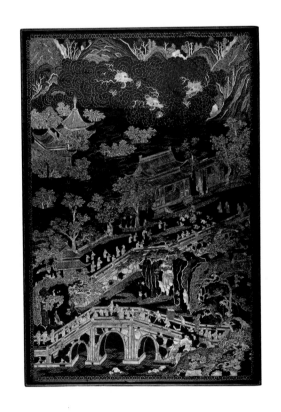

除罩金漆工藝外，此時的漆鑲嵌技術也顯示出很高的工藝水平。例如：黑漆嵌螺鈿職貢圖長方盒（圖170），刻畫眾多人物聚集於一座殿宇之前，或站或跪，虔誠祈禱。殿宇的上方三條巨龍湧動着一股烏雲出現，場面恢宏壯觀。另一件百寶嵌五老觀日

圖長方盒（圖180），蓋面以厚螺鈿、綠松石、雞血石、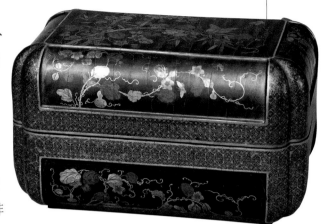
瑪瑙、壽山石、青金石、碧玉、染牙、珊瑚等嵌五位老
人於山巔岩石之上，俯瞰雲海中紅日初升。選料極精，
色彩鮮明。這些精美的作品，充分展現出工匠們高超的
技術水平，頗有明末大家江千里的風範。

清早期單純以黑漆或朱漆髹飾的大型家具的數量也較
多，這些家具表面漆質堅實蘊亮，於淳樸中彰顯富麗，非
常符合康熙皇帝倡導的"返樸歸淳"的藝術品味。此時彩繪
戧金漆器的數量不多，作品多小巧別致，只有少量家具，其色彩也較單調，常見以絳黃色為
地，上壓雲龍和花卉紋。還有一些在圖案邊緣細勾陰線輪廓，內戧金粉，圖案比較疏朗，講
究畫意。

雕漆工藝此時尚處於停滯階段，作品極少，遺存下來的更是鳳毛麟角，目前所知僅有幾件作
品具有清早期特點。如剔黃夔龍紋圓盤（圖1），雕刻刀法比較生硬，圖案邊緣雖經磨光，棱
角仍很明顯，具有明萬曆時期的特點，但以變形夔紋勾連組合的圖案，卻是康熙時期的典型
風格。又如剔犀如意雲紋花觚（圖3），係用青花瓷觚為胎，雖有"大明成化年製"款，但其
瓷胎及青花款識具有明顯清初特徵，因此，此觚應是清早期的作品無疑。

總之，清早期漆器的特點，首先是工藝技術有了一定進步，但有些品種尚在恢復之中。其次
是少量宮廷御用重器展現出豪華富麗的特徵，更多的作品則以淳樸豪放的藝術風格為主調。
再次是在紋飾題材方面，常見雲龍、翔鳳、四季花卉等內容，畫面疏朗，追求繪畫的意境。
人物故事題材則主要表現"太平盛世"、"歌舞昇平"，沒有太多新意。由此説明，當時的
漆工藝雖然較明代已有了一定的變化，但仍處於恢復發展階段，遠未達到最高水平。

2. 清中期漆器（雍正—嘉慶，1723—1820）

雍正、乾隆、嘉慶三位皇帝統治的近百年，是清代漆工藝發展的黃金時期。宮廷中遺存的清
代漆器，大部分是這一時期製作的。尤其是乾隆年間，雕漆生產得到全面恢復，推動了漆工
藝新的繁榮。縱觀這一階段的漆器製作，可謂工藝精湛、式樣繁多、色彩豐富、品類齊全，
形成了以精巧華麗、嚴謹細膩為標誌的時代特徵。這種"精"、"細"的藝術傾向，是深受
當時統治者審美情趣影響的結果。在清宮檔案中就記載着雍正和乾隆對呈進的漆器提出"式

樣俗氣"、"工藝粗糙"、"胎子太蠢"、
"漆木不好"等不滿意見，要求工匠注意"精
緻"、"典雅"和"靈巧"，甚至下令把已作
好的漆器重新改作。乃至當時許多漆器作品為避
免返工修改，都是遵旨"先畫樣呈覽"，經皇帝
允許後，方才製作的。

總體來看，清中期漆器風格的變化大致可歸納
為題材、造型和工藝三個方面。

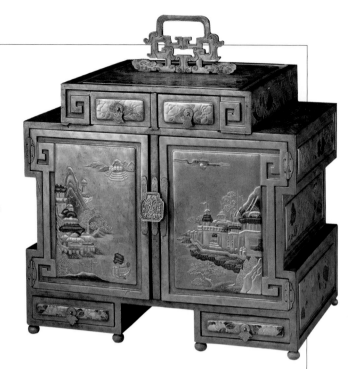

(1) 題材內容廣泛
清中期漆器作品的圖紋題材十分廣泛，包括了山水人物、自然景物、吉祥紋飾等諸多內容。
其中有些圖紋，是當時的宮廷畫師秉承皇帝旨意直接參與創作的，相當精美。

以山水人物為題材的作品，除歷史故事、神話傳說以外，更多的是一些頌揚太平盛世、歌舞
昇平的內容，與康熙時期無異。但此時出現的以日本或西方人物、風景為題材作品，則是前
所未見的新內容。如識文描金風景圖提匣（圖144），匣正面的門上繪山水、樓閣、帆船、流
雲等風景，有明顯的異國風情，是當時仿日本漆器製作的。

這一時期，對自然景物的描繪出現了"冰梅"、"落花流水"、"楓葉秋蟲"、"玉兔秋
香"、"爪瓞綿綿"、"喜相逢"等比較新穎的內容。這些用不同動物和植物巧妙組合的圖
紋，多富含深刻的吉祥寓意。此外，一些用折枝四季花卉拼成的花籃及百花圖等題材，也頗
具別致。但這一時期，更多的仍是龍、鳳、瑞獸等圖紋，突顯皇家的權威和等級的森嚴。

寓意長治久安、吉祥如意、萬壽無疆的吉祥紋樣，更是宮廷漆器常見的內容，諸如"太平有
象"、"蒼龍教子"、"江山萬代"、"平升三級"、"五子奪魁"、"吉慶有餘"等等，
不勝枚舉。一般而言，這類作品的工藝都很精緻，設計也別出心裁，但所反映的思想內容卻
無甚新意，無非是秉承清代"圖必有意，意必吉祥"的傳統而已。

(2) 造型不斷創新
清中期，不但新的漆器式樣不斷湧現，而且一些傳統漆器式樣也有了明顯變化。比如，當時
常見多層花瓣形的碗、盤，以底足為花蒂，伸出的花瓣層層向四周展開，器裏作花蕊，宛若

一朵盛開的鮮花。有的作品花瓣上還綴着折枝小花，更顯精美，乾隆年間製作的脫胎菊瓣式盤、碗，就是其代表性作品。其他如葦式香几、畫舫式香案、殿閣式香亭等，別出心裁，頗有創意。這一時期，各種花果式漆器也頻繁出現，楓葉式、桃實式、葫蘆式的盤、盒之屬，推陳出新。另有卷軸式、書函式、古琴式、錦袱式的匣、櫃之類，亦很新穎別致。如黑漆描金錦袱紋長方盒（圖106），宛若一個包着絲緞的長方小盒，極其逼真。另外，此時製作的各式攢盒，內置隨形盤碟，成組成套，不僅美觀實用，而且具有很高的藝術欣賞價值。

總之，清中期漆器造型的發展趨勢是不斷變化、不斷創新的，這一特點用乾隆皇帝的一句題詩"別出新樣無窮盡"來形容，可謂恰如其分。

（3）工藝技術突破傳統

清中期漆工藝在繼承傳統的基礎上，有較大的發展和突破，特別是雕漆工藝在這一時期全面恢復後，漆器的製作中心已由明代的北京轉移到清代蘇州地區，地域的差異，直接導致了漆工藝風格的變化。清代雕漆既不同於明早期"隱起圓滑，藏鋒清楚"的特點，也不似明代晚期"刀法快利、棱角清晰"的風格，而是根據圖紋的實際需要，把二者結合起來，使圓滑與鋒利相得益彰。對細部的處理則更多吸收繪畫中皴、擦、點、染的技法，增強了山石樹木的層次感和立體效果。這些風格特點的變化，令清中期的雕漆工藝給人以耳目一新之感。

由於皇帝的偏愛，從雍正時期開始，宮廷中仿日本"蒔繪"漆器的數量逐漸增多。故宮現存相當多的日本漆器和仿日本漆器，多是雍正、乾隆年間製作的。如識文描金蝴蝶式盒（圖149），就是一件仿日本蒔繪漆器的代表性作品。當時，為了仿製日本漆器，不僅採用了傳統工藝，還大量使用"洋漆"、"洋金"。洋漆清淡典雅、洋金富麗豪華的特點，也促進了清代金漆工藝的發展和風格的變化。

把兩種或兩種以上的工藝運用到一件漆器之上，是清中期對漆工藝新的嘗試，也是漆工藝的一次重要創新。有的是在一件漆器上採用多種漆工藝，豐富了漆工藝的表現能力，如彩漆戧金菱花鳳盒（圖77），將填漆、描漆與戧金工藝相結合，使得圖紋層次分明，主題突出；有的是以漆工藝為主體，重要部位嵌玉為飾。如剔紅落花游魚嵌玉磬式二層盒（圖16），通體髹朱漆，蓋上嵌雕魚水紋的磬式碧玉片，漆、玉密切結合，充分展現出蘇州地區漆工藝和琢玉的成就。

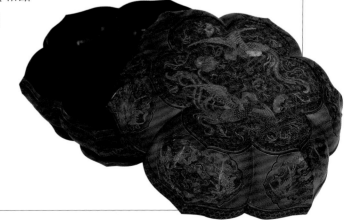

綜上所述，清中期的宮廷漆器不論是圖紋題材、造型設計還是工藝技術都有了較大發展，呈現出欣欣向榮的景象。但這一時期有些漆器的圖紋和工藝往往過於繁縟複雜，雖達到了絢麗精緻的效果，突顯出刀法和工藝的精湛，但卻缺少了淳樸豪放的氣魄，多少留給後人一絲遺憾。

3. 晚期漆器（道光—宣統，1821—1911）

道光以後，清王朝內憂外患不斷，國力已大為衰弱，漆工藝也逐漸陷入低谷，雕漆等重要漆工藝門類已然失傳。其他品類的漆器，此時雖然尚能生產，但水平低劣，已無法同鼎盛時期相比了。

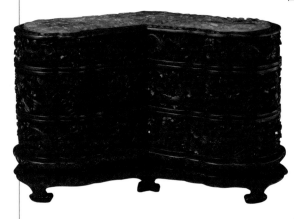

在當時這種情況下，尚有少數私營漆作坊在困境中掙扎，其中最著名者為盧葵生。盧葵生，名棟，祖籍江都（今揚州），生年不詳，卒於道光庚戌年（1850年）。據《續纂揚州府誌》載："盧棟……善製漆器，漆砂硯尤見重於時"。盧氏作品宮中亦有收藏，很可能是地方官員進獻的貢品。本卷收錄了其三件作品，包括兩件百寶嵌漆砂硯盒（圖188、圖189）和一件彩漆戧金雙馬圖長方盒（圖87），製作均很精緻，形制及技法也頗有新意，代表了盧氏作品的風格特點。

三、清代宮廷漆器的應用範圍

清代宮廷中漆工藝應用範圍廣泛，如宮殿建築群中的油漆彩畫、瀝粉、泥金等工藝成就十分突出。但由於此類漆工藝通常被視為宮殿建築的重要組成部分，故不在此進行論述。本卷介紹的重點在於各種髹漆器物，這些漆器按用途大致可劃分六大類。

1. 飲食用具

由於漆在加熱後會散發異味且易磨損，作為飲食器具有一定的局限性。因此，通常所見壺、碗、杯、盤等漆器，多是以陶、瓷、金、銀、木等為胎，表面髹漆，再施以雕、刻、填、描等工藝，這樣加工處理，能有效地改善漆的特性，使其更利於用做飲食器皿。

據《造辦處各作承做活計清檔》記載，清代皇室對瓷胎漆器十分鍾愛，雍正年間，一次就令景德鎮御窰廠燒製素瓷碗80件，交漆作應用，並責成宮中著名書畫家參與創作圖紋。這些瓷胎漆碗的樣子目前已無從得見，但從本卷所收的一件乾隆年間的黑漆描金菊花執壺（圖113），或可了解其大致面貌。此壺為紫砂胎，造型小巧秀氣，表面髹黑漆，漆質油黑光亮，上壓描金菊花，點綴紅色花蕊，金色燦爛，清新典雅。乾隆年間還製作一種朱漆或黑漆戧金花瓣式食盒，盒內有隨形五彩瓷盤，可置多種食品，美觀實用。此外，當時宮廷中還有鑲金、銀裏的漆製碗、盤等食器，金銀光澤閃爍，更顯豪華富麗。

2. 陳設品

漆製陳設品主要有花瓶、仿古尊、彝等器物，以體型大者居多，亦可見小型插屏、掛屏、異獸以及脫離實用功能的碗、盤等玩賞品。其總體要求是突出造型、圖案和色彩的美感，充分發揮自身的特點，適應各種環境的需求，以達到協調統一的效果。如剔紅壽山福海插屏（圖60），漆層肥厚，色彩鮮艷，雕刻線條細膩，刀法圓滑光潤，顯示出極高的工藝水平。又如彩漆戧金花卉隨形几（圖70），以赭色漆為地，滿填朱漆卍字錦紋，上壓雕玉蘭、月季、蜻蜓等圖紋，周邊刻陰線，內戧金，工藝精絕。

3. 日常用品

此類漆器以盒、匣、唾盂、香盒、手爐居多，也有小箱、小櫃等。這些器物多無定式，有的香盒、香薰、手爐等，為便於應用，多設計得小巧玲瓏，並以金屬為器裏，以防止直接燒烤損傷器物。如紅漆描金龍鳳手爐（圖131），蓋面為銅絲編罩，爐內為銅裏。或執於手中，或捧在懷裏，顯得分外輕巧典雅。此外，置於牀頭案邊的唾盂、渣斗等，分別以雕漆、剔彩、填漆戧金、光素、彩繪和菠蘿漆等工藝製作，精巧別致，是漆器實用性與觀賞性完美結合的典範。

4. 文房用品

漆製文房用品主要有毛筆、筆架、筆筒、臂擱、墨牀、鎮紙、硯盒和漆砂硯等。毛筆的筆管多以竹木為胎，髹漆後，有的彩繪，有的描金，以體輕實用為主，亦有雕漆筆管，頗為厚重，實用性較差。筆筒式樣較多，常見雕漆、彩繪和描金等類，尤以百寶嵌最為名貴。特別值得

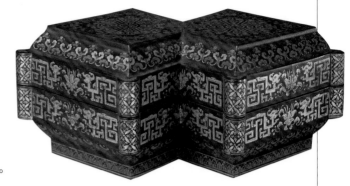

一提的是晚清盧葵生製作的漆砂硯，式樣多變，外置漆鑲嵌硯盒，成組成套，馳名海內。如百寶嵌魚藻紋漆砂硯盒（圖188），蓋面用螺鈿、孔雀石、蜜蠟、岫岩玉、彩石等嵌出石榴樹、魚、藻等圖紋，清新淡雅，構圖簡練，選料合宜，是盧葵生的傳世佳作之一。

5. 宗教禮儀用具

入關後，清王室的宗教信仰以佛教為主，金漆造像成為宮廷中較常見的漆器品類之一。這些造像多為小型的佛與菩薩塑像，主要有木胎、金屬胎和夾紵胎等質地，製作都很精美。此外，一些宗教禮儀用器，如祖廟、佛堂內供奉的牌位、漆缽、供碗、香案、五供等，分別以雕漆、金漆、戧金漆、彩漆等工藝製作，形式雖較單一，但工藝都十分精緻，彰顯皇家氣派，從多個方面反映出清代漆工藝的成就。

6. 家具類漆器

清代中葉以後，硬木來源日漸減少，用松木、杉木等普通木材製作的家具逐漸增多。由於這些木料缺乏必要的光澤和紋理，且質地不夠堅硬，為彌補這些缺陷，人們開始將漆髹飾在家具上，使得漆家具的數量日益增多。漆家具一般型體高大，大面積施漆的技術難度大，更能顯示漆工藝的成就。其中以黑漆、朱漆髹飾者，樸素莊重；施以描金、戧金工藝者，華麗氣派；黑漆嵌螺鈿者，典雅中又透出幾分豪華；特別是百寶嵌的家具，素漆地上鑲嵌各類珍寶，更加富麗堂皇。由於清代漆家具大多被收入《明清家具》下卷，本卷收錄很少，故此不再贅述。

四、清代宮廷漆器的主要來源

有清一代，宮廷中漆器的需求量很大，漆器的來源也相對廣泛，其最主要的途徑有以下三種。

1. 宮廷造辦處漆作成造的漆器

清初，為滿足皇室的需要，於康熙年間設立"養心殿造辦處"，下置各"作"，負責成造內廷所需各類物品。其中"漆作"隸屬於"油木作"，專門生產內廷應用的漆器。由於漆作的工匠都是各地選送的漆工高手，且有宮廷的財力支持，使其得以製作出大量精美的漆器。據

《造辦處各作成做活計清檔》記載："雍正元年，成做洋漆小圓盤八件、黑退光漆五屏風、寶座一份、黑漆香几一件、朱漆圓香几一件。雍正二年，成做彩漆香几五件、五彩脫胎漆盤二十四件、紅漆脫胎小盤二十四件、八仙慶壽彩漆捧盒四十個。雍正三年，成做菱花式漆盤、如意式紅漆盤、圭式紅漆盤、朱漆雙圓彩漆盤、海棠式彩漆盤、梅花式、菊花式、葵花式彩漆盤、退光漆畫葵花罩蓋盒、退光漆小書格、筍式百福百壽漆盒、黑退光漆帽架和萬福長方盒等"。由此可知，當時漆作成造的漆器，主要是家具、盤、盒等。品種多是彩繪漆器和光素漆器，亦有少量仿洋漆製品，但雕漆製品基本未見。因為雍正皇帝對洋漆格外偏愛，特於雍正七年（1729年）十二月下旨在"造辦處"附近建造了一座地窖，專供仿洋漆使用。自此，造辦處成造的仿洋漆製品數量開始逐年增多。

乾隆年間，為解決造辦處內雕漆工匠缺乏的問題，曾進行了新的嘗試。乾隆二年（1737年）十月十二日，太監胡世傑傳旨："照多寶格內紅雕漆盒樣式做幾件，盒蓋裏子中間刻大清乾隆年製款。欽此。"乾隆三年十月十四日傳旨："……雕漆盒若漆得時，交牙匠雕，欽此。"乾隆四年（1739年）十月二十九日，首領薩木哈將遵旨做得的紅漆圓盒胎子，交太監毛團呈覽。奉旨："將此胎交封岐，先畫樣呈覽，准時再雕刻。欽此。"這是造辦處漆作第一次成做雕漆的記錄，而且是把漆胎作好，交由牙匠雕刻。文中所提到的封岐係嘉定派刻竹的傳人，乾隆時在造辦處牙作服役。此人牙雕技藝高超，深受皇帝賞識，故被指名雕刻別紅漆器。但是，雕漆與牙雕是兩種不同的工藝，由牙匠雕刻漆器雖是大膽的嘗試，但結果如何，雖不見記載，亦可想像是不會取得明顯成效的。所以，此後再沒有類似的記載。

由於造辦處漆作始終缺少技藝高超的雕漆工匠，不僅成做有困難，就連雕漆器物損傷後的修理工作，也要送往蘇州。乾隆四十五年（1780年），內務府即行文蘇州織造："交螺鈿漆盒一件，內盛紅雕漆小盒九件，於承接時失手脫落，將小舊漆盒磕傷三件，京中匠役不能收拾，着發往蘇州織造處修理。"

從清代史料記載和實物遺存來看，造辦處漆作的興衰是與清代國力強弱密切相關的。隨着清王朝國勢的日漸衰落，漆作的技術力量越發薄弱，財力也日益窘迫。到晚清時期，宮廷內漆器的製作已逐漸減少甚至停止。造辦處漆作的主要任務演變為漆器式樣設計、損傷修理、舊器改作、添配座架和題字刻款等。由此可知，清末，造辦處漆作已名存實亡。

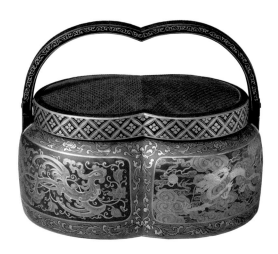

2. 各地官府機構奉旨成造的漆器

由於造辦處漆作生產的漆器，遠遠滿足不了清代宮廷的需求，故內務府經常行文給各地官府，把漆器的製作任務交給地方。其中尤以蘇州織造和兩淮鹽政承擔的數量最多，其他如江寧織

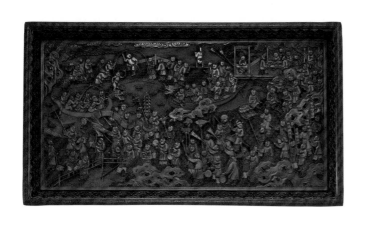

造，福建、貴州和江西等地的官府衙門，亦成做一些特殊的品種。這類由各地官府成作的漆器數量頗豐，有時一批器物就達數百件。特別是乾隆年間，皇帝格外喜愛雕漆作品，而造辦處又無力製作，因此多發往蘇州織造成造，故宮現存的清代雕漆作品多是由蘇州地區製作的。如本卷收錄的剔彩百子晬盤（圖27），其史料記載："乾隆七年做得木胎畫百子晬盤樣一件，呈覽後，奉旨着交圖拉照樣做紅雕漆晬盤樣五件，……盤底刻大清乾隆年製長款，下刻百子晬盤字樣。欽此。"圖拉為內務府官員，當時主管蘇州織造局，由此可知，此盤是由蘇州織造組織漆匠製作的。

乾隆三十年（1765年）之後，內廷發往各地成造的漆器越來越多，到了清晚期，大部分漆器都已交由地方製作。如光緒二十年（1894年），為籌備慈禧六旬慶典，內務府行文蘇州織造，"成造漆甜瓜瓣盒二十二副、紅漆壽字板盒二十副、古攢盒二十副、紅漆菊花式盒四十副、紅填漆盒八副……"。同年九月又行文粵海關，成辦"螺鈿漆盤四百件"。在這些器物中，唯獨沒有雕漆，並非內廷沒有要求成造，而是由於當時各地已經沒有了製作雕漆的技術力量。據記載，行文下達後，蘇州織造慶林跪奏："奴才衙門並無此項漆工，就蘇省地面招募，亦屬高手無多，雖經四處覓僱，僅得數名。據稱：'甜瓜瓣盒及亮絲漆盒尚能成做，惟雕漆一項，久已失傳，不敢承領製造'。奴才又經派差遠方訪覓，委實無人能造……"。這就說明，到清晚期，雕漆工藝已然失傳。而當時漆工藝衰退的實際情況還不僅如此，即便是一些地方官員為宮廷成做的其他類漆器，其產地也有問題。如前文提到的粵海關監督奉旨成造"螺鈿漆盤四百件"，如果仔細觀察其製作工藝及圖案特點，就會發現均非中國漆藝風格，而是地方官員為了應付尚方差事，由琉球（今屬日本）購進的商品。

3. 地方官吏進貢的漆器

清代的地方官吏，每年都把地方特產作為"方物"進貢給皇帝。特別是國家重大節日和帝后壽辰，群臣爭相獻禮，以博得皇帝的歡心，這些方物之中也包括具有濃厚地方特色的漆器。例如，貴州大定府（今貴州大方縣）生產的皮胎漆器久負盛名，地方官就曾將其獻給雍正皇帝，"雍正元年十月二十六日，奏事郎中雙全交描金龍皮捧盒大小四十個，係貴州巡撫金世揚進……"。由於這次進貢的皮胎漆器博得雍正皇帝喜愛，其後，由內務府發文，再次要求貴州成造皮胎漆器。

清代史料還記載了一些事，也可說明各地進貢漆器的情況。如"雍正六年三月初七日，郎中海望持出漢玉一統太平一件，配紫檀木架，黑堆漆夔龍萬字錦式匣盛。係宜兆熊、劉師恕進。奉旨……黑堆漆匣子做法，花紋甚好。着留樣，嗣後若做漆木匣子等件，可用此法，具照此做。欽此"。宜兆熊曾任直隸總督，劉師恕為其協理，二人此次進貢的本是一件古代玉器，但皇帝卻很欣賞盛玉的漆盒，頗有些買櫝還珠的意思。

"雍正七年七月二十一日，太監張玉柱、王常貴交來金漆萬壽鼎案一件、仿洋漆萬國來朝萬壽圖屏一座、雕漆雲龍寶座一張、仿洋漆百步燈四架、萬福修同甜香几一張、洋漆甜香炕椅靠背一件，具係隋赫德進"。隋赫德係江寧織造，進貢的主要是漆家具，其中有仿洋漆和雕漆類製品，反映出南京地區漆器生產的實力。同年十月十五日"太監張玉柱交來……各式香几十九件，菠蘿漆都盛盤四件，係年希堯進"。年希堯是景德鎮御窯廠的監造官員，他把江西製作的很有特色的漆器貢進給皇帝，其中的菠蘿漆製品倍受皇帝青睞。

"雍正十二年，司庫常保持來洋漆炕四張，係高其卓進；洋漆書桌二張，係淮泰進。"高其卓、淮泰均係閩海關官員，福建是金漆生產的傳統地區，尤擅洋漆製作。雍正皇帝偏愛仿洋漆製品，地方官吏貢進洋漆，正是投其所好。

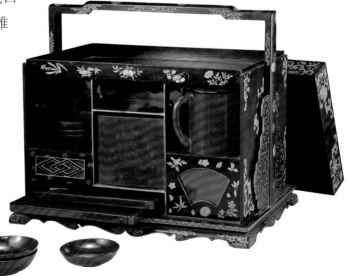

乾隆年間，各地進貢的漆器數量更多。例如：乾隆十五年（1750年），兩淮鹽政一次就進獻以大型家具為主的漆器40餘件（套），乾隆三十六年（1771年），又貢進彩漆和螺鈿類漆器20餘件，有成套的寶座、几案、箱、盒等，乾隆五十年（1785年）以後，其進貢的漆器則以雕漆和百寶嵌為主。由於兩淮鹽政的治所在揚州，其所貢入的漆器，應是揚州地區漆工藝的代表性作品無疑。

這些由各地貢入宮廷的漆器，都是帶有濃郁地方特色、時代特徵鮮明且工藝精湛的作品。由於篇幅所限，本文只能從豐富的史料記載中挑選一些來說明問題，雖然不夠全面和系統，但多少也可使讀者對清代各地漆工藝的發展概況有些許的了解。

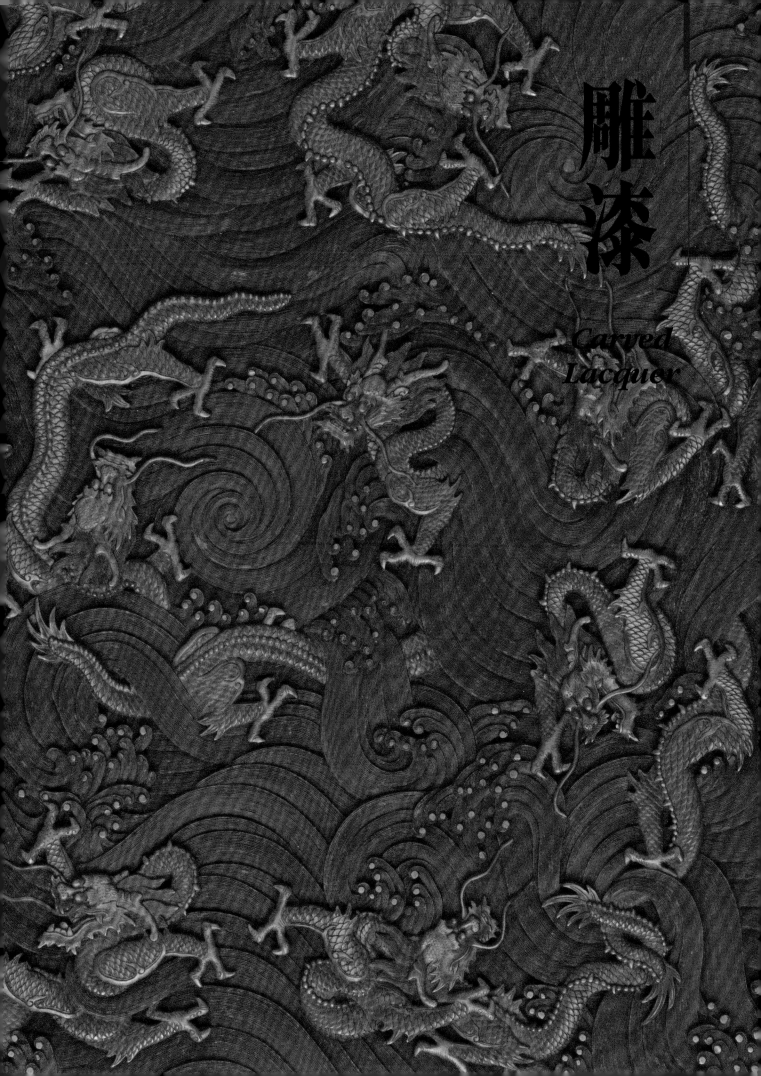

雕漆

*Carved
Lacquer*

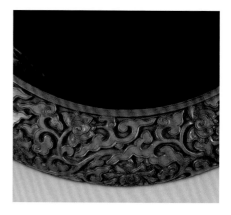

剔黃夔龍紋圓盤
清早期
高3.1厘米　口徑29厘米
清宮舊藏

Yellow carved lacquer dish with a dragon design
Early Qing Dynasty
Height: 3.1cm　Diameter of mouth: 29cm
Qing Court collection

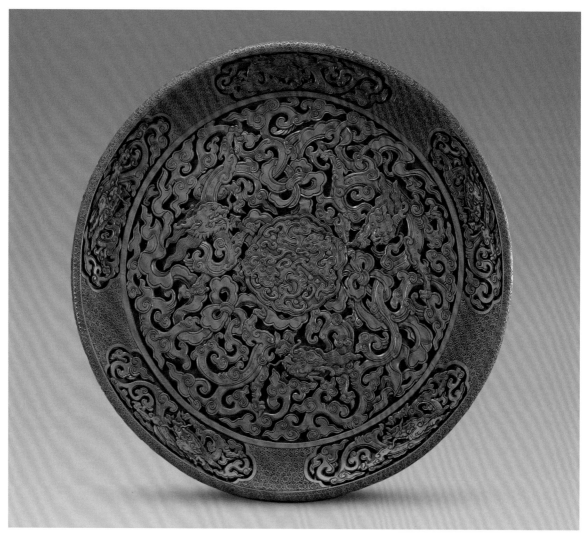

盤圓形，底有三矮足。盤內外均紅漆素地雕黃漆圖紋。盤心雕雙夔龍紋，周圍雕雲龍紋。內壁五開光，內雕龍紋，外雕六角形錦紋。外壁雕纏枝蓮紋。底髹黑漆，右側豎刻"大明嘉靖年製"楷書仿款。

此盤雖有款識，但所雕圖紋具有比較典型的清初雕漆風格，應是清早期作品無疑。雕漆是先在木胎或金屬胎上髹漆，之後在漆上雕刻圖案的工藝。根據雕漆的顏色不同，又有剔紅、剔黃、剔黑、剔彩等區別。

剔紅雲龍紋長方盒
清早期
高16厘米　長86.2厘米　寬48.9厘米
清宮舊藏

Red-lacquer rectangular box with a cloud-and-dragon design
Early Qing Dynasty
Height: 16cm　Length: 86.2cm　Width: 48.9cm
Qing Court collection

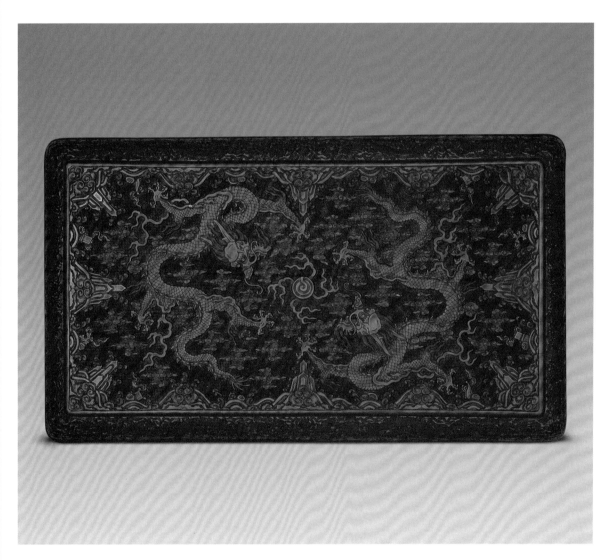

盒長方形，平蓋面，通體雕朱漆。蓋面錦紋之上雕壽山福海、雙龍戲珠
及四合如意雲紋。盒壁雕雙龍戲珠紋，口沿雕迴紋。盒內及底髹朱漆，
底正中橫刻"大明宣德年製"楷書仿款。

此盒雕刻工整，其圖紋近似萬曆風格，但從整體角度觀察，乃係清早期
作品。

3

剔犀如意雲紋花觚

清早期
高44厘米　口徑21.5厘米

Porcelain vase covered with carved lacquer with cloud-and-dragon design
Early Qing Dynasty
Height: 44cm　Diameter of mouth: 21.5cm

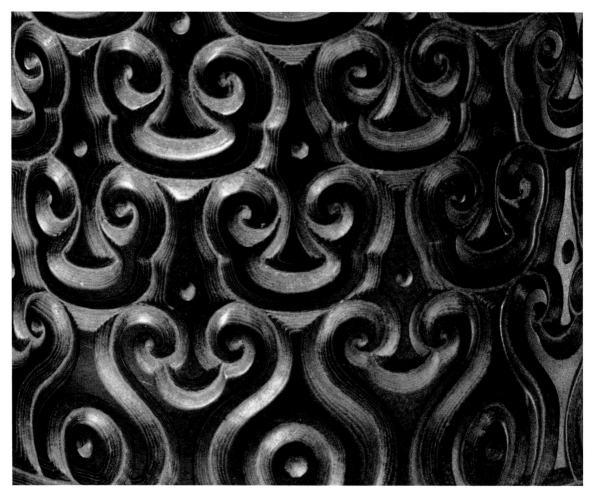

花觚瓷胎、撇口、長頸、鼓腹、平底。通體黑漆，露出紅漆線五道。外壁雕如意雲紋，腹部雕四個團壽字。口內沿雕迴紋，外底露白色瓷胎，藍色雙圈內刻"大明成化年製"楷書仿款。

此花觚漆質光潤，刀法流暢，屬剔犀之"烏間朱線"工藝。雖有款識，但其瓷胎經鑒定為清康熙年間作品，故時代應不早於清康熙。剔犀是雕漆的一種，因只雕迴紋、雲鈎之類又稱"雲雕"，其工藝先以兩或三色漆相間髹於胎骨上，再斜剔出圖紋，故在刀口斷面，可見不同的色層。

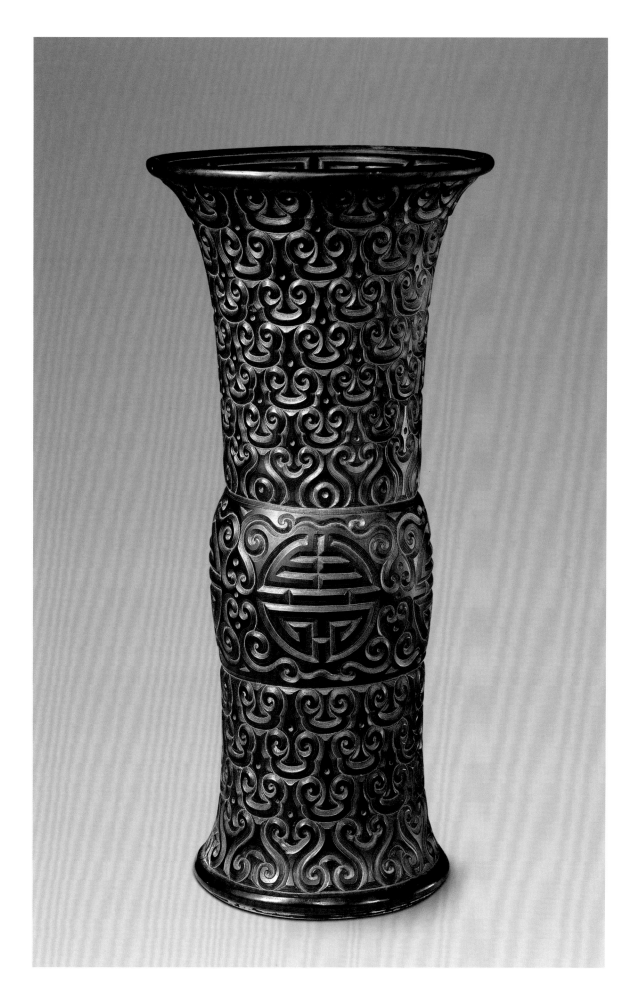

剔黃雲龍紋寶座

4

清早期
高76.5厘米　寬125厘米
清宮舊藏

Yellow-lacquer chair with a cloud-and-dragon design
Early Qing Dynasty
Height: 76.5cm　Width: 125cm
Qing Court collection

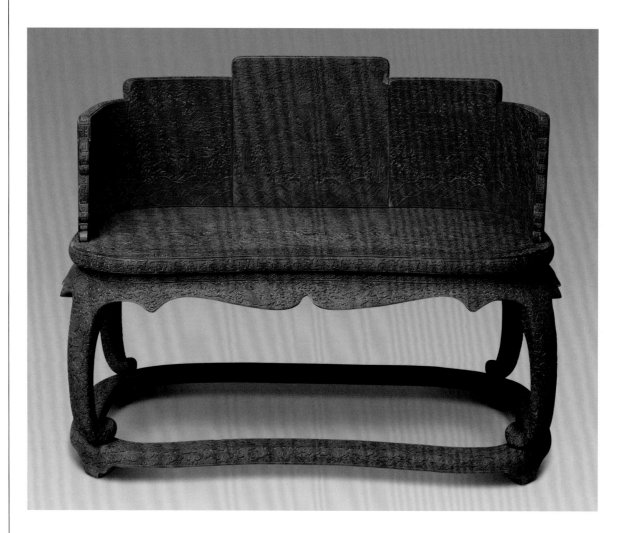

五屏風式座圍，座面下束腰，壺門式牙條，鼓腿彭牙，四足內翻，下連托泥。通體雕黃漆，五扇靠背合成五龍圖，正中一扇雕正面龍，龍上方雕雙夔鳳圍繞一萬字，兩端花牙雕雲鳳紋，靠背後面雕錦紋。座面雕翔雲及九龍紋，邊緣雕夔紋，牙條及腿雕雲龍紋。座底髹黑漆，邊緣處有刀刻"大明宣德年製"仿款。

此寶座造型雖為明式家具風格，但所雕龍紋卻具有典型的清代特徵，應為清代家具無疑。

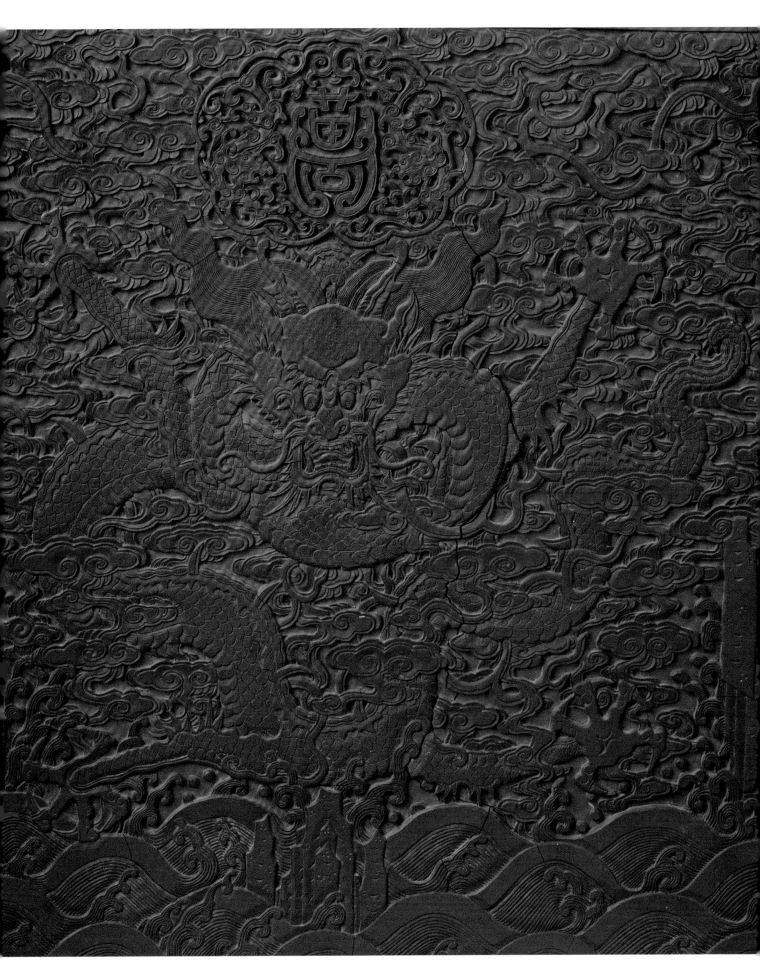

剔紅雅集寶盒
清乾隆
高11.6厘米　口徑33厘米
清宮舊藏

Red-lacquer box with the carving of scholars
Qianlong period, Qing Dynasty
Length: 11.6cm　Diameter of mouth: 33cm
Qing Court collection

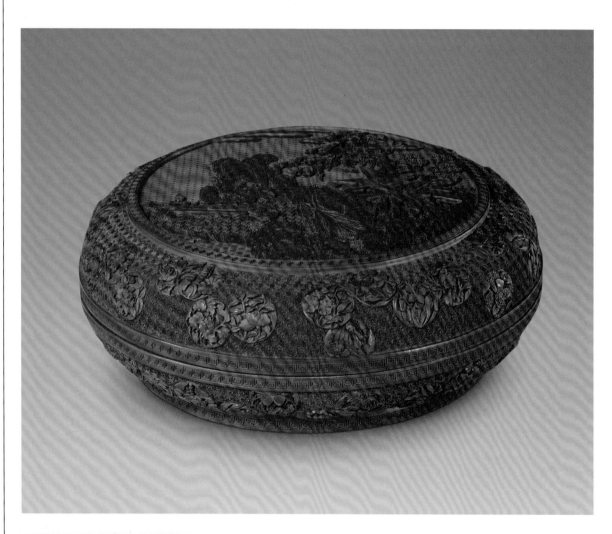

盒圓形，平蓋面，矮圈足，通體雕朱漆花紋。蓋面飾迴紋錦地，中間圓形開光內雕松樹、藤蘿、芭蕉、山石，一人展卷揮毫，四人在旁觀看，有文人雅集之圖意。盒壁以六角形錦紋為地，上雕牡丹等花卉組成的團花紋。口緣雕迴紋。盒內及底髹黑漆，蓋裏刻"雅集寶盒"器名款，底刻"大清乾隆年製"楷書款。

此盒漆色鮮艷純正，雕刻纖細精緻，刀棱外露，表現出不同於明代雕漆的新風格。所飾團花圖紋亦是前所罕見的。

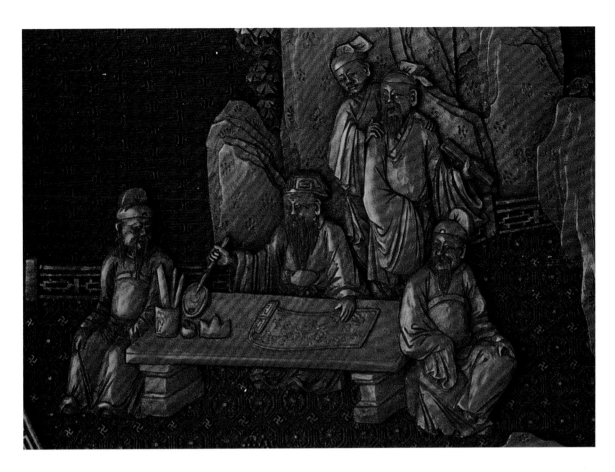

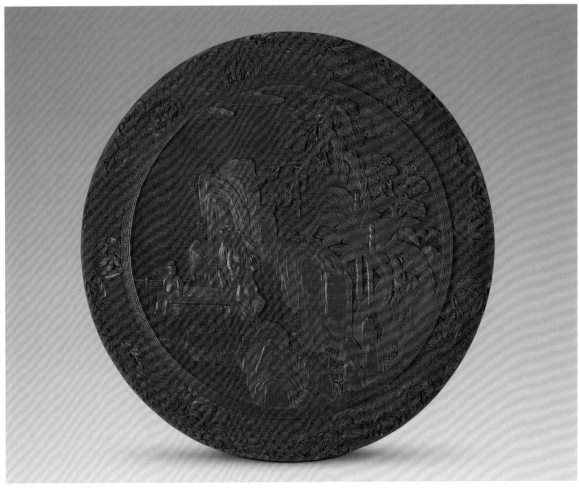

剔紅問渡寶盒
清乾隆
高11.6厘米　口徑33厘米
清宮舊藏

Red-lacquer box with a ferry scene
Qianlong period, Qing Dynasty
Height: 11.6cm　Diameter of mouth: 33cm
Qing Court collection

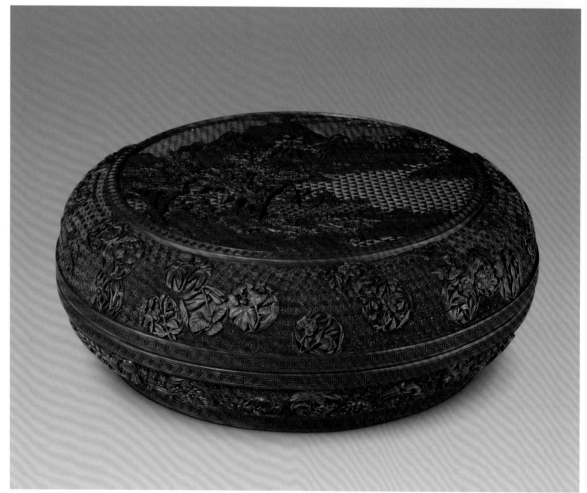

盒通體雕朱漆，蓋面雕天、地、水三種錦紋為地，錦紋之上雕山石、樹木，一老者坐於岸邊，三位路人走來，一人正與老者攀談，遠處山水之間駛出一葉小舟，有問渡之意。盒壁錦紋地上雕海棠、蘭花、芙蓉、荷花、石榴、桂花、牡丹、菊花、梅花、茶花、茨菇等組成的團花紋。盒內及底髹黑漆，蓋內刻"問渡寶盒"器名款，盒內底刻"大清乾隆年製"楷書款。

清代雕漆中以山水人物為題材的作品繼承了元明雕漆的特點，在主體花紋下襯有三種不同的錦紋，以示天、地、水之別。

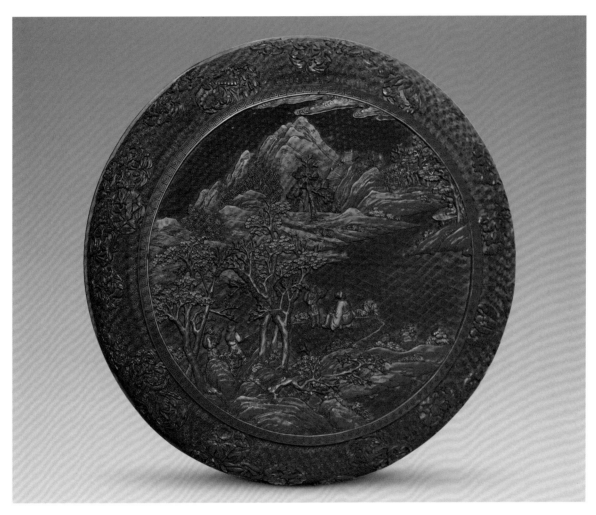

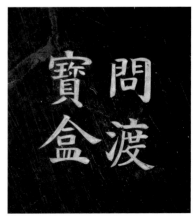

剔紅書聖寶盒
清乾隆
高12厘米　口徑29.6厘米
清宮舊藏

Red-lacquer box with the carving of calligrapher and goose
Qianlong period, Qing Dynasty
Height: 12cm　Diameter of mouth: 29.6cm
Qing Court collection

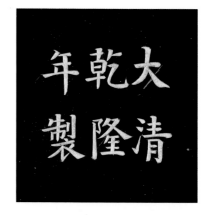

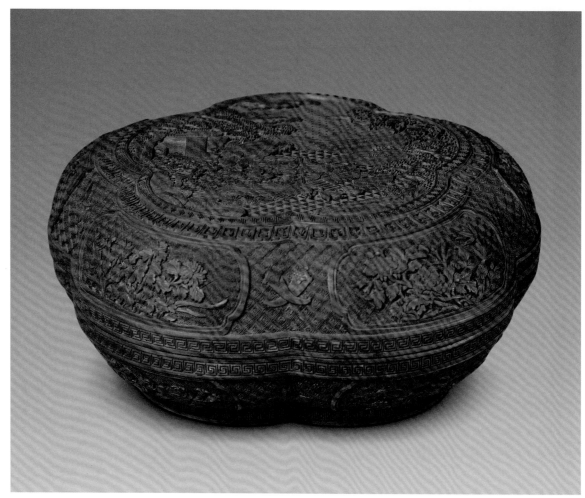

盒五瓣梅花形，通體髹朱漆。蓋面隨形開光，內雕庭院、松樹、水塘，侍童有的抱鵝，有的正在趕鵝下水，一老者站在一旁觀看，表現"羲之愛鵝"圖意。盒壁五開光，內雕折枝梅花、菊花、牡丹、荷花、月季等花卉紋，開光外雕雜寶紋。盒內及底髹黑漆，蓋內刻"書聖寶盒"器名款，底刻"大清乾隆年製"楷書款。

晉代書法家王羲之被譽為"書聖"，他一生酷愛養鵝，"羲之愛鵝"遂成為後世常用的圖紋。

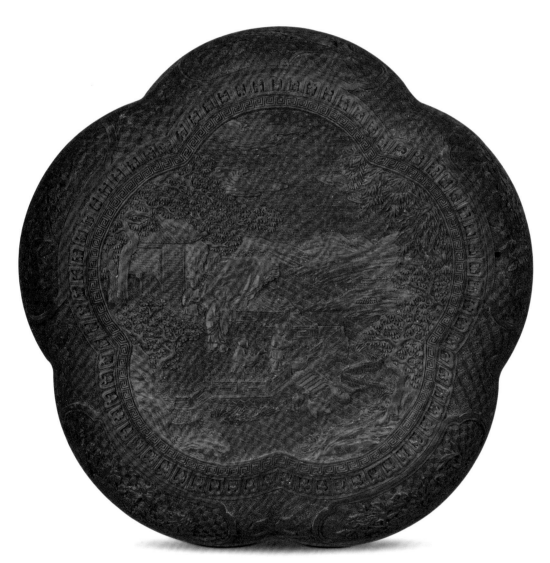

剔紅洗桐寶盒
清乾隆
高12厘米　口徑29.6厘米
清宮舊藏

Red-lacquer box with a scene of washing phoenix tree
Qianlong period, Qing Dynasty
Height: 12cm　Diameter of mouth: 29.6cm
Qing Court collection

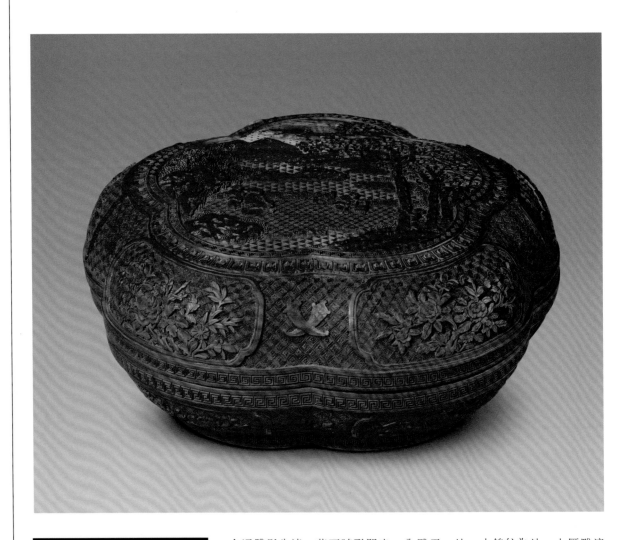

盒通體髹朱漆，蓋面隨形開光，內雕天、地、水錦紋為地，上壓雕流雲、山石、修竹、曲欄、梧桐，一老者端坐於院中，一童子侍立於後，另三個童子正在洗擦梧桐樹。盒壁上下各五開光，分別雕牡丹、菊花、梅花、荷花、月季等花卉紋，開光外雕雜寶紋，口緣雕迴紋。盒內及底髹黑漆，蓋內有填金"洗桐寶盒"器名款，底刻"大清乾隆年製"楷書款。

"洗桐圖"表現的是元代著名畫家倪瓚有潔癖，提水洗桐的故事。因倪瓚一生淡泊名利，不願為官，"洗桐"後來遂成為文人潔身自好的象徵。

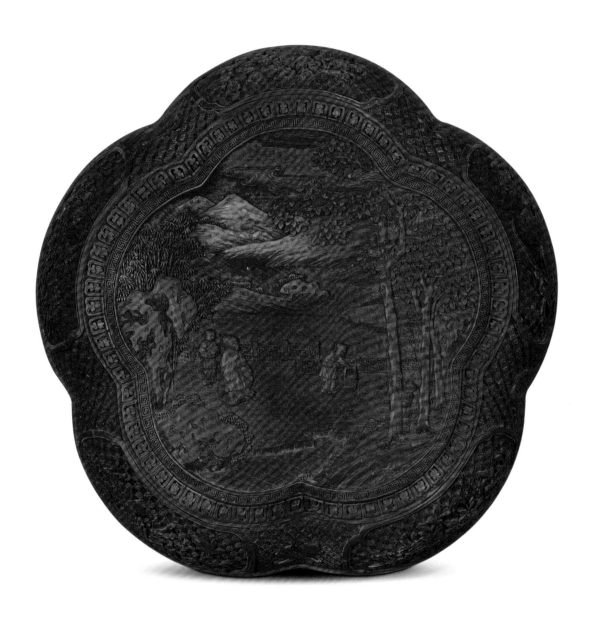

15

剔紅翔龍寶盒

清乾隆
高6.5厘米　直徑26.7厘米
清宮舊藏

Oblong red box with a cloud-and-dragon design
Qianlong period, Qing Dynasty
Height: 6.5cm　Diameter: 26.7cm
Qing Court collection

9

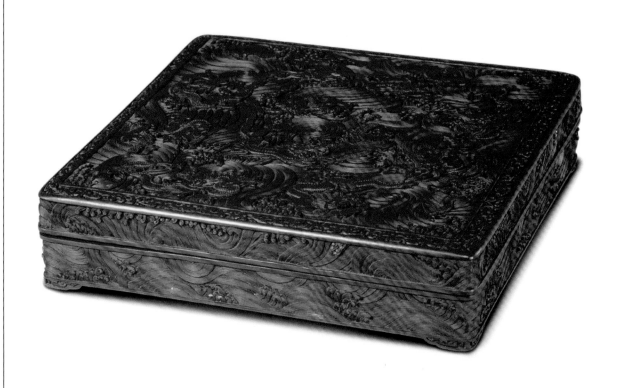

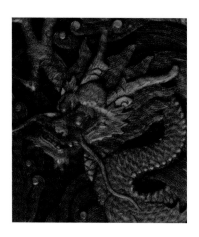

盒方形，底四角有矮足。通體髹朱漆，蓋面雕10條巨龍隱現於滾滾波濤之中，蓋邊雕夔紋一周。盒壁雕浪花紋，蓋內、器內分別刻"翔龍寶盒"器名款和"乾隆年製"楷書款。

此盒雕刻精細，刀法流暢，是乾隆年間蘇州地區製作的雕漆精品。

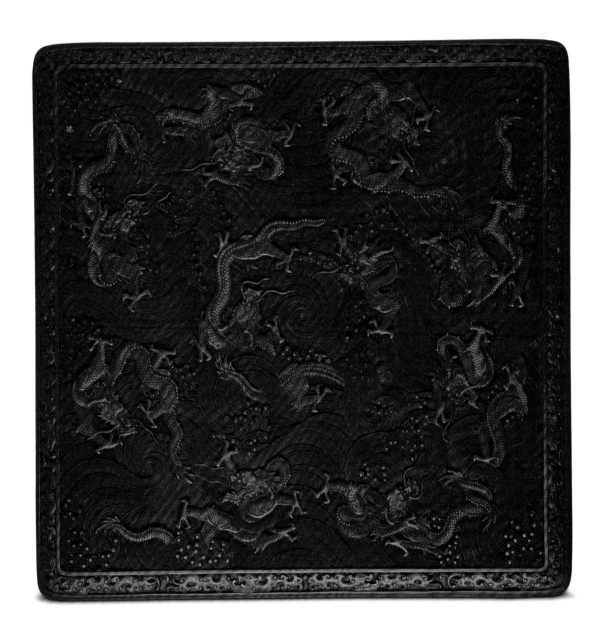

剔紅百子寶盒
清乾隆
高8.7厘米　口徑14.2厘米
清宮舊藏

Red-lacquer box with the carving of a hundred kids at play
Qianlong period, Qing Dynasty
Height: 8.7cm　Diameter of mouth: 14.2cm
Qing Court collection

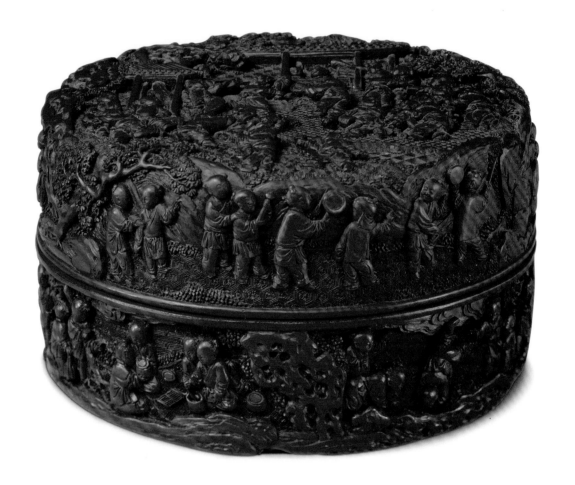

盒金屬胎，圓形，平蓋平底，從母子口分出蓋與器。通體髹朱漆，蓋面、盒壁、器底均雕童子嬉戲圖，合為"百子圖"。蓋面雕26個童子，或吹喇叭，或敲鼓，或跳舞，或持戟、磬等。盒壁雕48個童子，在豎蜻蜓、鬥蟋蟀、捉迷藏。盒底雕26個童子，分別在摔跤、奏樂、放鞭炮、玩五子奪魁等遊戲。盒內髹黑漆，蓋內刻"百子寶盒"器名款，器內刻"乾隆年製"楷書款。

此盒髹漆厚重，雕刻刀法深峻，人物立體感極強。

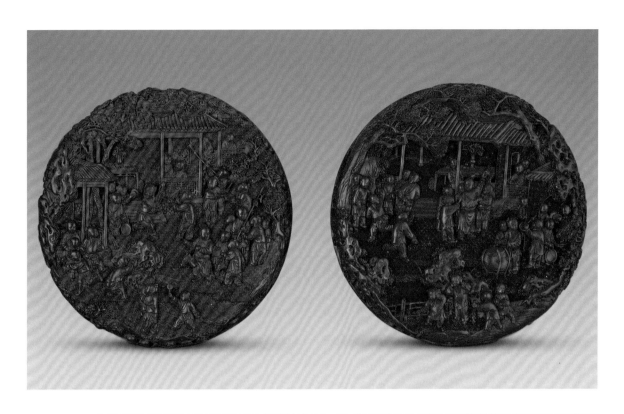

剔紅游龍海水紋盒

清乾隆
高9.6厘米　口徑9.4厘米
清宮舊藏

Red-lacquer box with a dragon-in-sea design
Qianlong period, Qing Dynasty
Height: 9.6cm
Diameter of mouth: 9.4cm
Qing Court collection

盒圓柱形，天蓋地式，通體雕朱漆花紋。蓋面作圓形開光，內雕海水游龍紋，蓋邊雕夔龍紋一周。盒壁雕四龍盤旋於海水之中，上下壁邊各雕夔龍紋及迴紋。底髹黑漆，正中刀刻填金"大清乾隆年製"楷書款。

龍是帝王皇權的象徵，被清代宮廷工藝品作為主題裝飾廣泛應用，漆器也不例外。

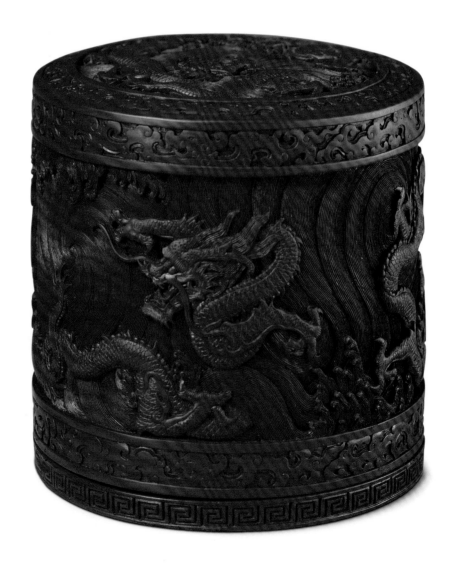

剔紅六龍寶碗
清乾隆
高15.6厘米　口徑20.2厘米
清宮舊藏

Red-lacquer bowl with the carving of six dragons
Qianlong period, Qing Dynasty
Height: 15.6cm
Diameter of mouth: 20.2cm
Qing Court collection

碗直口，圈足，有托，通體髹朱漆。碗腹部雕海水雲龍紋，碗底正中填金刻"六龍寶碗"器名款。托盤為六瓣花形，有圈足。托內雕龍紋三條，托外雕雙龍紋。托口緣及近足處雕迴紋，托底刻"大清乾隆年製"楷書款。

12

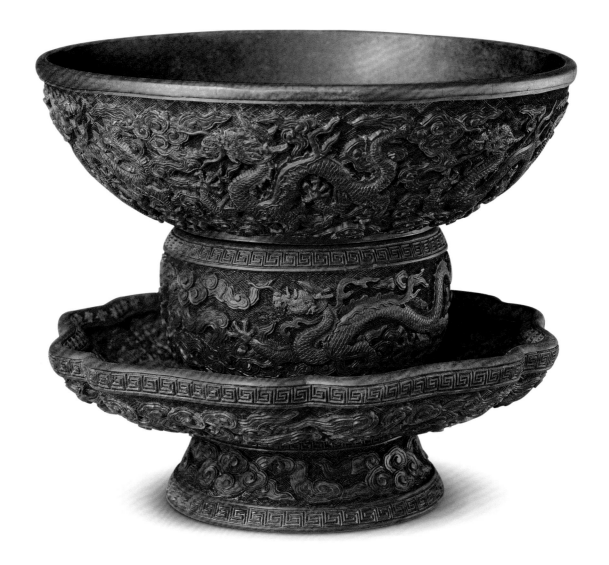

剔紅飛龍宴盒

13

清乾隆
高21.5厘米　口徑49厘米
清宮舊藏

Red foot box with a flying dragon motif
Qianlong period, Qing Dynasty
Height: 21.5cm　Diameter of mouth: 49cm
Qing Court collection

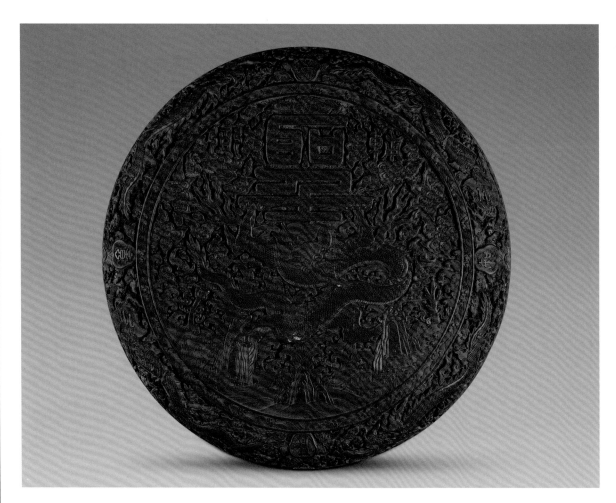

盒圓形，上收成平頂，圈足，通體綠漆地雕朱漆紋飾。蓋面以海水紋作
圓形開光，內雕一龍騰於海水江崖之上，雙爪擎一巨大的"聖"字，兩
側分雕"輔"、"弼"二字，空隙處雕雲紋。盒壁上下共雕游龍八條，
每兩龍之間，翻捲的浪花各托起一字，合為："乾坤如意"、"福祿長
春"八字。上下口沿雕纏枝勾蓮紋，盒內及底髹黑漆，底正中刀刻"飛
龍宴盒"器名款及"大清乾隆年製"楷書款。

此盒造型莊重，圖案佈局謹嚴，雕刻一絲不苟，具有典型的宮廷藝術風
格。飛龍宴盒不僅有圓形的，也有長方形的，均係乾隆十一年蘇州製
作。

剔紅梅英寶盒

清乾隆
高8厘米　口徑18.6厘米
清宮舊藏

Red-lacquer box in the shape of a plum blossom

Qianlong period, Qing Dynasty
Height: 8cm　Diameter of mouth: 18.6cm
Qing Court collection

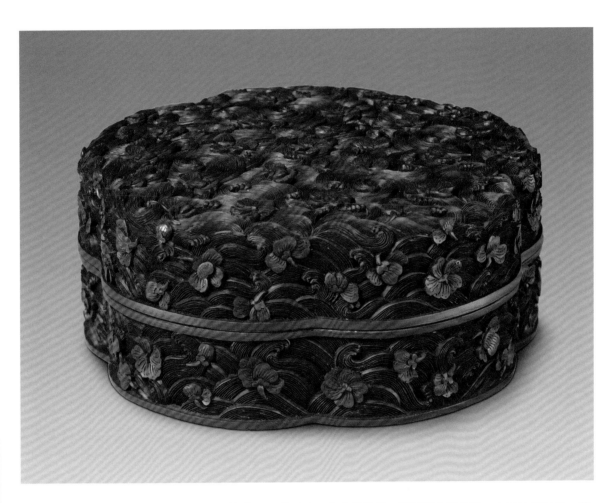

盒梅花形，從子母口分出蓋與器。通體雕朱漆花紋，水面波浪湧起，落英繽紛，隨水飄零，有落花流水之意。盒內髹黑漆，蓋內刻"梅英寶盒"器名款，器內刻"大清乾隆年製"款。

剔紅海獸紋圓盒

清乾隆

高6厘米　口徑13.6厘米

清宮舊藏

Red-lacquer box with the carving of auspicious beasts

Qianlong period, Qing Dynasty

Height: 6cm　Diameter of mouth: 13.6cm

Qing Court collection

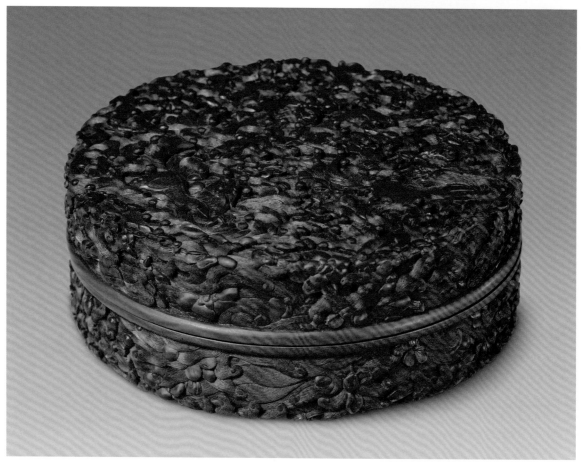

盒圓形，平頂，平底，通體髹朱漆。蓋面及外底各雕三隻形如獅子的瑞獸在海水中嬉戲，四周襯以花卉紋，有落花流水之意。盒壁亦雕落花流水紋。盒內髹黑漆，內底正中刻"大清乾隆年製"楷書款。

清代乾隆年間，雕漆工藝的精湛程度超過了以往任何時代，這件海獸紋盒就是最具代表性的作品之一。其海水紋由細若髮絲的線條組成，下刀極精確，線條流暢無斷痕，雕刻技藝令人嘆為觀止。據檔案記載，此盒於乾隆十九年在蘇州製作，歷時十九個月而成，是一件罕見的漆工藝珍品。

剔紅海獸紋圓盒

清乾隆

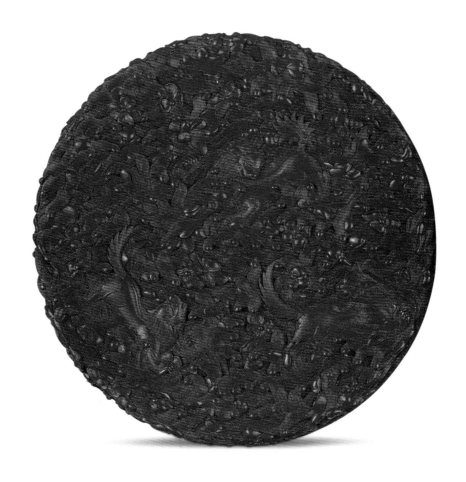

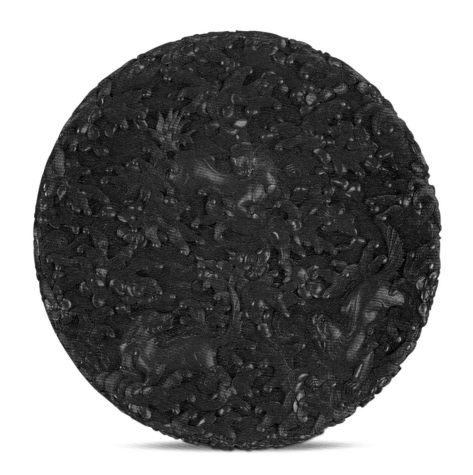

剔紅落花游魚嵌玉磬式二層盒
清乾隆
高14厘米　口徑20.9厘米
清宮舊藏

Red double-tier box with a fish-and-flower design
Qianlong period, Qing Dynasty
Height: 14cm　Diameter of mouth: 20.9cm
Qing Court collection

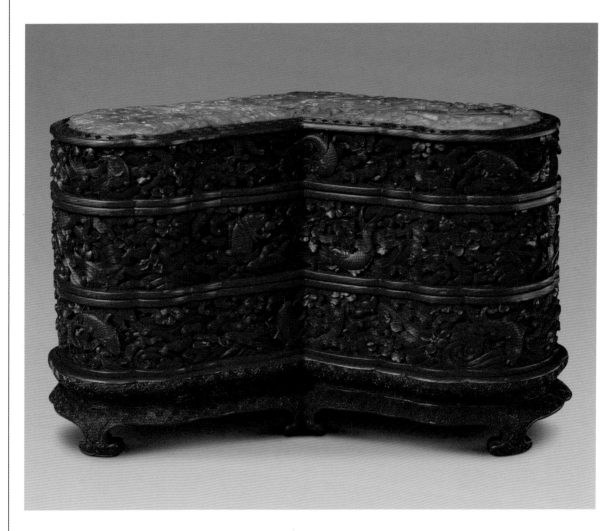

盒磬式，雙層，通體髹朱漆。蓋面嵌有魚水紋磬式碧玉片，有吉慶有餘之寓意，蓋邊雕朱漆迴紋。盒壁雕落花流水，數尾鯉魚點綴其中。底髹黑漆，有刀刻填金"大清乾隆年製"楷書款。盒下有磬式座，通體雕錦紋，束腰處雕迴紋。

此盒是清代蘇州地區漆工藝與琢玉工藝結合的佳作，雕刻極精，圖紋生動，展示出當時精湛的雕漆和琢玉技藝。

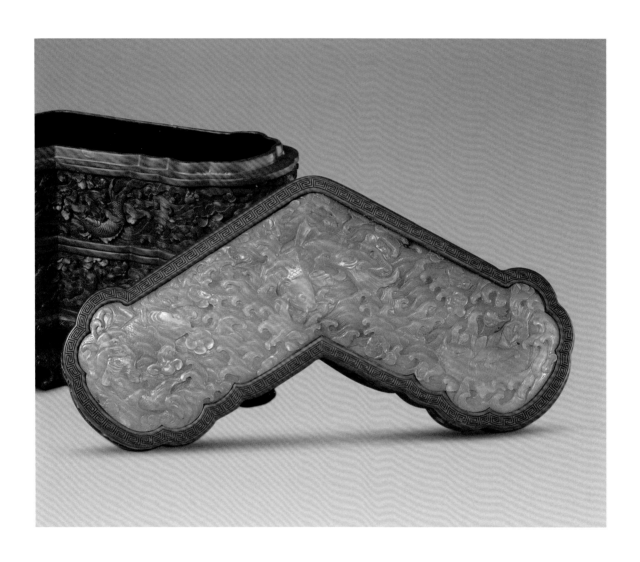

剔紅海月香盤

清乾隆

高3.5厘米　口徑21.4×16.5厘米

清宮舊藏

Red lotus-leave-shaped dish with the carving of a rabbit in the Moon

Qianlong period, Qing Dynasty

Height: 3.5cm　Diameter of mouth: 21.4 × 16.5cm

Qing Court collection

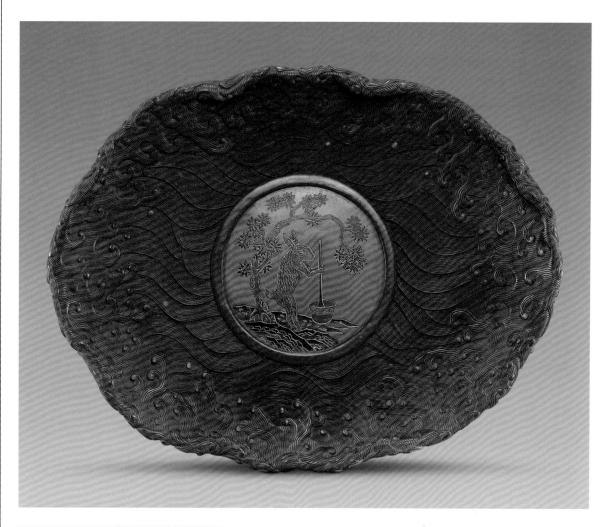

盤荷葉形，通體雕朱漆水紋。盤心正中作圓形開光，表示圓月，內飾黃漆地戧金彩漆玉兔搗藥圖，一隻玉兔在桂花樹下搗藥，表現的是神話傳說中月宮的故事。盤底髹黑漆，有刀刻填金"海月香盤"器名款和"大清乾隆年製"楷書款。

此盤是雕漆與彩漆戧金兩種漆工藝相結合之佳作。清代漆器在製作時，常以多種工藝、技法相結合，以達到獨特的藝術效果。

18

剔紅瓜紋葫蘆式二層盒
清乾隆
高24厘米　口徑10.3厘米
清宮舊藏

Red double-tier ground-shaped box with a leaf design
Qianlong period, Qing Dynasty
Height: 24cm
Diameter of mouth: 10.3cm
Qing Court collection

盒葫蘆形，分上下兩層，平底內凹。通體髹紅漆雕錦紋為地，頂部雕翔鳳紋，口緣雕迴紋，上下腹部雕瓜實、瓜葉紋，足雕蓮瓣紋一周。盒內黑漆地描金葫蘆及瓜蔓紋，並有蝙蝠飛翔其間。底中央有刀刻陽文"大清乾隆年製"篆書款。

古時大瓜曰瓜，小瓜曰瓞，組合為瓜瓞綿綿，有子孫萬代之寓意。蝙蝠取諧音為"福"，葫蘆諧音為"福祿"，與葫蘆勾藤同有長壽連綿、福祿萬代的吉祥含義。

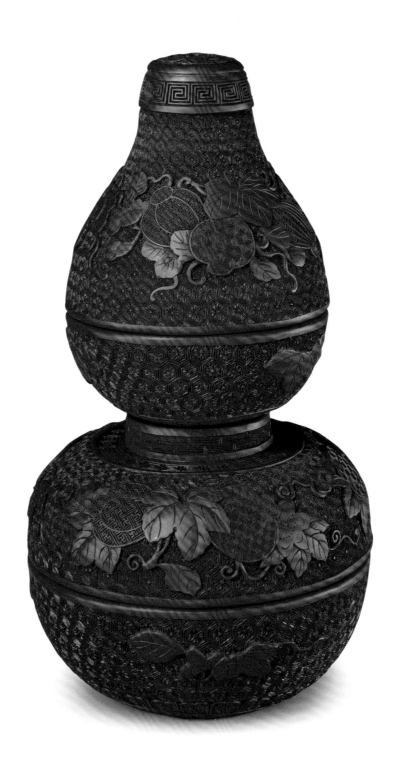

剔紅楓葉秋蟲盒
清乾隆
高8.5厘米　口徑13.5厘米
清宮舊藏

Red box with a leaf-and-insect design
Qianlong period, Qing Dynasty
Height: 8.5cm　Diameter: 13.5cm
Qing Court collection

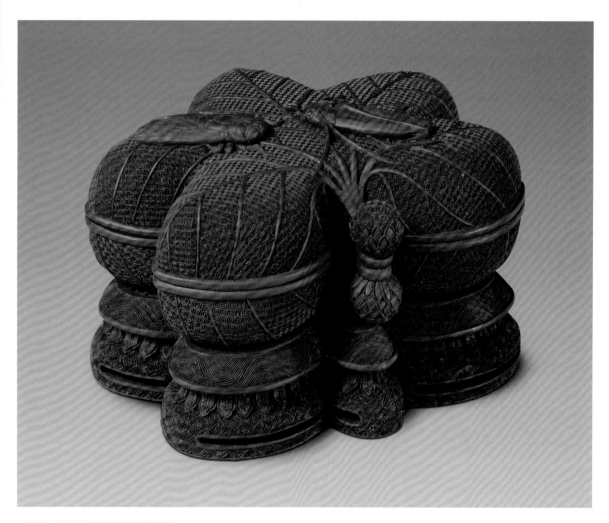

剔紅楓葉秋蟲盒
清乾隆

盒楓葉形，通體朱漆雕錦紋為地，蓋面及外底均雕葉脈紋理，蓋面雕一秋蟬和蟈蟈伏於葉片之上。盒內髹黑漆，有刀刻填金"大清乾隆年製"楷書款。盒下附隨形雕漆座。

此盒造型新穎，圖紋構思奇巧，工藝精湛，形象逼真，在乾隆雕漆中別具一格。

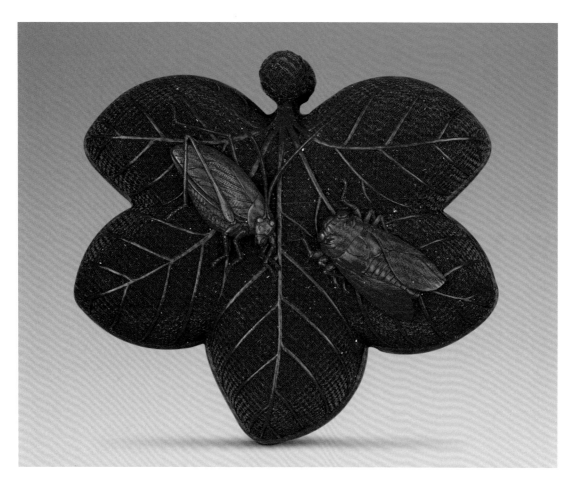

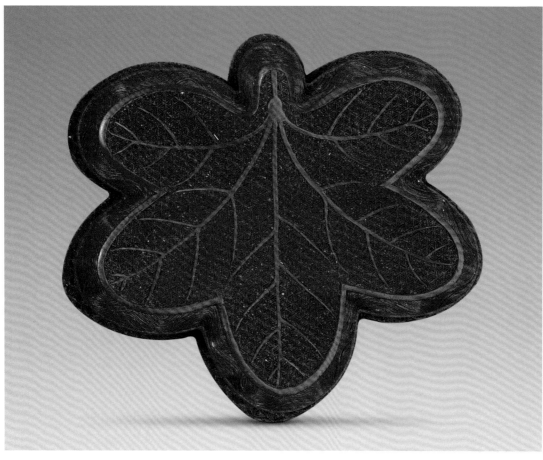

剔紅團香寶盒
清乾隆
高6.4厘米　口徑14.5厘米
清宮舊藏

Red-lacquer box in the shape of plum blossom
Qianlong period, Qing Dynasty
Height: 6.4cm　Diameter of mouth: 14.5cm
Qing Court collection

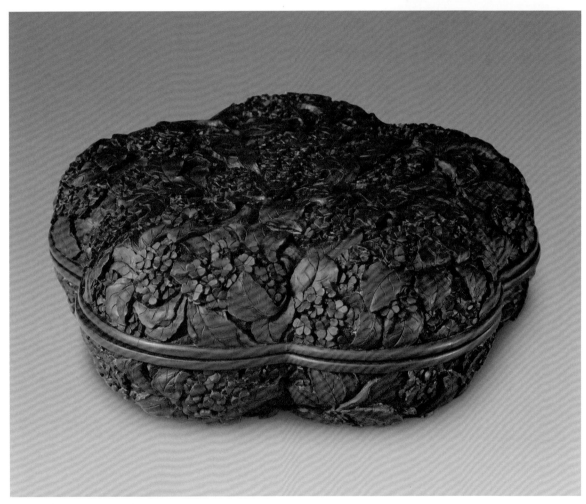

剔紅團香寶盒
清乾隆

盒梅花形，上下對開，從子母口分出蓋與器。通體滿雕朱漆桂花紋，盒內髹黑漆，蓋內刻填金"團香寶盒"器名款，器內刻"大清乾隆年製"楷書款。

此盒通體滿雕桂花，不露漆地，這種表現方法是滿花不露地的一種形式，在早期的雕漆作品中比較罕見。

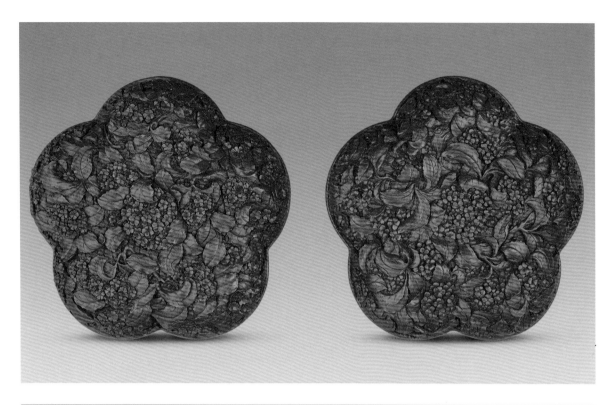

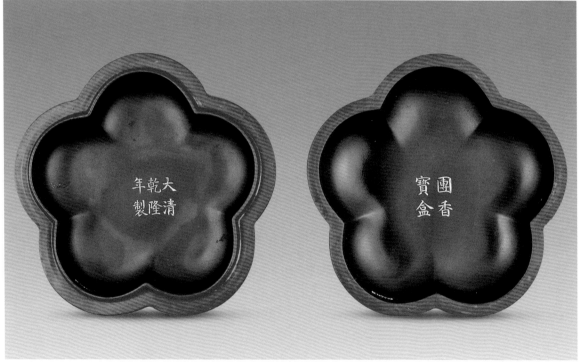

剔紅芙蓉花大瓶

清乾隆
高51.5厘米　口徑16.5厘米
清宮舊藏

Large red vase with a hibiscus design
Qianlong period, Qing Dynasty
Height: 51.5cm
Diameter of mouth: 16.5cm
Qing Court collection

瓶為尊形，直口，鼓腹下斂，接外展的高圈足，肩部飾獸耳銜環。通體髹朱漆，外壁水紋地上滿雕枝繁葉茂、花朵盛開的芙蓉花，並襯以含苞欲放的小花蕾。足外牆刻錦紋地，雕秋葵、石榴、茶花、牡丹等花卉紋一周。瓶內及底均髹黑漆，底中央有刀刻填金"大清乾隆年製"楷書款。

此瓶形體端莊，構圖粗獷，畫面具有完美的整體感，但雕刻較粗糙，反映出乾隆晚期的工藝特點。

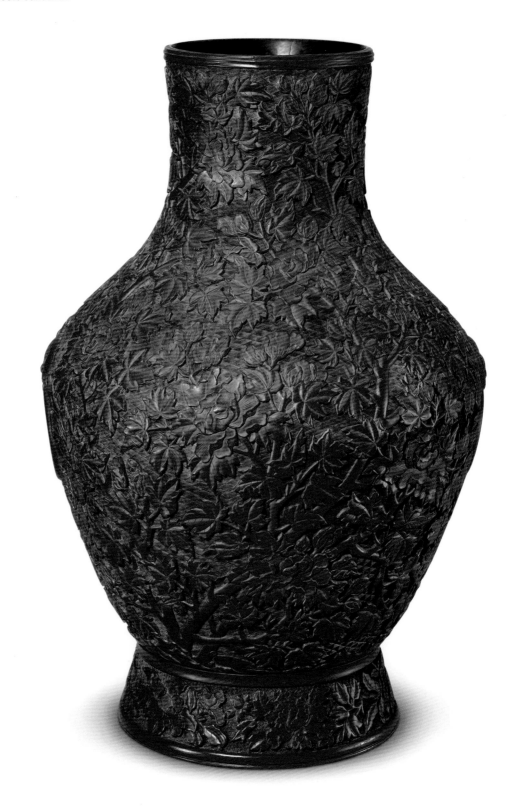

剔紅萬歲長春碗
清乾隆
高8.6厘米　口徑11.3厘米
清宮舊藏

Red bowl with carved characters of "longevity" and "eternal spring"
Qianlong period, Qing Dynasty
Height: 8.6cm
Diameter of mouth: 11.3cm
Qing Court collection

碗撇口，腹部下斂，圈足，有蓋。通體雕朱漆花紋，蓋與碗腹部紋飾相同，在四個如意雲紋圍成的開光內分別雕篆書"萬"、"歲"、"長"、"春"四字，開光外滿雕纏枝蓮紋，蓋邊及碗口緣雕雲頭紋。碗內、蓋內及底均鑲銅鍍金裏，底刻"大清乾隆年製"隸書款。

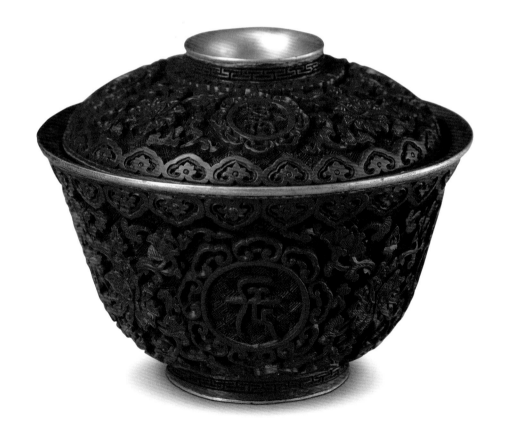

剔紅花卉詩句圖筆筒
清乾隆
高12.5厘米　口徑12厘米
清宮舊藏

Red Chinese brush container with the carving of poem and flowers
Qianlong period, Qing Dynasty
Height: 12.5cm　Diameter of mouth: 12cm
Qing Court collection

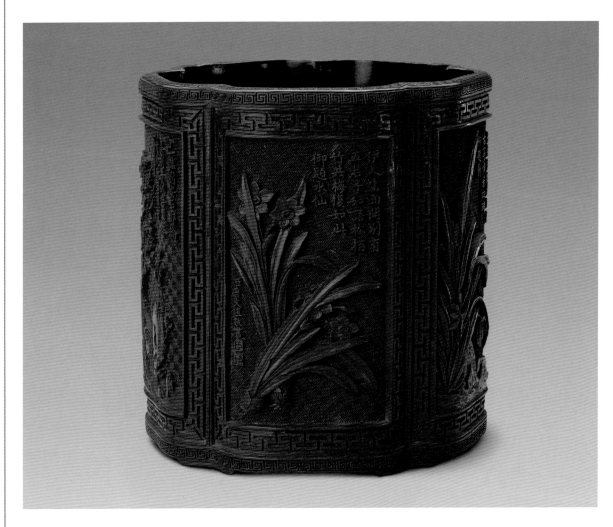

筆筒五瓣葵花形口，直壁，下承五矮足，通體黃漆地雕朱漆花紋。筒壁隨形作五開光，以拐子紋相間隔，內雕迴紋錦地，上壓雕折枝水仙、桂花、菊花、梅花、蘭花圖，並配相應的乾隆御題詩。筒口緣和近足處雕迴紋。

此筆筒詩畫相配，新穎別致，為清代乾隆雕漆中的精品。

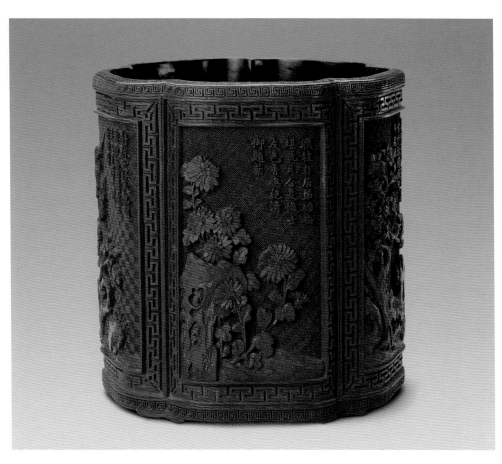

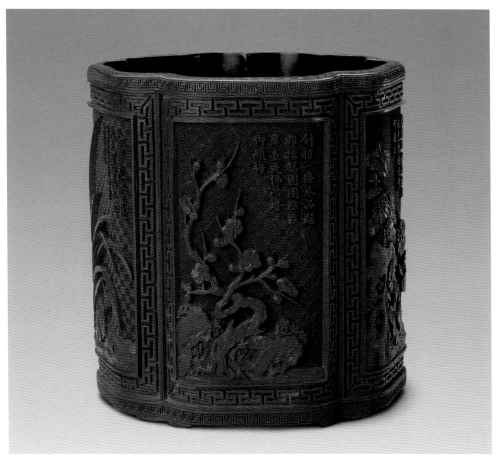

剔紅佛教故事方匣
清乾隆
高28厘米　長26厘米　寬25.2厘米
清宮舊藏

Red sutra container with the carving of Buddhist stories
Qianlong period, Qing Dynasty
Height: 28cm　Length: 26cm　Width: 25.2cm
Qing Court collection

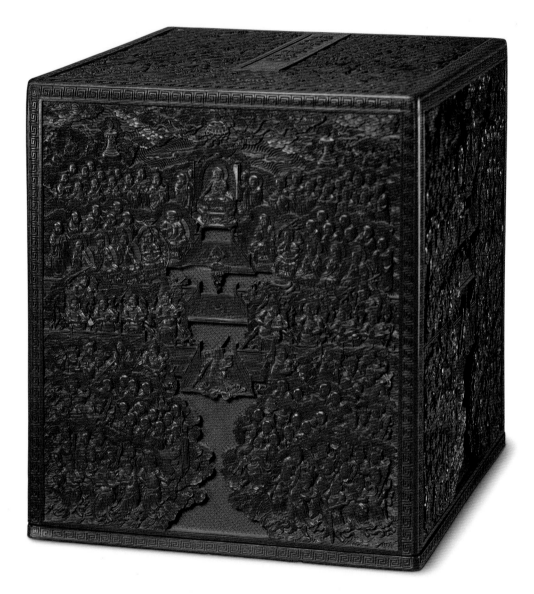

匣方形，天蓋地式。通體以黃漆雕錦紋地，朱漆雕圖紋。蓋面長方形開光內雕“乾隆御書楞嚴經”七字，開光外雕水紋。匣四壁雕“釋迦牟尼說法圖”，有佛祖、觀音、四大天王、五百羅漢、哪吒等佛教人物故事。匣四壁邊緣雕迴紋。

此匣為清宮收貯佛經之用，髹漆厚重，刀工深峻，立體效果明顯，能在有限的空間內雕刻出如此眾多的人物形象，其技藝可謂精絕。

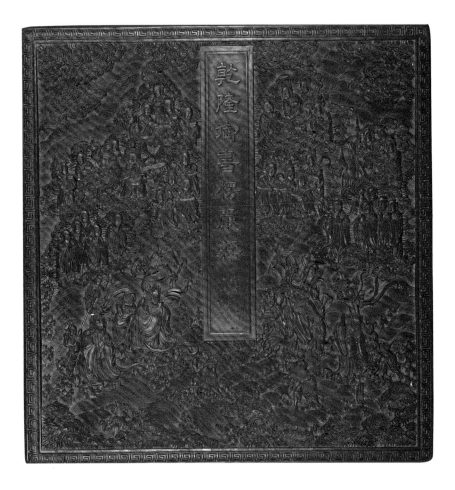

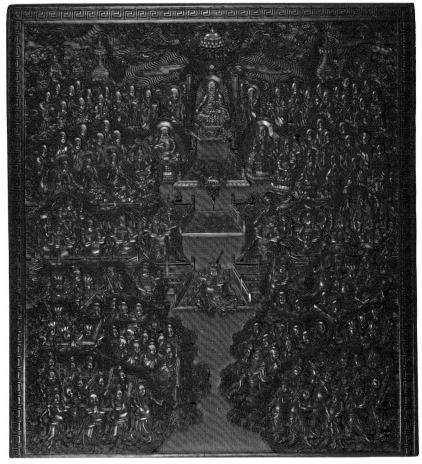

25 剔紅八寶紋五供
清乾隆
爐高26.7厘米　燭台高35厘米　花觚高26厘米
清宮舊藏

Red Buddhist ritual instruments
Qianlong period, Qing Dynasty
Height of incense burner: 26.7cm
Height of candlestick: 35cm
Height of vase (in the form of *Gu*): 26cm
Qing Court collection

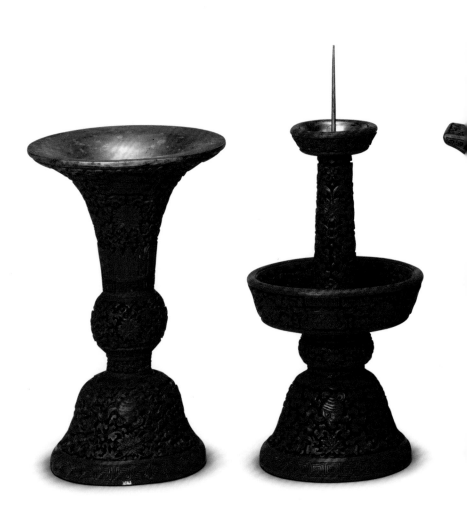

五供由一爐、二花觚、二燭台組成。均髹綠、紅二色漆，以綠漆雕迴紋錦地，以紅漆雕花紋。

爐圓口，朝冠耳，圓腹，三個馬蹄形足。口邊雕二方連續迴紋，長方形開光內刻"大清乾隆年製"篆書款，腹部雕八寶紋及纏枝蓮紋，耳、足均雕纏枝蓮紋。花觚大撇口，內鑲銅鍍金膽，觚體雕八寶紋及纏枝蓮

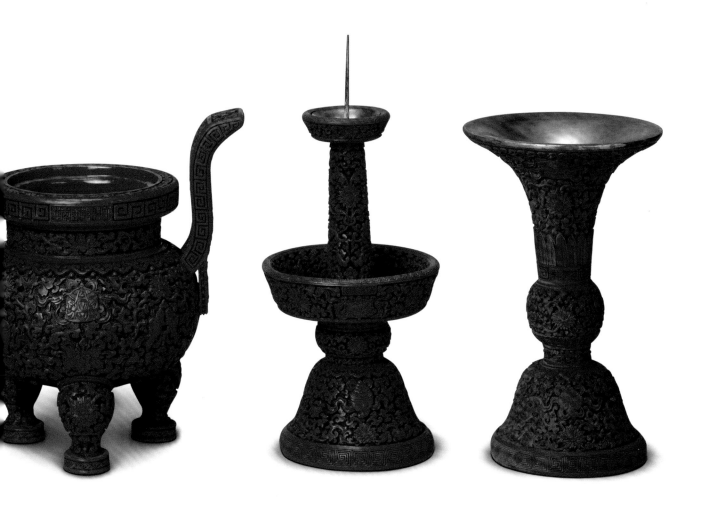

紋，足外牆雕纏枝蓮紋，頸下部長方形框內刻"大清乾隆年製"篆書款。燭台通體雕纏枝蓮紋，盤外壁及下腹部雕八寶紋，足外牆雕迴紋，盤邊長方形開光內刻"大清乾隆年製"篆書款。

此五供是清宮佛堂內的供器之一，也是漆器中唯一成套刻有乾隆款的器物，至今保存完好，彌足珍貴。

剔彩步月寶盒

26

清乾隆
高6厘米　口徑17.2厘米
清宮舊藏

Polychrome box with the carving of landscape and figures

Qianlong period, Qing Dynasty
Height: 6cm　Diameter of mouth: 17.2cm
Qing Court collection

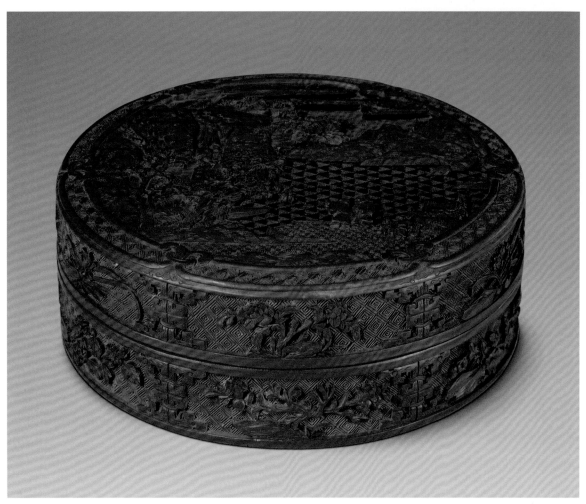

盒圓形，剔彩備紅、黃、綠三色。用黃漆雕天紋，綠漆雕水紋，紅漆雕圖案。蓋面圓形開光內雕陡峭的山石及葱蘢的樹木，一老者與一侍童沿山間小徑拾級而上，山腳下的水溪邊走着一老一少，童子肩扛着魚，似剛剛捕獲而歸。盒壁上下六開光，內雕梅花、蘭花、玉蘭、牡丹、菊花、佛手、海棠等花卉紋。盒內及底髹黑漆，蓋內及底分別刀刻填金"步月寶盒"器名款和"大清乾隆年製"楷書款。

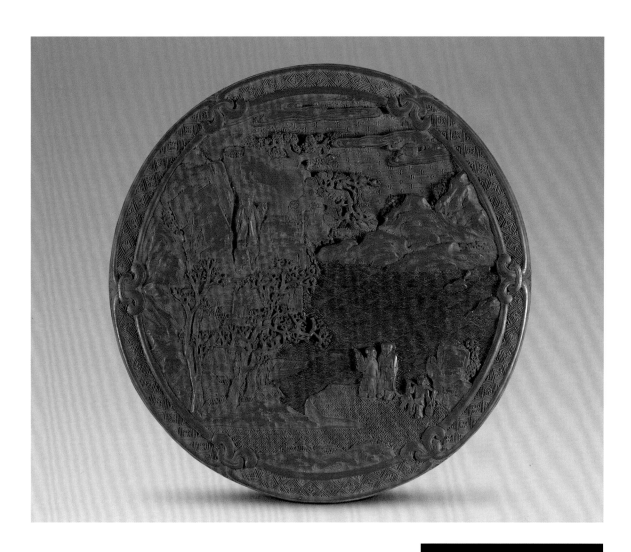

步月
寶盒

剔彩百子晬盤

清乾隆
高5.6厘米　　口徑58.7×32.7厘米
清宮舊藏

Polychrome lacquer tray with the carving of a hundred kids at play
Qianlong period, Qing Dynasty
Height: 5.6cm　Length: 58.7cm　Width: 32.7cm
Qing Court collection

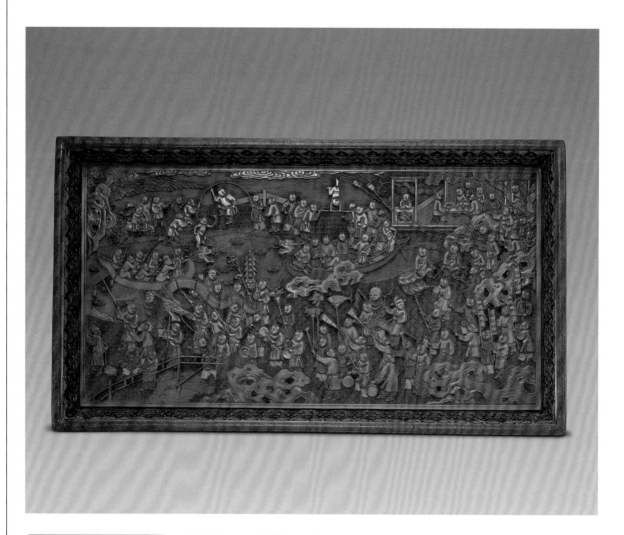

大清乾隆年製　百子
晬盤

盤長方形，剔彩備紅、黃、綠、紫四色，盤內雕一百個童子在賽龍舟、舞龍、垂釣、跳繩、奏樂、放風箏、跳假面舞、讀書習字等，俗稱"百子圖"。盤底髹黑漆，正中刀刻填金"百子晬盤"器名款和"大清乾隆年製"楷書款。

古時嬰兒滿一歲謂晬，晬盤是專為試晬時所用。試晬俗稱抓週、試週。據北齊顏之推《顏氏家訓·風操》載："江南風俗，兒生一期，……男則用弓、矢、紙、筆，女則用刀、尺、針、縷，並加飲食之物及珍寶服玩，置之兒前，觀其發意所取，以驗貪、廉、愚、智，名之為試兒"。據檔案記載，此盤共兩件，係乾隆七年至八年在蘇州製作，是專為皇子、公主抓週時使用的。

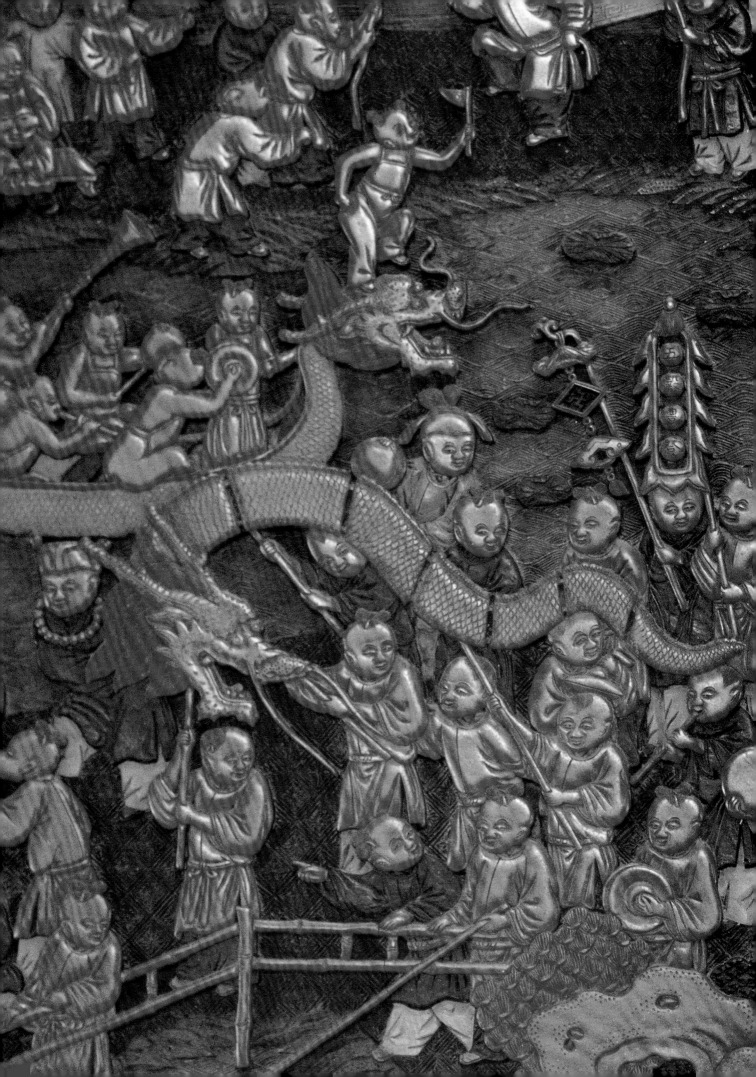

剔彩大吉寶案
清乾隆
高33.5厘米　長52厘米　寬32.2厘米
清宮舊藏

Polychrome table with an auspicious motif
Qianlong period, Qing Dynasty
Height: 33.5cm　Length: 52cm　Width: 32.2cm
Qing Court collection

案面長方形，四緣向外張出，如仰置的盤狀。面下束腰，四曲腿，足下連方形托泥。剔彩備紅、黃、綠三色，案面雕庭院迴廊，山石樹木，院中置一葫蘆，上雕"大吉"二字和八寶紋。四周有童子或手持旗幟，或手舉戟磬，或觀畫，或抬桃祝壽，或提燈籠，或騎象前行。旗、燈、畫上分雕"三陽開泰"、"萬壽無疆"、"四海清平"等文字。案面四邊雕如意雲頭紋，牙條與橫棖之間有卡子花，上雕雙夔龍紋。束腰、牙條、橫棖、腿、足及托泥雕迴紋。案底髹黑漆，中心刀刻填金"大吉寶案"器名款和"乾隆年製"楷書款。

此案所雕圖紋無一不含有吉祥寓意，已不勝枚舉，非常符合清代"圖必有意、意必吉祥"的藝術風格和審美需求。

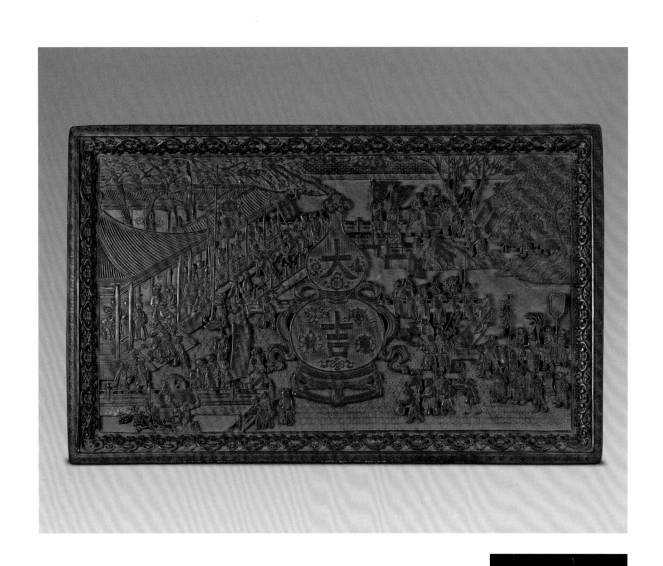

剔彩龍鳳紋碗
清乾隆
高7.3厘米　口徑15厘米
清宮舊藏

Polychrome bowl with a dragon-and-phoenix design
Qianlong period, Qing Dynasty
Height: 7.3cm　Diameter of mouth: 15cm
Qing Court collection

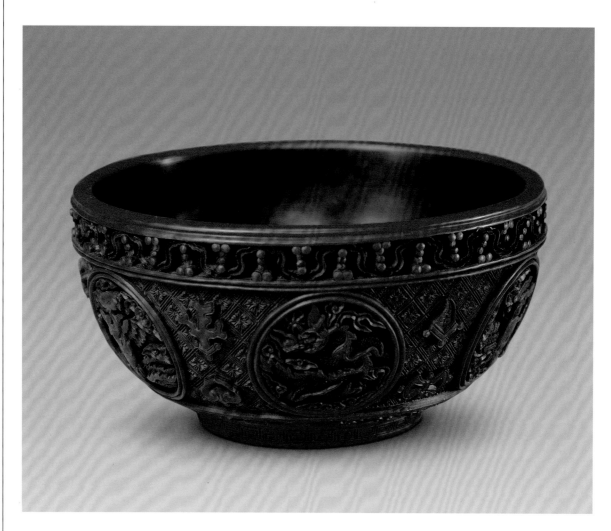

碗直口，腹部下斂，圈足。剔彩備紅、綠、黃、紫四色，口邊雕纓絡錦紋一周，腹部雕六個圓形開光，內分雕三龍三鳳，開光外黃漆錦地上雕雜寶紋。近足處雕蓮瓣紋一周，足外牆雕迴紋。碗內及底髹黑漆，底正中有刀刻填金"大清乾隆年製"楷書款。

此碗造型、尺寸、漆色、圖案均仿明嘉靖時期的剔彩龍鳳紋碗，工藝極為精湛。

剔彩龍鳳集福葵瓣式盤
清乾隆
高3.5厘米　口徑19.1厘米
清宮舊藏

Polychrome sunflower-shaped dish with a dragon-and-phoenix design
Qianlong period, Qing Dynasty
Height: 3.5cm　Diameter of mouth: 19.1cm
Qing Court collection

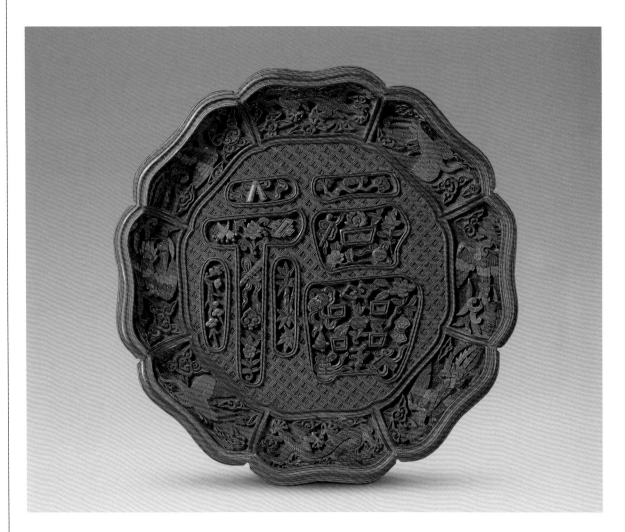

盤八瓣葵花形，剔彩備紅、黃、綠、紫紅四色。盤心隨形開光，內雕一
“福”字，筆畫間雕松、竹、梅“歲寒三友”圖及蓮花、磬、銀錠等雜寶
紋。內壁花瓣式開光內雕雙龍、四鳳、雙鶴等圖紋。外壁雕折枝茶花、
荷花、菊花、梅竹、牡丹紋。底髹黑漆，有刀刻“龍鳳集福盤”器名款
和“大清乾隆年製”楷書款。

福字盤是明代嘉靖年間出現的雕漆裝飾題材，此盤仿其形制和紋飾而
做，但又不拘泥於原作，增加了新的裝飾內容。

剔彩格錦團花長方盒
清乾隆
高12.8厘米　長32.2厘米
寬20.6厘米
清宮舊藏

Oblong polychrome box with an auspicious motif
Qianlong period, Qing Dynasty
Height: 12.8cm　Length: 32.2cm
Width: 20.6cm
Qing Court collection

盒長方形，剔彩備黃、綠、紫三色，在六角格形錦地內雕雙螭、蝙蝠、松鼠、瓜瓞等圖紋，寓"瓜瓞綿綿"、"福壽綿長"之意。盒內及底髹黑漆。

此盒圖案設計規矩齊整且富於變化，漆色素雅和諧。雕刻刀法多採用直刀，圖案深峻，是清代乾隆雕漆中別具一格的作品。

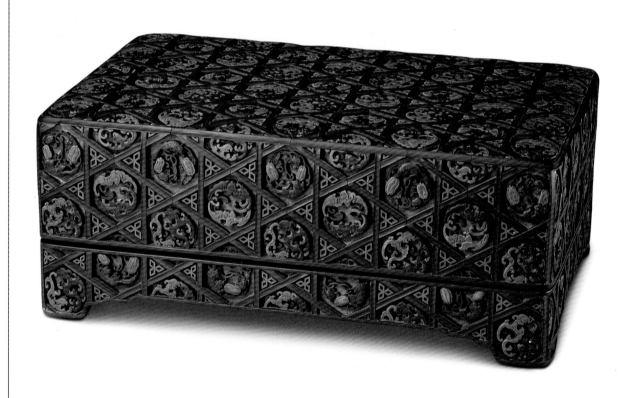

剔彩格錦團花長方盒
清乾隆

剔紅詩句筆筒
清乾隆
高11.5厘米　口徑6.5厘米
清宮舊藏

**Red Chinese brush container with
the carving of poems**
Qianlong period, Qing Dynasty
Height: 11.5cm
Diameter of mouth: 6.5cm
Qing Court collection

筆筒圓口，直壁，如意雲頭形足，通體綠漆雕迴紋錦地，上朱漆雕楷書
乾隆御製"小園閑詠"五言詩五首，末署"乾隆御製"和"乾"、"隆"
二方印章款。

此筆筒紅綠對比鮮明醒目，刀工纖細精緻。在滿刻的錦紋地上加刻詩文
詞句，或為詩句配花紋，是清代雕漆新出現的一種裝飾手法。

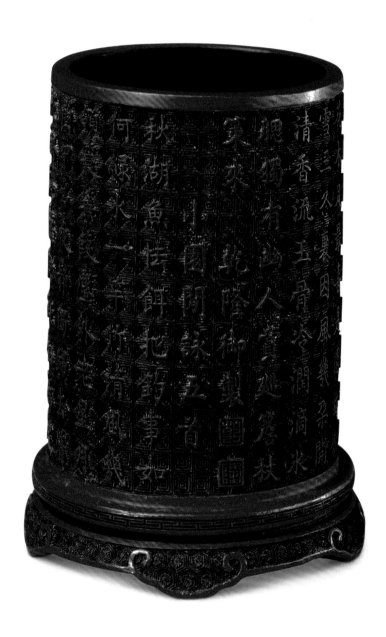

剔彩圭璧盒
清乾隆
高2.6厘米　長18.3厘米
清宮舊藏

Polychrome box shaped in a ceremonial jade
Qianlong period, Qing Dynasty
Height: 2.6cm　Length: 18.3cm
Qing Court collection

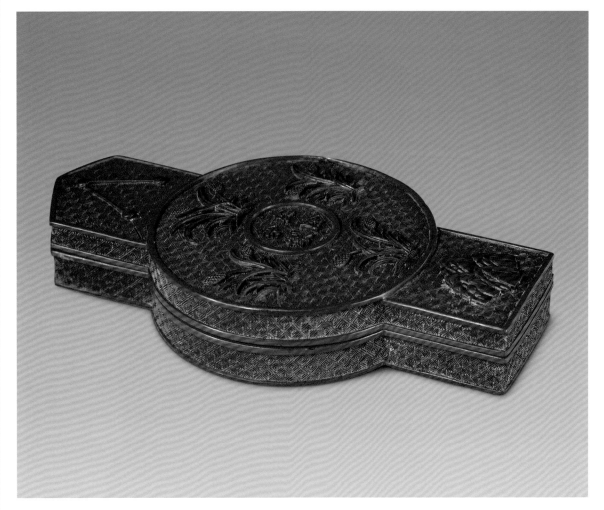

盒鉛胎，仿古玉"圭"和"璧"的造型，通體雕朱漆迴紋錦地。璧的正中圓形開光內刻"乾隆年製"隸書款，周圍雕綠漆穀穗。圭的上半部雕綠漆福、祿、壽三星紋，寓意吉祥，下半部雕綠漆壽石紋。

此盒所飾綠漆花紋為局部加色所成，即《髹飾錄》中所謂"堆色"剔彩，或稱"豎色"剔彩。其工藝先以單色漆髹飾，然後將圖案處的漆剔除，填入所需的色漆，再雕刻花紋細部。圭和璧是古代帝王、諸侯朝聘或祭祀時所執的玉器，將其組合為一體，成為新穎的漆盒，在乾隆漆器中僅此一例。

剔黑勾雲蓮花紋大碗
清乾隆
高14.5厘米　口徑30.6厘米
清宮舊藏

Black-lacquer bowl with the carving of looped clouds and
lotus blossoms
Qianlong period, Qing Dynasty
Height: 14.5cm　Diameter of mouth: 30.6cm
Qing Court collection

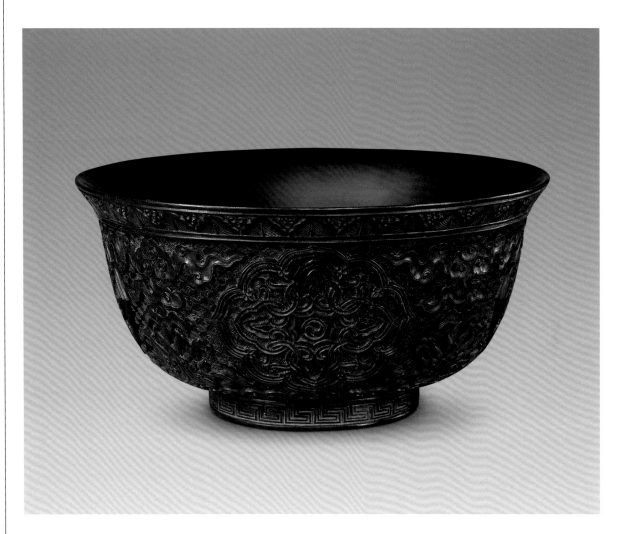

碗撇口，腹部下斂，圈足，通體髹黑漆。碗口邊雕蕉葉紋一周，腹部四個開光內雕團花勾雲紋，開光外雕蓮花，上托四合如意雲紋。近足處雕蓮瓣紋，足外牆雕迴紋。底正中豎刻填金"大清乾隆年製"楷書款。

此碗器型較大，在乾隆剔黑漆器中極為少見，彌足珍貴。

剔犀如意雲盒
清乾隆
高12厘米　口徑15.8厘米
清宮舊藏

Box of carved marbled lacquer with a _Ruyi_ (scepter) design
Qianlong period, Qing Dynasty
Height: 12cm　Diameter of mouth: 15.8cm
Qing Court collection

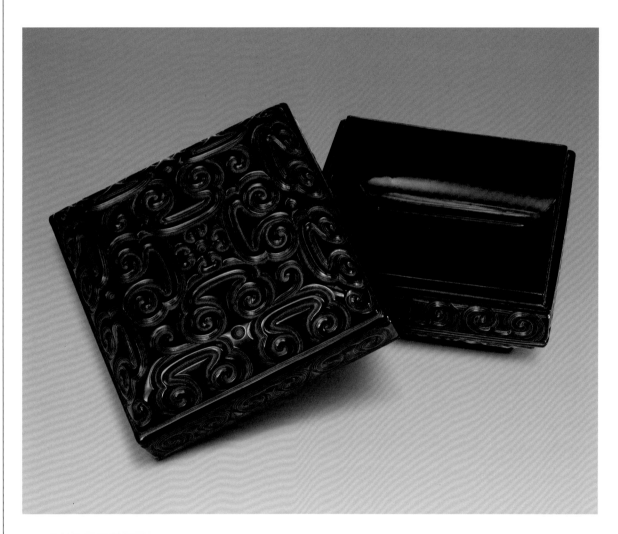

盒方形，蓋面微凸，圈足。通體髹黑、紅二色漆，以黑漆為地，蓋面、器身均雕如意形雲紋，在雲紋側面可見有規律的三層紅漆。盒內及底髹黑漆，底正中刀刻填金"如意雲盒"器名款和"大清乾隆年製"楷書款。

此盒圖紋簡練，線條粗獷豪放，刀法流暢，漆質光澤蘊亮，是清代乾隆年間的剔犀佳品。

剔紅羲之愛鵝圖筆筒

清嘉慶
高15.3厘米　口徑10.3厘米
清宮舊藏

**Red Chinese brush container with the carving of
Calligrapher Wang Xizhi observing geese**
Jiaqing period, Qing Dynasty
Height: 15.3cm　Diameter of mouth: 10.3cm
Qing Court collection

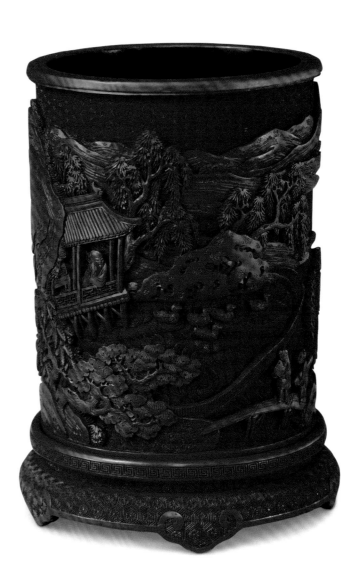

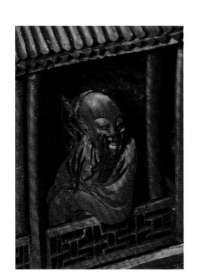

筆筒圓口，窄折口沿，平底，下有座。通體髹紅漆，通景雕羲之愛鵝圖。水榭內一老者憑欄眺望水中泛波的小鵝，近有小橋、流水、樹木，遠處山巒綿延起伏，頗具畫意。筒內及底髹黑漆，底有刀刻填金"嘉慶年製"篆書款。

此筆筒是嘉慶年間的標準器，其雕刻雖不善藏鋒，但刀工精細工整，景物層次分明，具有極強的立體感。故宮所藏有嘉慶款識的雕漆僅此一件，對研究乾隆以後雕漆的發展具有極其重要的價值。

剔紅獻花圖圓盒
清中期
高13.8厘米　口徑35厘米
清宮舊藏

Red circular box with a flower-presenting scene
Middle Qing Dynasty
Height: 13.8cm　Diameter of mouth: 35cm
Qing Court collection

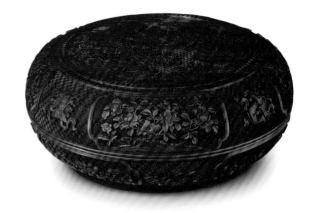

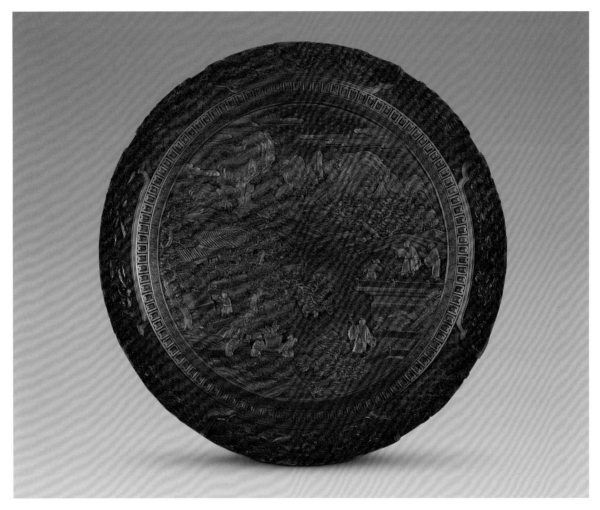

盒圓形，平頂，圈足，通體雕朱漆花紋。蓋面圓形開光內雕錦紋地，上
壓雕樓台、山石、小橋，一老者攜童子手舉花籃、戟、磬、魚、萬年青
等而來，樓台上二老者相迎，以"戟"、"磬"、"魚"之諧音寓意"吉
慶有餘"。盒壁八開光，內分雕月季、梅花、菊花、桃花、石榴花、牡
丹、芙蓉等四季花卉紋，開光外雕以法輪、法螺、雙魚、盤長、傘、白
蓋、寶瓶、蓮花等佛教法器組成的八寶紋，有八寶生輝之意。

剔紅百子圖圓盒
清中期
高8.5厘米　口徑24.8厘米
清宮舊藏

Round box of red carved lacquer with design of one hundred children
Middle Qing Dynasty
Height: 8.5cm　Diameter of mouth: 24.8cm
Qing Court collection

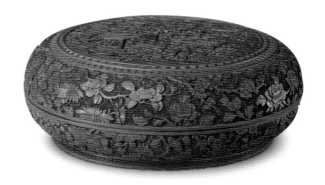

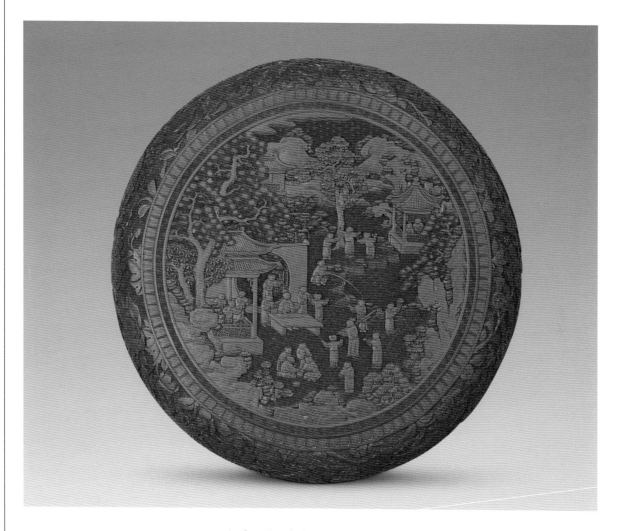

盒扁圓形、直壁、平蓋面、矮圈足。通體髹朱漆，蓋面圓形開光內雕庭院、梧桐、松樹、翠竹、小亭。諸多兒童在玩耍嬉戲，有的垂釣，有的彈琴，有的鬥蟋蟀，有的則肩扛戟、魚等，以諸音寓"吉慶有餘"之意。盒壁錦紋地上雕朱漆菊花、芙蓉、桃花、蓮花、玉蘭花等四季花卉紋。

此盒共雕25個童子，與之成套的盒共4個，組合為一套百子圖盒。

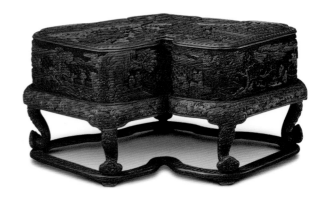

剔紅群仙祝壽圖磬式盒

清中期
高20.5厘米　口徑37.3×13.4厘米
清宮舊藏

Red box with a scene of immortals on their way to a birthday party
Middle Qing Dynasty
Height: 20.5cm　Diameter of mouth: 37.3×13.4cm
Qing Court collection

39

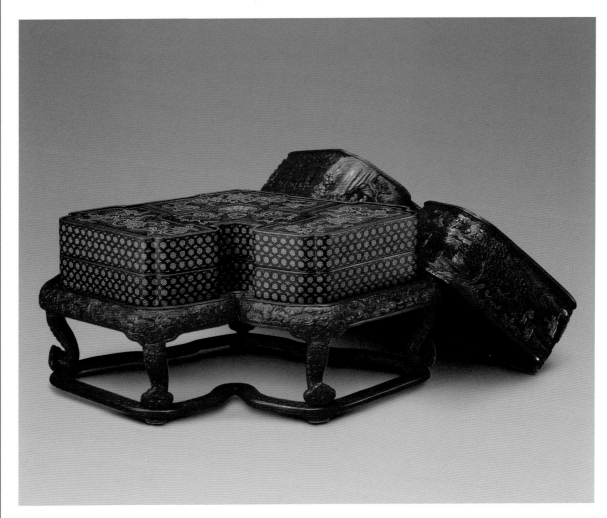

盒磬式，下承磬式雲蝠紋几。通體髹朱漆，蓋面正上方雕一隻碩大的蝙
蝠，下為遠山近水，樓台松樹，左側有四位仙人立於樓台之上，近處一
仙人捧花籃而來，另四人持壽桃等寶物踏浪前來，右側空中還有二仙人
騎鳳而至，有群仙祝壽之意。盒壁雕山巒、松樹、楓樹，數名老者和童
子點綴其間。盒內置隨形小盒，小盒蓋面飾描油勾蓮紋及蝙蝠壽桃紋。

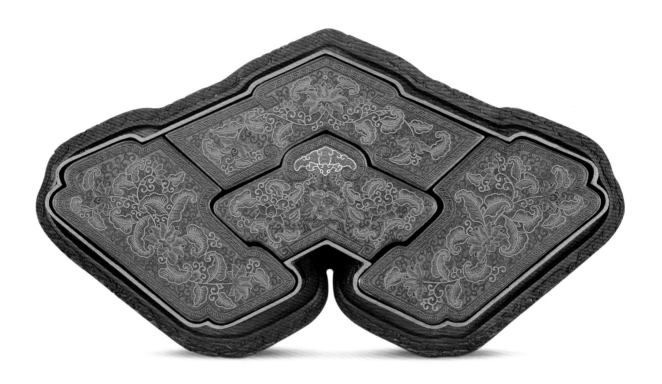

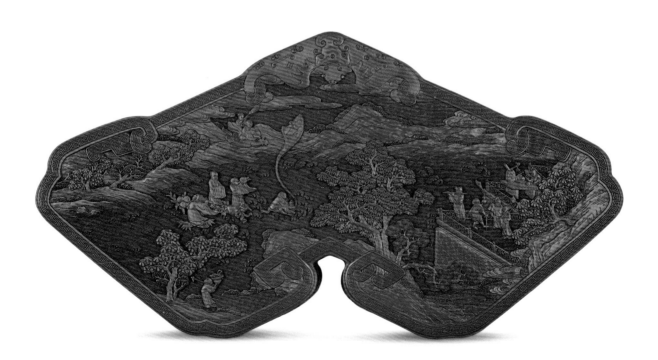

40

剔紅祝壽圖梅花式盒
清中期
高17.8厘米　口徑18厘米
清宮舊藏

**Plum-blossom-shaped red box with a scene of
immortals on their way to a birthday party**
Middle Qing Dynasty
Height: 17.8cm　Diameter of mouth: 18cm
Qing Court collection

盒梅花形，下承梅花式座。通體雕朱漆花紋，蓋面雕山石、松
樹、桃樹，二童子手捧插有牡丹、靈芝的花瓶前行，前有一童子
引路，後有二老者跟隨，有祝壽圖意。盒壁五開光，內雕萬年
青、如意、鎮尺、佛手、蝙蝠、大吉瓶、如意雙桃等，組合為博
古圖。盒內置雙層盤。

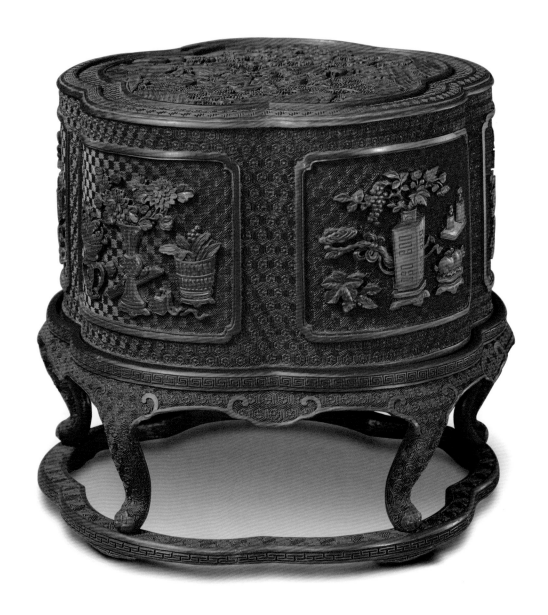

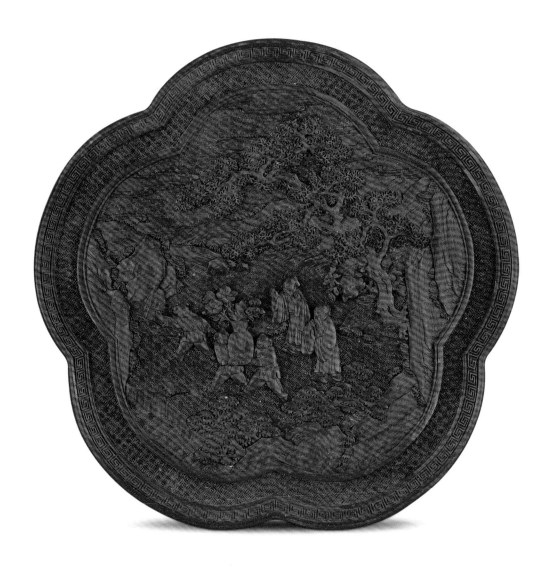

剔紅山水人物圖筆筒

清中期
高13.8厘米　口徑13.3×13.2厘米
清宮舊藏

Red Chinese brush container with a landscape-and-figure design
Middle Qing Dynasty
Height: 13.8cm
Diameter of mouth: 13.3×13.2cm
Qing Court collection

筆筒方口，直壁，通體雕朱漆花紋。口緣雕迴紋，筒壁四面正中凸起委角開光，內雕天、水、地三種錦紋地，上壓雕山水人物圖紋，構圖均為一老者與一童子，分別有賞月、愛蓮、洗桐、訪友等圖意。開光外密刻菱花紋和卍字龜背錦紋。筒內及底均髹黑漆。

此筆筒用漆較厚，雕刻深峻，圖紋意趣淳樸，具有較強的立體感。

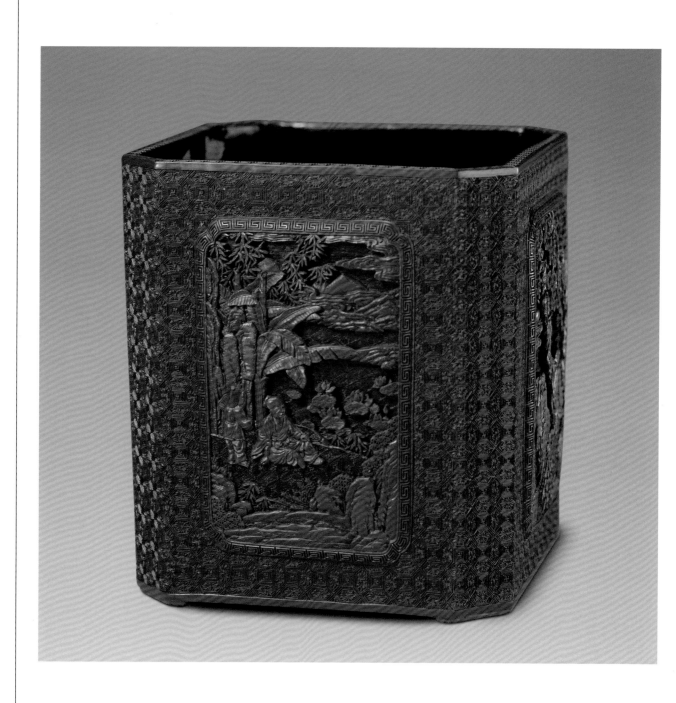

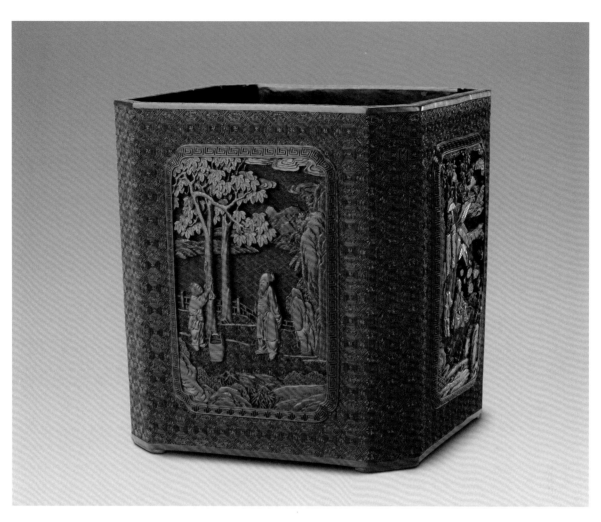

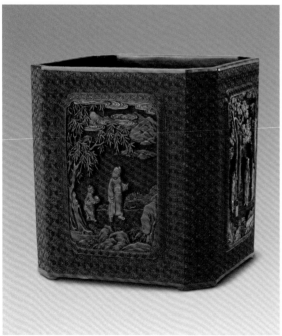

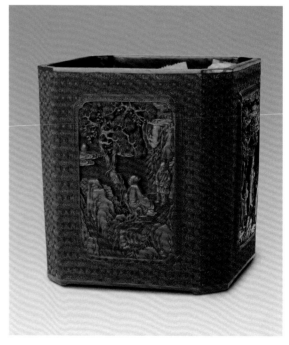

剔紅竹林七賢圖筆筒
清中期
高17.8厘米　口徑20厘米
清宮舊藏

**Red Chinese brush container with
the carving of seven ancient hermits**
Middle Qing Dynasty
Height: 17.8cm
Diameter of mouth: 20cm
Qing Court collection

筆筒圓口，通體髹黃、紅、綠三色漆，以黃、綠兩色漆雕天、水錦紋地，朱漆雕圖紋。筒壁通景雕竹林七賢圖，遠山小亭、茂林修竹之間七位長者或對奕，或題壁，或攜琴訪友，或展卷賞畫，旁有小童相伴。

此筆筒髹漆厚重，人物刻畫細膩，雕刻刀法圓潤，猶如立體畫卷。竹林七賢表現西晉時的文人嵇康、阮籍、阮咸、向秀、山濤、王戎、劉伶七人不滿司馬氏政權，隱居不仕，終日飲酒娛樂的故事。

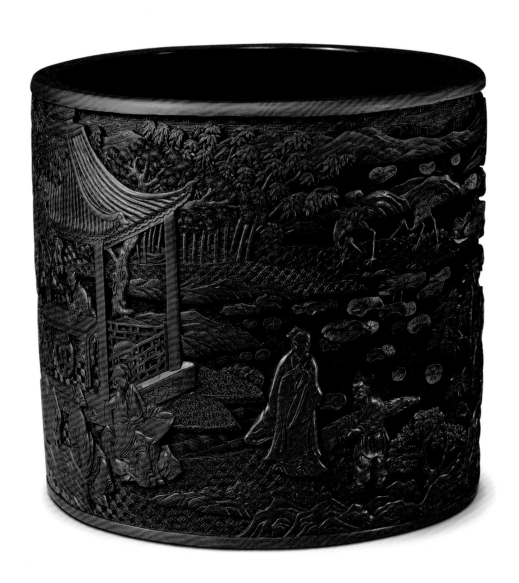

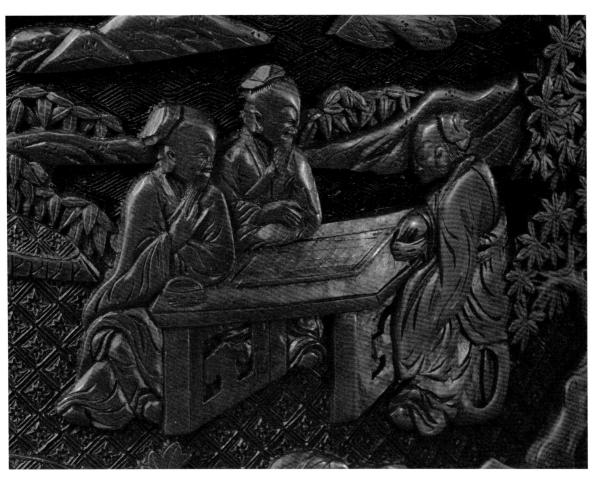

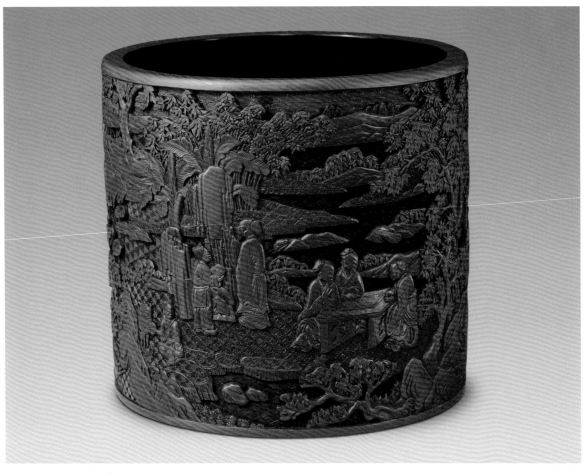

剔紅山水人物圖尊
清中期
高15.2厘米　口徑16厘米
清宮舊藏

**Red *Zun* (an ancient wine container)
with a landscape-and-figure design**
Middle Qing Dynasty
Height: 15.2cm
Diameter of mouth: 16cm
Qing Court collection

尊鉛胎，仿古代銅尊式。通體雕紅漆，口內緣刻落花流水紋，頸部刻蓮
瓣紋一周，腹部四菱形開光，內雕山水人物圖，開光外雕蓮花紋，足外
牆飾工字形紋。底髹黑漆。

此尊器胎厚重，但雕工不夠精細。

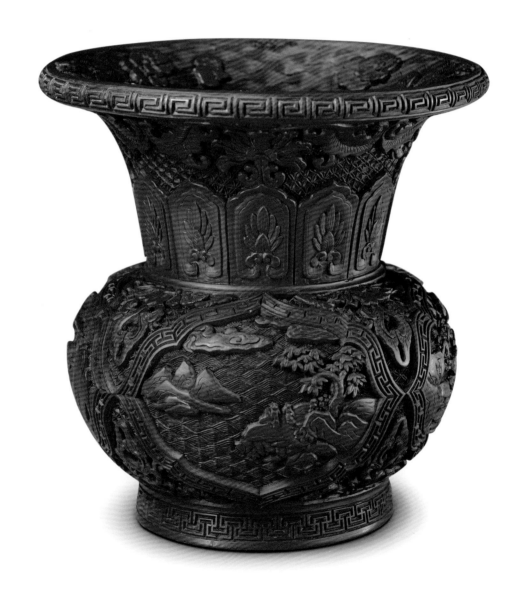

44

剔紅人物圖提梁盒
清中期
通高15厘米　長23厘米
寬9.6厘米
清宮舊藏

Red handled box with the carving of figures
Middle Qing Dynasty
Height: 15cm　Length: 23cm
Width: 9.6cm
Qing Court collection

盒橢圓形，有蓋，蓋上有銅鎏金龍首吞弧形提梁，盒兩側飾銅鎏金雙龍耳。通體髹紅、綠漆。腹部兩面飾橢圓形開光，均為綠漆迴紋錦地，一面以朱漆雕頭戴斗笠的老翁策蹇前行；另一面以朱漆雕松下老人拄杖。

以銅鎏金工藝與雕漆工藝相結合，是清代之創舉，為漆器增添了華美效果。

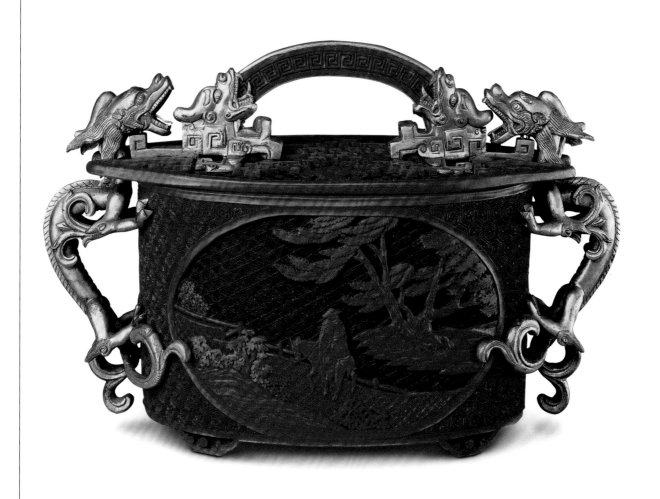

剔紅文會圖提匣
清中期
通高35厘米　長34厘米　寬19.5厘米
清宮舊藏

Red handled box with the carving of seven ancient
hermits
Middle Qing Dynasty
Height (with handle): 35cm
Length: 34cm　Width: 19.5cm
Qing Court collection

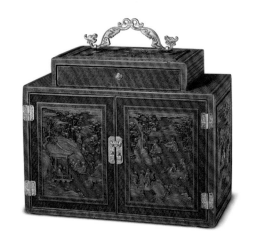

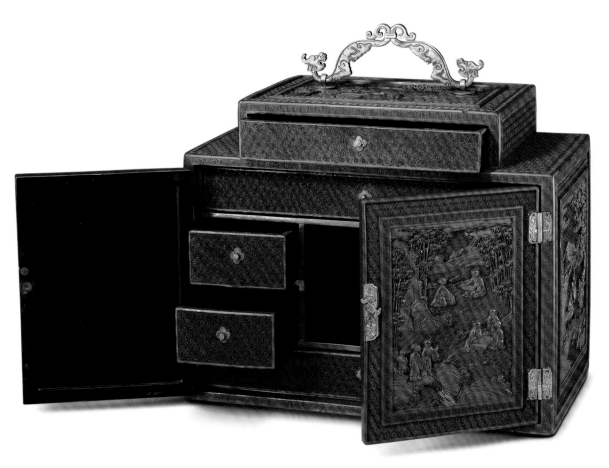

提匣凸字形，頂置銅鎏金雙螭提手，通體髹紅漆，雕龜背錦地，邊緣雕
迴紋。匣正面門上作方形開光，內雕天、水、地錦紋為地，左側門開光
壓雕茂林修竹、曲水流觴，幾位文人談笑暢飲，表現的是蘭亭雅集圖
意。右側門開光壓雕竹林之中，七位長者在對弈、談笑、觀畫，表現的
是竹林七賢故事。匣兩側面亦雕山水人物圖，匣頂蓋面雕山水及羊、鶴
紋。匣內髹黑漆，附屜多個。

此種漆器的造型始見於清代。"蘭亭雅集"表現的是西晉大書法家王羲
之等人在蘭亭集會，飲酒相娛的故事。

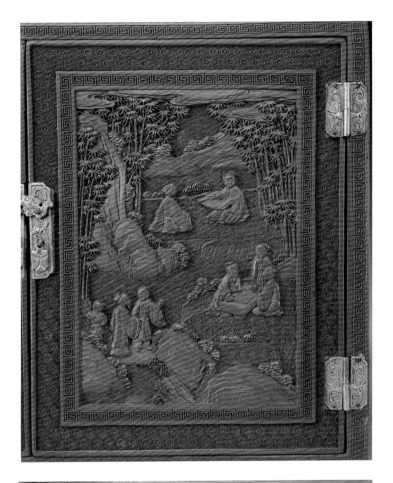

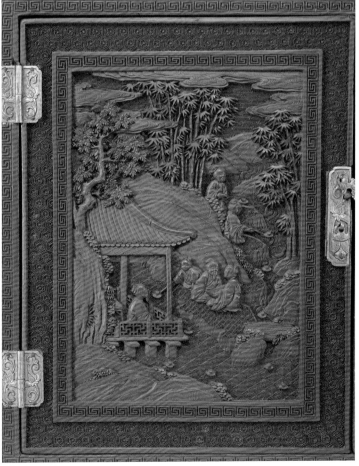

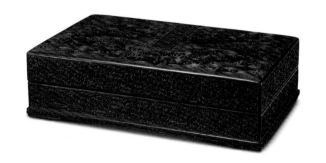

剔紅雲龍紋長方盒
清中期
高12厘米　橫43.6厘米　縱27.2厘米
清宮舊藏

Red oblong box with a cloud-and-dragon design
Middle Qing Dynasty
Height: 12cm　Length: 43.6cm　Width: 27.2cm
Qing Court collection

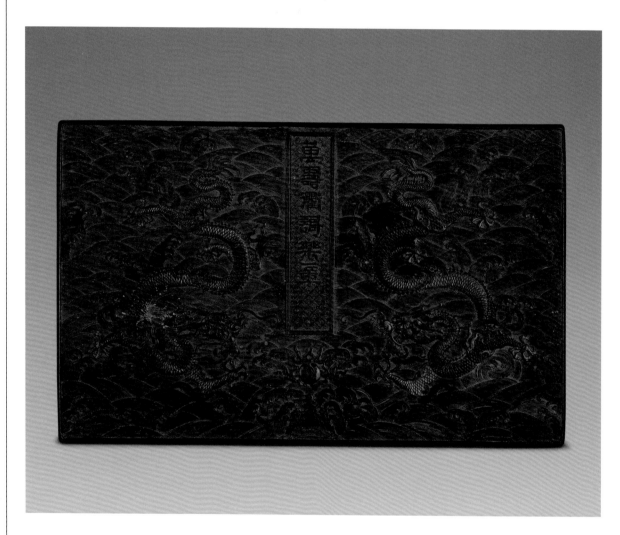

盒長方形。通體雕朱漆花紋，蓋面正中長方形框內雕"萬壽衢歌樂章"
六字，兩側雕雙龍騰於海水之中。盒四壁雕纏枝蓮紋。底髹黑漆。

此盒內置彭元瑞寫本的冊頁。彭元瑞（1731—1803），清代江西南昌
人，乾隆、嘉慶年間大臣，曾被乾隆皇帝譽為江南才子。

剔紅海水九龍天球瓶

清中期
高60.5厘米　腹徑46厘米
清宮舊藏

Red vase with the carving of nine dragons in the sea

Middle Qing Dynasty
Height: 60.5cm
Diameter of belly: 46cm
Qing Court collection

瓶直口、直頸、鼓腹，似瓷器中之天球瓶。通體雕朱漆花紋，瓶體雕旋轉成渦形的水紋，九條龍在波浪中翻騰舞動。

此瓶瓶體碩大豐滿，圖案精彩，在清代雕漆器中實屬少見。龍是帝王權力的象徵，九被認為是最大的數字，二者結合的器物，只有帝王才能享用。

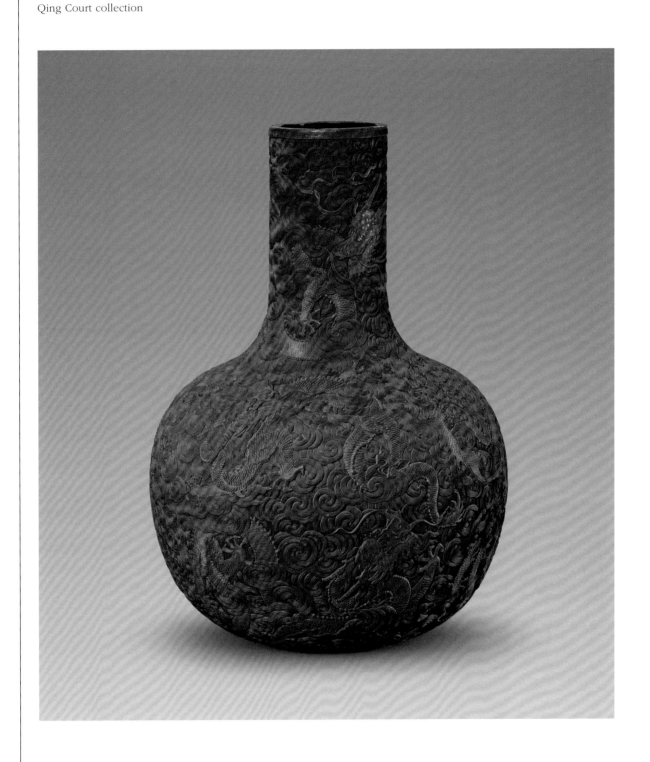

剔紅海水游龍小櫃
清中期
高60厘米　長40厘米　寬17厘米
清宮舊藏

Red cabinet with a dragon design
Middle Qing Dynasty
Height: 60cm　Length: 40cm
Width: 17cm
Qing Court collection

櫃以橫格分為上下兩層。每層有兩扇門，對開式。近底部置一抽屜，可推拉開啟。櫃正面朱漆雕海水游龍紋；兩側及頂面朱漆雕落花流水紋；邊框和橫格髹黑漆，雕雲帶紋和迴紋；下層抽屜表面為剔黑海水游龍紋。櫃內髹朱漆。

此櫃造型工整別致，紋飾刻畫精細，為清中期雕漆的典型作品。

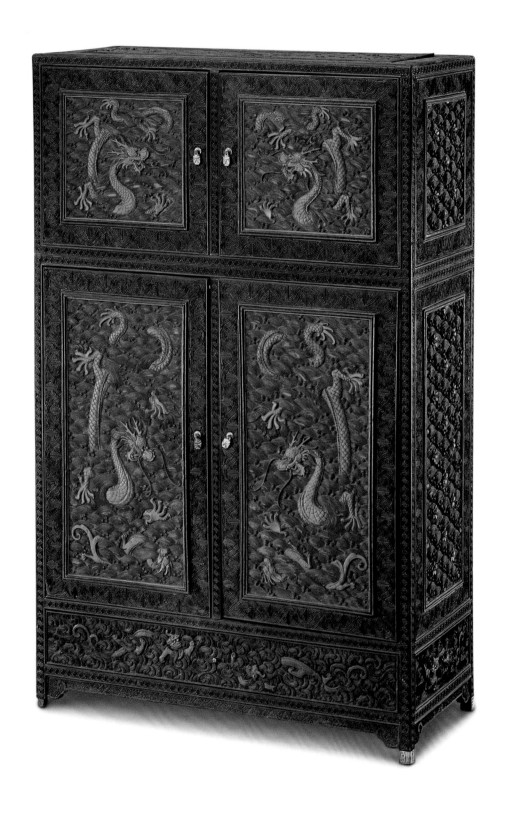

49

剔紅龍紋冠架
清中期
高29厘米　頂徑13厘米
清宮舊藏

Red crown-rack with a dragon design
Middle Qing Dynasty
Height: 29cm　Top diameter: 13cm
Qing Court collection

冠架上為圓頂，中為圓柱，下承扁圓形底座，座下有四個朵雲足。通體髹紅漆為地，雕雙龍戲水紋及雲蝠紋，輔以蕉葉紋及連續迴紋。底座及足雕六角錦紋。頂部中央飾銅鎏金鏤空團壽紋，以供放檀香薰帽用。

此冠架造型典雅，工藝精湛，實用性強，既是帽架，又可用作案上陳設品。

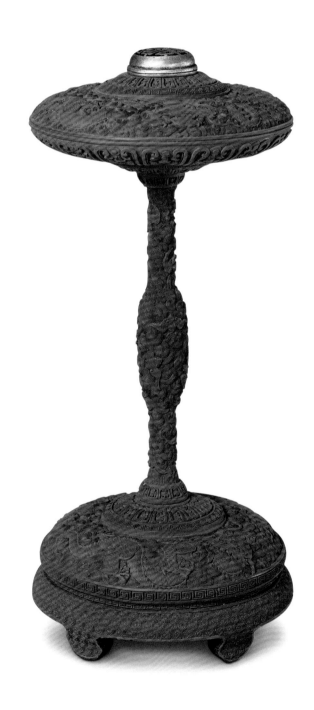

73

剔紅瓜蝶紋鼓式攢盒
清中期
高10厘米　口徑33厘米
清宮舊藏

Red drum-shaped food container with a melon-and-butterfly design
Middle Qing Dynasty
Height: 10cm　Diameter of mouth: 33cm
Qing Court collection

50

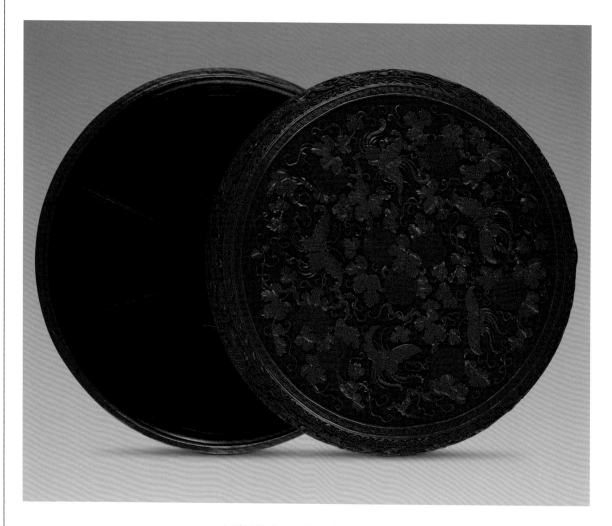

盒扁圓鼓式，通體髹朱漆雕迴紋錦地。蓋面及盒壁在錦紋之上滿雕瓜蝶紋，以諧音寓"瓜瓞綿綿"，有子孫昌盛之意。

此盒內有九個子盒，可分置不同種類物品。此類大盒內套多個小盒的器物，被定名為"攢盒"。

剔紅菊花紋琴式盒

清中期
高6厘米　口徑22.2厘米
清宮舊藏

Red zither-shaped box with a chrysanthemums design
Middle Qing Dynasty
Height: 6cm　Length: 22.2cm
Qing Court collection

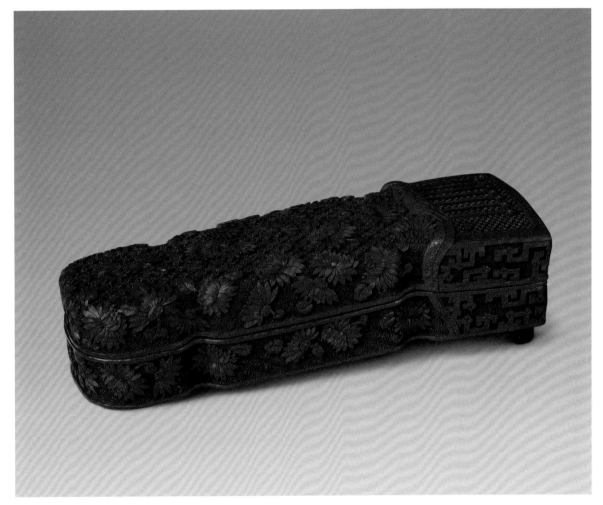

盒仿古琴式，頭寬尾窄，底承四個鈕式足。通體髹朱漆雕花紋，琴頭正面雕錦紋地，上雕琴徽七個，連雕琴弦，側面雕迴紋地，上雕拐子紋。琴身及琴尾雕六角花形錦紋地，上滿雕菊花紋。

此盒小巧精緻，構思奇巧，所仿古琴頗為逼真，在清代雕漆中獨樹一幟。

剔紅團花書函式匣
清中期
高30厘米　長32.7厘米　寬20.2厘米
清宮舊藏

Red case in the shape of slipcase
Middle Qing Dynasty
Height: 30cm　Length: 32.7cm　Width: 20.2cm
Qing Court collection

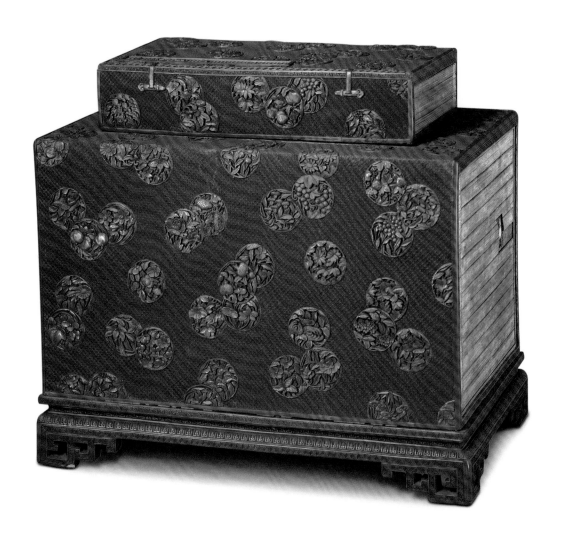

匣書函式，可開合，內裝小匣四個，下承連足底座。匣頂面雕有"太平廣記"四字，匣體正背兩面髹紅漆刻迴紋錦地，壓雕石榴、牡丹、靈芝、葫蘆、葡萄、梅花、菊花等圖紋，有富貴、長壽、多子等寓意。底邊及足雕迴紋，底髹黑漆。

此匣造型新穎，紋飾工整，雕刻極精而不施磨工，為清代漆器的新式樣。

剔紅卍蝠夔龍紋盒
清中期
高7厘米　口徑15.8厘米
清宮舊藏

**Red box with lead base with the carving of an Buddhist
symbol surrounded by eight bats**
Middle Qing Dynasty
Height: 7cm　Diameter of mouth: 15.8cm
Qing Court collection

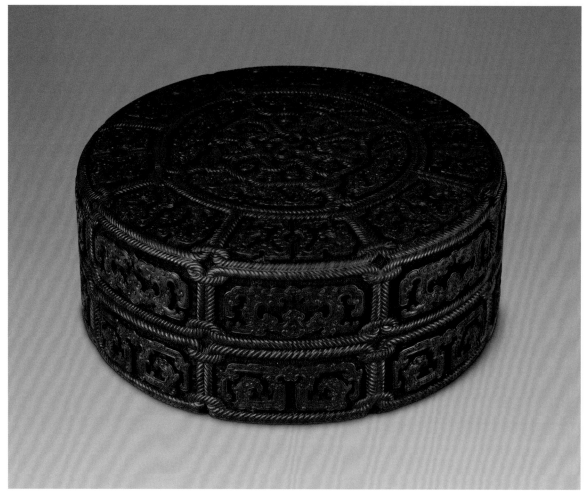

盒鉛胎，扁圓形，上下對開，以子母口分出蓋與器。通體髹朱漆，蓋與底
雕相同的紋飾，蓋面中心雕"卍"字，圍以八隻蝙蝠，寓"萬福"之意。
蓋面外圍及盒壁用繩紋作八開光，內雕雙夔龍紋。盒內髹黑漆。

此盒胎厚體重，圖案設計新穎別致，雕工圓潤精細，是清代中期雕漆之上
品。

剔紅蟬紋三層盒
清中期
高19厘米　口徑16.1厘米
清宮舊藏

Red three-tier box with a cicada-and-ogre design
Middle Qing Dynasty
Height: 19cm
Diameter of mouth: 16.1cm
Qing Court collection

盒圓筒形，平蓋面，器身共三層。通體雕朱漆迴紋錦地，蓋面雕變形鳳首紋，蓋壁及下層器壁雕蟬紋，中層、上層器壁雕獸面紋。底髹黑漆。

此盒造型規矩，線條柔和。獸面紋、蟬紋是商周時期青銅器經常使用的裝飾圖紋，後為清代雕漆所仿用，但已失去了神秘威嚴之感，成為單純的裝飾性圖案。

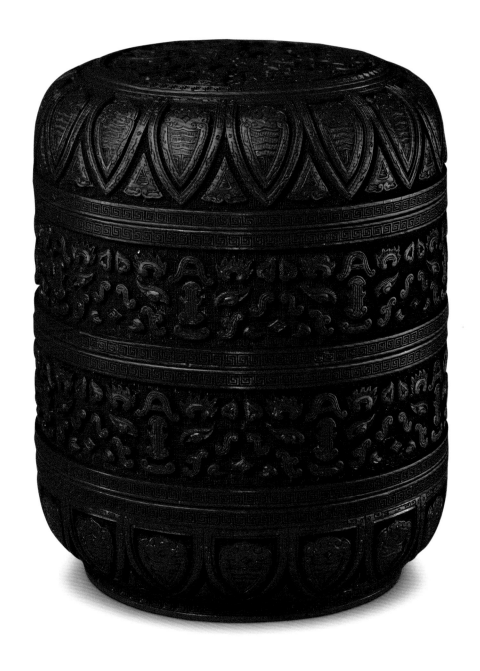

剔紅仿銅壺式盒
清中期
高22.5厘米　口徑13.6×10.4厘米
清宮舊藏

Red pot-shaped three-tier box with a phoenix design
Middle Qing Dynasty
Height: 22.5cm
Diameter of mouth: 13.6×10.4cm
Qing Court collection

盒仿古銅壺造型，共三層。通體雕朱漆迴紋、六角形錦地，錦紋之上雕各種花紋。蓋雕雙螭紋、獸面紋。器壁依次雕變形渦紋、鳳鳥紋、螭紋、蟬紋。足外牆雕迴紋。

清代雕漆中出現了仿商周時期青銅器造型、花紋的器物，此為其中之一。除此件外，還有觚、釦等，均造型莊重，花紋古樸，表現出懷古、思古之情。

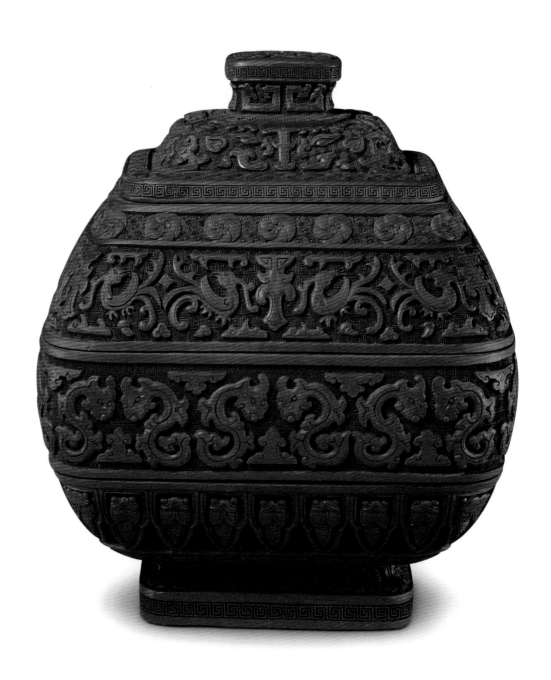

剔紅仿銅壺式盒
清中期
高21.5厘米　口徑13.3×9.9厘米
清宮舊藏

**Red pot-shaped three-tier box
with a phoenix design**
Middle Qing Dynasty
Height: 21.5cm
Diameter of mouth: 13.3×9.9cm
Qing Court collection

盒仿古銅壺的造型，共三層。通體雕朱漆迴紋錦地，蓋面雕獸面紋。盒壁
自上而下依次雕變形蕉葉紋、渦紋、鳳鳥紋、雙螭紋、蟬紋。底座雕蕉葉
紋和鳳鳥紋。

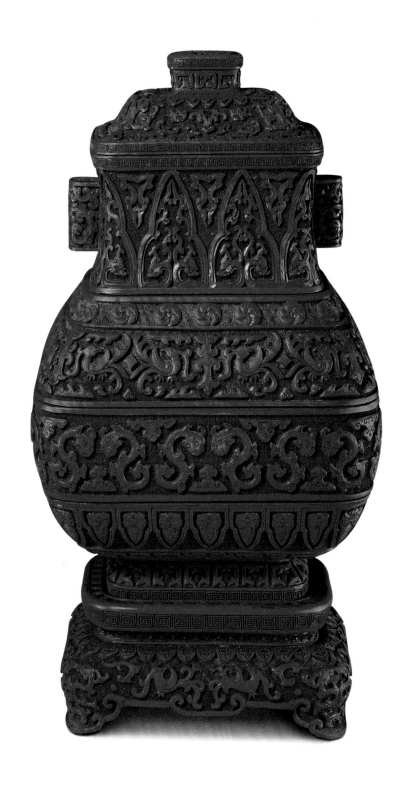

剔紅嵌碧玉螭紋三層圓盒
清中期
高21厘米　口徑15.7厘米

**Red three-tier box inlaid with
jade hornless dragons**
Middle Qing Dynasty
Height: 21cm
Diameter of mouth: 15.7cm

盒圓筒式，平蓋略凸起，器身共三層，通體雕朱漆渦旋形水紋。蓋面嵌糾結纏繞的碧玉螭紋四條，盒壁每層嵌碧玉螭紋六條。每層口緣均嵌銅鍍金迴紋箍。盒下承雕六角錦紋的底座，座下有六個如意形足，足下連銅鍍金托泥。

此盒以碧綠的玉雕螭紋配以朱漆水紋，色調對比分明，手法新穎。

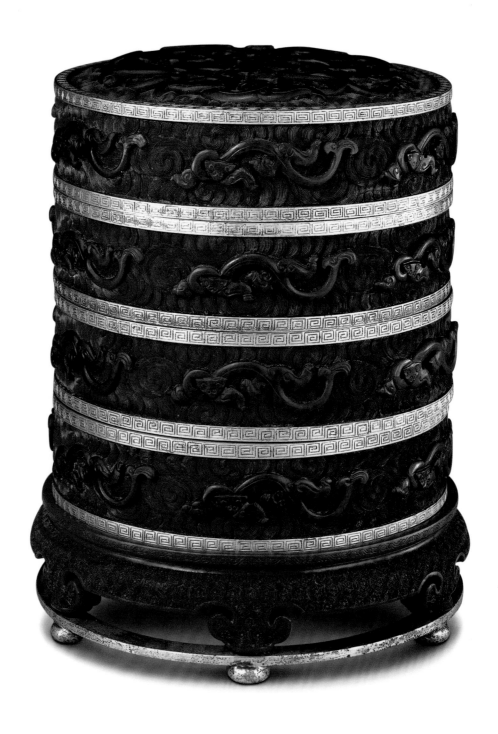

剔紅爐、瓶、盒、香几
清中期
通高31厘米　几長42.6厘米　寬13.3厘米
清宮舊藏

Carved red table, incense burner, vase and box
Middle Qing Dynasty
Overall height of table: 31cm　Length of table: 42.6cm
Width of table: 13.3cm
Qing Court collection

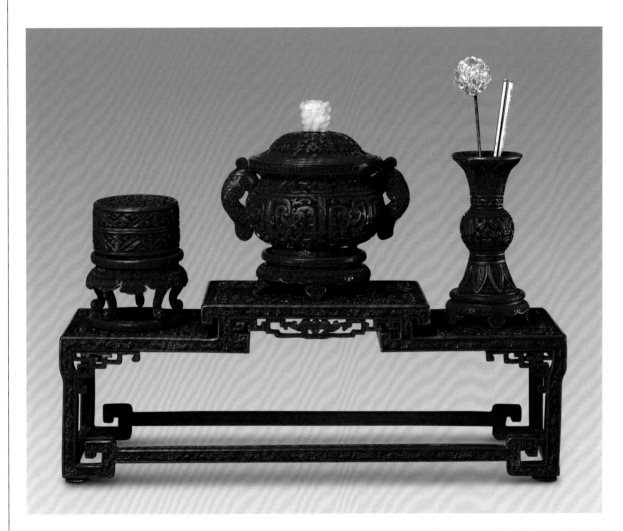

香几上置爐、瓶、盒，組合為一套，均雕朱漆。几面及側面錦地上雕花葉
紋，內翻四足與橫棖相連。爐為燒檀香之用，內置銅膽，外雕夔龍紋，蓋
頂嵌青玉鈕，底座密刻錦紋。瓶內插鎏金銅勺，外雕蕉葉、夔龍紋。盒圓
形，外壁雕幾何形裝飾紋樣。

此套漆器極具仿古趣味，雕刻精細，表現了清中期雕漆工藝的紋飾特點。
成套的剔紅漆器存世較少，頗為珍貴。

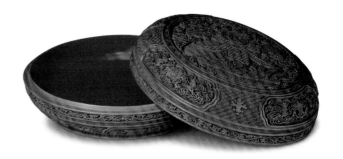

剔黃壽春圖圓盒
清中期
高12.5厘米　口徑32.3厘米
清宮舊藏

Yellow circular box with the character _Chun_ (spring)
Middle Qing Dynasty
Height: 12.5cm　Diameter of mouth: 32.3cm
Qing Court collection

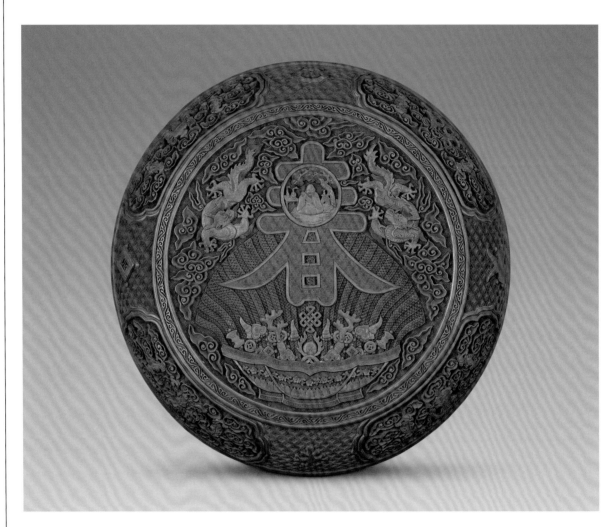

盒圓口，蓋略隆起，凹足，俗稱"蒸餅式"。通體髹黃漆，蓋面圓形開光內雕聚寶盆，萬道霞光上托一"春"字，春字中心圓形開光，居中刻一壽星，其旁襯有松柏和文鹿，取"春壽"之意。"春"字兩側，各雕龍紋，四周襯托彩雲。蓋、器壁各四開光，內以雲紋為地，壓雕輪、螺、傘、蓋、蓮花、罐、魚、盤長組成的八寶紋，寓"八寶生輝"之意，開光外刻錦地雜寶紋。

此盒圖案與明代嘉靖漆器"剔彩春壽圖圓盒"類似，然其運刀之遒勁迅急，出鋒之犀利準確，則為嘉靖雕漆所不及。剔黃漆器在雕漆中亦較為少見。

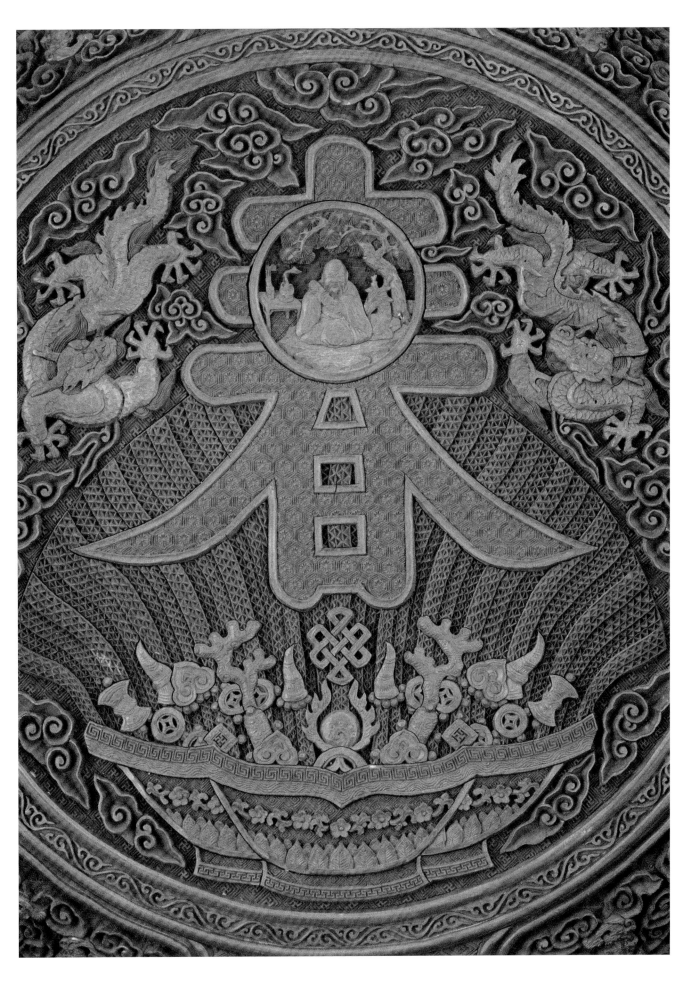

剔紅壽山福海插屏
清中期
通高67厘米　屏寬60厘米
清宮舊藏

Carved red happiness-and-longevity table screen
Middle Qing Dynasty
Overall height: 67cm　Width of screen: 60cm
Qing Court collection

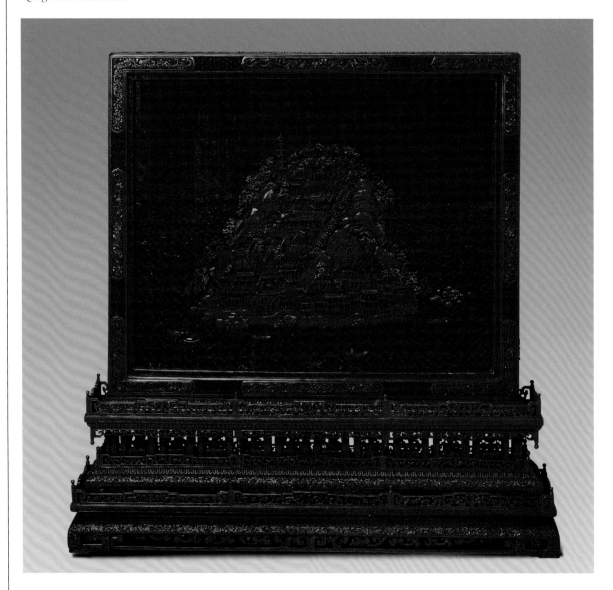

插屏通體髹紅漆。屏心正面雕天、地、水錦紋為地，水中數隻帆船乘風破浪，正中一島，上雕樓閣屋宇錯落，四周樹木掩映，山石環抱，並有七級寶塔一座。景色寂靜，幽雅宜人，似為仙境，有壽山福海之寓意。屏背為黃漆地，壓雕朱漆福、壽字計120個。屏框四周雕龜背錦紋，上壓開光，內雕花卉紋。底座分三層，雕朱漆花紋。

此插屏雕工極其細膩，樓閣亭台多透雕而成，漆層肥厚，色彩鮮艷，從中可見清中期的雕漆工藝水平。

剔彩壽春圖寶盒
清中期
高11.2厘米　口徑30.7厘米
清宮舊藏

**Polychrome box with the character *Chun* (Spring) and
the god of longevity**
Middle Qing Dynasty
Height: 11.2cm　Diameter of mouth: 30.7cm
Qing Court collection

61

盒蒸餅式。剔彩備紅、黃、綠三色，以剔彩工藝雕刻花紋。蓋面圓形開光
內雕聚寶盆，盆內映射出萬道霞光，上托"春"字，春字中心圓形開光，
居中刻一壽星，其旁襯有松柏和文鹿，取"春壽"之意。"春"字兩側各
雕龍紋，四周襯托彩雲。盒壁上下各有開光四組，內分別雕洗桐圖、米芾
拜石圖、撫琴圖等內容。開光外斜格錦地壓雕雜寶紋，上下口緣雕纏枝靈
芝紋，足外牆雕迴紋。盒內及底髹黑漆。

此盒造型、圖案均仿明嘉靖雕漆"剔彩春壽圖圓盒"，但比嘉靖漆器雕刻
得更精細，漆色更純正。

剔彩八仙祝壽桃式盒
清中期
小盒高4.3厘米　口徑11.2厘米
清宮舊藏

Polychrome peach-shaped box containing carvings of
eight immortals at a birthday party
Middle Qing Dynasty
Height of small box: 4.3cm
Diameter of mouth: 11.2cm
Qing Court collection

盒桃形，一式九個，蓋面黃漆雕迴紋錦地，以紅、綠漆雕一碩大的蝙蝠承托桃樹、靈芝，其中八個蓋面分雕八仙人物，另一個蓋面雕老壽星，組成"八仙祝壽"圖。盒壁均作剔紅六角花錦紋，盒內及底髹朱漆。

此九盒置於大套盒中，大盒呈雲頭式，通體髹黃漆為地，上填彩漆雕圖紋。蓋面隨形開光，中心雕有蝙蝠、玉磬、卍字、蓮花，有萬福連綿、福慶無邊等吉祥寓意。邊飾纏枝蓮和蝙蝠紋一周，最外一層為黑色迴紋。盒壁八開光，內雕填漆蓮花紋。盒底髹黑漆。

剔彩祝壽圖琮式盒
清中期
高16厘米　口徑22厘米
清宮舊藏

Polychrome box with the scene of a birthday party
Middle Qing Dynasty
Height: 16cm　Diameter of mouth: 22cm
Qing Court collection

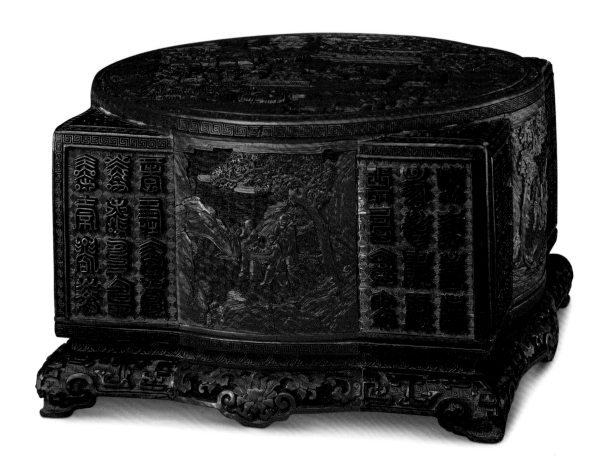

盒仿古玉琮式，內圓外方。剔彩備紅、黃、綠三色，蓋面雕古松、樓台，
五位老人持靈芝、卍字如意等寶物前來，身旁有小童推車、舉旗、捧花
籃，一派祝壽的場景。盒四壁雕四幅獻花祝壽圖，四角雕篆書"壽"字共
96個，合為"百壽"。

此盒共兩件，此件內置四個小方盒，盒上分飾罐、傘、雙魚、蓮花，另一
琮式盒內的四個小盒分飾輪、螺、傘、蓋，合為八寶紋。玉琮外方內圓，
是古代的一種禮器。

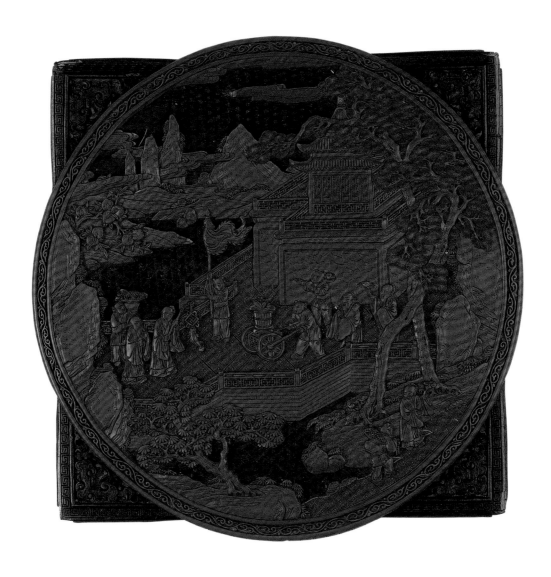

64

剔彩八仙博古圖插屏
清中期
小盒高74.6厘米 寬49.4厘米
清宮舊藏

Polychrome table screen with the carving of eight immortals
Middle Qing Dynasty
Height: 74.6cm Width: 49.4cm
Qing Court collection

插屏剔彩備紅、綠、黃三色。屏心一面雕以花瓶、香爐等組成的博古圖；另一面雕八仙慶壽圖，長空彩雲如帶，波濤浩瀚，八仙高立平台，拱手迎接騎鶴而來的壽星，寓"八仙祝壽"之意。屏正、背邊緣開光內雕花卉紋，開光外雕拐子紋。屏座縧環版雕雙龍戲珠紋，牙條雕雲蝠紋。

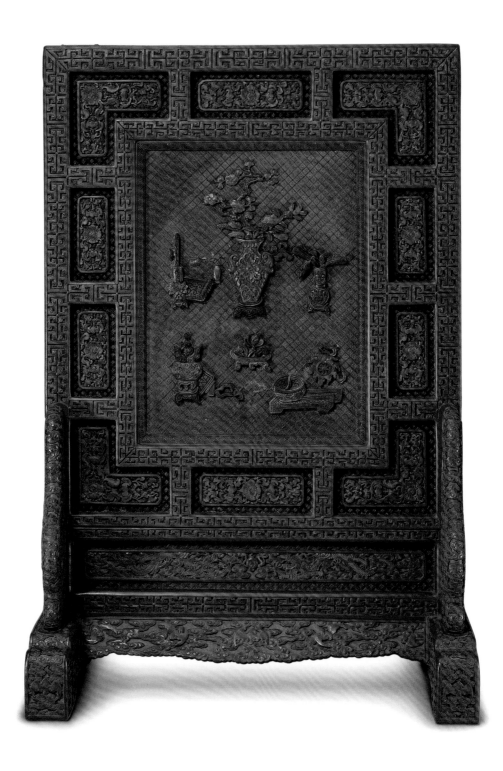

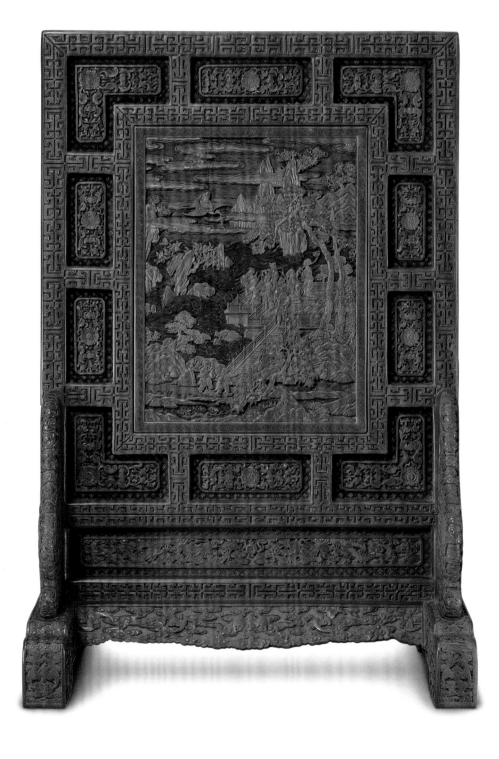

65

剔彩博古圖小櫃
清中期
高74.6厘米　寬49.4厘米
清宮舊藏

Polychrome cabinet with high-relief patterns
Middle Qing Dynasty
Height: 74.6cm　Width: 49.4cm
Qing Court collection

櫃立式，門對開，中置立柱。通體髹朱漆，間施黃、綠等色漆。櫃門及兩側面以紅、綠、黃、白漆高浮雕雕花瓶、香爐等文房清供，組成博古圖。邊框雕纏枝花卉和香草紋。櫃內髹黑漆，分三層，並有二抽屜，上飾描金團花圖案。

此櫃漆質蘊亮，高浮雕圖案係採用局部加色的處理技法，鮮活艷麗，雕工高超，展現出清代雕漆技藝的新成就。

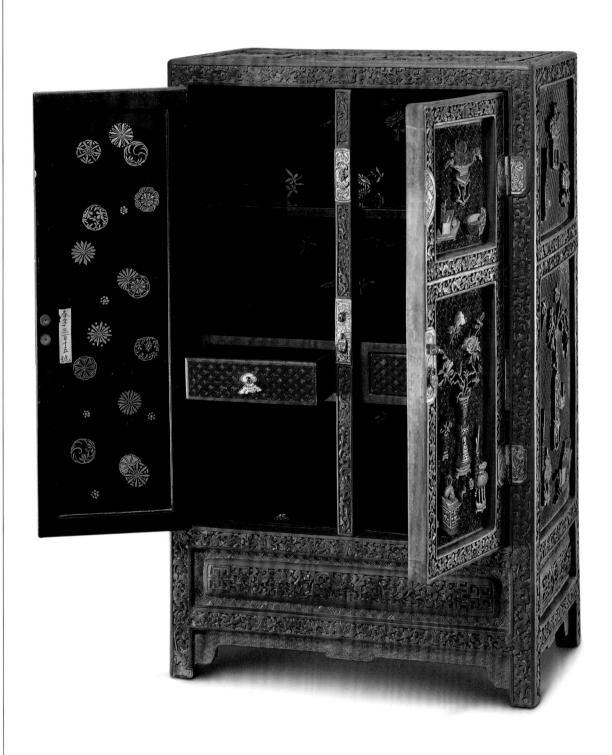

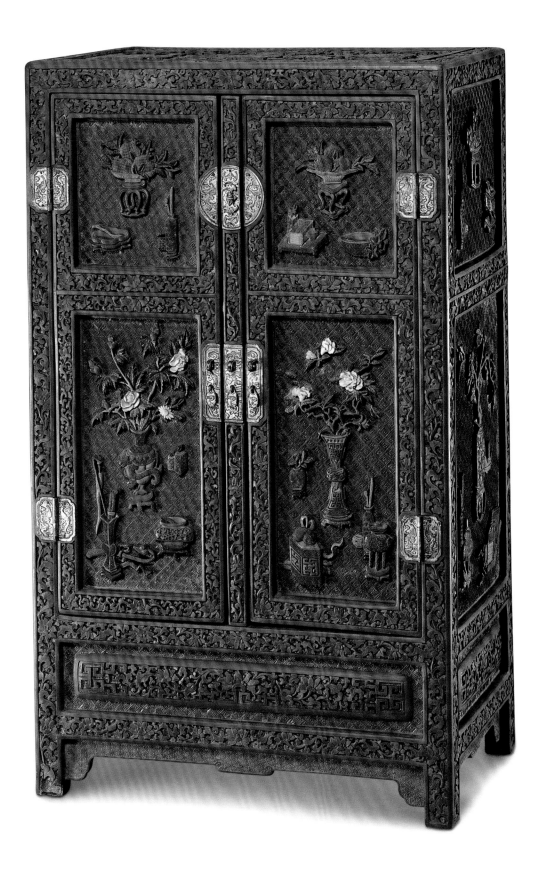

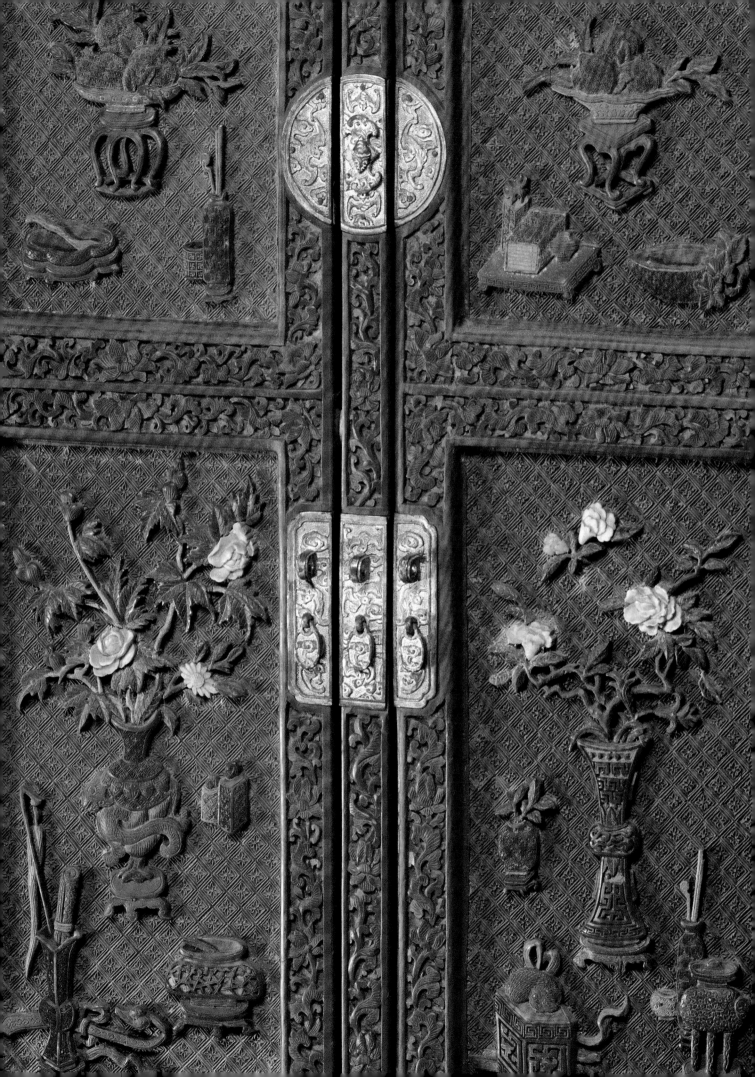

剔綠加彩十八羅漢圖筆筒

清中期
高15.5厘米　口徑19.24厘米
清宮舊藏

Green Chinese brush container with the red carving of eighteen *arhats*
Middle Qing Dynasty
Height: 15.5cm　Diameter of mouth: 19.24cm
Qing Court collection

66

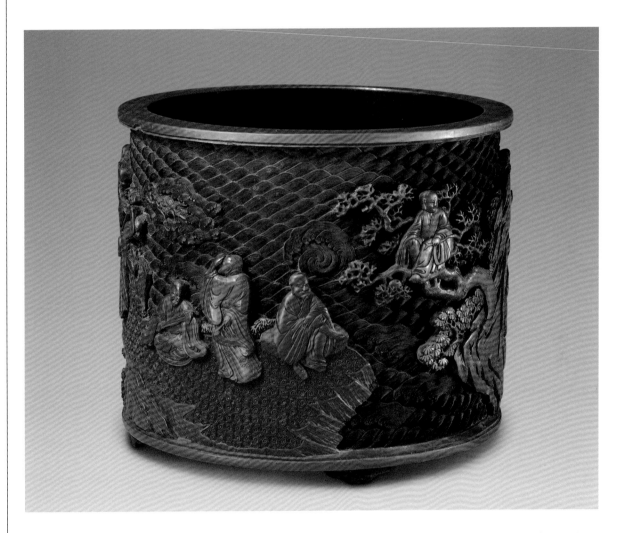

筆筒圓口，底有四雲形足。以綠漆雕水紋錦地，紅漆雕十八羅漢立於水中小島、礁石之上，有的騎在虎背上，有的坐在樹杈上，姿態各異，生動傳神。

此筆筒髹漆肥厚，所雕人物立體感極強。羅漢是梵文阿羅漢果的略稱，是指修行佛法達到一定成就的人，佛教寺院中常有十八羅漢和五百羅漢的塑像。

剔綠加彩張果老渡海圖桃式盒
清中期
高7厘米　口徑13厘米
清宮舊藏

Green peach-shaped box with the red carving of
Immortal Zhang Guolao crossing the sea
Middle Qing Dynasty
Height: 7cm　Diameter of mouth: 13cm
Qing Court collection

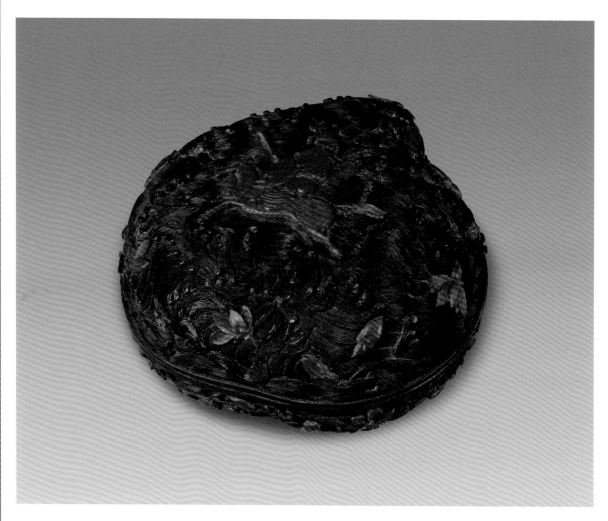

盒桃形，通體以綠漆雕水紋，捲起層層浪花。以朱漆雕落花隨波飄零，一
長髯老者騎在驢背上，回首揚鞭。盒內及底髹朱漆。

此盒所雕老者為傳說中的八仙之一——張果老，謂其有騎驢踏、滾、搖、
跑於水上的本領。盒上的朱漆係採取局部填色工藝髹飾。

剔綠加彩龍紋盒
清中期
高21.5厘米　口徑16.5厘米
清宮舊藏

68

Green three-tier box with a red dragon design
Middle Qing Dynasty
Height: 21.5cm
Diameter of mouth: 16.5cm
Qing Court collection

盒呈八瓣式，共三層。通體綠漆雕水紋，紅漆雕魚龍紋。蓋面飾正龍一條，盒壁飾龍、魚在水中若隱若現。盒內黑漆地飾描金折枝花紋，底髹黑漆，下置紅雕漆座。

剔彩工藝是將各色漆分層髹飾在器胎上，雕刻圖紋時，需要某種顏色，則剔去上面的漆層，顯露出需要的顏色。而此作品的紅漆花紋採用的是局部表層加彩的方法，屬於假剔彩工藝。

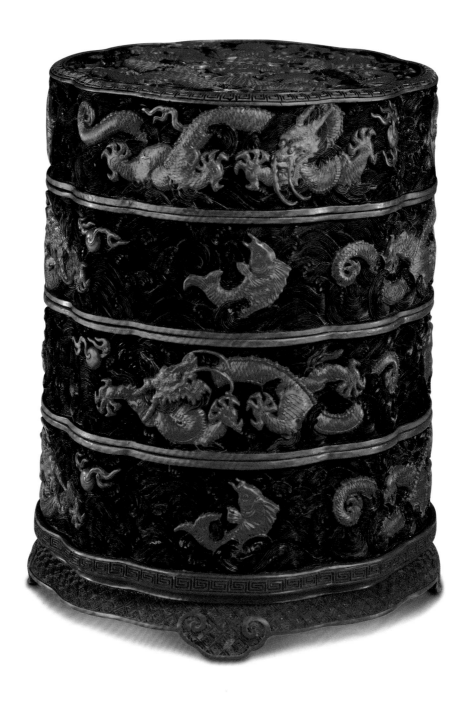

剔犀如意雲紋盒
清中期
高12.3厘米　口徑15.7厘米
清宮舊藏

Marbled lacquer with a *Ruyi* (scepter) pattern
Middle Qing Dynasty
Height: 12.3cm　Diameter of mouth: 15.7cm
Qing Court collection

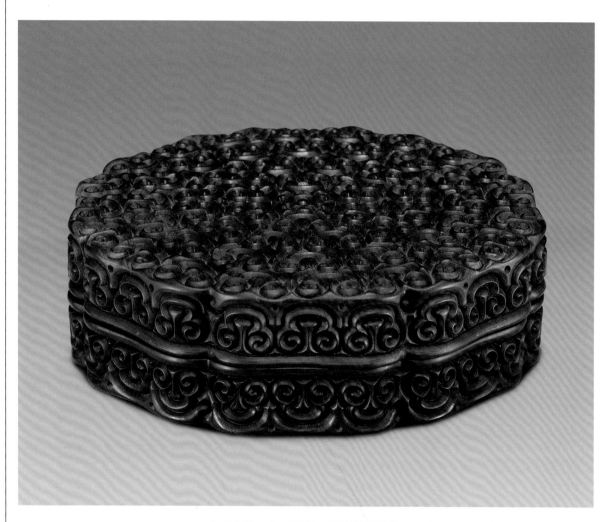

盒葵花形，上下對開。通體髹黑漆約八至十層，間施朱漆五道，器表雕如意雲紋，雲頭朵朵相連，滿佈全器。器內及底髹黑退光漆。

此盒屬於《髹飾錄》中所記載的"烏間朱線"工藝，其雕刻刀法比較圓潤，但浮起的圖紋邊緣略有棱角，稍顯生硬。

填漆戧金

*Carved
Filled-in
Lacquer*

彩漆戧金花卉隨形几
清康熙
高10.2厘米　長35.6厘米　寬14.7厘米
清宮舊藏

Low table with a design of flowers made of polychrome lacquer filled within the contour inlaid with gold
Kangxi period, Qing Dynasty
Height: 10.2cm　Length: 35.6cm　Width: 14.7cm
Qing Court collection

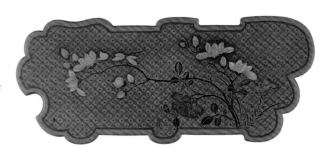

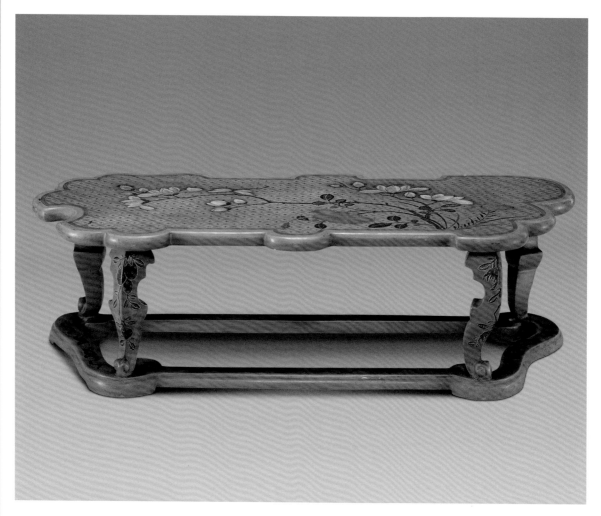

几面邊沿呈不規則彎曲狀，曲腿，外翻捲雲足下連托泥。通體髹赭色漆，几面飾斜方格卍字錦紋地，以棕、紅、綠、白色填玉蘭、月季、蜻蜓等圖紋，花的葉脈紋理戧金。四腿飾佛手、葡萄、桃實等花果紋，有長壽多子之寓意。足飾琴、書等雜寶紋。面背後刻"大清康熙年製"楷書款。

此几造型奇特輕巧，設計獨具匠心，堪稱康熙年間的漆器佳作。清代填漆戧金工藝是先在漆地上刻出花紋，再在花紋內填各色彩漆，然後對圖紋邊緣勾劃輪廓線，最後在輪廓線內戧金。

彩漆戧金雲龍葵瓣式盤
清康熙
高2.9厘米　口徑23.4厘米

Sunflower-shaped plate with a cloud-and-dragon design
made of polychrome lacquer filled within the contour
inlaid with gold
Kangxi period, Qing Dynasty
Height: 2.9cm　Diameter of mouth: 23.4cm

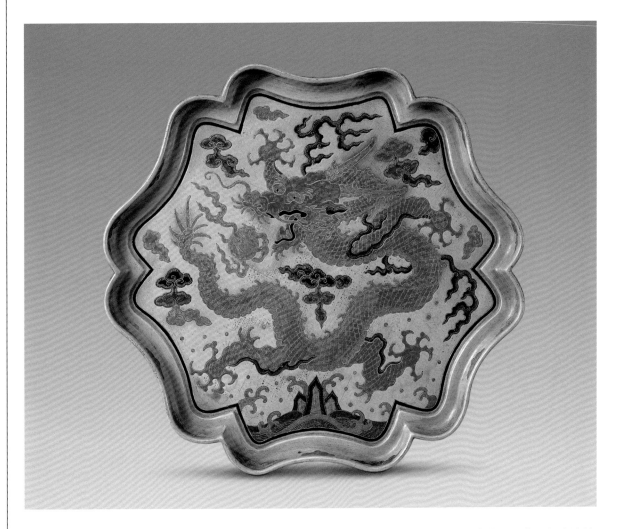

盤葵花形，隨形矮圈足。盤內黃漆地，以紅、黑、淺綠、墨綠、褐色漆填
飾花紋，戧金細劃紋理。盤心正中飾龍紋一條，下為海水江崖，四周祥雲
籠罩。內、外壁均飾朵雲紋。底髹紅漆，正中刻"大清康熙年製"楷
書款。

清代漆器最早的年款為康熙款，而康熙款的漆器只有彩漆戧金與螺鈿漆兩
個品種，此盤是康熙年間漆器的標準器。

彩漆戧金牡丹圓盒
清早期
高5厘米　口徑12厘米
清宮舊藏

**Circular box with a peony design made of polychrome
lacquer filled within the contour inlaid with gold**
Early Qing Dynasty
Height: 5cm　Diameter of mouth: 12cm
Qing Court collection

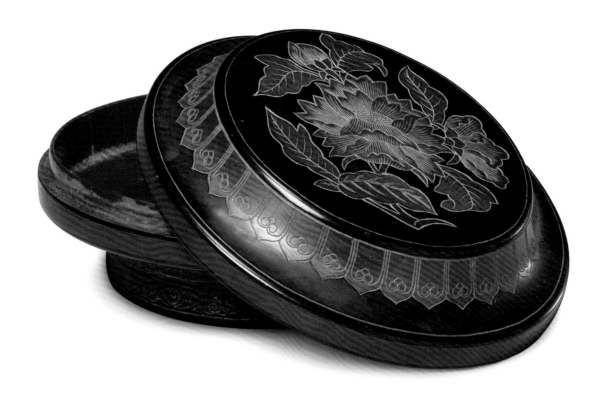

盒圓形，蓋上收成平頂，圈足。通體髹黑漆，用紅、綠、褐色漆填飾花
紋，戧金細劃紋理。蓋面飾折枝牡丹花。蓋、器邊飾對應的蓮瓣紋。口緣
填漆迴紋，足外牆飾戧金蔓草紋。盒內及底髹深紅色漆，底刻"大明宣德
年製"楷書仿款。

此盒胎薄體輕，做工精緻，為清初仿明宣德的漆器。

彩漆戧金秋葵圓盒
清早期
高4厘米　口徑11.8厘米
清宮舊藏

Circular box with a gumbo design made of polychrome
lacquer filled within the contour inlaid with gold
Early Qing Dynasty
Height: 4cm　Diameter of mouth: 11.8cm
Qing Court collection

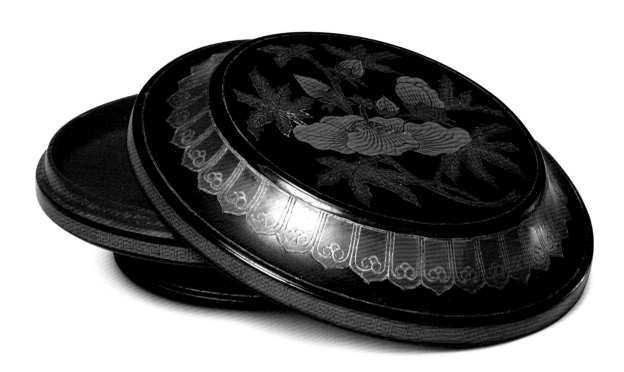

盒圓形，蓋上收成平頂，圈足。通體髹黑漆，以綠、紅、橘黃色填飾花
紋，戧金刻劃紋理。蓋面飾秋葵花，蓋、器壁飾對應的紅色蓮瓣紋，口緣
飾迴紋。足外牆飾戧金弦紋二周。盒內及底髹深紅色漆。

此盒與圖72的小盒為同一時期、同一風格的作品，均為仿明代漆器。

彩漆戧金蝙蝠勾蓮紋柿形盒
清雍正
高10厘米　直徑20厘米
清宮舊藏

Persimmon-like box with a bat-and-lotus design made of
polychrome lacquer filled within the contour inlaid with
gold
Yongzheng period, Qing Dynasty
Height: 10cm　Diameter: 20cm
Qing Court collection

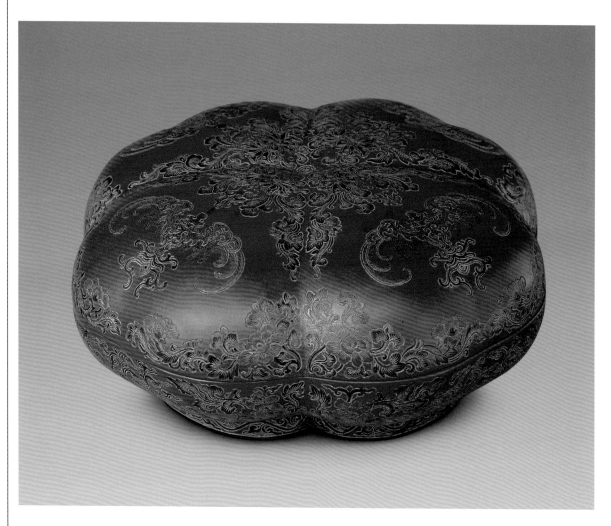

盒柿形。通體朱漆為地，填彩漆戧金蝙蝠、勾蓮紋，有"福壽"之吉祥
意。足飾蔓草紋。底髹黑漆，正中彩繪柿蒂和柿葉紋。

雍正年間造辦處製作的彩漆戧金漆器遺存很少，據檔案記載，此盒為雍正
十一年造辦處所製。

彩漆戧金雙喜方盒
清乾隆
高11厘米　長36.9厘米
清宮舊藏

Square box with a motif of two butterflies made of
polychrome lacquer filled within the contour inlaid with
gold
Qianlong period, Qing Dynasty
Height: 11cm　Diameter: 36.9cm
Qing Court collection

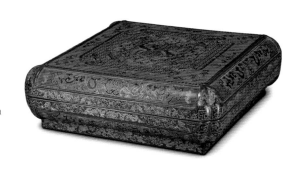

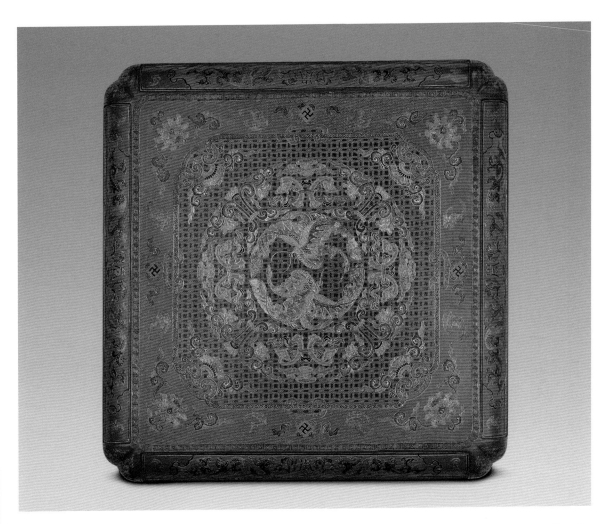

盒委角方形，通體髹朱漆地，填彩漆戧金花紋。蓋面中心開光內飾連環雙
蝶團錦紋，有"喜相逢"之寓意。盒壁上下均作開光，內黃漆地飾雙鳳壽
字紋，上、下口緣為勾蓮蟠螭紋，委角處各飾寶相花一朵。足外牆飾祥雲
雜寶紋，底髹黑退光漆，有刀刻填金"雙喜方盒"器名款及"大清乾隆年
製"楷書款。

此盒填漆精細，戧金尤精，為以往戧金漆器所不及。

大清乾隆年製　雙喜方盒

彩漆戧金雙鳳長盒
清乾隆
高14.7厘米　長38.3厘米　寬24厘米
清宮舊藏

Oblong box with a motif of two phoenixes made of polychrome lacquer filled within the contour inlaid with gold
Qianlong period, Qing Dynasty
Height: 14.7cm　Length: 38.3cm　Width: 24cm
Qing Court collection

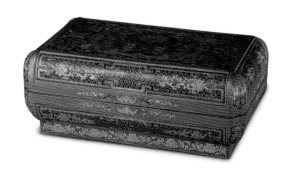

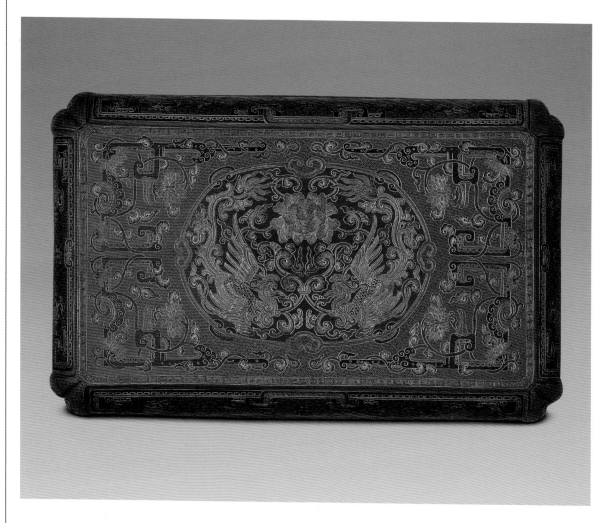

盒委角長方形，通體髹朱漆為地，以黃、綠、黑等色漆填飾花紋，並戧金紋理。蓋面中間開光內填雙鳳圍繞牡丹飛舞，有鳳戲牡丹之意。開光外雕黃色卍字錦地，飾纏枝菊花紋。蓋、器壁為菊花錦地，飾勾蓮、壽字紋。上、下口緣為卍字錦地，襯托勾蓮、蝙蝠紋，委角處飾蟠螭、勾蓮紋，足外牆飾纏枝蓮紋。盒內及底髹黑漆，底有刀刻填金"雙鳳長盒"器名款和"大清乾隆年製"楷書款。

彩漆戧金菱花鳳盒
清乾隆
高15厘米　口徑32.5厘米
清宮舊藏

Lotus-shaped box with a motif of two phoenixes design
made of polychrome lacquer filled within the contour
inlaid with gold
Qianlong period, Qing Dynasty
Height: 15cm　Diameter of mouth: 32.5cm
Qing Court collection

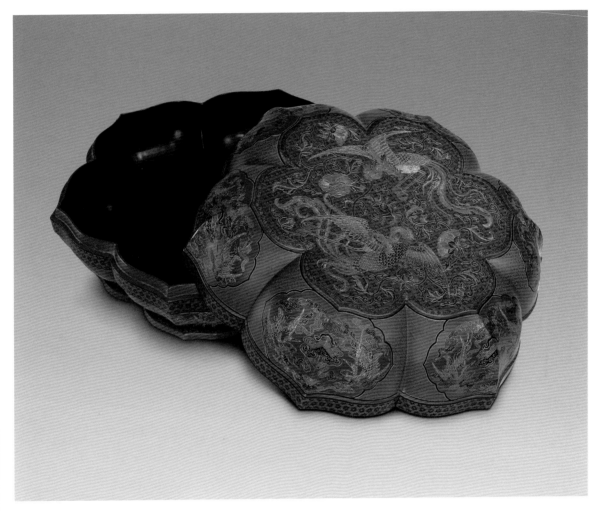

盒六瓣菱花形。通體髹朱漆並飾各種錦紋為地，蓋面飾雙鳳在纏枝蓮叢中
相對飛舞。蓋、器壁均作開光，內填雙鶴圍繞一磬飛舞，四周滿飾流雲
紋。器口緣為團花錦紋。盒內及底髹黑退光漆，底有刀刻填金 "菱花鳳
盒" 器名款及 "大清乾隆年製" 楷書款。

此盒填漆與描漆工藝並用，盒上錦地為填漆，纏枝花卉及鳳紋用描漆。其
花紋處理採取了分層襯托的手法，並借戧金由疏而密地突出主題，有錦上
添花之妙。

彩漆戧金鶴鹿長盒
清乾隆
高10.5厘米　長44.3厘米　寬26.7厘米
清宮舊藏

Oblong box with a motif of crane and deer made of polychrome lacquer filled within the contour inlaid with gold
Qianlong period, Qing Dynasty
Height: 10.5cm　Length: 44.3cm　Width: 26.7cm
Qing Court collection

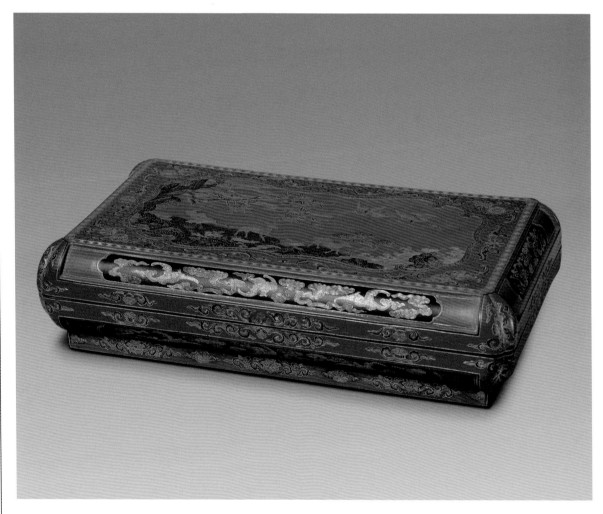

盒委角長方形，隨形斂足，通體朱漆地填彩漆戧金花紋。蓋面開光內雕卍字錦和菊花方格錦紋，分別表示天、地。上壓雕山石桃樹、飛鶴流雲、松鹿靈芝等，以諧音寓"六合同春"之意。開光外填菊花錦地，飾纏枝蓮紋。蓋、器壁各作四開光，內為黑漆地飾雲蝠紋，上、下口緣及足外牆飾錦地纏枝蓮和朵雲紋。盒內及底髹紅退光漆，底有填金"鶴鹿長盒"器名款及"大清乾隆年製"楷書款。

此盒圖案秀美，色漆填磨平滑，其效果猶如工筆繪畫，異常精美，是乾隆年間彩漆戧金工藝極具代表性的作品之一。

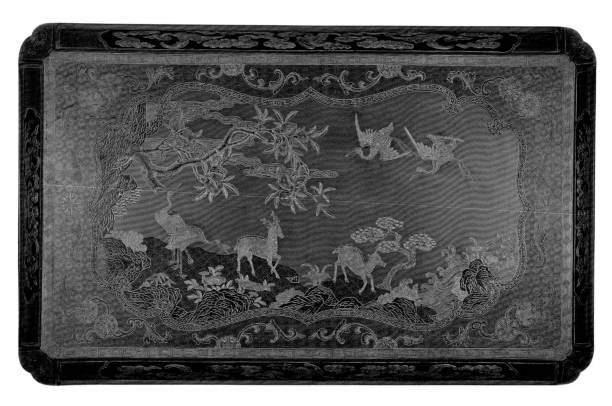

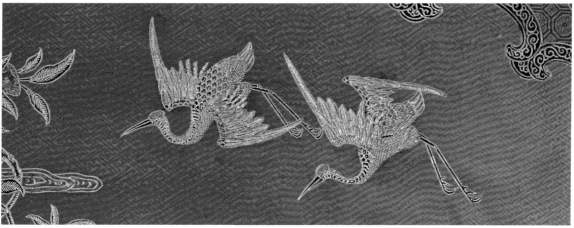

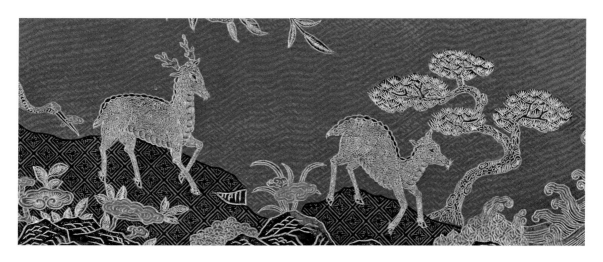

彩漆戧金海棠仙盒

清乾隆
高14.4厘米　長41厘米　寬34.5厘米
清宮舊藏

**Crabapple-shaped box with a cloud-and-dragon design
made of polychrome lacquer filled within the contour
inlaid with gold**
Qianlong period, Qing Dynasty
Height: 14.4cm　Length: 41cm　Width: 34.5cm
Qing Court collection

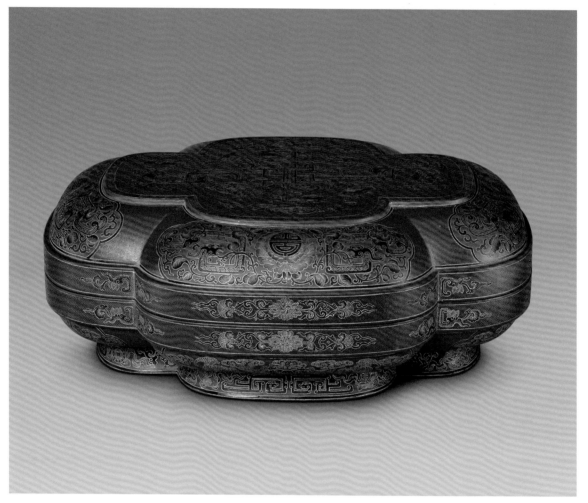

盒海棠花形，通體髹朱漆，飾填彩漆戧金花紋。蓋面以錦紋為地，上飾四條夔龍組成大小兩個卍字，四周雲紋環繞，雲朵之上襯以暗八仙紋。蓋邊四開光，內飾纏枝蓮紋，花蕊為團壽字，旁有二夔龍圍繞。器壁四開光，內飾雙蝠銜"卍"字紋，四周襯以海水和雲紋。上、下口緣為卍字錦地飾纏枝蓮紋。足外牆飾夔龍雜寶紋，盒內及底髹黑漆，底有刀刻填金"海棠仙盒"器名款及"大清乾隆年製"楷書款。

此器填磨勻實，色調純正，圖紋寓意吉祥，刀工流暢，反映出乾隆年間彩漆戧金的精湛工藝。

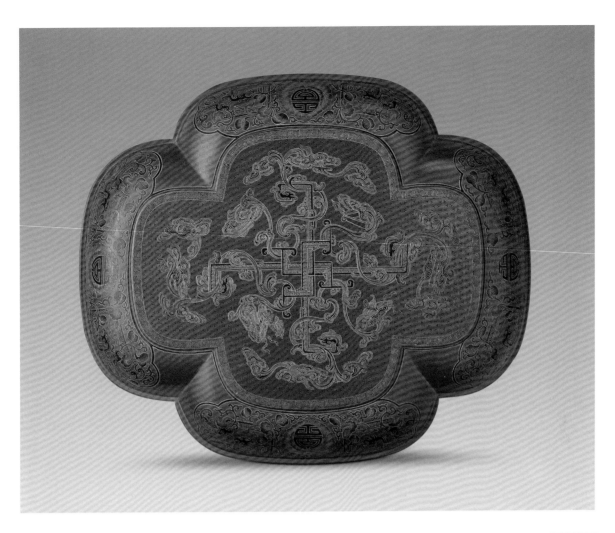

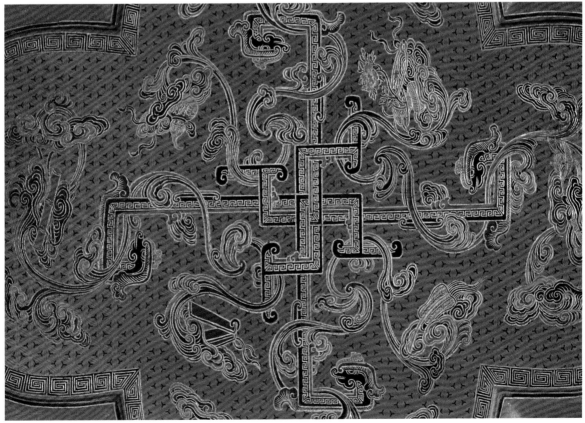

彩漆戧金八仙長盒
清乾隆
高13.9厘米　長38.4厘米　寬23.1厘米
清宮舊藏

**Oblong box of polychrome lacquer with eight-crane
design incised and filled with gold dust**
Qianlong period, Qing Dynasty
Height: 13.9cm　Length: 38.4cm　Width: 23.1cm
Qing Court collection

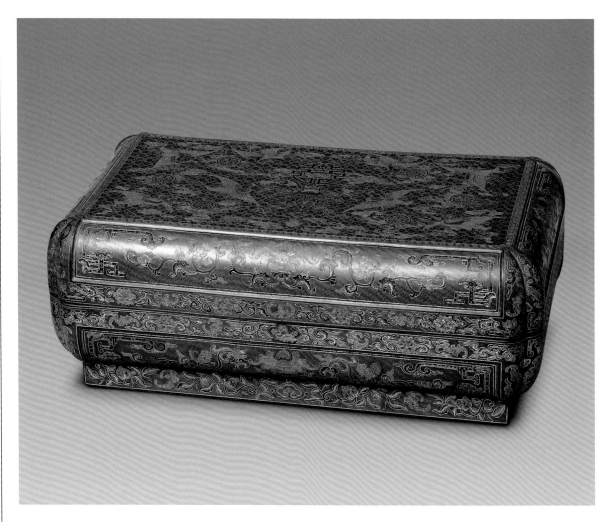

盒委角長方形，斂足。通體髹朱漆地，用黃、綠、黑等色漆填飾圖紋並戧
金。蓋面以錦紋為地，正中為團壽字，字心處雕一蝙蝠，下墜玉磬及卍
字，有萬壽、福慶等吉祥寓意。四周雕翔鶴八隻、團壽字六個，並點綴流
雲紋。蓋、器壁均四開光，內描金卍字錦地上飾夔鳳、番蓮紋。上、下口
緣飾番蓮和蝙蝠紋。足外牆飾桃枝、蝙蝠及雲紋。盒內及底髹黑漆，有刀
刻填金"八仙長盒"器名款及"大清乾隆年製"楷書款。

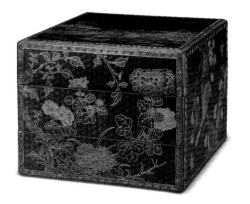

81

彩漆戧金鴻雁方盒
清中期
高19.5厘米　口徑25厘米
清宮舊藏

Square box with a motif of wild-geese made of polychrome
lacquer filled within the contour inlaid with gold
Middle Qing Dynasty
Height: 19.5cm　Diameter of mouth: 25cm
Qing Court collection

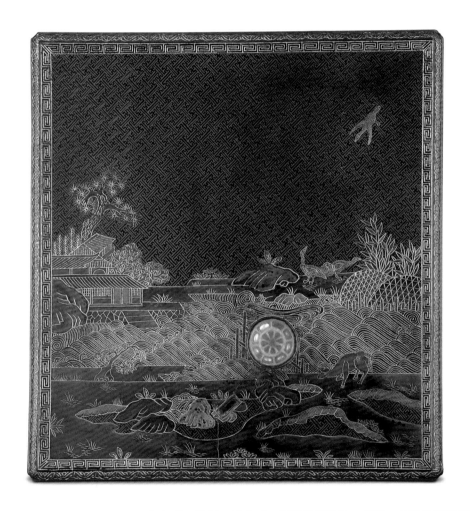

盒方形，雙層，平蓋面。通體髹黑漆地，以褐、紅等色彩漆戧金紋飾。蓋
面上部飾卍字錦地，一隻大雁飛來，下部飾村舍、池塘、山石等景色，遠
處幾隻大雁棲息，近處耕牛佇立。盒壁通景飾菊花、彩蝶、錦雞等花鳥
紋，邊緣飾迴紋。盒內及底髹朱漆。

此盒獨特之處在於其蓋內置機關，可轉動。

彩漆海屋添籌圖雙桃式盒
清中期
高12.5厘米　口徑29.8厘米
清宮舊藏

Twin-peach-shaped box with a motif of landscape and
wild-geese made of polychrome lacquer filled within the
contour inlaid with gold
Middle Qing Dynasty
Height: 12.5cm　Diameter of mouth: 29.8cm
Qing Court collection

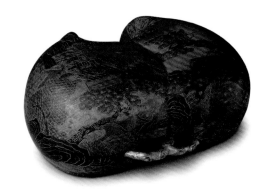

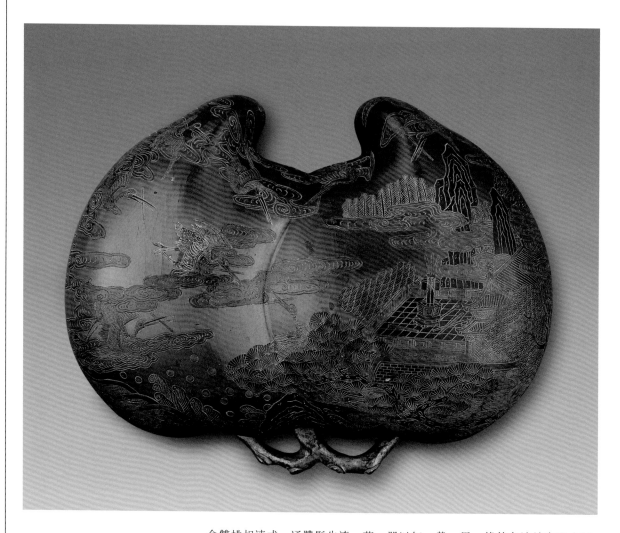

盒雙桃相連式，通體髹朱漆。蓋、器以紅、黃、黑、綠等色漆填磨海水江
崖、流雲紋，畫面左側松樹掩映着仙山樓閣，閣前界出圍欄，內立一瓶，
瓶內有籌，遠處數隻仙鶴銜籌而來，是為海屋添籌圖意。盒內及底髹黑
漆。

"海屋添籌" 寓 "添壽" 之意，傳說海中有一樓，樓內有一瓶，瓶內儲有
世間人們的壽數，如能令仙鶴銜一籌添入瓶中，便可多活百年。

彩漆戧金壽春圖束腰盤

清中期

高2.1厘米　口徑17×13.8厘米

清宮舊藏

Plate with a character *Chun* (Spring) with the Longevity God
on it and cloud-and-dragon design made of polychrome
lacquer filled within the contour inlaid with gold
Middle Qing Dynasty
Height: 2.1cm　Diameter of mouth: 17×13.8cm
Qing Court collection

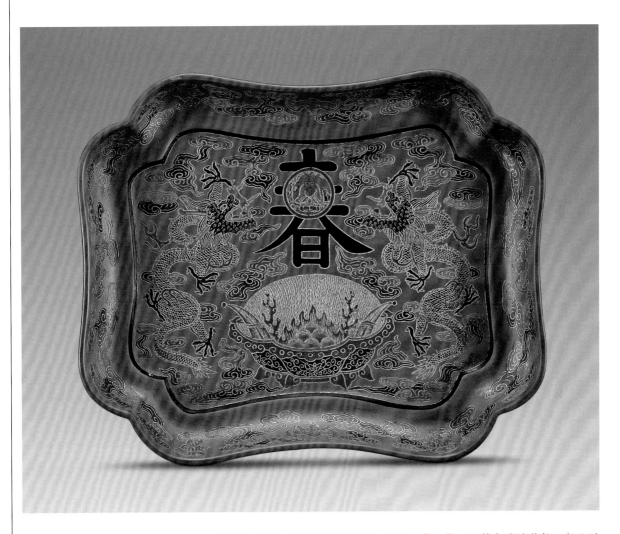

盤委角束腰，通體髹赭色漆地，填紅、黃、綠、黑等色彩漆花紋。盤心隨
形開光，內雕聚寶盆，盆中霞光托出一"春"字，春字中央圓形開光內飾
一老壽星，兩側飾雙龍捧壽及流雲紋，有"春壽"之圖意。盤內外壁飾雲
蝠紋。底髹黑漆。

彩漆戧金花籃圖銀錠式盒
清中期
高7.5厘米　長21.5厘米　寬17.8厘米
清宮舊藏

Silver-ingot-shaped box with a motif of a flower basket
made of polychrome lacquer filled within the contour
inlaid with gold
Middle Qing Dynasty
Height: 7.5cm　Length: 21.5cm　Width: 17.8cm
Qing Court collection

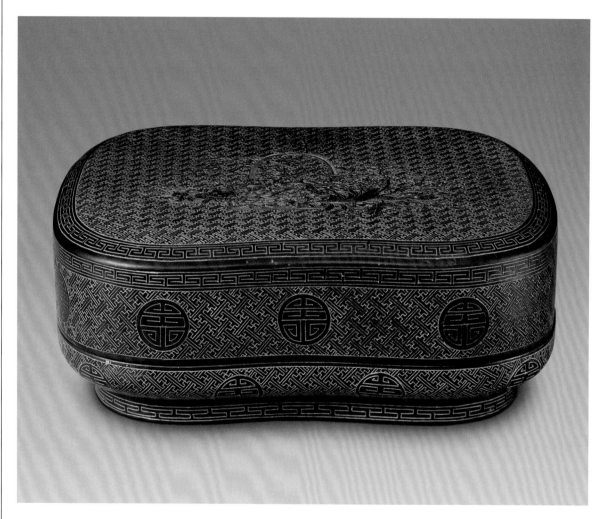

盒銀錠式，平蓋面。通體髹紫漆戧金卍字錦紋，蓋面用紅、藍、赭等色漆
填磨出以天竺、桃枝、靈芝、梅花、水仙等組成的花籃圖案，有靈仙祝壽
之吉祥寓意。盒壁卍字錦地上填磨黑漆團壽字12個。盒內及底髹黑漆。

此盒圖案設計獨特，刻工精細，為清中期彩漆戧金之精品。

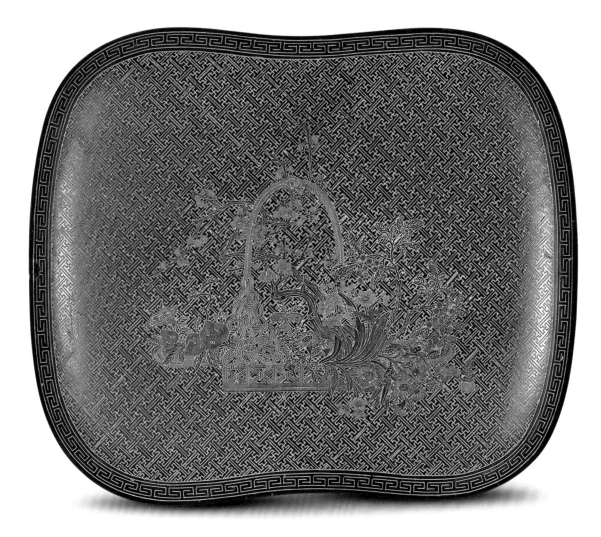

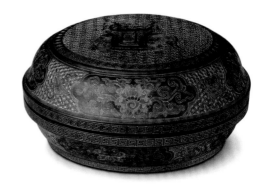

彩漆戧金太平有象圖圓盒

清中期
高10厘米　口徑20厘米
清宮舊藏

Circular box with a motif of an elephant made of
polychrome lacquer filled within the contour inlaid with gold
Middle Qing Dynasty
Height: 10cm　Diameter of mouth: 20cm
Qing Court collection

85

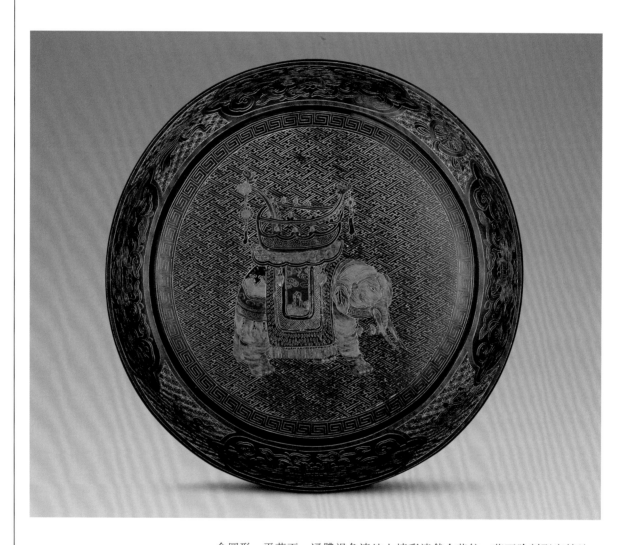

盒圓形，平蓋面，通體褐色漆地上填彩漆戧金花紋。蓋面陰刻卍字錦地，中填雕一象，背馱寶瓶，瓶中插如意，象身兩側填紅漆戧金"壽山福海"，圖紋寓"天下太平"、"五穀豐登"之意。盒壁上下各作四開光，內飾纏枝蓮各一朵，開光外戧金錦地上承八寶紋。上、下口緣飾戧金迴紋，盒內及底髹黑光漆。

彩漆戧金雲龍紋鼓式盒

清中期
高10.5厘米　口徑35.7厘米
清宮舊藏

**Drum-shaped box with a cloud-and-dragon design made
of polychrome lacquer filled within the contour inlaid
with gold**
Middle Qing Dynasty
Height: 10.5cm　Diameter of mouth: 35.7cm
Qing Court collection

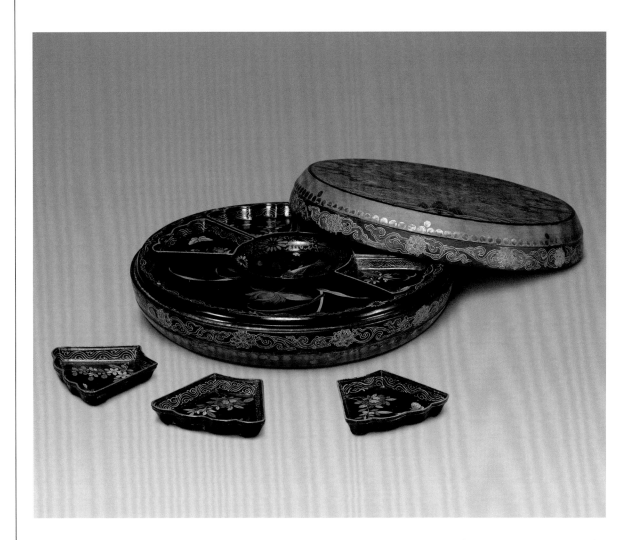

盒鼓式，平蓋面，通體彩漆戧金花紋。蓋面髹黃漆卍字錦地，上填雕一龍
騰空飛舞，四周祥雲繚繞，下方是海水江崖。蓋、器壁有金漆乳釘紋各一
道，上、下口緣為黑漆地填勾蓮紋。盒內附黑漆彩繪花卉紋圓扉一，上承
描彩漆花蝶魚藻紋攢盤九個。盒底髹黑光漆，有楷書金漆"敬"字款。

此盒龍紋以金色界出鱗片，雲紋濃淡成暈，顯然為描漆而成，是一件填、
描漆工藝結合的漆器精品。

彩漆戧金雙馬圖長方盒
盧葵生

清晚期
高5.3厘米　長25.7厘米　寬6.8厘米
清宮舊藏

Oblong box with a motif of two horse
made of polychrome lacquer filled
within the contour inlaid with gold,
by Lu Kuisheng
Late Qing Dynasty
Height: 5.3cm　Length: 25.7cm
Width: 6.8cm
Qing Court collection

盒長方形，通體髹橘黃色漆為地，
彩漆戧金飾紋。蓋面錦地上飾一棵
老樹，樹上纏有低垂的老藤，樹下
兩匹駿馬並排而立，地上點綴小
草、山石。盒壁有彩漆戧金盤螭紋
及勾蓮紋。盒內髹褐色漆，有一
屜，置毛筆、水盂、鎮尺等物，盒
內底鈐"盧葵生製"朱漆印章款。

盧葵生，名棟、字葵生，世籍揚
州，清代嘉慶、道光時著名漆器藝
人。其作品以漆砂硯最為名貴，漆
器文具常見百寶嵌、八寶漆等作
品，彩漆戧金者極少，故此器彌足
珍貴。

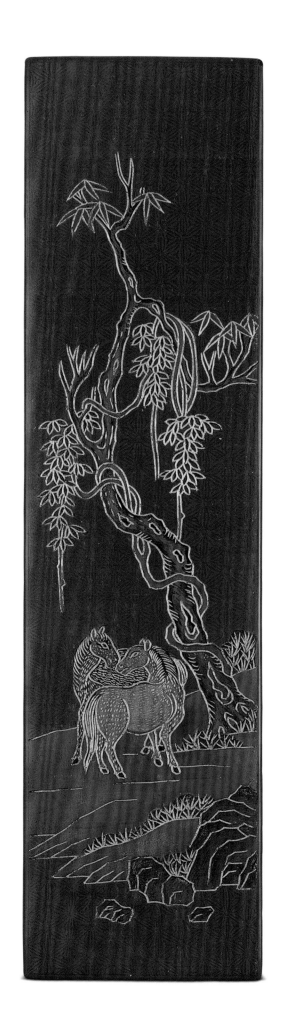

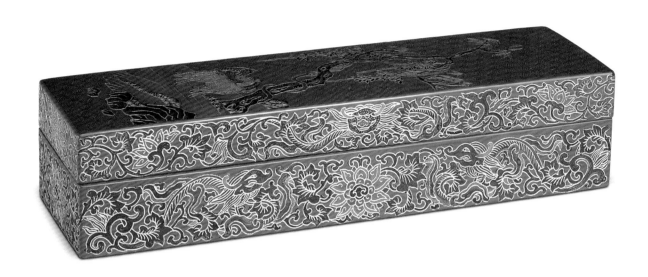

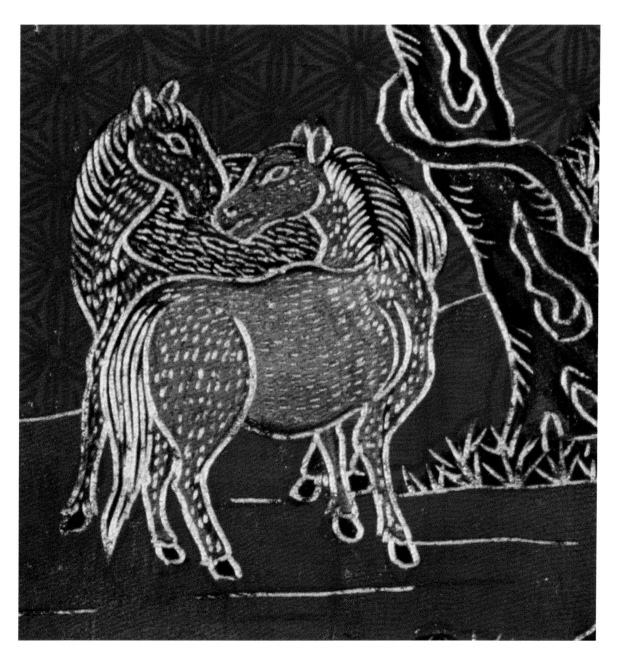

填彩漆雙龍捧壽長方盤
清早期
高4.1厘米　口徑58.5×29.1厘米

Oblong plate with a motif of two dragons made of
polychrome lacquer filled within the contour
Early Qing Dynasty
Height: 4.1cm　Diameter of mouth: 58.5×29.1cm

盤委角長方形，有四垂足。通體黃漆地，以紅、綠、黑、蕉四色漆填飾花
紋。盤心正中飾團壽字，左右兩側雕雙龍飛舞，做捧壽狀，四周祥雲朵
朵，下為海水江崖及雜寶紋。內壁飾游龍紋，委角處為卍字錦紋，外壁飾
纏枝蓮紋。底髹朱漆。

此盤龍紋軀體碩壯有力，龍鰭式樣與明萬曆時期龍紋相似，而纏枝蓮紋則
具有明顯的清初風格。

填彩漆纏枝蓮二層方盒

清乾隆
高12.1厘米　口徑10.2厘米
清宮舊藏

Two-tiered box with an interlocking lotus design made of polychrome lacquer filled within the contour
Qianlong period, Qing Dynasty
Height: 12.1cm　Diameter of mouth: 10.2cm
Qing Court collection

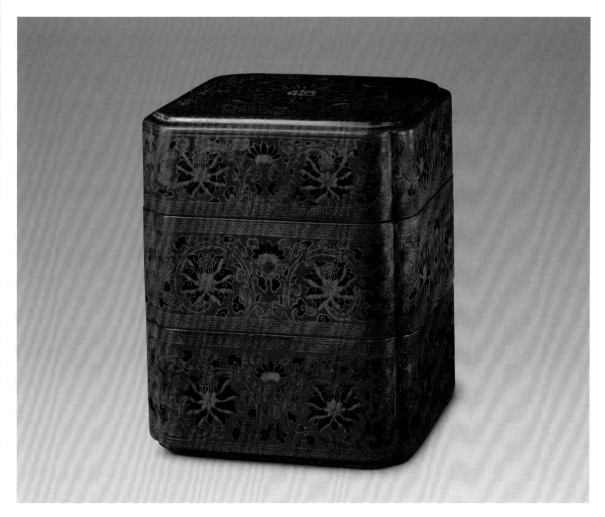

盒委角方形，雙層，平蓋面。通體朱漆地，用黃、綠、墨綠、紫等色漆填飾圖紋。蓋面中心飾蓮花紋，花蕊為一梵文字符，四周蓮葉纏繞，邊緣飾迴紋。盒壁滿飾纏枝蓮紋，盒內及底髹黑光漆，底正中刀刻填金"大清乾隆年製"隸書款。

填彩漆纏枝蓮八寶圓盒
清乾隆
高5厘米　口徑11.5厘米
清宮舊藏

Circular box with eight ritual instruments surrounded by interlocking lotus
made of polychrome lacquer filled within the contour
Qianlong period, Qing Dynasty
Height: 5cm　Diameter of mouth: 11.5cm
Qing Court collection

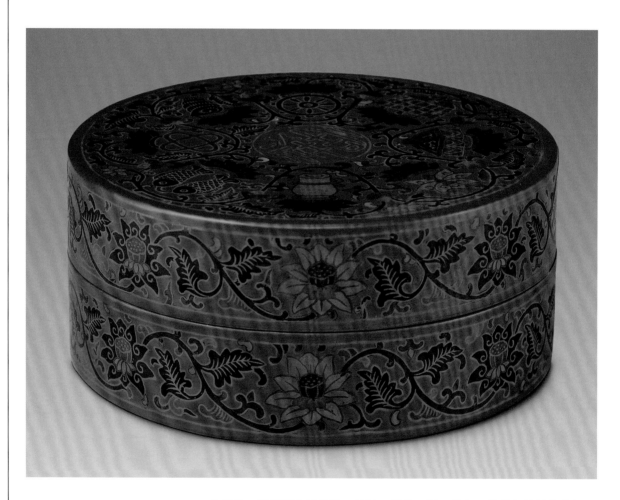

盒鉛胎，通體髹朱漆作地，以黑、墨綠、褐、紫紅、黃等色漆填飾花紋。蓋面正中圓形開光內書"八吉祥"三字，開光外飾八朵纏枝蓮，每朵花上托一佛教法器，合為"輪、螺、傘、蓋、花、罐、魚、盤長"八寶，亦稱"八吉祥"，有"八寶生輝"之意。盒壁飾纏枝蓮紋，盒內及底髹朱漆，底有刀刻"大清乾隆年製"楷書款。

此盒漆色鮮艷奪目，填飾平整光滑，做工精良，其造型、花紋均仿自明晚期的一件填漆小盒。

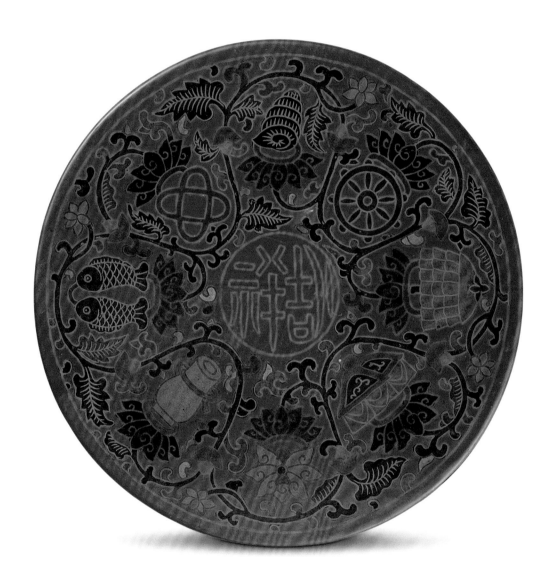

填彩漆壽春寶盒
清乾隆
高7厘米　口徑11.5厘米
清宮舊藏

**Lotus-shaped box with a longevity motif made of polychrome lacquer filled
within the contour**
Qianlong period, Qing Dynasty
Height: 7cm　Diameter of mouth: 11.5cm
Qing Court collection

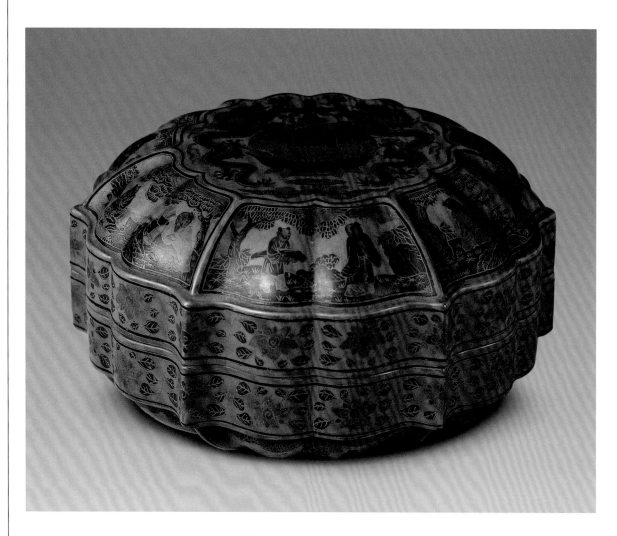

盒六瓣蓮花形，小平蓋面。通體髹黃褐色漆地，用紅、綠、黑等色漆填飾
花紋。蓋面聚寶盆上托一"春"字，春字上壓壽星、雙龍紋，合為"春壽"
圖意。蓋、器均具開光，內填山水人物圖，分別作負籍出遊、攜琴訪友、
河邊問渡等內容，上、下口緣飾蓮花紋。盒內及底髹黑漆，底有刀刻填金
"乾隆年製"楷書款。

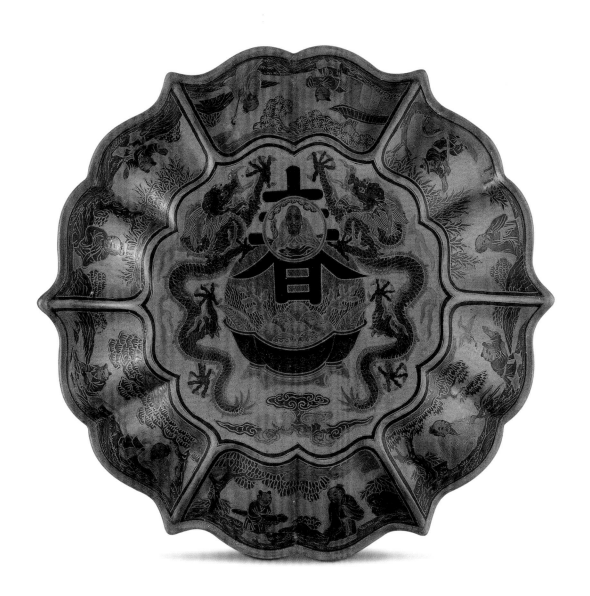

填彩漆錦紋梅花式盒
清中期
高9厘米　口徑23.4厘米
清宮舊藏

**Plum-blossom-shaped box with a classic brocade pattern made of
polychrome lacquer filled within the contour**
Middle Qing Dynasty
Height: 9cm　Diameter of mouth: 23.4cm
Qing Court collection

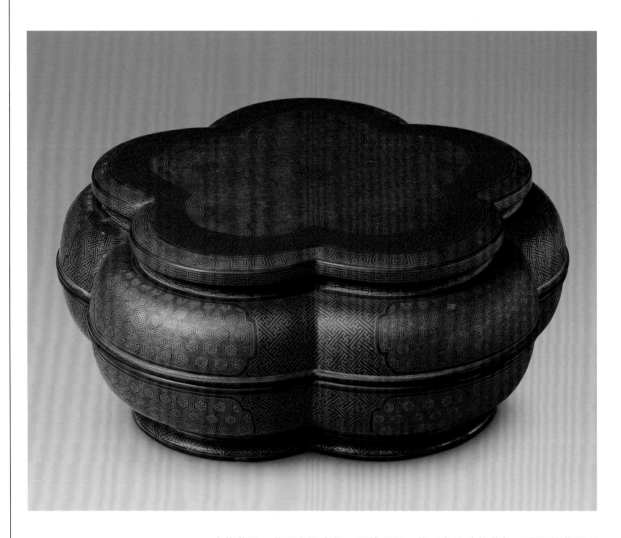

盒梅花形，蓋面出沿隆起，通體用紅、綠二色漆填飾花紋。蓋面梅花形開
光，內飾六角妝花錦紋，開光外飾卍字錦紋。蓋邊為二方連續迴紋，盒壁
上下各五開光，內皆為六角妝花錦紋，開光外為卍字形錦紋。足外牆飾三
角形幾何紋，盒內及底髹黑漆。

填彩漆錦紋提匣
清中期
高27.3厘米　長39厘米　寬21厘米
清宮舊藏

**Handled case with a classic brocade pattern made of
polychrome lacquer filled within the contour**
Middle Qing Dynasty
Height: 27.3cm　Length: 39cm　Width: 21cm
Qing Court collection

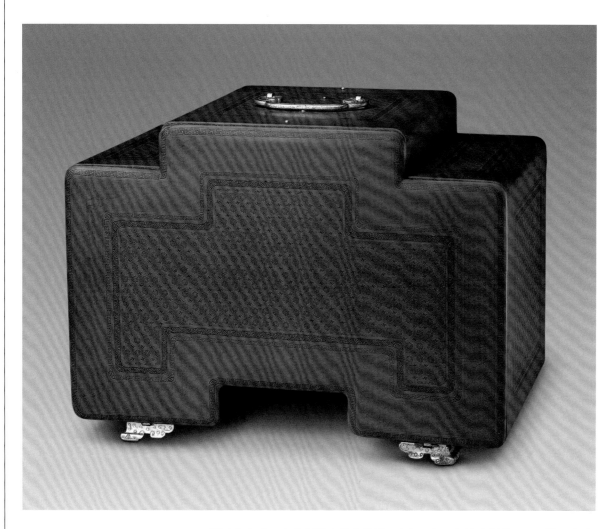

提匣凸字形，上有銅鍍金鏨花提梁，底部四角置銅鍍金鏨花足。通體以朱漆
為地，以黃、綠、紫色漆填飾花紋。匣蓋及四壁均作開光，內填"卍"字和
菊花紋錦，有長壽之寓意。匣蓋可開啟，內附六屜。匣內及底髹黑漆。

94

填彩漆錦地花卉紋小箱
清中期
高14.8厘米　長51.3厘米　寬42.6厘米
清宮舊藏

Small case with flowers on the background of a classic brocade pattern made of polychrome lacquer filled within the contour
Middle Qing Dynasty
Height: 14.8cm　Length: 51.3cm
Width: 42.6cm
Qing Court collection

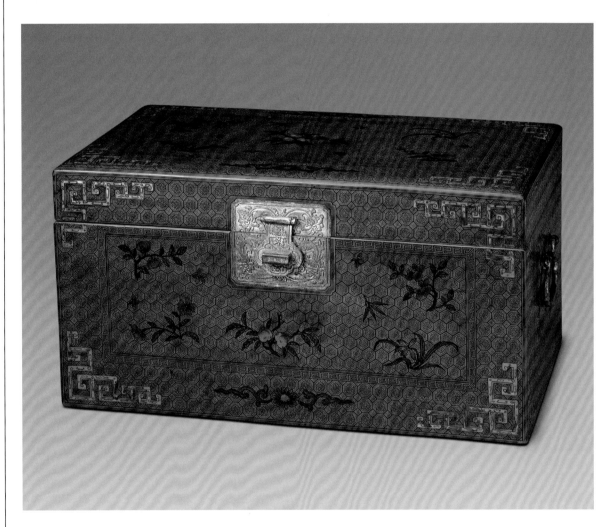

箱長方形，箱蓋與箱體有銅鍍金合頁相連。通體髹朱漆地，刻龜背菊花錦紋，錦紋內填綠色漆。蓋面和箱壁錦地上飾彩繪雙桃、雙柿、茶花、水仙、菊花、竹子等花果圖紋。有長壽、富貴、如意等寓意。

此箱造型規矩，輪廓線條優美，工藝精緻，色彩典雅富麗，填漆飽滿，不露填色痕跡，顯示出清中期高超的漆藝水平。

填彩漆錦紋方勝式盒

清中期

高5厘米　口徑10厘米

Roughly square-shaped box with a classic brocade pattern made of
polychrome lacquer filled within the contour
Middle Qing Dynasty
Height: 5cm　Diameter of mouth: 10cm

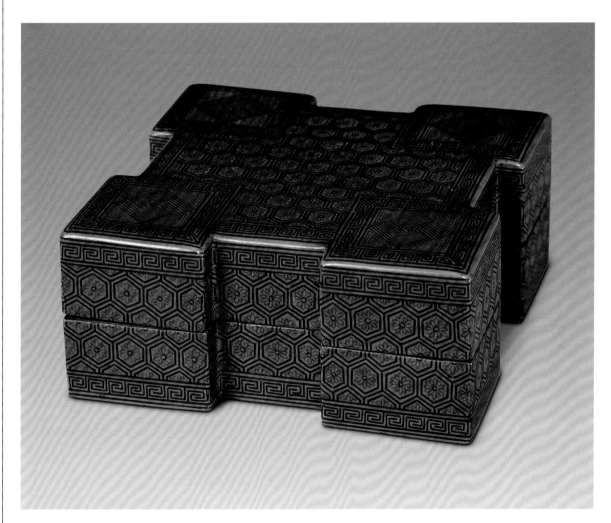

填彩漆錦紋方勝式盒

清中期

盒方勝式，用紅、綠、褐色漆填飾花紋。蓋面及盒壁均填飾六角形錦紋，
內為紅色多瓣小花，邊緣為迴紋。盒內及底髹黑漆。

此盒造型較為新穎，工藝精湛，紋飾簡潔明快。

填彩漆錦紋嵌玉八角形三層盒
清中期
通高24.2厘米　口徑22.5厘米
清宮舊藏

Three-tiered octagonal box inlaid with jade with a classic brocade pattern made of polychrome lacquer filled within the contour
Middle Qing Dynasty
Height: 24.2cm　Diameter of mouth: 22.5cm
Qing Court collection

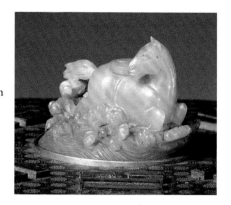

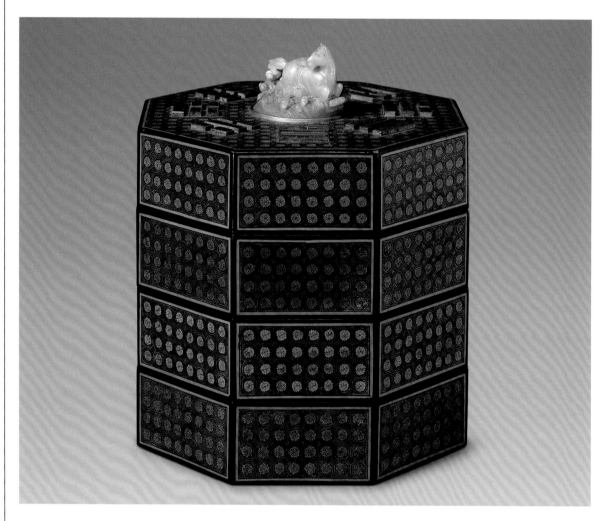

盒八角形，共三層。通體髹黑漆地，用紅、黃、綠色漆填飾花紋。蓋及盒壁均飾菊花和卍字錦紋地，蓋面中心嵌銅鍍金托，正中是青玉雕刻的神馬負圖踏浪，四周為碧玉雕八卦圖，顯係取自"河圖洛書"的典故。

漆器與玉雕相結合是清代漆工藝的首創，使本已華美的漆器更富於裝飾效果。"河圖洛書"是古人對《周易》、"八卦"等內容的傳說演繹，河指黃河，洛指洛水。儒家認為出現"河圖洛書"是帝王、聖者受命之祥瑞。

填彩漆錦紋葫蘆式盒
清中期
高36.4厘米　寬22厘米
清宮舊藏

Gourd-shaped box with a classic brocade design made of polychrome
lacquer filled within the contour
Middle Qing Dynasty
Height: 36.4cm　Width: 22cm
Qing Court collection

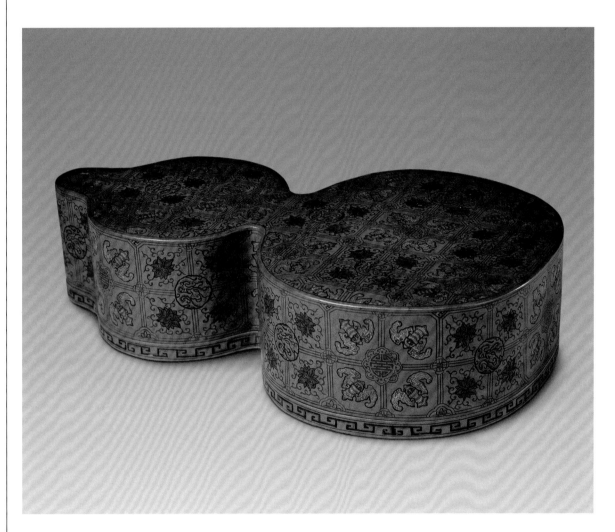

盒葫蘆形，平蓋面。通體以黃漆作地，用紅、綠、藍等色漆填錦花紋。蓋
面及盒壁滿飾方格圖案，內填嵌蝙蝠、蓮花、團螭、卍字等紋，並在每四
個方格之間飾描油團壽字，形成了規則的四蝠圍壽、四蓮圍螭等寓意吉祥
的圖紋。盒內及底髹黑漆。

此盒填彩漆與描油工藝相結合，是清代漆器中最常見的一種做法。

填彩漆荷葉式盤
清中期
高3.8厘米　口徑25×16厘米
清宮舊藏

Lotus-leave-shaped plate with a design made of
polychrome lacquer filled within the contour
Middle Qing Dynasty
Height: 3.8cm　Diameter of mouth: 25×16cm
Qing Court collection

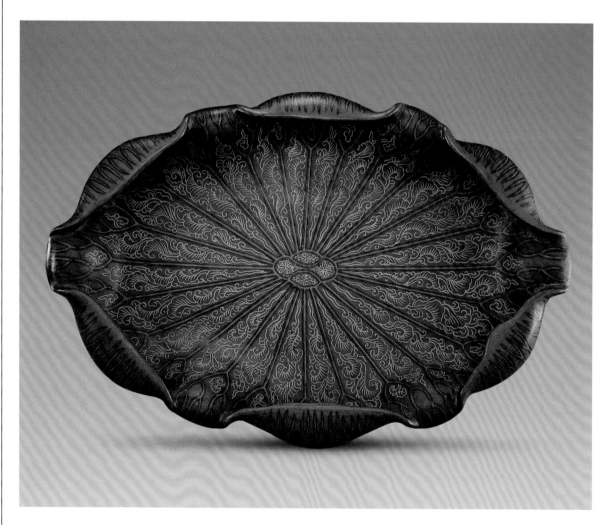

盤荷葉形，邊呈捲曲狀，平底。盤內外均髹綠漆為地，以紅、黃二色漆填
飾相同花紋。盤心為蓮實，以紅色漆飾葉脈，從盤心呈輻射狀至盤邊，葉
脈之間以黃漆填飾勾蓮花。

此盤造型係仿明代式樣，設計巧妙，富有藝術魅力，在清代漆器中獨此一件。

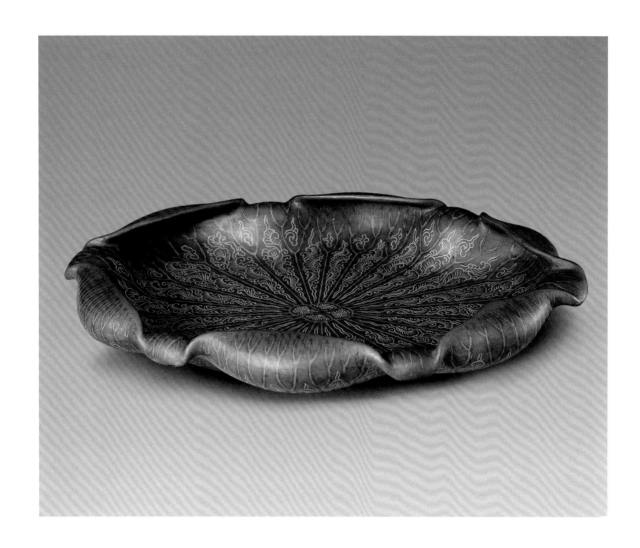

填彩漆輦式香几
清中期
高27.9厘米　長56厘米　寬19.5厘米
清宮舊藏

Carriage-shaped incense altar with a floral design made of
polychrome lacquer filled within the contour
Middle Qing Dynasty
Height: 27.9cm　Length: 56cm　Width: 19.5cm
Qing Court collection

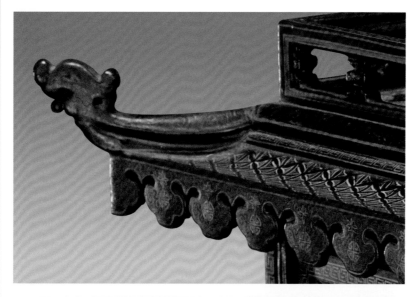

几呈輦式，長方形車廂，後有雙輪，轅前有一輪。通體髹深赭色地，以
紅、黃色漆填飾花紋。車廂為平頂欄杆式，垂雲邊。頂上填有"卍"字錦
紋。車廂四周由鏤空菱花隔扇組成，前後各兩扇，左右各四扇，前門可開
啟。轅、軸鑲有鍍金銅飾件。

此造型新奇，作工精緻，花紋簡潔整齊。其內部和頂上可置香具，亦可作
為陳設觀賞品。

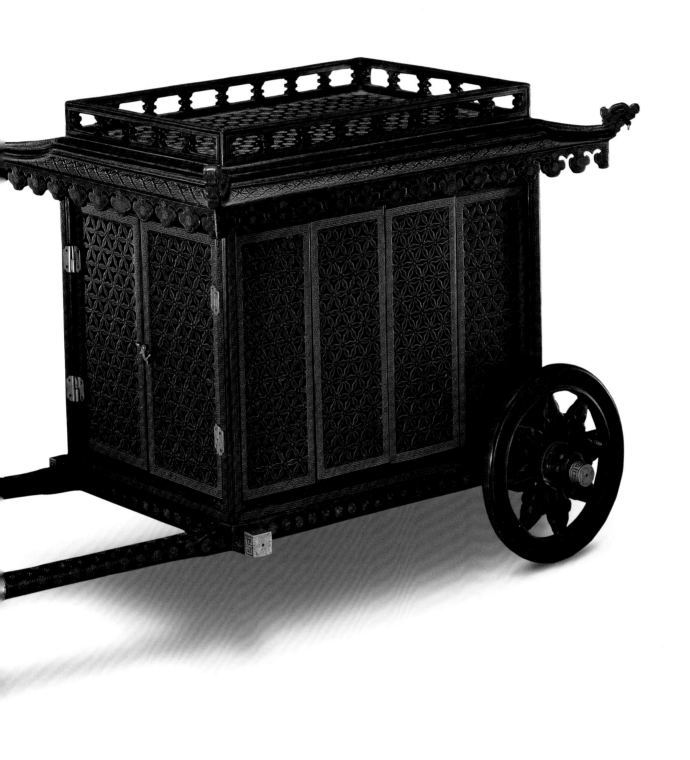

紅地填黑漆纏枝蓮紋圓盒
清中期
高10.8厘米　口徑26厘米
清宮舊藏

Circular box with an interlocking lotus design filled in the
contour with black lacquer on a red background
Middle Qing Dynasty
Height: 10.8cm　Diameter of mouth: 26cm
Qing Court collection

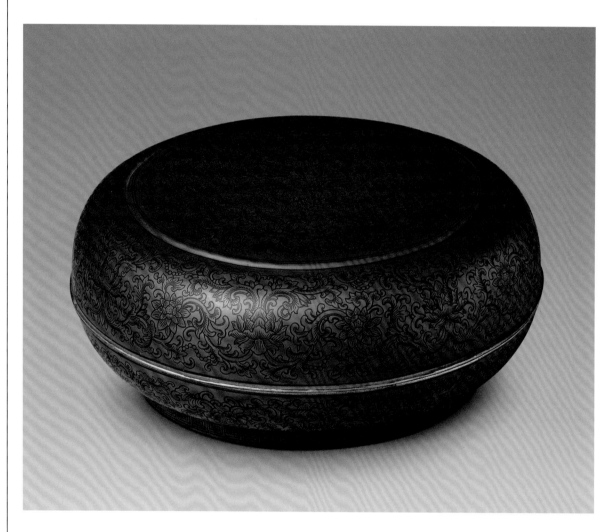

盒圓形，平蓋面，包鍍金銅口。通體髹朱漆作地，以單黑色漆填飾纏枝蓮
紋。足外牆飾迴紋一周。盒內及底均髹黑光漆。

此盒用色簡單，色彩對比鮮明，典雅明麗。其花卉圖案係先經鐫刻，再填
嵌色漆磨平而成，花葉舒捲自如，筋脈細密，極富寫實意味。

金漆

*Gold
Painted
Lacquer*

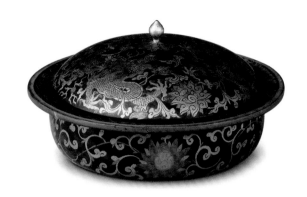

黑漆描金龍紋蓋盂
清早期
高9厘米　口徑18厘米
清宮舊藏

Black-lacquer spittoon with a gold-painted dragon design
Early Qing Dynasty
Height: 9cm　Diameter of mouth: 18cm
Qing Court collection

101

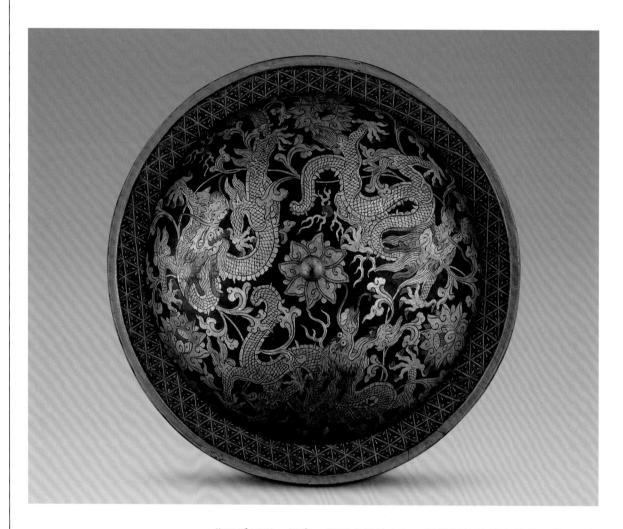

蓋盂扁圓形，折邊，蓋頂有銅鍍金鈕。通體黑漆地描金花紋，蓋面用深黃、淺黃二色金描繪三條龍紋及纏枝蓮紋，以黑漆勾勒輪廓及紋理。折邊處飾黃漆錦紋，外壁飾黃漆纏枝蓮紋。底髹黑漆。

描金漆是指在漆地上描繪金色圖紋，其工藝有二：一是在漆地上打金膠，再把金塗於金膠之上；二是用金粉調膠之後，直接用筆描繪圖案。清宮將其歸入金漆類，《髹飾錄》則將描金與彩繪漆器歸入描飾類。

黑漆描金百壽字碗
清雍正
高6.5厘米　口徑15.3厘米
清宮舊藏

**Black-lacquer bowl with a hundred forms of *Shou*
(longevity) painted in gold**
Yongzheng period, Qing Dynasty
Height: 6.5cm　Diameter of mouth: 15.3cm
Qing Court collection

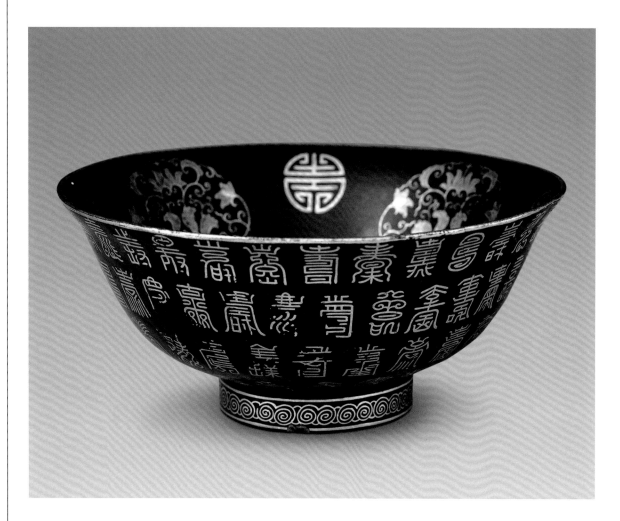

碗撇口，腹部下斂，圈足，通體黑漆地描金花紋。碗心飾團花紋，內壁相
間排列四個團花和四個團壽字。外腹部飾壽字四行，字體各異，合為"百
壽"。足外牆飾旋渦紋，底髹黑漆，正中有描金"大清雍正年製"楷書款。

此碗胎薄體輕，造型秀麗，整體以黑漆描金裝飾，碗內花紋則採用紅漆勾
勒紋理。《髹飾錄》中有"細勾為陽"、"黑漆理"工藝，而此碗採用的
"紅漆理"則是其變通之作。

彩漆描金喜相逢圓盒

清雍正
高7.8厘米　口徑13.8厘米
清宮舊藏

Circular polychrome lacquer box with design of two flying butterflies painted in gold
Yongzheng period, Qing Dynasty
Height: 7.8cm　Diameter of mouth: 13.8cm
Qing Court collection

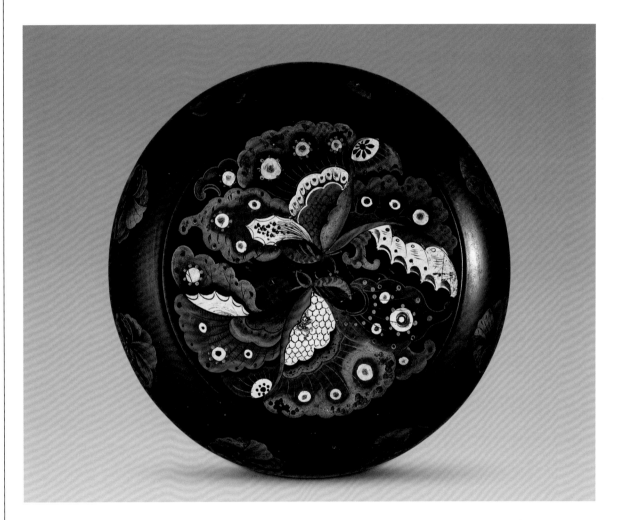

盒圓形，蓋上收成平頂，矮圈足，通體黑漆地飾彩漆描金花紋。蓋面用
金、紅、黑、灰、黃等色描飾雙蝶紋。蓋、器壁亦描飾雙蝶紋，成團花狀
規則排列。盒內及底施黑漆灑金。

此盒雖無款識，但具有比較明顯的雍正漆器風格。在中國傳統圖案中，蝴
蝶含喜慶之意，雙蝶飛舞組合有“喜相逢”或“雙喜”之吉祥的寓意。

彩漆描金雲龍紋菊瓣式盤
清雍正
高2.8厘米　口徑23×16.4厘米
清宮舊藏

**Chrysanthemum-shaped polychrome plate with a
gold-painted cloud-and-dragon design**
Yongzheng period, Qing Dynasty
Height: 2.8cm　Diameter of mouth: 23×16.4cm
Qing Court collection

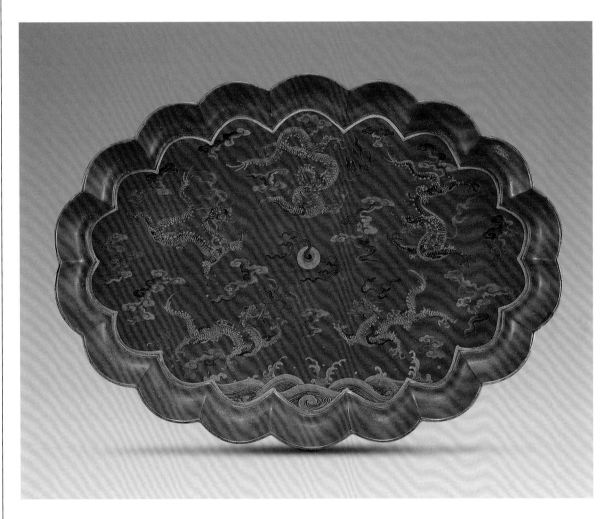

盤菊瓣形，通體彩漆描金花紋。盤內紅漆地，用黃、深綠、淺綠等色描繪
五龍戲珠、海水浪花及流雲紋，並施描金。外壁繪形態各異的龍紋。底髹
黑漆，正中有刀刻填金"雍正年製"楷書款。

彩漆描金雲龍紋雙圓盤

清雍正
高1.4厘米　長22厘米　直徑16厘米
清宮舊藏

Twin circular plates with a gold-painted cloud-and-dragon design
Yongzheng period, Qing Dynasty
Height: 1.4cm　Length: 22cm　Diameter: 16cm
Qing Court collection

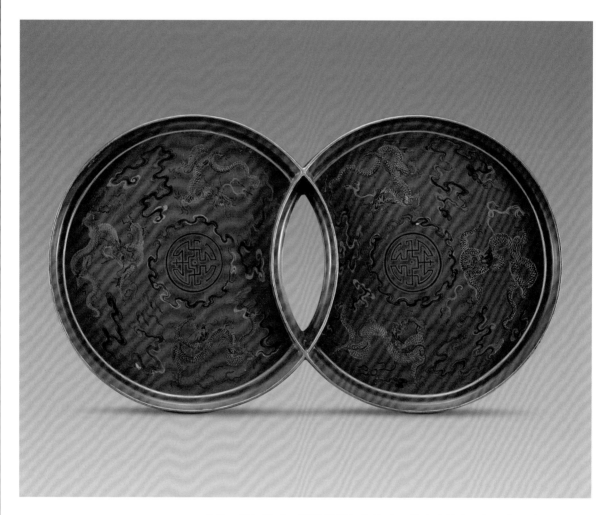

盤呈二圓相連式，通體髹橘紅色漆地，飾彩漆描金圖紋。每個盤的中心都有三條龍環繞於團壽字周圍，四周襯托以流雲紋。盤底髹黑漆，兩盤相連處的盤壁上用黃漆書"雍正年製"楷書款。

據造辦處檔案記載："雍正二年正月初四日，總管太監張起麟傳旨：'做雙圓盤、朱紅漆畫二龍戲珠花樣茶盤幾件'，欽此。"由此可知，此盤很可能是雍正二年製作的。

黑漆描金錦袱紋長方盒
清雍正
高12厘米　長21.8厘米　寬11.8厘米
清宮舊藏

Oblong black-lacquer box with a gold-painted brocade pattern
Yongzheng period, Qing Dynasty
Height: 12cm　Length: 21.8cm　Diameter: 11.8cm
Qing Court collection

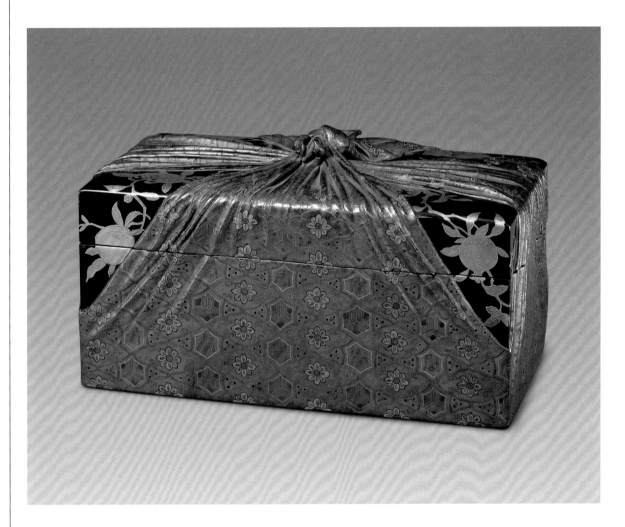

盒長方形，外飾一塊包袱繫住長方盒，包袱結打在盒蓋中心，看似兩件器物，實為一件，渾然一體。包袱用紅、綠、黃色漆描飾錦紋、壽字、團花。盒子的袒露部分則飾黑漆描金佛手、石榴、壽桃等紋樣，有多福、多子、多壽之寓意。

據造辦處檔案記載：“雍正十年二月二十七日，首領薩木哈持出洋漆包袱盒二件，皇上傳旨：此盒樣式甚好，照此再做一些黑紅漆盒。”此盒正與檔案記載吻合。

107

彩漆描金四喜圖菱花式盤
清乾隆
高4.3厘米　口徑35厘米
清宮舊藏

Water-chestnut-shaped plate with gold-painted water chestnuts
Qianlong period, Qing Dynasty
Height: 4.3cm　Diameter of mouth: 35cm
Qing Court collection

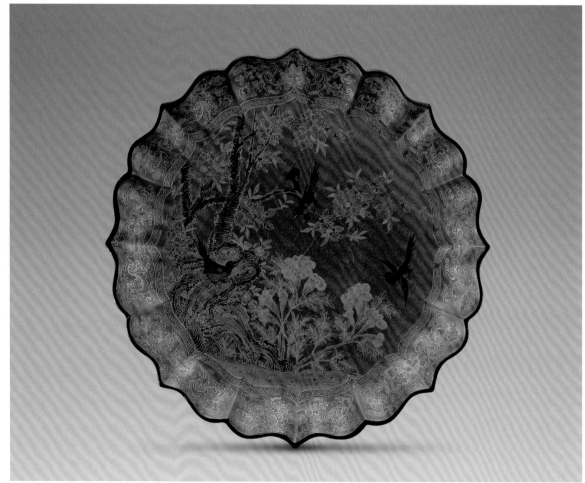

盤菱花形，通體以紅漆為地，飾彩漆描金圖紋。盤心作描金迴紋開光，內用黑、黃、淡綠色描繪壽石、碧桃樹、牡丹，四隻喜鵲或在空中飛翔，或棲息於枝頭、壽石之上，有長壽富貴、喜慶等祥瑞之意。盤內壁飾描金蓮花紋，外壁飾纏枝花卉紋，底髹黑漆，正中有刀刻填金"乾隆年製"楷書款。

此盤描繪細膩，筆法流暢，色彩富麗，紋飾生動，是漆工藝與繪畫技巧完美結合之典範。

黑漆描金蝠蓮紋梅花式盤

清乾隆
高3.9厘米　口徑28厘米
清宮舊藏

Plum-blossom-shaped black-lacquer plate with a gold-painted bat-and-lotus design
Qianlong period, Qing Dynasty
Height: 3.9cm　Diameter of mouth: 28cm
Qing Court collection

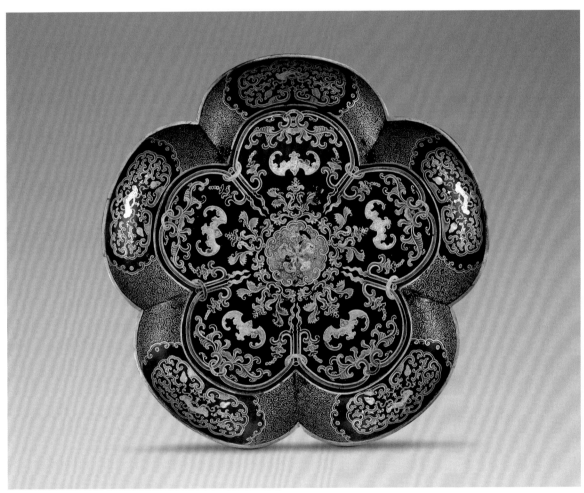

盤梅花形，通體黑漆地描金花紋。盤心隨形開光，內以五蝠圍繞纏枝蓮花，有福壽之意。內壁五開光，分飾蓮花、玉磬紋，外壁亦飾纏枝蓮及蝠蝠紋。底髹黑漆，點綴以折枝花卉紋，正中填金"乾隆年製"楷書款。

黑漆描金團龍圓盒
清乾隆
高8.7厘米　口徑18.5厘米
清宮舊藏

Circular black-lacquer box with a gold-painted dragon design
Qianlong period, Qing Dynasty
Height: 8.7cm　Diameter of mouth: 18.5cm
Qing Court collection

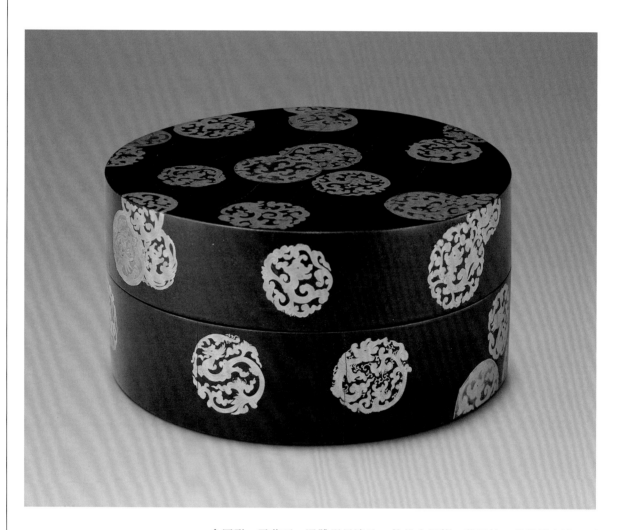

盒圓形，平蓋面。通體髹黑漆地，飾描金團龍、夔鳳紋。底髹黑光漆，正中刀刻填金"乾隆年製"楷書款。

此盒工藝是在黑退光漆地上先用朱漆畫花紋，再用朱色稠漆勾出紋理，之後打金膠描金，故紋理凸起，金色中隱現朱紅色。屬《髹飾錄》所稱"細勾為陽"工藝。

110

彩漆描金雲龍方盒
清乾隆
高13.3厘米　口徑44.5厘米
清宮舊藏

Square box with a gold-painted cloud-and-dragon design
Qianlong period, Qing Dynasty
Height: 13.3cm　Diameter of mouth: 44.5cm
Qing Court collection

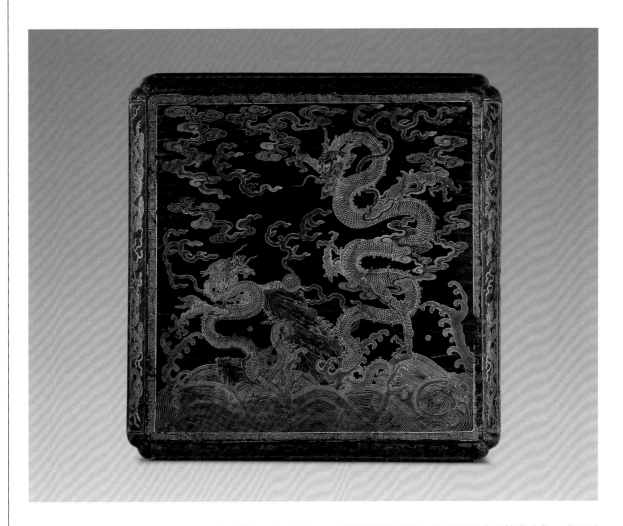

盒委角方形，平蓋面。通體髹黑漆作地，飾彩漆描金雲龍花卉紋。蓋面波
濤洶湧，騰躍出大、小二龍，身纏火焰，追戲一滾動的火珠，四周流雲滾
滾，有蒼龍教子之意。蓋、器壁飾雙龍戲珠紋，上、下口緣及委角處飾彩
雲、紅蝠紋。足外牆飾描金團花紋。盒內及底髹黑漆，底正中陰刻填金
"乾隆年製"楷書款。

黑漆描金風景圖方勝式盤

清乾隆
高3.7厘米　口徑36.7×19厘米
清宮舊藏

**Black-lacquer twin plates with a gold-painted
landscape design**
Qianlong period, Qing Dynasty
Height: 3.7cm　Diameter of mouth: 36.7×19cm
Qing Court collection

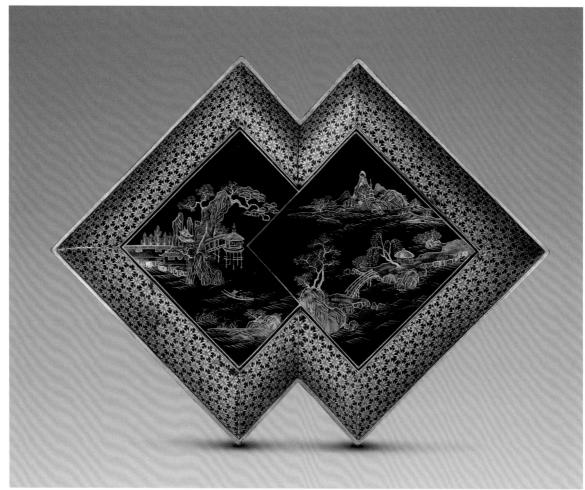

盤方勝式，通體髹黑漆地，飾彩漆描金花紋。盤心隨形開光，內繪遠山近水、亭台樓榭，一人蕩舟水上。內壁飾花卉錦紋，外壁繪菊花、天竺、梅花、蘭花、牡丹等團花紋。盤底點綴以描金菊花、牡丹等花卉紋，以紅漆勾勒紋理，正中有描金"乾隆年製"楷書款。

此盤金色濃淡成暈，層次清晰，係運用了多種描金手法而成，屬於《髹飾錄》中所謂"彩金象"工藝。

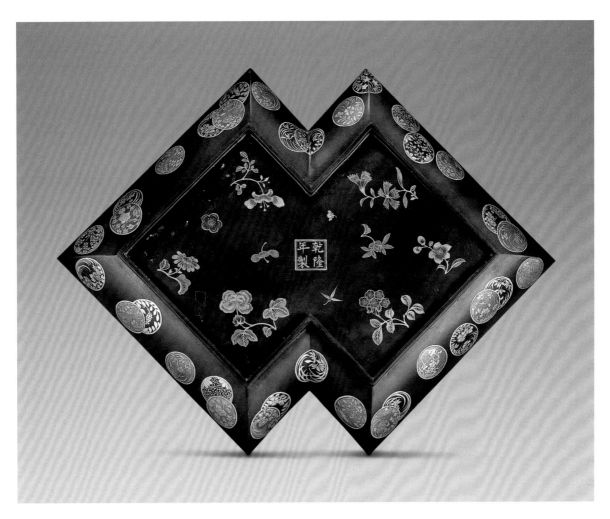

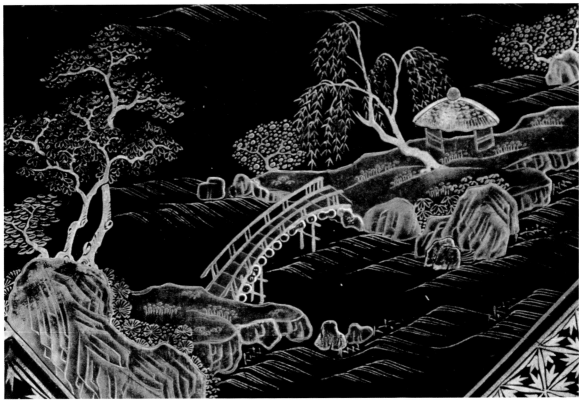

153

黑漆描金山水圖香几

清乾隆
高34.7厘米　面徑27.3厘米
清宮舊藏

Black-lacquer tea table with a gold-painted landscape design
Qianlong period, Qing Dynasty
Height: 34.7cm　Diameter of top: 27.3cm
Qing Court collection

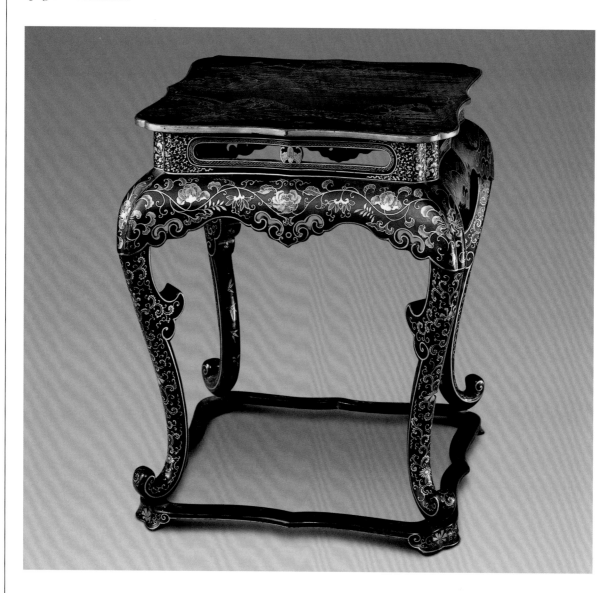

几方形面，面下束腰，雲頭牙條，三彎腿，外翻足，下連托泥。通體髹黑
漆飾描金花紋，几面用"彩金象"工藝繪山水樹木、樓閣寶塔，一派靜謐
景色。束腰鏤空，雕一蝙蝠形卡子花，几腿及托泥均飾描金纏枝花卉紋。
底髹黑漆，貼有收藏紙簽，上墨書"乾隆四年八月初十日 李英進 蘇漆菱
花式香几一對"。由此可知此几為蘇州所造。

此几以紫紅色漆描繪山石，漆上再覆以金色，突破了單色的效果，使之濃
淡成暈。紋飾輪廓及山石皴法用紅漆和金色分層勾出紋理，具有立體
效果。

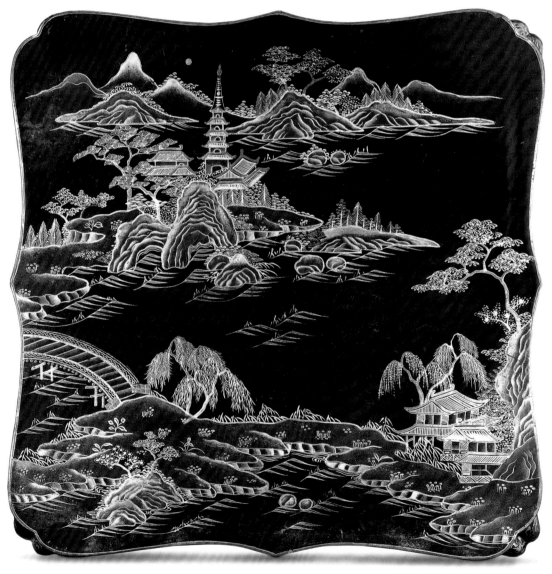

黑漆描金菊花執壺
清乾隆
高9.1厘米　口徑8厘米
清宮舊藏

Black-lacquer pot with a gold-painted chrysanthemum design
Qianlong period, Qing Dynasty
Height: 9.1cm　Diameter of mouth: 8cm
Qing Court collection

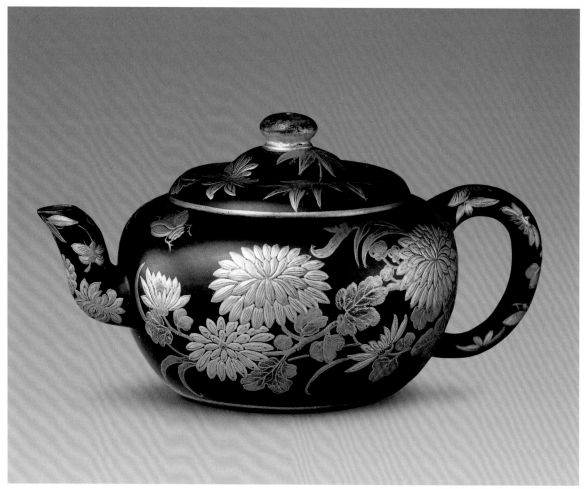

壺紫砂胎，曲流，環形柄，凸蓋，頂有鍍金銅鈕。通體黑漆地描金彩漆花紋，蓋面及柄、流飾描金菊花、竹枝、花蝶紋。腹部飾菊花、彩蝶、草蟲紋。壺底露出紫砂地，正中刀刻戧金"大清乾隆年製"篆書款。

此壺菊花紋的枝葉用紅、綠色漆繪出，上以淡金塗飾，露出底色。唯有菊花花朵以重金描飾，並勾勒出筋脈花邊，使紋飾表現出層次感。

黑漆描金松石藤蘿圓盤
清乾隆
高5.2厘米　口徑34厘米
清宮舊藏

Circular black-lacquer plate with a gold-painted vine design
Qianlong period, Qing Dynasty
Height: 5.2cm　Diameter of mouth: 34cm
Qing Court collection

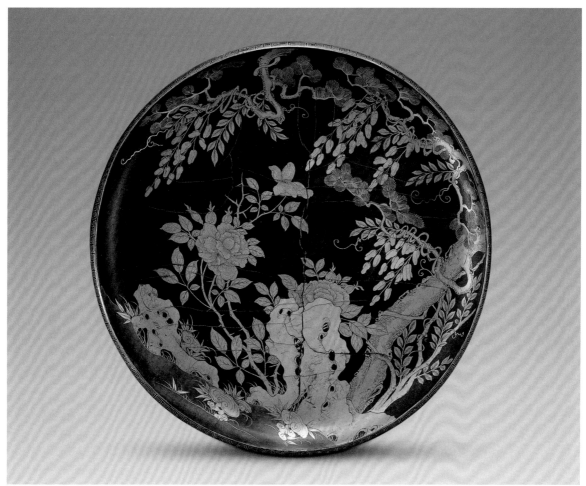

盤圓形，通體髹黑漆描金紋飾。盤內以深淺不同的金色繪出山石、月季、靈芝、松樹、藤蘿等圖紋，並用筆勾出筋脈。外壁飾過枝藤蘿，盤口及足外牆飾迴紋。底髹黑光漆，正中刀刻填金"乾隆年製"楷書款。

此盤採用"彩金象"的技法製作圖紋，畫面工緻活潑，堪稱乾隆時期的黑漆描金器精品。

115

朱漆描金鳳戲牡丹圓盤
清乾隆
高3.8厘米　口徑19厘米
清宮舊藏

**Red-lacquer plate with a gold-painted phoenix-
and-peony design**
Qianlong period, Qing Dynasty
Height: 3.8cm　Diameter of mouth: 19cm
Qing Court collection

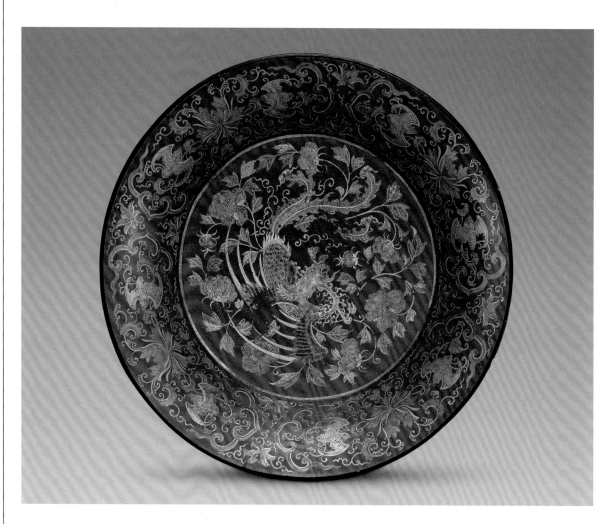

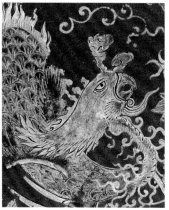

盤敞口，圈足。通體髹紅漆地，飾描金花紋。盤心繪一隻鳳凰在牡丹叢中盤
旋飛舞，有"鳳戲牡丹"之吉祥圖意。盤內、外壁均飾蝙蝠和纏枝蓮紋，邊
緣施黑光漆一周。底髹黑漆，中心有描金"大清乾隆年製"楷書款。

118

紫漆描金花蝶長方盒
清乾隆
高22.8厘米　長39.2厘米　寬23.8厘米
清宮舊藏

Purple-lacquer oblong box with a gold-painted vine-and-butterfly design
Qianlong period, Qing Dynasty
Height: 22.8cm　Length: 39.2cm　Width: 23.8cm
Qing Court collection

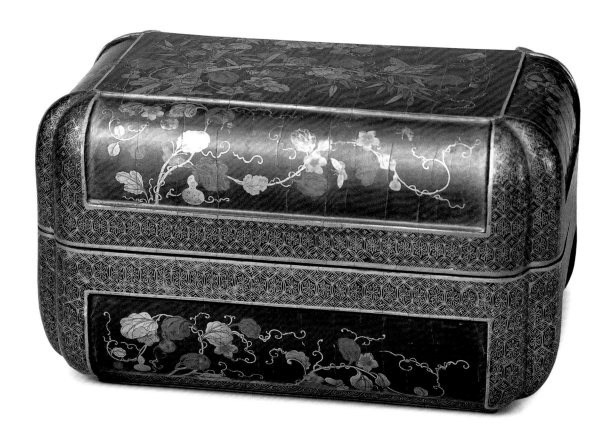

盒委角長方形，平蓋面，矮圈足。通體髹紫漆地描金花卉紋，蓋面飾葫蘆藤蔓纏繞的翠竹，有葫蘆勾藤、子孫萬代之寓意。盒壁飾纏枝葫蘆彩蝶紋，上、下口緣及委角處飾菊花卍字錦紋，有長壽之意。足外牆飾流雲紋，盒內及底髹黑光漆，底正中陰刻填金"乾隆年製"楷書款。

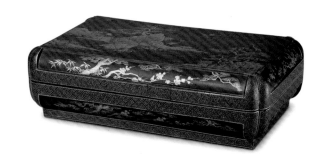

紫漆描金松鶴三友長方盒

119

清乾隆
高13.2厘米　長43.5厘米　寬25.4厘米
清宮舊藏

Purple-lacquer oblong box with gold-painted pine, bamboo and plum
Qianlong period, Qing Dynasty
Height: 13.2cm　Length: 43.5cm　Width: 25.4cm
Qing Court collection

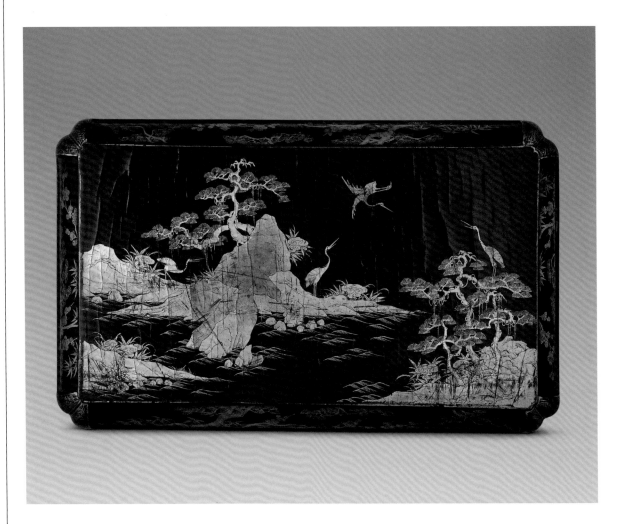

盒委角長方形，斂足，通體髹紫漆飾描金花紋。蓋面以"彩金象"技法飾高山流水、靈芝、松鶴紋，有松鶴延年之意。蓋、器壁各四開光，內飾松、竹、梅"歲寒三友"紋。上、下口緣及委角處飾卍字錦紋，足外牆飾描金迴紋。盒內及底髹黑光漆，底正中有填金"乾隆年製"楷書款。

朱漆描金夔龍紋方勝式盒

清乾隆
高12.3厘米　長28厘米　寬18.5厘米
清宮舊藏

Red-lacquer twin boxes with a gold-painted dragon-and-lotus design
Qianlong period, Qing Dynasty
Height: 12.3cm　Length: 28cm　Width: 18.5cm
Qing Court collection

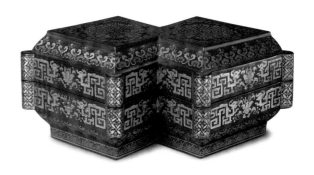

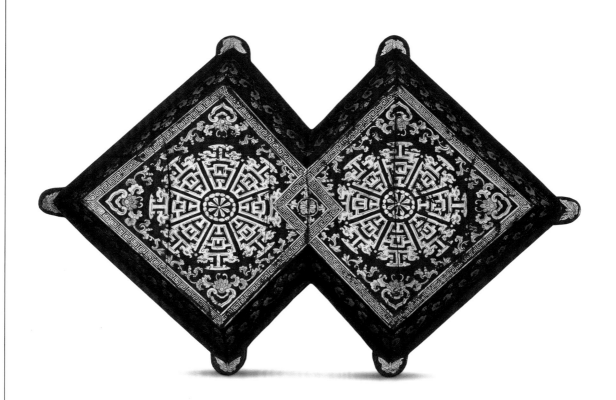

盒方勝式，髹朱漆為地，以彩金象技法飾描金花紋。蓋面及上、下口緣飾變形夔龍、蓮花紋。蓋壁及器壁飾蓮花紋，足外牆飾蕉葉紋。盒內及底髹黑光漆，底正中刀刻填金"乾隆年製"楷書款。

黑漆描金山水圖海棠式盤
清中期
高3.5厘米　口徑28×26.5厘米
清宮舊藏

Crab-apple-shaped black-lacquer plate with gold-painted landscape
Middle Qing Dynasty
Height: 3.5cm　Diameter of mouth: 28×26.5cm
Qing Court collection

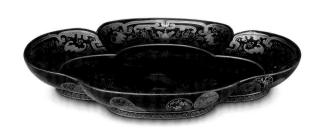

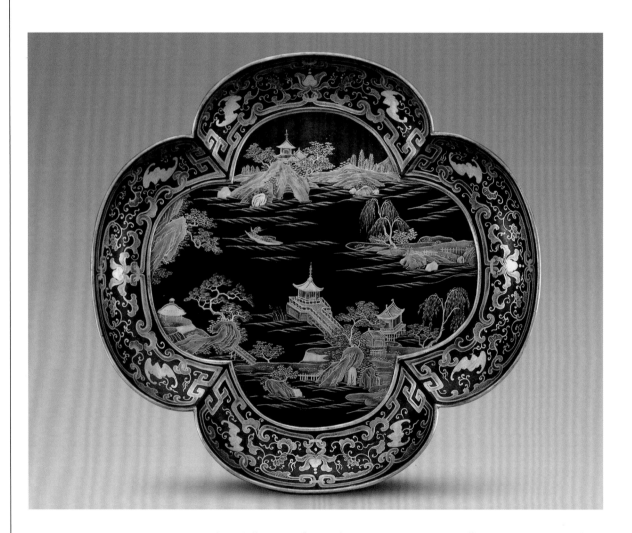

盤海棠花形，通體髹黑漆地，飾描金圖紋。盤心為山水風景圖，山林湖泊間，亭台水榭錯落有致，一葉小舟徐徐航行，一派清靜幽雅的景象。盤內壁繪勾蓮雙蝠紋，外壁飾團花紋，底髹黑漆。

此盤漆質烏黑光亮，金色燦爛奪目，為清中期黑漆描金工藝的代表作之一。

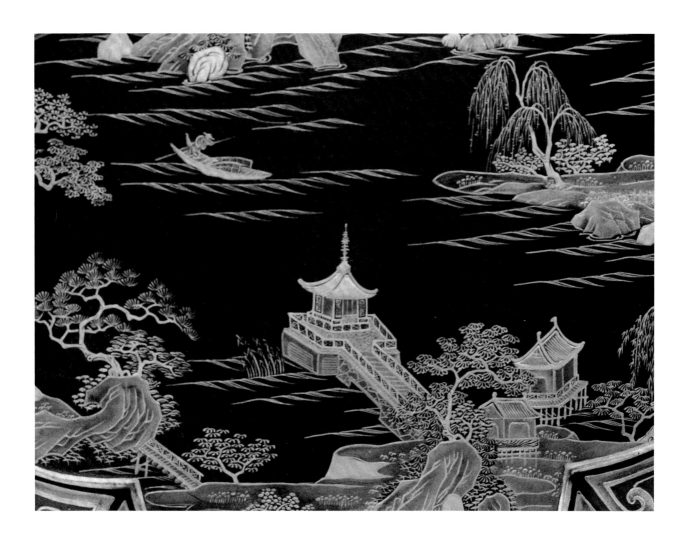

122

黑漆描金山水圖手爐
清中期
通高14厘米　　長18.4厘米　　寬12.9厘米
清宮舊藏

Black-lacquer hand-heater with gold-painted landscape
Middle Qing Dynasty
Overall height: 14cm　Length of belly: 18cm　Width: 12.9cm
Qing Court collection

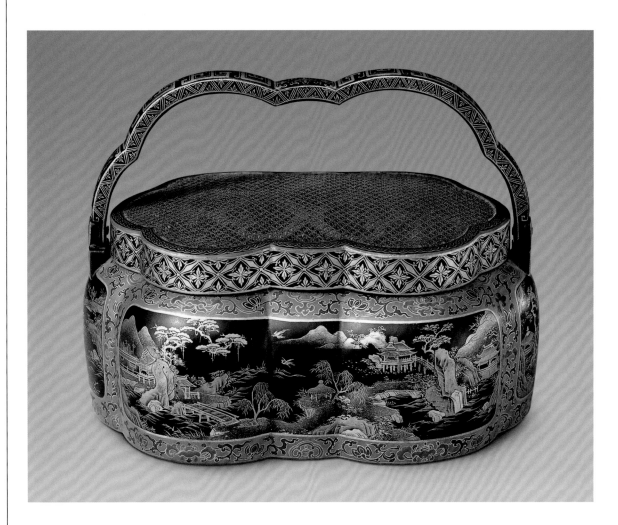

爐雙連雲頭式，有蓋及銅鍍金曲梁，內設銅鍍金裏與銅絲蓋相合。爐身四開光，以"彩金象"技法飾山水樓閣景色。開光外為黃褐色地，繪紅、黑色勾蓮紋。蓋邊和提梁飾黑漆描金斜格錦紋。底髹黑漆，中心有圓孔。

此爐景物描繪精細，用金濃淡相間，宛如畫家用墨。其近處山石用金線勾邊及皺紋，加重處勾以紅漆或黑漆，使山石顯得嵯峨嶙峋；遠山則以淡金敷之，並微露底漆，使景物虛實結合，層次分明，實屬描金漆器之精品。

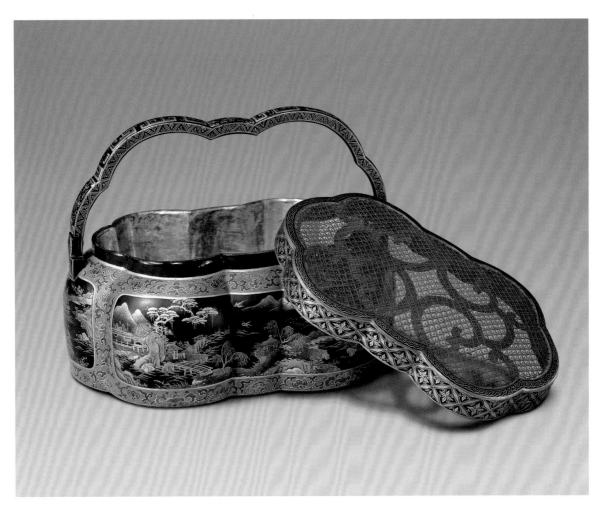

黑漆描金萬字形盒
清中期
高13.1厘米　口徑53.5厘米
清宮舊藏

**Black-lacquer box with a gold-painted pattern of the
character *wan* (10,000)**
Middle Qing Dynasty
Height: 13.1cm　Diameter of mouth: 53.5cm
Qing Court collection

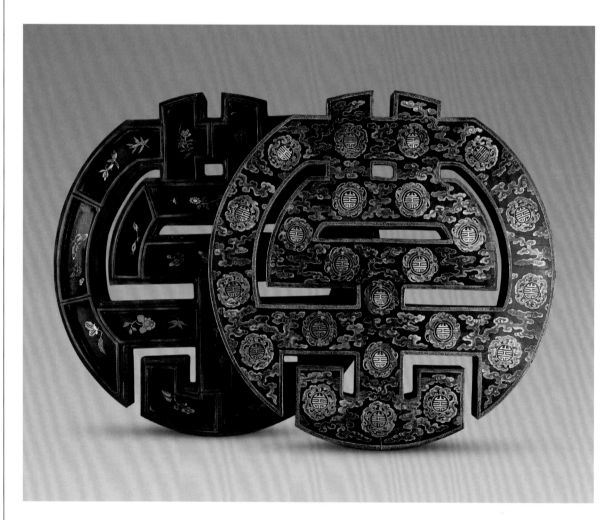

盒萬字形，通體髹黑漆作地，上飾描金花紋。蓋面飾23個團壽字，間飾四
合如意雲紋。盒壁菱花形錦地上飾描金壽字。盒內髹黑漆，並附隨形分
欄，飾描金花蝶紋。盒底髹黑漆。

此盒與圖124黑漆描金壽字形盒為一套，組合為 "萬壽" 之意，是帝、后
壽誕慶典時所用的器皿。

黑漆描金壽字形盒
清中期
高13厘米　口徑53.4厘米
清宮舊藏

Gold-painted black-lacquer box in the shape of the character *Shou* (longevity)
Middle Qing Dynasty
Height: 13cm　Diameter of mouth: 53.4cm
Qing Court collection

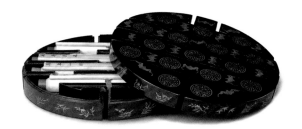

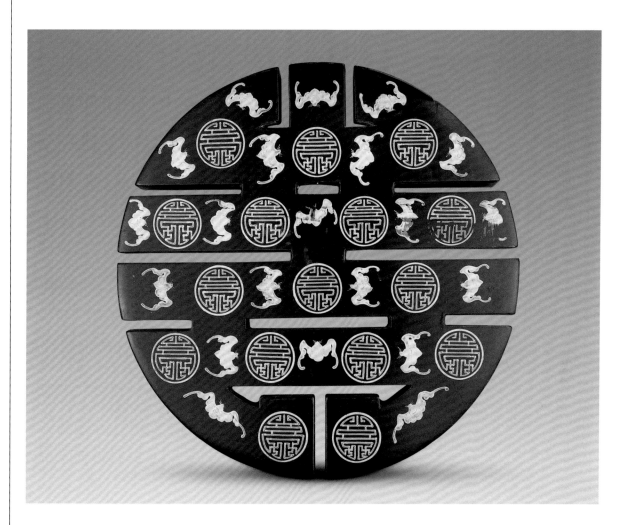

盒團壽字形，通體髹黑漆作地，飾描金花紋。蓋面為16個團壽字，間飾蝙蝠紋，有福壽之意。盒壁飾描金靈芝等花草紋。盒內有槽，置《萬年一統》、《萬壽長春》等卷軸。盒底髹黑光漆。

此盒與圖123黑漆描金萬字形盒為一套，是帝后壽誕慶典時所用的器皿。

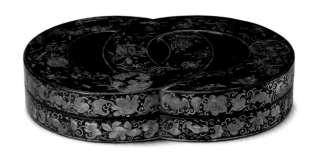

125

黑漆描金雙圓盒
清中期
高6厘米　長32.7厘米
清宮舊藏

Gold-painted black-lacquer twin boxes with an auspicious motif
Middle Qing Dynasty
Height: 6cm　Length: 32.7cm
Qing Court collection

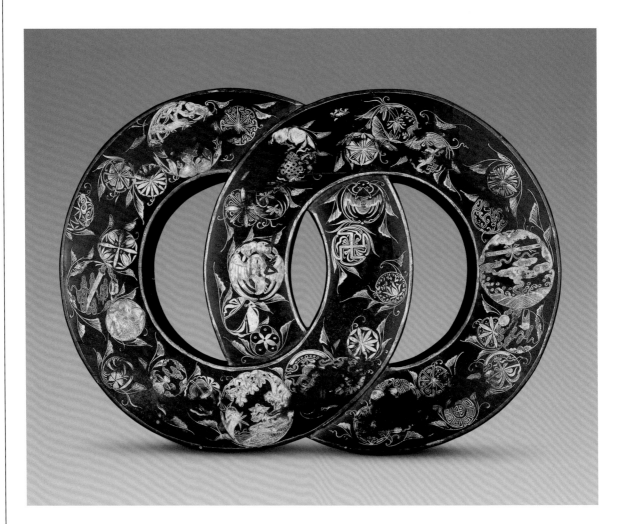

盒雙圓形，通體黑漆地飾描金花紋。蓋面飾描金間紅彩團花紋，隱約可見有盤長、蝙蝠、蓮花、卍字、經卷及花卉等內容。盒壁飾蝙蝠、蓮花紋。盒內髹紅漆，底髹黑漆。

此盒描金花紋精細，但金色已剝蝕，圖紋斑駁模糊，失去了應有色彩和光澤。

黑漆描金山水圖圓盒
清中期
高13.7厘米　口徑42.2厘米
清宮舊藏

Black-lacquer circular box with a gold-painted landscape
Middle Qing Dynasty
Height: 13.7cm　Diameter of mouth: 42.2cm
Qing Court collection

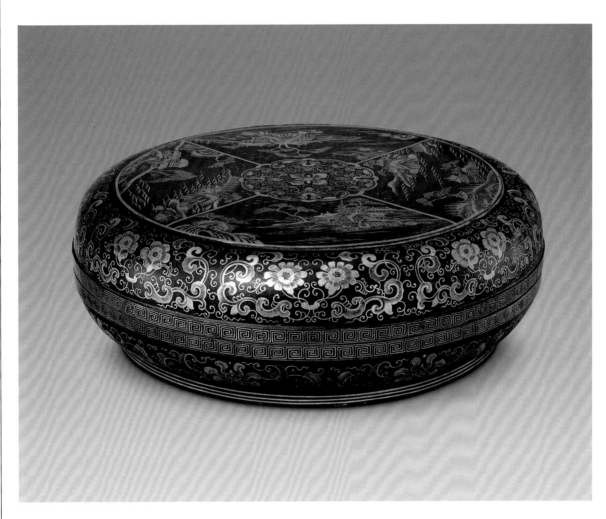

盒圓形，平蓋面。通體髹黑漆，飾描金花紋。蓋面中心飾團花，周圍有四
開光，內飾四幅不同內容的山水風景圖。盒壁飾纏枝花卉紋，上、下口緣
飾迴紋。盒內髹黑漆，附屜，置小盤九個，均飾描金花卉紋。盒底髹黑
漆，飾描金折枝蓮花、菊花等花卉紋。

黑漆描金山水圖方勝式盒
清中期
高6.7厘米　口徑15×10.5厘米
清宮舊藏

Black-lacquer box with a gold-painted landscape
Middle Qing Dynasty
Height: 6.7cm　Diameter of mouth: 15×10.5cm
Qing Court collection

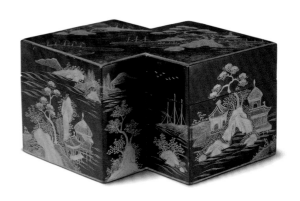

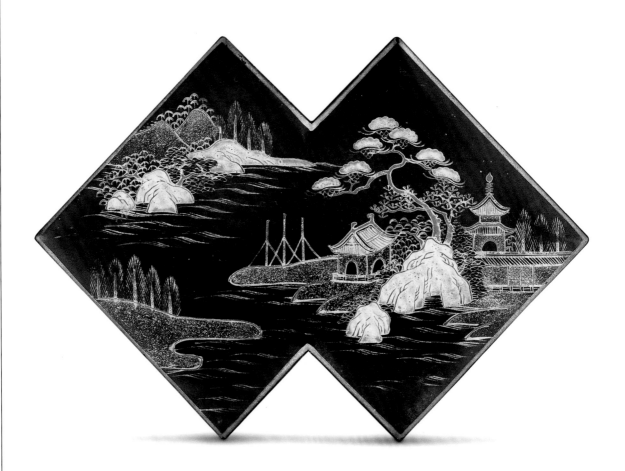

盒方勝式，通體髹黑漆地飾描金花紋。蓋面、盒壁通景飾描金山水樓閣圖，畫面上山水相連，樓閣屋宇錯落，天空中群雁飛過，一派祥和寧靜的景色。盒內及底灑金罩漆。

此盒山石貼以深淺不同的金箔以表現明亮處，用淺淡的描金來表現暗淡處，並用金色與紅漆勾出紋理，顯現出清晰的棱線。

黑漆描金寶座式筆架
清中期
高21.5厘米 寬26厘米
清宮舊藏

Gold-painted black-lacquer chair-shaped Chinese brush rack
Middle Qing Dynasty
Height: 21.5cm Width: 26cm
Qing Court collection

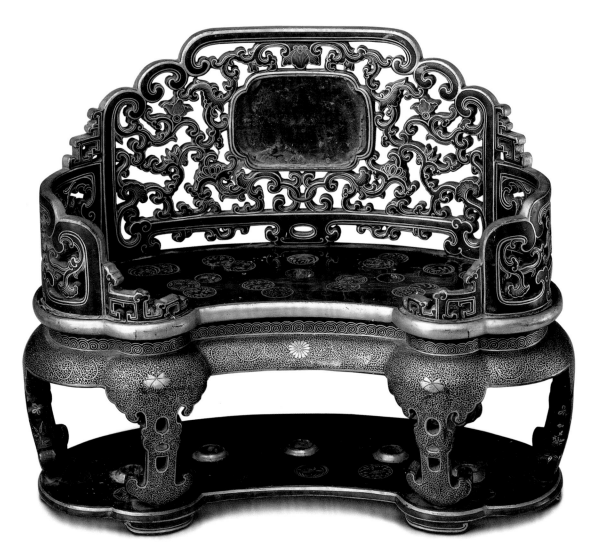

筆架寶座式，通體髹黑漆地描金花紋。靠背正中嵌玉飾，已脫落，背後飾
描金山水樓閣圖。靠背兩側及扶手鏤空，飾描金纏枝蓮、蝙蝠紋。座面設
五孔以插筆，面下束腰、牙條及腿足用濃金細勾纏枝蓮間菊花紋，底板正
面飾描金團花紋，底飾描金折枝花卉紋。

此筆架造型別致，製作極精，紋飾細膩，為清中期的漆器精品之一。

黑漆描金纏枝蓮紋提匣
清中期
通高37.5厘米　長45厘米　寬30厘米
清宮舊藏

Black-lacquer handled-case with a gold-painted vine-and-lotus design
Middle Qing Dynasty
Overall height: 37.5cm　Length: 45cm　Width: 30cm
Qing Court collection

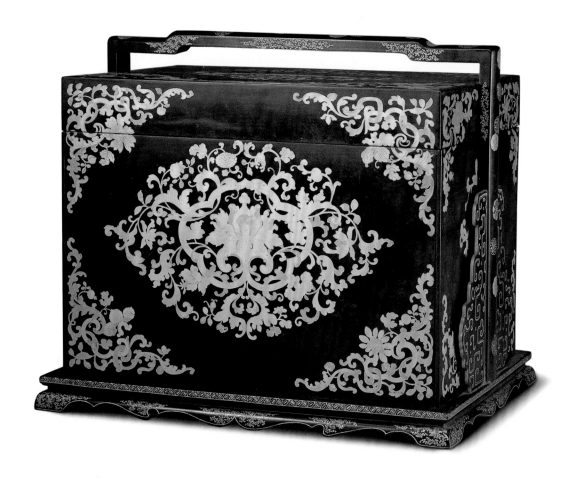

匣長方形，附提梁，提梁與蓋面由一銅栓穿連。通體髹黑漆作地，提梁飾彩漆描金皮球花及蔓草紋。蓋面及匣體飾描金纏枝蓮等花卉紋。匣內為多寶格式，飾描金雲蝠紋及折枝花卉紋。附紫漆光素長方盤二、長方盒二、二層方盒一、壺一、大小碗、碟二十。底髹黑光漆，另附飾描金纏枝花卉紋的底座。

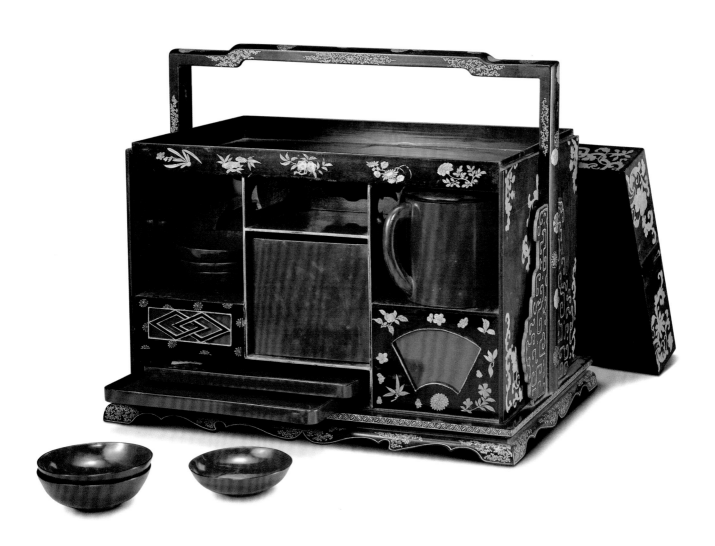

黑漆描金山水圖雙層長方几

清中期
高17厘米　面徑36.3×25.6厘米
清宮舊藏

Black-lacquer tea table with a gold-painted landscape
Middle Qing Dynasty
Height: 17cm　Tabletop: 36.3×25.6cm
Qing Court collection

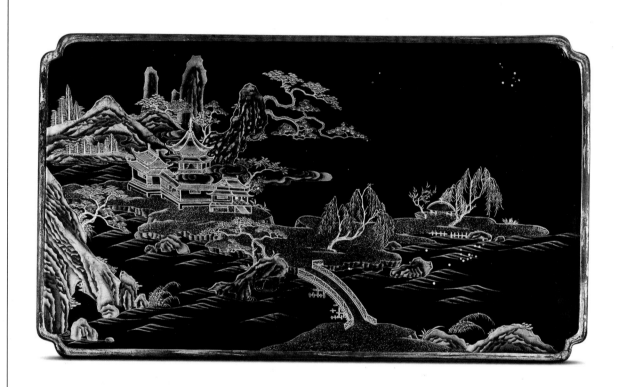

几委角長方形面，雙層，四腿為描金夔龍式。通體髹黑漆地，飾彩漆描金花紋。几面描飾山水相連，樓閣錯落，小橋飛架，樹木掩映。面側沿為幾何紋和草葉紋。几下層正背面或以金漆描繪或用金箔貼出花頭紋。

此几圖紋以金漆描繪樓閣、樹木，以紫漆、灰彩描繪山石、陸地，用描金與灑金方法分出圖案的層次及山石的陰陽向背。其用色之妙恰似一幅工筆水彩畫。

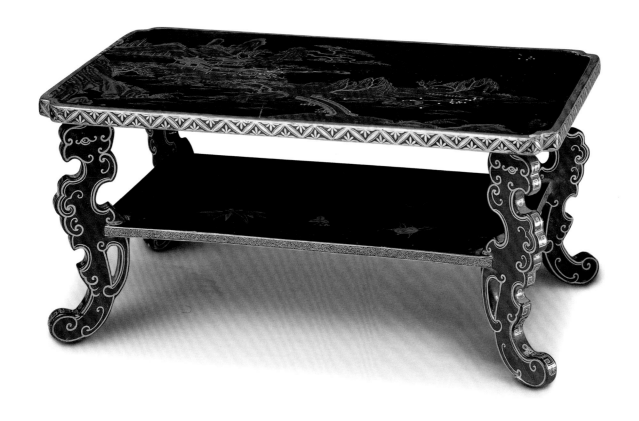

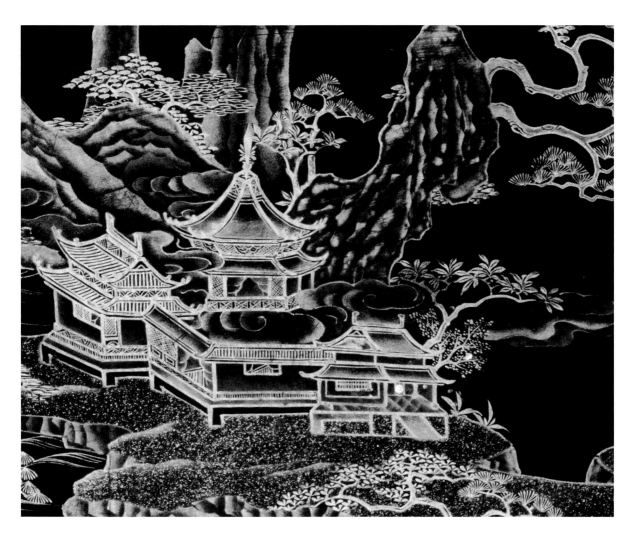

紅漆描金龍鳳手爐
清中期
通高14厘米　長15厘米　寬9.6厘米
清宮舊藏

Gold-painted red-lacquer hand-heater with a
gold-painted dragon-and-phoenix design
Middle Qing Dynasty
Overall height: 14cm
Length: 15cm　Width: 9.6cm
Qing Court collection

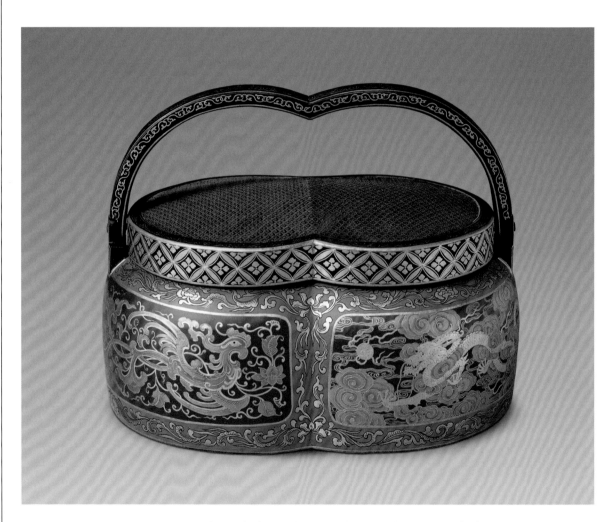

爐雙圓相連式，有蓋及折脊梁，內設銅盆與銅絲編罩相合。腹部有四開
光，內為朱漆地，分別以"彩金象"工藝飾描金鳳穿蓮花、龍戲火珠紋，
開光外為黃漆地飾描金纏枝蓮紋。蓋邊為黑漆地飾古泉錦紋，提梁為黑漆
地描金蔓草紋。底髹黑退光漆，中有圓孔。

此爐描金工藝筆鋒灑脫，線條流暢，用金濃淡適宜，有畫筆暈染之妙。

紅漆描金桃蝠圓盤
清中期
高4.1厘米　口徑32.3厘米
清宮舊藏

Red-lacquer circular plate with a gold-painted bat-and-peach design
Middle Qing Dynasty
Height: 4.1cm　Diameter of mouth: 32.3cm
Qing Court collection

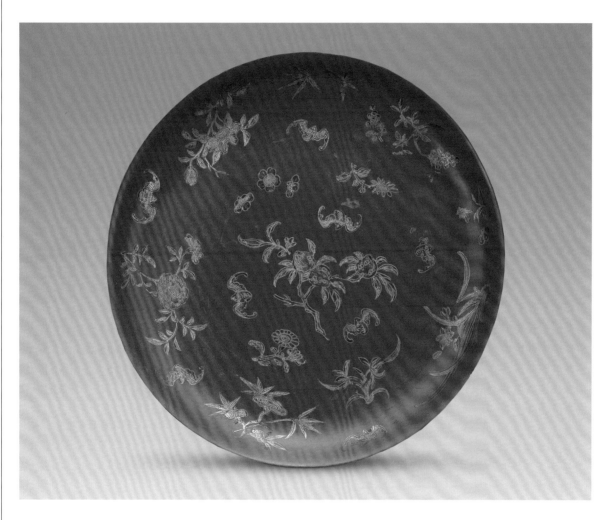

盤圓形，通體髹紅漆作地，施紫紅漆與金漆描繪花紋。盤內外皆繪桃、蝙蝠為主題紋飾，並襯以月季、葵花、天竺、蘭花、菊花、靈芝等祥瑞花草紋，寓"福壽"等吉祥意。盤底髹紅漆。

彩漆描金山水圖八角盤
清中期
高2.8厘米　口徑25.6厘米
清宮舊藏

Polychrome octagonal plate with a gold-painted landscape
Middle Qing Dynasty
Height: 2.8cm　Diameter of mouth: 25.6cm
Qing Court collection

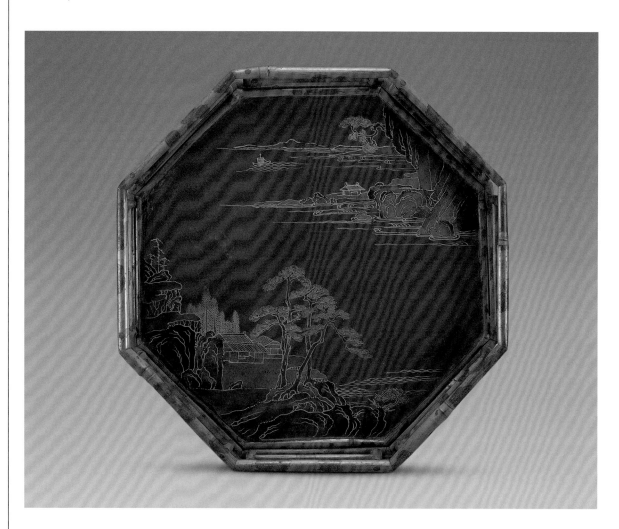

盤八角形，竹邊欄。通體髹黃漆作地，飾彩漆描金花紋。盤心描繪房屋數
間，依山傍水，樹木掩映，組成一幅祥和寧靜的山水風景圖。盤底黃漆地
上用紅、紫、藍、綠、白等色綵繪團花紋，並以金色勾勒花蕊和花邊。

此盤畫面大部分用藍、綠、赭等色描繪，而湖水、樹木、山石的皺褶、花
紋的輪廓都用金漆勾出，是為《髹飾錄》中所稱的"金理勾描漆"工藝。

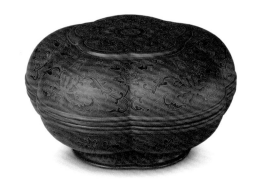

彩漆描金福壽蓮花紋梅花式盒

清中期
高9厘米　口徑16.7厘米
清宮舊藏

Plum-blossom-shaped box with gold-painted characters
Fu (fortune) and *Shou* (longevity) and a lotus design
Middle Qing Dynasty
Height: 9cm　Diameter of mouth: 16.7cm
Qing Court collection

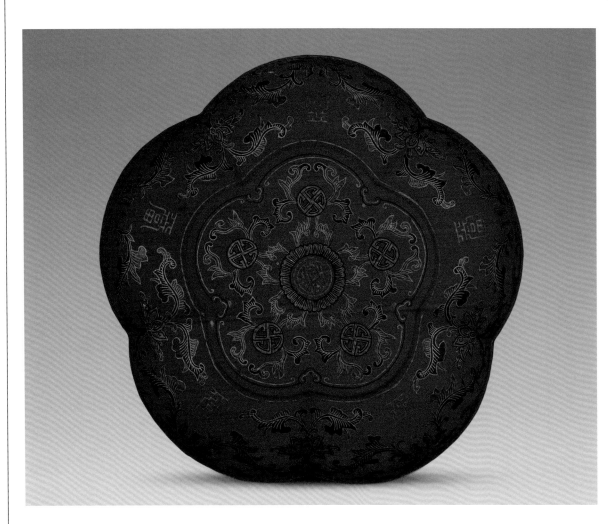

盒梅花形，蓋微凸，平頂。通體髹紅漆作地，用墨綠、草綠、黃等色漆繪飾花紋並描金。蓋面中心飾蓮花紋，以黃漆"壽"字填飾花心，周圍花卉皆飾"卍"字花心，有萬壽之意。蓋壁飾纏枝蓮紋，間以五個"福"字；器壁飾纏枝蓮紋，間以五個"壽"字。足外牆飾蕉葉紋一周，底髹黑光漆。

紫漆描金纏枝蓮紋多穆壺
清中期
高58.3厘米　口徑14.5厘米
清宮舊藏

**Purple-lacquer milk pot with a
gold-painted vine-and-lotus design**
Middle Qing Dynasty
Height: 58.3cm
Diameter of mouth: 14.5cm
Qing Court collection

壺僧帽式口，有帶鈕蓋，直壁，平底，方形曲流，附環形鏈。壺身髹紫漆
為地，以金漆細勾纏枝蓮紋。蓋飾描金花瓣紋，曲流處飾描金雙龍戲珠
紋，間飾雲紋。

多穆壺是蒙、藏民族飲用奶茶的用具，其式樣具有鮮明的民族特點，多用
金、銀等金屬製成，在漆器作品中較少見。

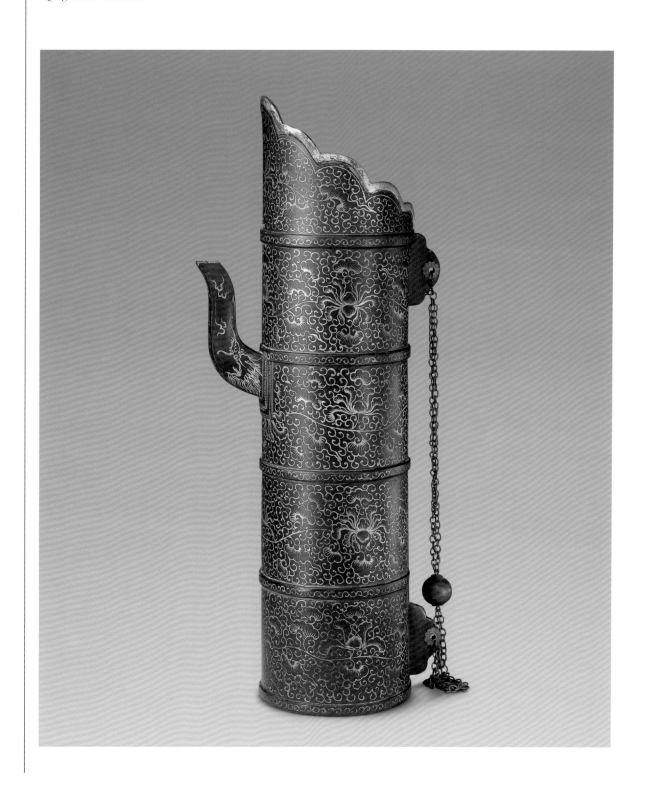

罩金漆山水人物圖長方盤
清早期
高6.6厘米　口徑50.3×31厘米
清宮舊藏

Oblong black-lacquer plate with a scene of
landscape under semitransparent coating
Early Qing Dynasty
Height: 6.6cm
Diameter of mouth: 50.3×31cm
Qing Court collection

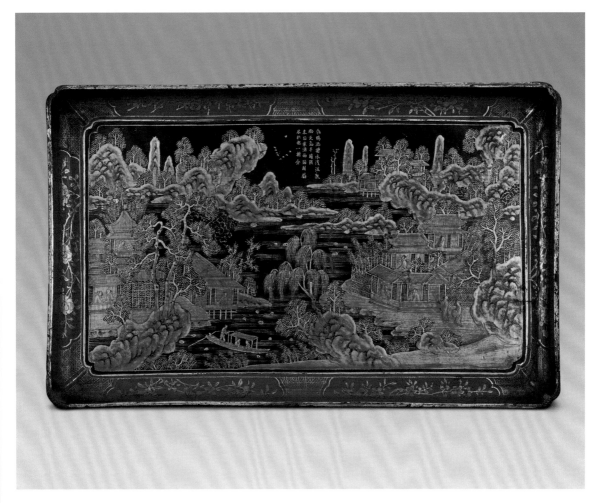

盤長方形，壼門式足。通體髹黑漆，飾描金圖紋，上罩透明漆。盤心開光
內峰巒疊嶂，山水相連，水中小舟蕩漾，岸上樹木茂盛，樓閣屋舍掩映，
人物點綴其間，遠處天空中雁群飛過。正上方題有南宋詩人戴復古七言絕
句《夏日》一首："乳鴨池塘水淺深，熟梅天氣半晴陰，東園載酒西園醉，
摘盡枇杷一樹金"。盤內壁開光飾梅、蘭、石榴等花卉，開光外飾錦紋。
足外牆為描金花蝶、雜寶紋，底中間有橫根，上有朱書"完初張置"四
字，旁有"永記"二字。

罩金漆即在漆地上先打金膠，再貼金或上金粉，最後在表面罩一層透明
漆。金粉罩漆後顏色加深，不僅顯得穩重，而且金色持久，不易損傷。

罩金漆荷花詩句盤
清中期
高2.9厘米　口徑19.2厘米
清宮舊藏

Circular black-lacquer plate with lotus and poem
under semitransparent coating with transparent
lacquer
Middle Qing Dynasty
Height: 2.9cm　Diameter of mouth: 19.2cm
Qing Court collection

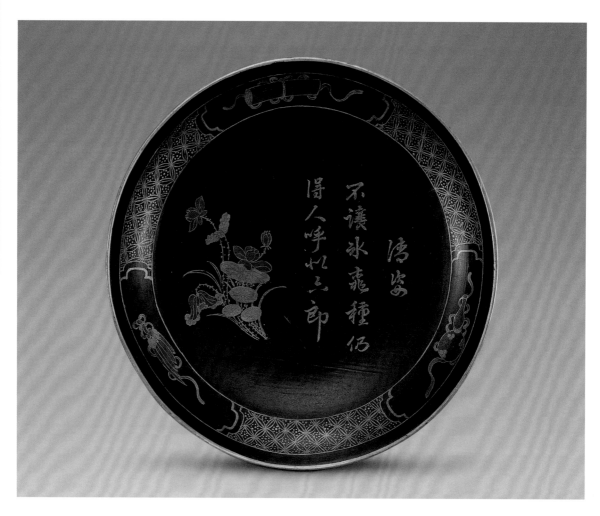

盤圓形，通體髹黑漆作地，飾描金花紋，上罩透明漆。盤心繪荷花一莖，
並書寫詩句：“清姿不讓冰桃種，仍得人呼似六郎”。盤邊三開光，內飾
雜寶紋，開光外為環形錦紋。盤背及底髹黑漆。

罩金漆菊花詩句盤
清中期
高2.9厘米　口徑19.2厘米
清宮舊藏

Circular black-lacquer plate with chrysanthemum and
poem under semitransparent coating
Middle Qing Dynasty
Height: 2.9cm　Diameter of mouth: 19.2cm
Qing Court collection

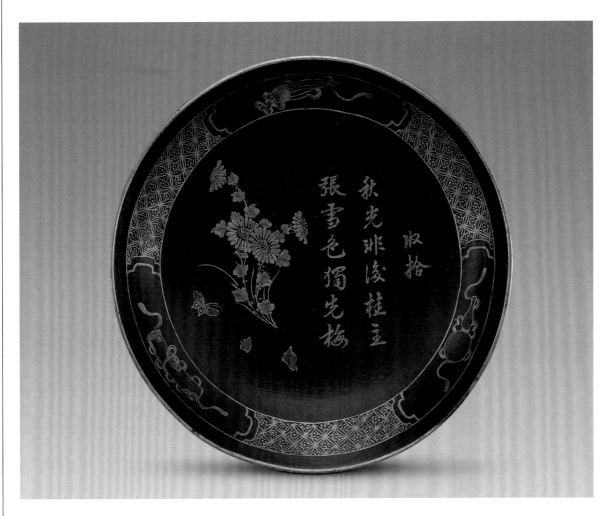

盤圓形，通體髹黑漆飾描金花紋，外罩透明漆。盤心繪菊花、蝴蝶紋，配
詩句"收拾秋光非後桂，主張雪色獨先梅"。盤邊三開光，內飾雜寶紋，
開光外為環形錦紋。盤背及底髹黑漆。

識文描金明皇試馬圖掛屏

清乾隆

高86.5厘米　寬54.5厘米

清宮舊藏

Shiwen (lacquer carving in relief over a wooden base) scroll with gold-painted Emperor Minghuang trying his horse

Qianlong period, Qing Dynasty

Height: 86.5cm

Width: 54.5cm

Qing Court collection

掛屏長方形，紫檀木框。屏心黑漆地，上以識文描金銀及彩漆工藝，仿製唐代天寶年間畫家韓幹的作品《明皇試馬圖》及原跡上的歷代收藏印記。並增加了乾隆御筆《明皇試馬圖題記》、"子子孫孫永保鑒之"和乾隆鑒賞印記等內容。

此屏工藝精湛，仿製效果逼真，堪稱漆類掛屏的經典。識文是在木胎上刻花或用漆灰堆起陽線花紋，花紋與漆地同一顏色的髹飾技法，在這些花紋上飾金的，稱為識文描金。

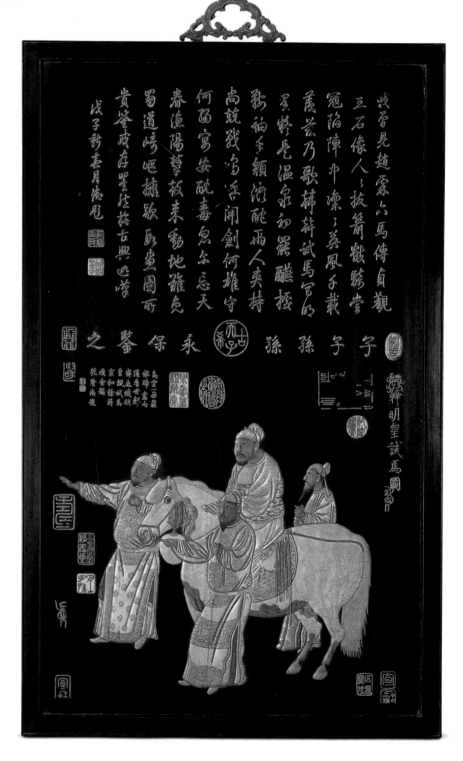

識文描金團花攢盒
清中期
高11厘米　口徑35.5厘米
清宮舊藏

Shiwen **box with a gold-painted posy design**
Middle Qing Dynasty
Height: 11cm　Diameter of mouth: 35.5cm
Qing Court collection

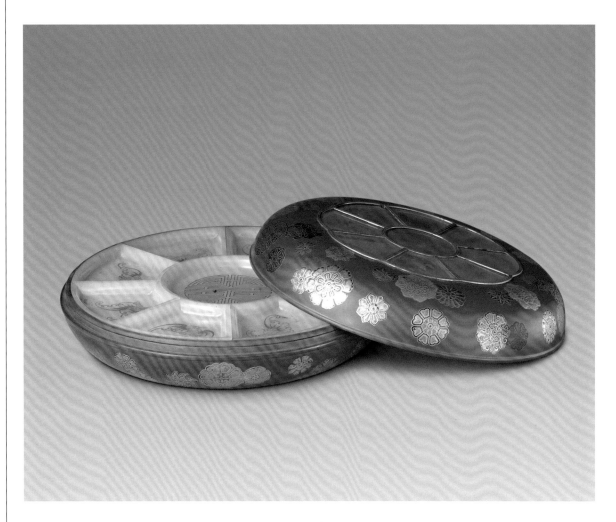

盒圓形，平蓋面，下斂接圈足。通體髹紅漆為地，蓋面嵌磨砂玻璃九塊，盒壁飾識文描金團花紋，大小形狀各異，有八瓣形、葵瓣形、菱形等。盒內八個白玉小盤飾蝙蝠紋，中間一個小圓盤飾"壽"字，寓意"福壽連綿"。

此盒造型新穎，工藝複雜，圖案絢麗。蓋面鑲玻璃，內置儲玉盤，格外新穎別致，為同類漆器中的上乘之作。

識文描金壽字瓜果紋八角盒

清中期
高16.7厘米　口徑38.8厘米
清宮舊藏

Shiwen* octangular box with the character *Shou
(longevity) and a melon-and-fruit design
Middle Qing Dynasty
Height: 16.7cm
Diameter of mouth: 38.8cm
Qing Court collection

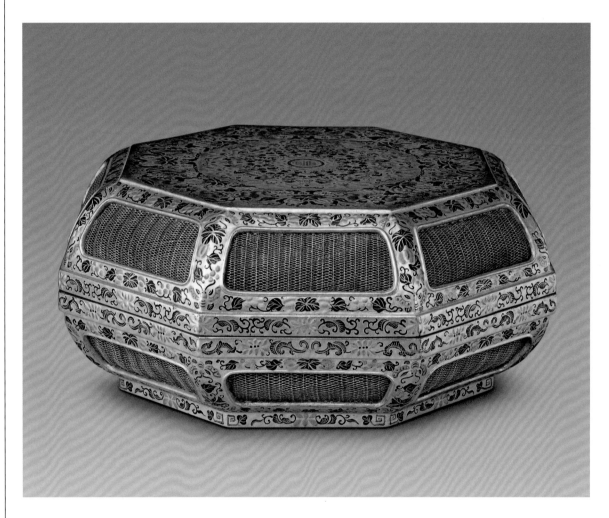

盒八角形，平蓋面，隨形圈足。通體鬆金漆為地，飾識文描金銀，間描
紅、黑二色漆圖紋。蓋面中心為團壽字，四周圍繞蝴蝶、蝙蝠及瓜果紋，
寓意"瓜瓞綿綿"及"福壽延年"。盒壁上、下各有鍍金銅絲編織的透空
八開光。盒內為紅漆灑金地。

此盒盒體巨大，胎骨輕巧，金色輝煌。其開光處以銅絲編織成罩，既可通
風透氣保持食品新鮮，又可保持內裏潔淨，實用美觀，工藝精緻。

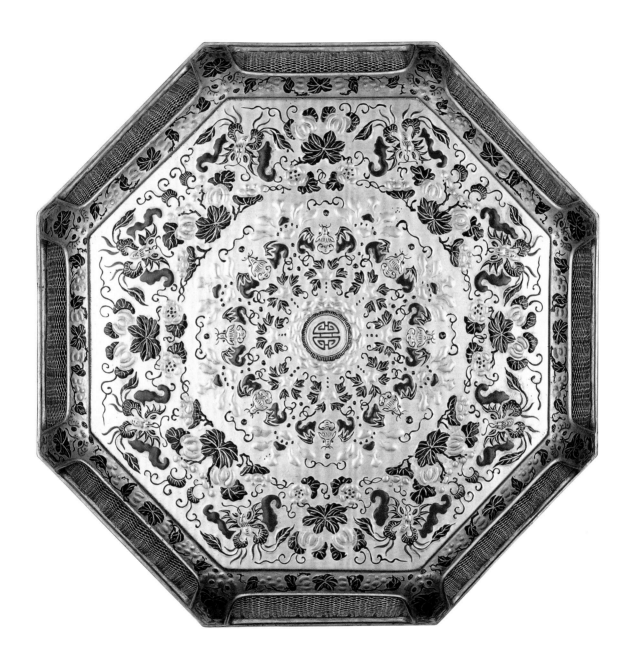

189

識文描金暗八仙紋攢盒

清中期
高15厘米　口徑38厘米
清宮舊藏

***Shiwen* box with gold-painted instruments of eight immortals**
Middle Qing Dynasty
Height: 15cm　Diameter of mouth: 38cm
Qing Court collection

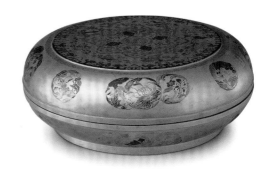

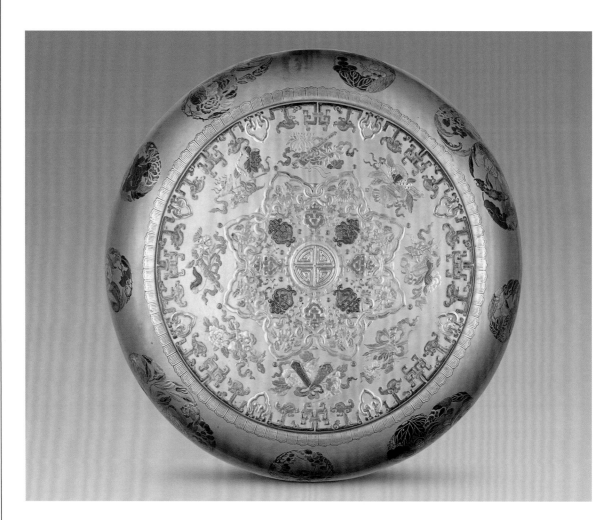

盒扁圓形，平蓋面，矮圈足。通體髹金漆地，識文描金銀，間描紅、黑二色漆。蓋面中央作一八瓣花形開光，內以八個變形壽字圍繞一團壽字，開光外繪雲板、芙蓉、葫蘆、牡丹、花籃、萬年青、橫笛、菊花、扇子、茶花等暗八仙與花卉組合的紋飾。盒壁飾水仙、梅花、菊花、桃花、佛手、苦瓜、葡萄、海棠、石榴等團花紋。盒內附一圓屜，上托金漆子盒九個。

此盒色彩和諧，造型工整，圖案具有極強的裝飾效果。暗八仙為傳說中八仙使用的法器，即葫蘆、扇子、魚鼓、花籃、雲板、橫笛、蓮葉、寶劍。

識文描金桃鶴紋菊瓣式盒
清中期
高5.5厘米　口徑16.7厘米
清宮舊藏

Shiwen chrysanthemum-shaped box with a gold-painted
peach-and-crane design
Middle Qing Dynasty
Height: 5.5cm　Diameter of mouth: 16.7cm
Qing Court collection

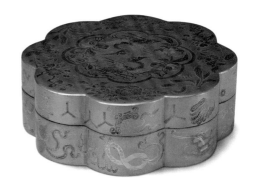

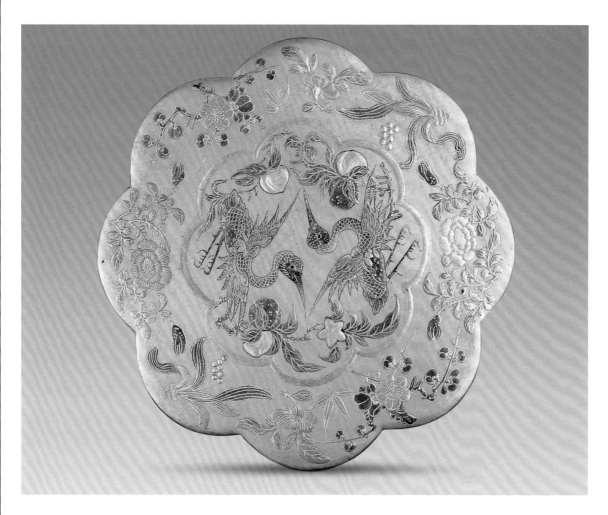

盒菊瓣形，平頂、直壁、平底。通體髹金漆為地，飾識文描金銀飾紋。蓋
面八瓣形開光內飾桃實、仙鶴紋，有長壽之意。開光外飾水仙、牡丹、天
竹、菊花、梅花等花卉紋一周。盒壁繪單喜字及火珠、螺、古錢、磬、葫
蘆等博古紋。盒內及底髹橘黃色漆灑金地。

識文描金風景圖提匣

清中期
通高32.7厘米　長29.7厘米　寬19.6厘米
清宮舊藏

Shiwen handled case with a gold-painted landscape
(imitation of Japanese case)
Middle Qing Dynasty
Overall height: 32.7cm　Length: 29.7cm
Width: 19.6cm
Qing Court collection

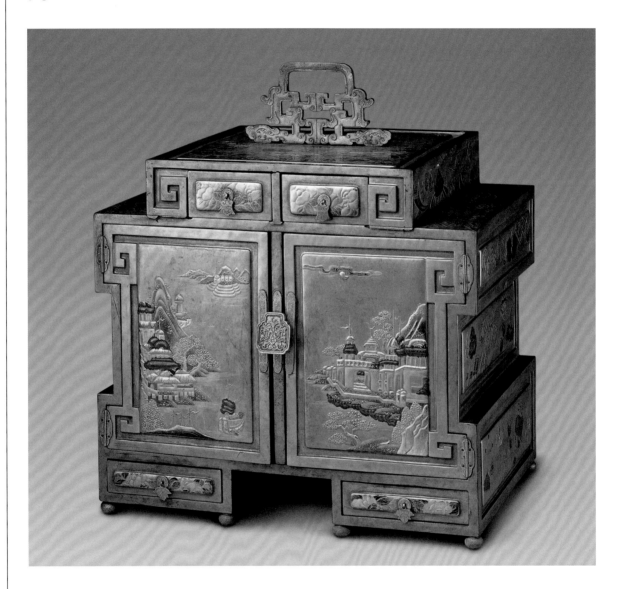

提匣凸字形，銅鍍金雙夔龍鈕。通體髹金漆為地，飾識文描金銀加彩圖
紋。匣頂飾百花紋，匣正面有小門兩扇，上繪山水、樓閣、帆船、流雲等
風景圖紋。匣體兩側飾方勝、葫蘆、銀錠、火珠、雙錢、卍字、書卷等雜
寶紋。背部飾蜜蜂及折枝花卉紋。匣內有抽屜六具。

此匣造型典雅，紋飾凸起有浮雕感，門上所繪圖案有異國風情，係仿日本
漆器而作。清宮造辦處油漆作在雍正、乾隆年間經常製作洋漆器，主要是
仿日本漆器，此為其代表作品之一。

識文描金《御製避暑山莊後序》長方盒

清中期

高10厘米　長25厘米　寬16.2厘米

清宮舊藏

Shiwen oblong box with gold-painted eight
Buddhist ritual instruments

Middle Qing Dynasty

Height: 10cm　Length: 25cm　Width: 16.2cm

Qing Court collection

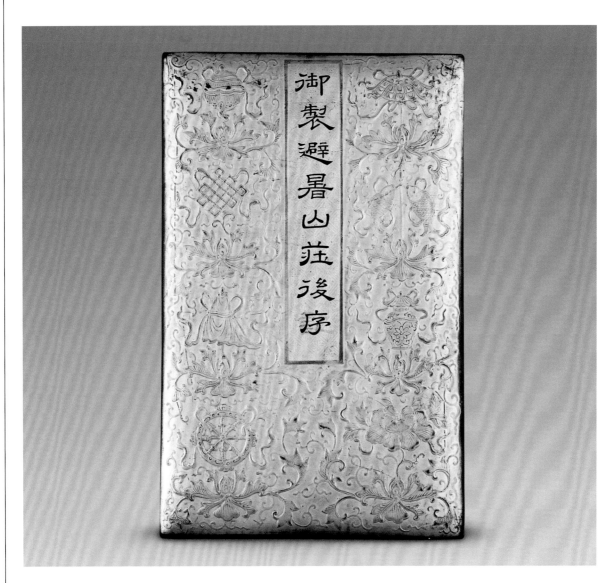

盒長方形，通體飾識文描金圖紋。蓋面正中飾細錦紋籤條，上用黑漆題隸
書《御製避暑山莊後序》八字。籤條兩側以蓮花承托法輪、法螺、寶傘、
白蓋、盤長、雙魚、寶瓶、蓮花等八寶。盒壁作纏枝蓮紋。

此盒為貯藏乾隆皇帝的詩冊而作，做工極為考究。通體上朱漆，然後打金
膠，最後泥金，故蓋面金色花紋隱現紅漆底。由於渾身上金，亦稱為"渾
金"。

識文描金瓜果紋套盒
清中期
通高28厘米　直徑18.2厘米
清宮舊藏

Shiwen encased boxes with a
gold-painted melon-and-fruit
design
Middle Qing Dynasty
Overall height: 28cm
Diameter: 18.2cm
Qing Court collection

套盒上下三層，外有盒罩，底置方形座。盒通體飾紫漆灑金地識文描金銀紋飾，蓋面為桃實、石榴、佛手組成的"三多圖"，寓意多壽、多子、多福。盒壁四面為葡萄、苦瓜、葫蘆紋。底層內有五個子盒，分飾蝙蝠與壽字，寓意"福壽連綿"。盒罩為金漆地，有四個圓形開光，四面及頂部均飾百花紋。底座為紫漆描金花卉紋，四角有垂足。

此套盒製作年代約在乾隆後期或嘉慶早期，工藝精湛，造型新穎，集幾種髹飾技法於一器之上，為同類漆器中之佼佼者。

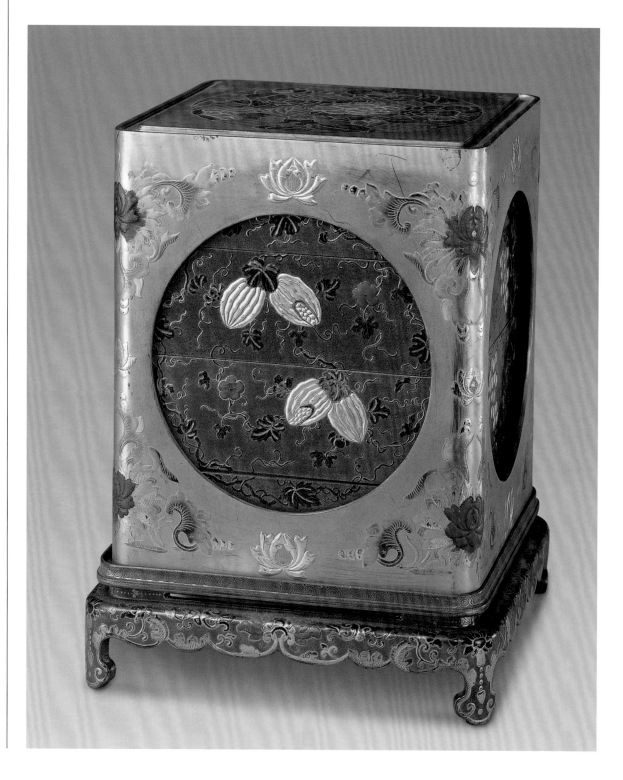

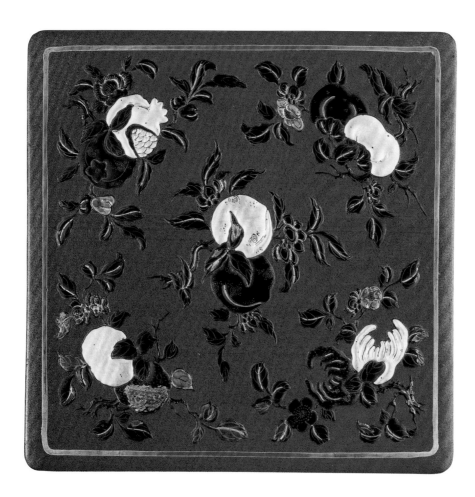

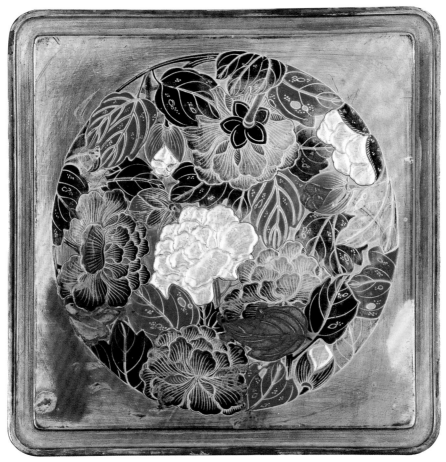

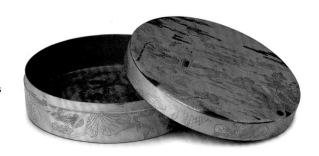

識文描金八仙祝壽圓盒
清中期
高7厘米　口徑24.4厘米
清宮舊藏

Shiwen box with gold-painted figures of eight immortals
Middle Qing Dynasty
Height: 7cm　Diameter of mouth: 24.4cm
Qing Court collection

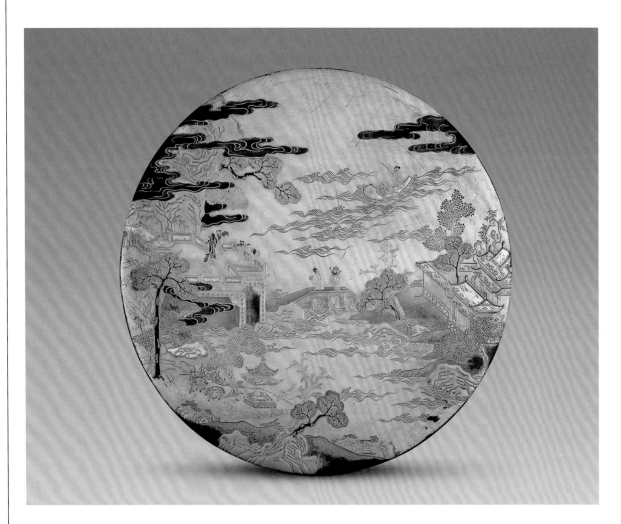

盒圓形、平頂、直壁、平底。通體髹金漆為地，飾識文描金銀加貼金片飾紋。蓋面浮雲縹緲，蒼松挺立，水面波濤蕩漾，一仙人泛舟載壽桃而來，左側鐵拐李、漢鍾離等五位仙人立於高台之上，台下亭邊有兩隻小鹿，另有二仙從三孔橋上信步而來，是為八仙祝壽圖。盒壁飾天竹、荷花、水仙等花卉紋。

此盒仿日本蒔繪漆器的技法，工藝精湛，紋飾隱起，金銀二色交相輝映，加貼金片更顯得金碧輝煌，實為清代漆器珍品。

識文描金仙莊載詠長方盒

148

清中期
高9厘米　長22厘米　寬16厘米
清宮舊藏

Rectangular box with embossed lacquer design of medallion flowers in gold tracery
Middle Qing Dynasty
Height: 9cm　Length: 22cm　Width: 16cm
Qing Court collection

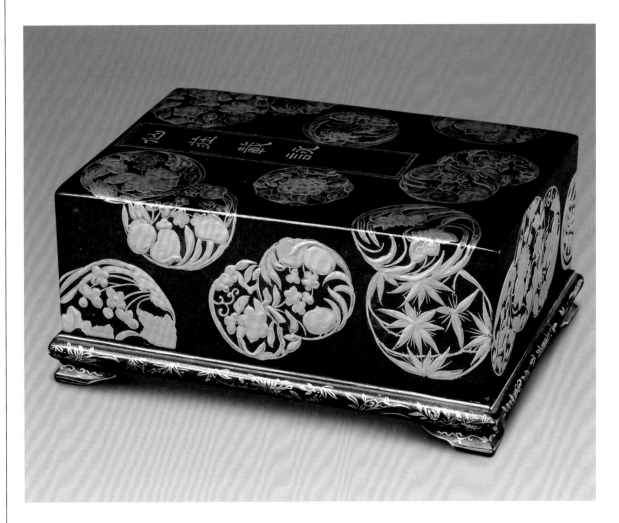

盒長方形，天蓋地式，底四角有垂足。通體紫漆灑金地飾識文描金和描紅
漆紋飾。蓋面及四壁均飾牡丹、桃花、蘭花、菊花等團花紋，蓋面正中一
豎條形雙框內題隸書"仙莊載詠"四字。盒內及底均髹黑漆。

識文描金蝴蝶式盒

清中期
高4.2厘米　長29.6厘米
清宮舊藏

***Shiwen* gold-painted, butterfly-shaped box**
Middle Qing Dynasty
Height: 4.2cm　Maximum length: 29.6cm
Qing Court collection

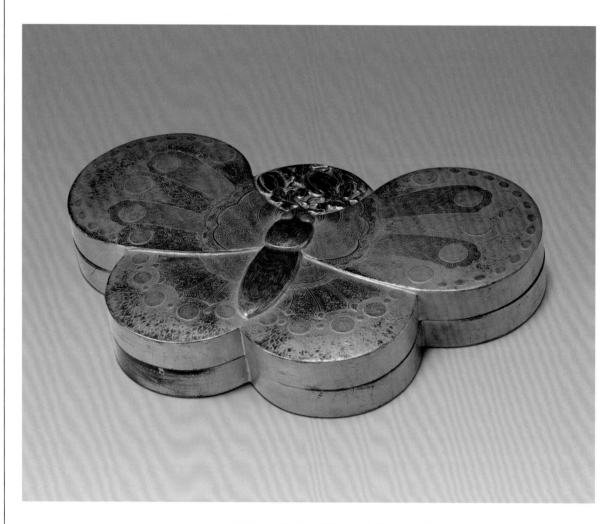

盒蝴蝶形，四淺足。通體髹金漆為地，飾識文描金、描漆紋飾。蓋面為蝴蝶造型，蝶身紋絡清晰。蝴蝶頭部上方飾大瓜和小瓜組成的"瓜瓞綿綿"吉祥圖案，寓意子孫萬代，綿延不斷。盒內髹橘黃色漆灑金地，底髹黑漆。

此盒是仿日本蒔繪漆器的代表作，構思奇巧，造型別致，做工精細。蝴蝶頭、身、翅描法各異，刻工細緻入微。在金漆地上又有識文描金飾紋，愈加華麗。

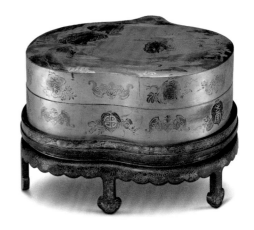

150

識文描金山水圖桃式盒
清中期
通高19.5厘米　口徑30×30.4厘米
清宮舊藏

Peach-shaped box embossed with landscape design in gold tracery
Middle Qing Dynasty
Overall height: 19.5cm　Diameter of mouth: 30×30.4cm
Qing Court collection

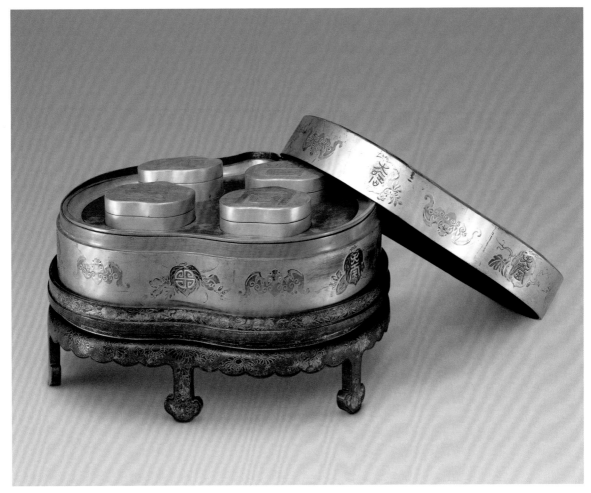

盒桃實形，下承隨形底座，通體鬆金漆作地，飾識文描金花紋。蓋面以紅、黑色漆繪出凸起的山石、樹木、亭屋、流雲紋，再貼金箔或灑金屑。盒壁用紅、黑色漆繪蝙蝠、壽桃紋，再施以描金和灑金工藝，壽桃上用黑、金二色書寫"卍"、"壽"字。盒內置四個金漆桃形小盒，小盒蓋面用金箔貼出"普天同慶"四字。底座為紫紅漆地灑金屑，並用黑、金漆繪壽桃、菊花等紋，上罩透明漆。

識文描金瓜蝶紋瓜式盒
清中期
高11厘米　長21.3厘米　寬16厘米
清宮舊藏

***Shiwen* melon-shaped box with a gold-painted
melon-and-butterfly design**
Middle Qing Dynasty
Height: 11cm　Length: 21.3cm　Width: 16cm
Qing Court collection

盒瓜形，上下合蓋，底部略平。盒外通體髹金漆為地，以漆灰堆起蝴蝶、瓜、枝蔓、葉，再貼金或描金，組成"瓜瓞綿綿"吉祥圖案，寓意子孫萬代，綿延不斷。盒內髹黑漆灑金地。

此盒造型新穎，金漆地上又識文描金，更顯富麗華貴，為同類漆器中之上品。

識文描金牡丹八寶紋攢盒

清中期
高10.5厘米　口徑31.5厘米
清宮舊藏

***Shiwen* box with gold-painted peonies and eight treasures**
Middle Qing Dynasty
Height: 10.5cm
Diameter of mouth: 31.5cm
Qing Court collection

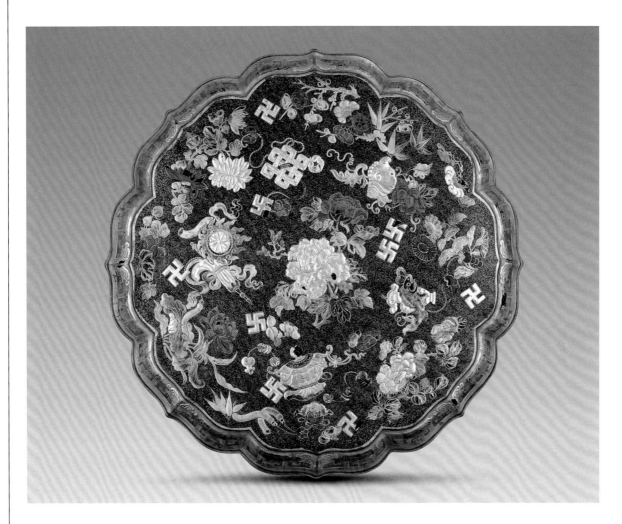

盒菱花形，底有四矮足。通體棕色漆地灑金屑，飾識文描金銀花紋。蓋面正中為牡丹花，周圍有八寶紋、卍字、菊花、梅、竹、苦瓜等紋飾，邊飾描金夔龍紋。盒壁飾蝙蝠、桃、石榴、佛手、萬年青、鯰魚及如意、印章、火珠等雜寶紋。盒內置白玉盤九個，正中一盤內飾五蝠捧壽紋，其餘八個盤內飾八寶紋。

此描金漆盒配以潔白如脂的玉盤，更顯華麗，為宮廷漆器之上品。

識文描金嵌玉瓜紋唾盂
清中期
高9.5厘米　口徑14.8厘米
清宮舊藏

Shiwen jade-inlaid spittoon with a gold-painted melon design
Middle Qing Dynasty
Height: 9.5cm　Diameter of mouth: 14.8cm
Qing Court collection

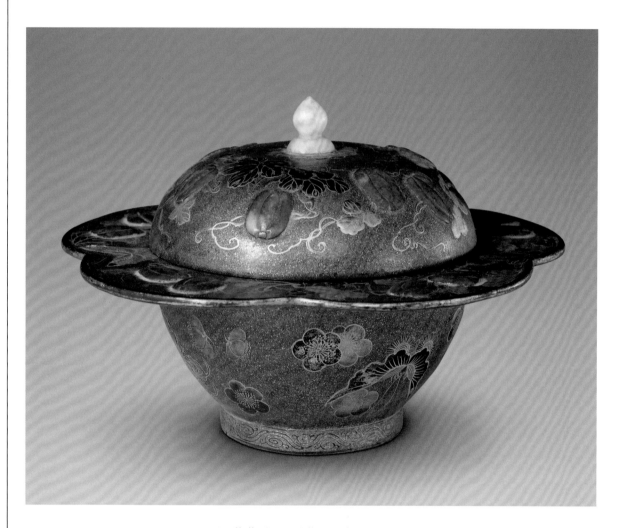

唾盂梅花形，圓形蓋，上有白玉鈕，腹部下斂，圈足。通體髹橘黃色漆灑金地，飾識文描金銀紋飾。蓋面及盂邊均飾"瓜瓞綿綿"吉祥圖案，其中瓜果紋以碧玉嵌成。腹部飾四隻蝴蝶及梅花紋。

唾盂是宮廷中日常生活用品之一。此唾盂造型小巧玲瓏，集多種工藝於一器，既有實用性，又有藝術性。

彩繪漆器

Color Painted Lacquer

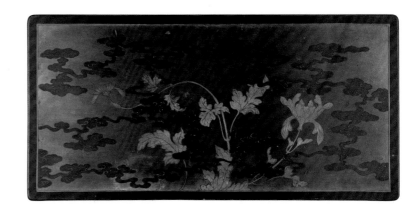

154

彩漆牡丹紋長方几
清早期
高12.2厘米　長38.2厘米
寬18.7厘米
清宮舊藏

**Polychrome oblong tea table with
a peony design**
Early Qing Dynasty
Height: 12.2cm　Length: 38.2cm
Width: 18.7cm
Qing Court collection

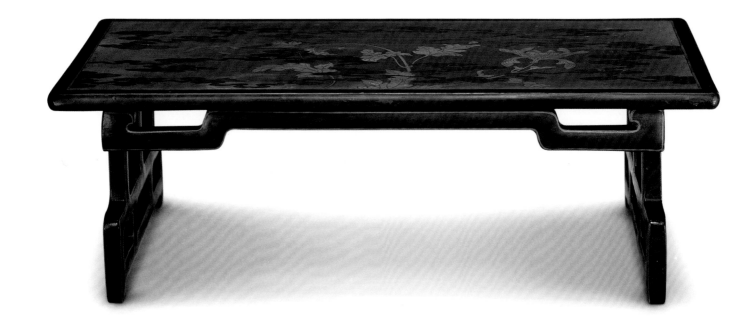

几長方形面，四腿直下，側面兩腿間檔板鏤空。几面灰色地，以淺灰色描繪折枝牡丹花，以深藍色繪流雲，以黃色漆勾勒輪廓及葉脈紋理。

此几造型簡潔輕巧，色調冷淡，典雅素美。彩繪漆器，係指以單色漆為地，上面用彩漆描繪圖案。這類漆器，清宮常見彩漆描繪和油彩描繪兩種，其特點是，描繪的色彩浮於漆的表面，以手觸之，有隱起之感。

155

彩漆花鳥圭式盤
清雍正
高3.1厘米　口徑31.9×18.5厘米
清宮舊藏

Polychrome plate with a bird-and-flower design
Yongzheng period, Qing Dynasty
Height: 3.1cm
Diameter of mouth: 31.9×18.5cm
Qing Court collection

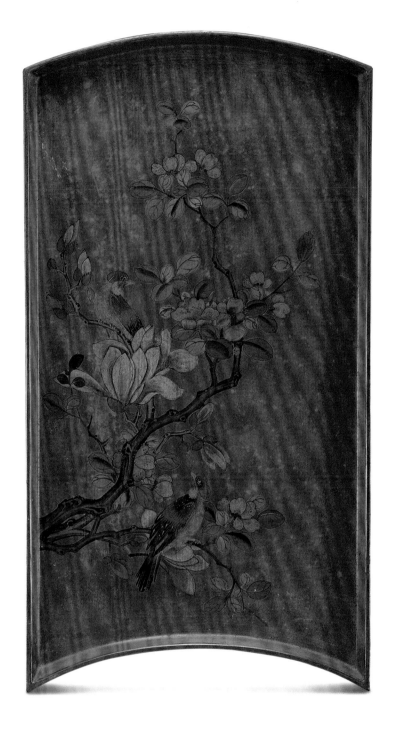

盤仿古玉圭式，盤內紅漆地，用灰黑、褐、深綠、淺綠等色漆描繪折枝海棠、玉蘭，兩隻山雀棲息於枝頭，有"玉堂春壽"的寓意。盤底髹黑漆，正中豎刻"雍正年製"楷書款。

故宮收藏有數件雍正時期的圭式盤，此為其中最具代表性的一件。玉圭是古代帝王、諸侯舉行朝聘、祭祀、喪葬等儀式時所用的玉禮器。

彩漆花鳥圭式盤
清雍正

156

紅地描黑漆詩句碗
清乾隆
高5.6厘米　口徑10.8厘米
清宮舊藏

Red-lacquer bowl with poems engraved in black lacquer
Qianlong period, Qing Dynasty
Height: 5.6cm　Diameter of mouth: 10.8cm
Qing Court collection

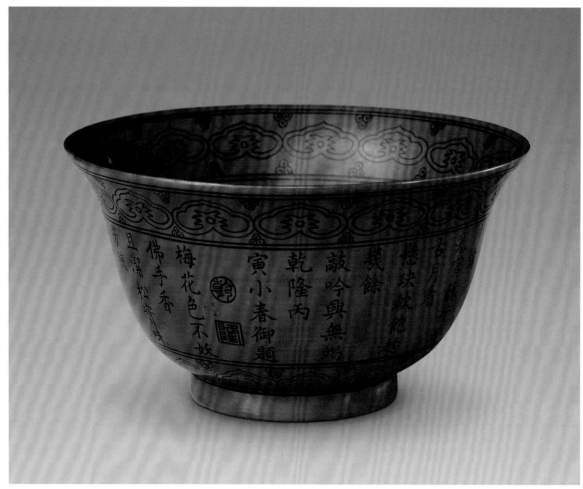

碗撇口，腹部下斂，圈足。通體髹紅漆為地，描黑漆紋飾。外腹部上下兩道弦紋間有乾隆御題詩一首，末署"乾隆丙寅小春御題"及"乾"、"隆"二方印。碗內、外口緣及下腹部各繪如意雲紋一周，內底繪松樹、梅花、佛手。外底黑漆書"大清乾隆年製"篆書款。

此碗造型規整，構圖簡練。清代漆器上裝飾御題詩的並不多見，此碗或可體現乾隆早期漆器的一種裝飾風格。

彩漆蓮花紋委角方盒

157

清中期
高10厘米　口徑24.2厘米
清宮舊藏

Polychrome square box with a lotus design
Middle Qing Dynasty
Height: 10cm　Diameter of mouth: 24.2cm
Qing Court collection

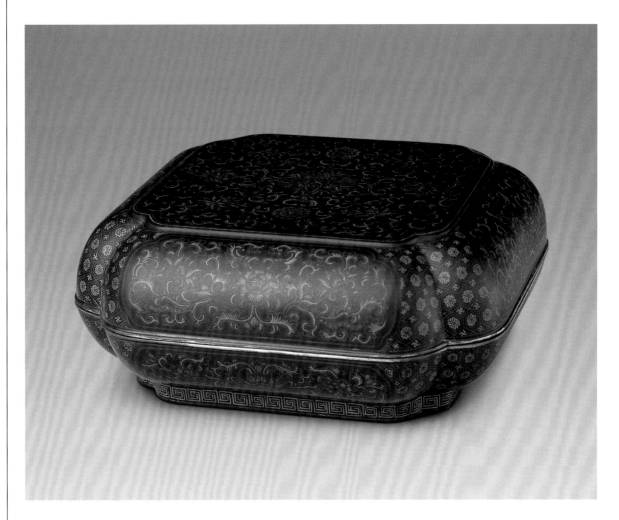

盒委角方形，平蓋面，包銅鍍金口，隨形圈足。通體以黑漆作地，用灰、深黃色漆描繪花紋。蓋面隨形開光，內繪枝葉纏繞的蓮花五朵，以大朵居中，四角襯以小朵，構成對稱佈局。盒四壁上下開光內各飾纏枝蓮三朵。委角處以灰漆繪暗色五角方格，黃漆繪卐字、小花，構成龜背錦紋。足外牆飾迴紋一周，盒內及底髹黑漆。

此盒用色深沉簡練，花紋色彩明暗結合，均以灰漆勾畫花紋輪廓，黃漆表現葉脈紋理，描繪工細考究，細如毫髮，技藝精絕。

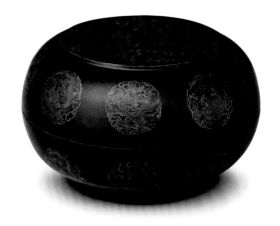

158

彩漆團龍圓盒
清中期
高10.3厘米　口徑17.8厘米
清宮舊藏

Polychrome circular box with a coiled dragon design
Middle Qing Dynasty
Height: 10.3cm　Diameter of mouth: 17.8cm
Qing Court collection

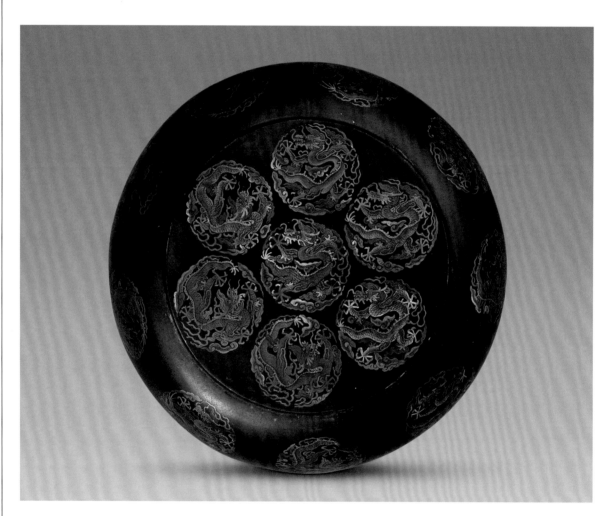

盒圓形，上收成平頂，矮圈足。通體黑漆地描彩漆紋飾，蓋面用紅、綠、褐、灰、黃等色漆描繪團龍七組。盒壁上下各飾團龍九組。盒內及底灑金。

此盒龍紋係仿明代嘉靖、萬曆時期龍紋的特點繪製，頗有古韻。

159

描油蓮蝶紋長方盒
清中期
高6.2厘米　長21.7厘米　寬18厘米
清宮舊藏

Oblong box with a lotus-and-butterfly design painted in pigmented oil
Middle Qing Dynasty
Height: 6.2cm　Length: 21.7cm　Width: 18cm
Qing Court collection

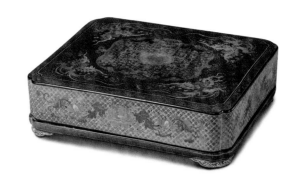

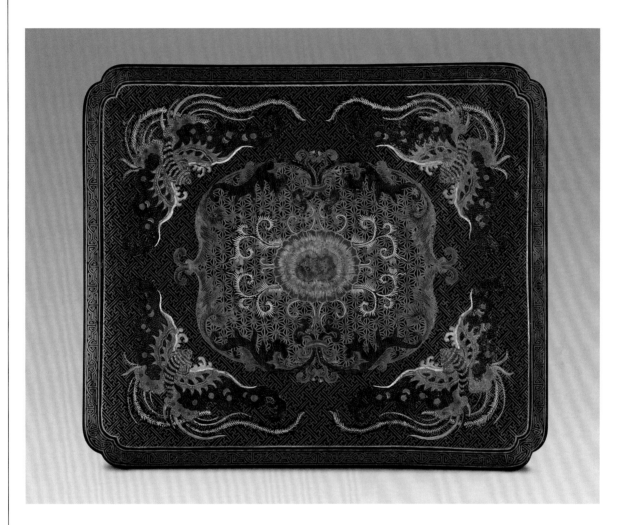

盒委角長方形，天蓋地式，平蓋面，底四角有垂雲足。蓋面施紅漆卍字錦
地，中心描油彩漆變形蓮花一朵，四角以紅、白、藍等色繪彩蝶各一。蓋
壁描油彩漆卍字錦紋地，上飾蓮花紋。

描油，即以油代漆在漆器上繪製花紋的技法。油與漆不同之處在於，油可
以調製多種顏色，便於描繪絢麗的圖紋。描油工藝在清代漆器中使用較
多，色彩也最豐富，此件作品即為當時描油漆器之佳作。

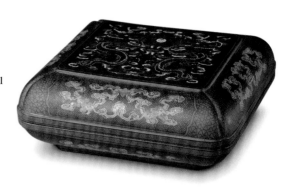

160

描油雙龍長方盒
清中期
高8.1厘米　長22厘米　寬21.2厘米
清宮舊藏

Oblong box with a dragon design painted in pigmented oil
Middle Qing Dynasty
Height 8.1cm　Length: 22cm　Width: 21.2cm
Qing Court collection

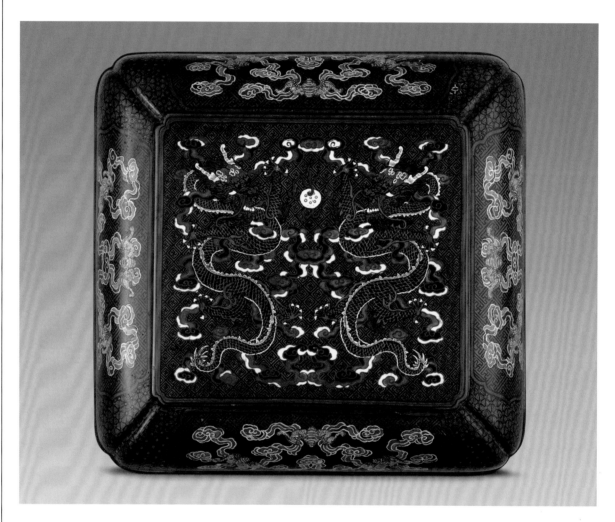

盒委角長方形。通體髹深黃色漆地，蓋面在描紫漆卍字錦紋地上用白、綠油彩繪雙龍戲珠紋，龍鱗以紅漆界出，空間以白、紅、黑油彩繪流雲紋。蓋、器壁各有四菱形開光，內繪卍字錦地，以紅、綠、黃等色彩繪雲蝠紋。委角處飾繡球錦紋。上、下口緣及足外牆均為描紅漆迴紋。盒內及底髹黑漆。

此盒描油特徵明顯，色彩豐富，是清代描油漆器的代表性作品。

描漆蓮菊紋葵瓣式盒
清中期
高7.8厘米　口徑22.5厘米
清宮舊藏

Sunflower-shaped box with lotus and chrysanthemum painted with lacquer
Middle Qing Dynasty
Height: 7.8cm　Diameter of mouth: 22.5cm
Qing Court collection

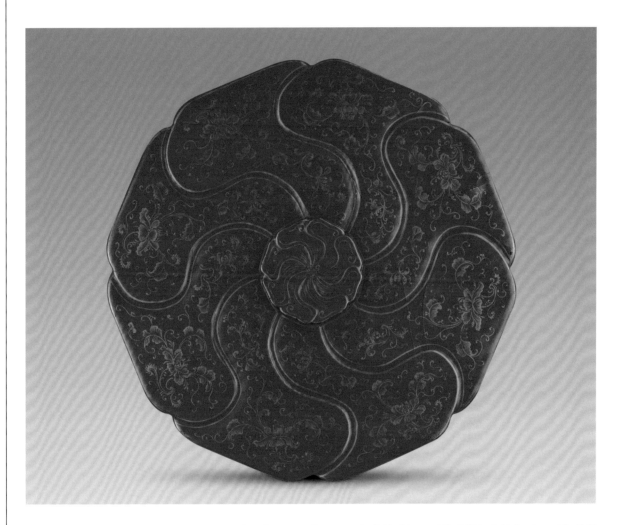

盒八瓣葵花形，平蓋面，凸起葵瓣形鈕。通體髹橘紅色漆為地，以細筆描橘黃色纏枝蓮、菊花紋。蓋面隨形界出八瓣，每瓣繪纏枝蓮花兩朵。盒壁繪纏枝菊花紋。盒內及底髹黑漆。

此盒製作精細，描漆技藝高超，所繪花紋纖細秀美，線條流暢，色彩柔和。

162

描油折枝花卉長方匣
清中期
高8厘米　長36厘米　寬22.7厘米
清宮舊藏

**Oblong case with a floral design
painted in pigmented oil**
Middle Qing Dynasty
Height: 8cm　Length: 36cm
Width: 22.7cm
Qing Court collection

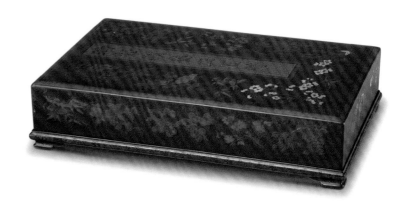

匣長方形，天蓋地式，底四角
有垂足。通體紅漆卍字錦紋地，
用白、綠、粉、灰白、橘黃等
色油描繪圖紋。匣面正中有長
條形開光，內飾綠漆錦紋並嵌
"御筆題養正圖詩"銅字，開光
周圍分別描飾松、竹、梅花、
牡丹、水仙、天竺、茶花等花
卉圖紋。匣四壁與匣面紋飾相
同。

此匣是清宮造辦處專為乾隆、嘉
慶皇帝御題詩所製的包裝匣。

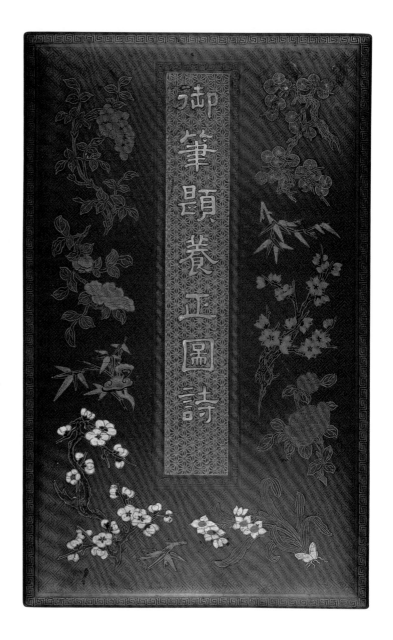

光素漆器

Guangsu (ancient type of lacquer technique)

朱漆菊瓣式盤
清乾隆
高3厘米　口徑14.2厘米
清宮舊藏

Chrysanthemum-shaped red fabric-body dish
Qianlong period, Qing Dynasty
Height: 3cm　Diameter of mouth: 14.2cm
Qing Court collection

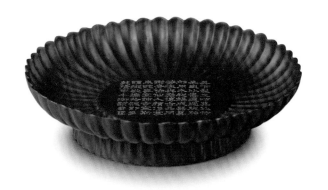

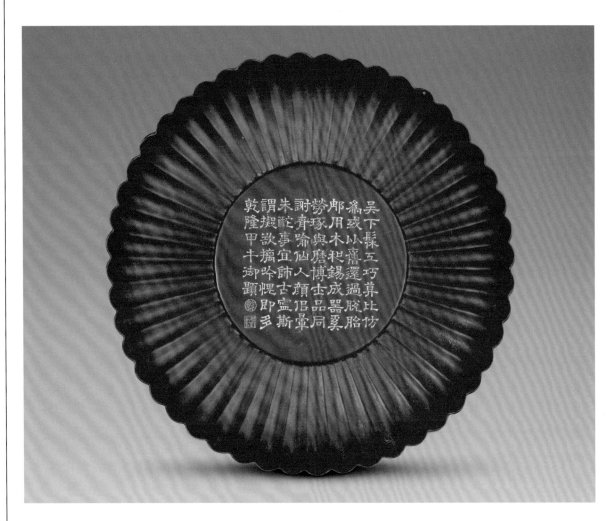

盤夾紵胎，菊瓣形，隨形圈足。通體髹朱漆，盤心刀刻填金隸書乾隆御題詩一首，末署"乾隆甲午御題"及"乾"、"隆"二方印章款。盤底髹黑光漆，有刀刻填金"大清乾隆年製"楷書款。

此盤厚約半毫米，胎薄體輕，漆色似紅珊瑚，光亮嬌潤。光素漆器是歷史最久遠的漆器品種，多是在木胎上以朱漆或黑漆髹飾。在清宮中，光素漆器常見於大型家具，亦有較少的杯盤之類，採取脫胎技術製作，工藝特殊，造型精美。

朱漆菊瓣式蓋碗
清乾隆
高10厘米　口徑10.8厘米
清宮舊藏

Chrysanthemum-shaped red tea bowl with a cover
Qianlong period, Qing Dynasty
Height: 10cm　Diameter of mouth: 10.8cm
Qing Court collection

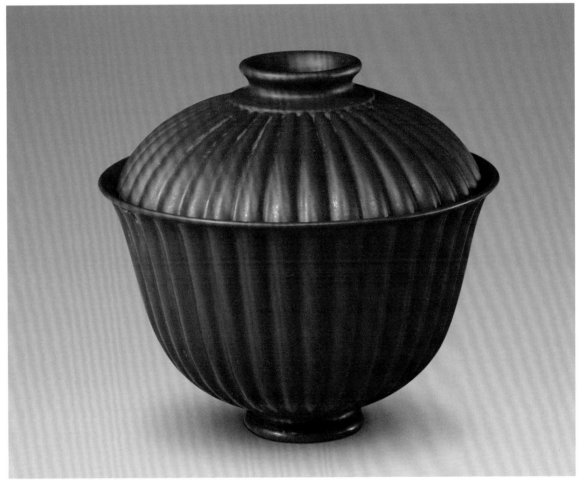

蓋碗夾紵胎，菊瓣式。通體髹朱漆，蓋內及碗心髹黑漆，有刀刻填金隸書乾隆御題詩：「制是菊花式　把比菊花輕　啜茗合陶句　裛露掇其英」，末署「乾隆丙申春御題」款。蓋鈕內及底均有刀刻填金「乾隆年製」篆書款。

所謂「夾紵」，清代稱為「脫胎」，其工藝先以泥塑成胎，後用漆將麻布貼在泥胎外面，反復多次，最後將泥胎取出，即成胎輕體薄的漆製品。夾紵漆器盛行於唐代，宋、元以後較為少見。

165

朱漆菊瓣式盒
清乾隆
高9厘米　口徑15.3厘米
清宮舊藏

Chrysanthemum-shaped red box
Qianlong period, Qing Dynasty
Height: 9cm　Diameter of mouth: 15.3cm
Qing Court collection

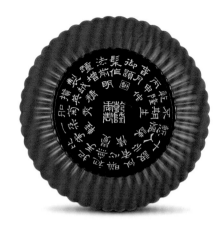

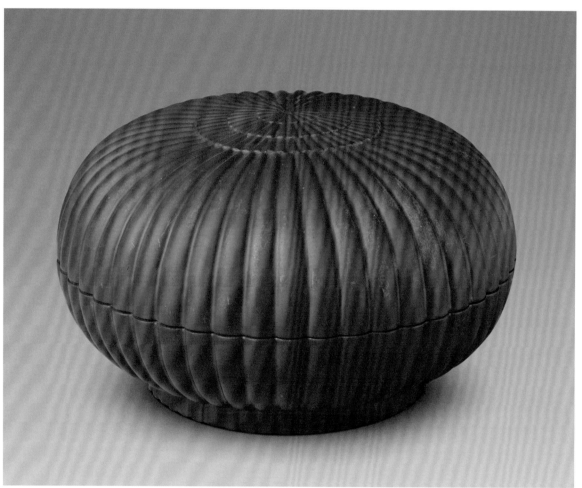

盒夾紵胎，菊瓣形，通體髹朱漆。盒底髹黑光漆，有刀刻填金篆書乾隆御
製詩一首："髹作法前明，踵增製越精，攢英如菊秀，一朵比花輕。把手
初無覺，映心似有情。設云十人諫，慚愧不期生"。末署"乾隆丙申仲春
月御題"及"乾隆年製"篆書款。

金漆地彩繪山雀桃花紋杯
清晚期
高8.5厘米　口徑7.3厘米
清宮舊藏

Golden cup with pheasant and peach blossoms painted in color
Late Qing Dynasty
Height: 8.5cm　Diameter of mouth: 7.3cm
Qing Court collection

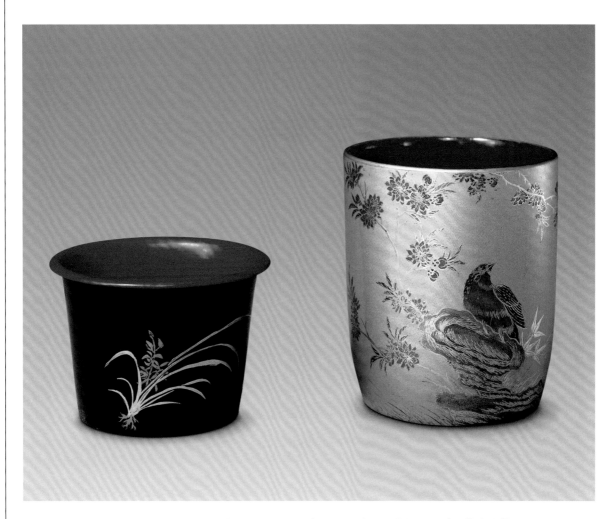

杯夾紵胎，圓形，敞口，內有一小套杯。通體髹緗色漆為地，描金彩漆飾紋。外壁飾一隻山雀栖息在山石上，山石旁桃花盛開，小草依依，兩隻蝴蝶翩翩起舞，一片春意盎然的景象。杯內及小套杯內均髹紅漆。小套杯外髹黑漆，有描金彩漆萱草一束、蝴蝶一隻。杯底髹黑漆。

此杯設計獨具匠心，小巧玲瓏，漆色鮮亮，器表平滑，地方特色極其濃厚，為福建脫胎漆器的代表作之一。

金漆彩繪對奕圖長頸瓶
清晚期
通高27.3厘米　口徑5.7厘米
清宮舊藏

Gold vase with a scene of two men playing a chess
painted in color
Late Qing Dynasty
Height: 27.3cm　Diameter of mouth: 5.7cm
Qing Court collection

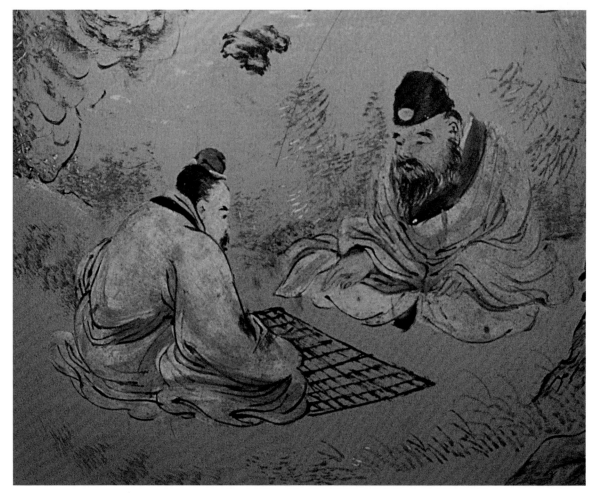

瓶夾紵胎，口微撇，長頸，鼓腹，下連底座。通體髹黃色漆為地，用淡
綠、黑、淡紫、銀灰等色漆描繪花紋，以金線勾勒花紋輪廓及葉脈紋理。
腹部通景飾遠山層巒疊嶂，近處松樹下兩位老者對奕，四周點綴樹木及花
草。瓶內髹金漆，底髹黑漆，底中央有"郭慶安監製"款及"福建各種漆
器"、"北京勸業場內"。

此瓶為福建脫胎漆器名作，胎體輕巧，色彩鮮艷，精巧別致。

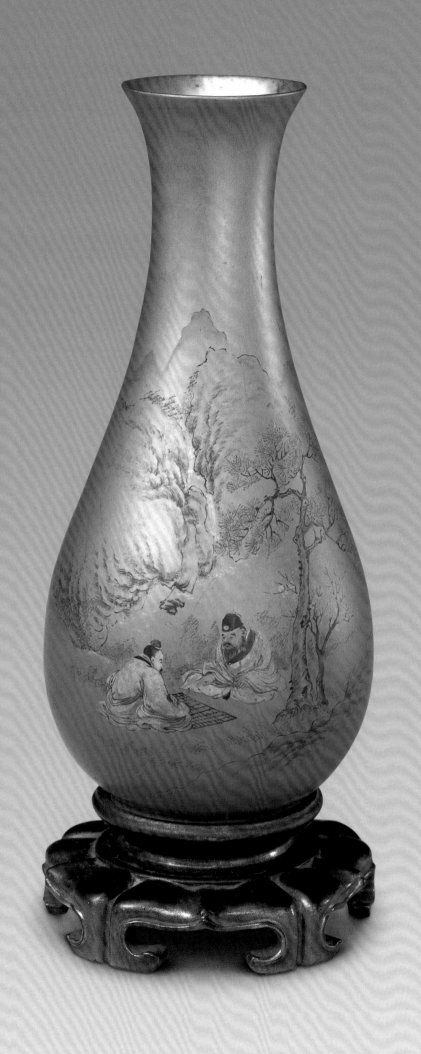

168

橘黃地描黑漆攜琴訪友圖梅瓶
清晚期
通高27厘米　口徑4.7厘米
清宮舊藏

**Red vase with a friend-visiting
scene painted with black lacquer**
Late Qing Dynasty
Overall height: 27cm
Diameter of mouth: 4.7cm
Qing Court collection

梅瓶夾紵胎，撇口，豐肩，斂
腹，圈足，下連土黃色雕花
座。通體以橘黃色漆為地，其
上飾描黑漆工筆山水畫，以金
線勾勒輪廓。飾遠山近水，垂
柳依依，湖中泛有小帆船，山
旁座落茅舍，路上一老者挂杖
前行，身後一童攜琴跟隨，極
有意境。瓶體最上方書有黑漆
仿宋體"攜琴訪友"及"臥石山
人摹元人畫法 公壽作"款。

此梅瓶為福建脫胎漆器，具有
鮮明的地方特色，代表了清晚
期福建漆器的成就。

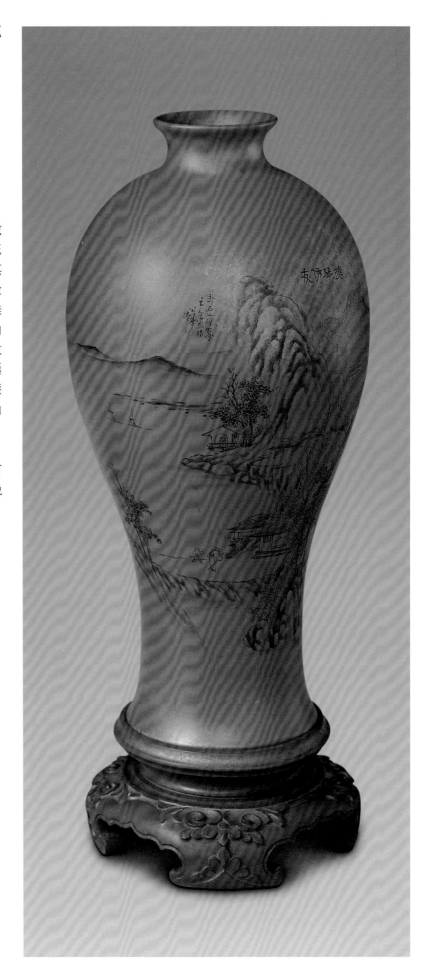

漆鑲嵌製品

*Inlaid
Lacquer*

黑漆嵌螺鈿嬰戲圖箱
清早期
高28.5厘米　邊長27.5厘米
清宮舊藏

Black chest with a scene of kids inlaid with mother-of-pearl, gold and silver sheets
Early Qing Dynasty
Height: 28.5cm　Length: 27.5cm　Width: 27.5cm
Qing Court collection

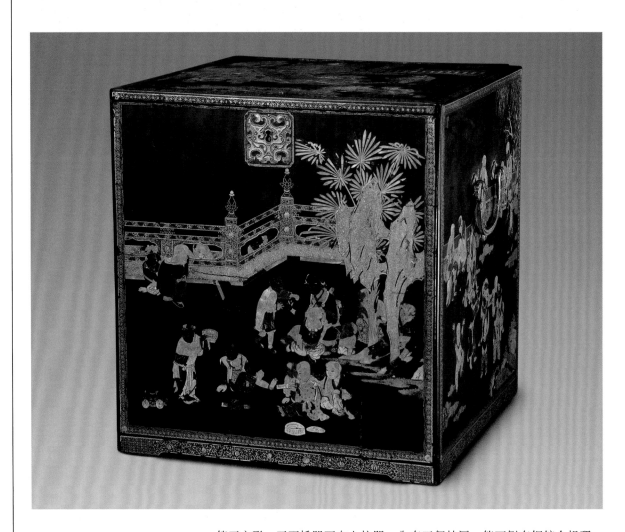

箱正方形，正面插門可向上拉開，內有五個抽屜，箱兩側有銅鍍金提環。通體黑漆地，鑲嵌薄螺鈿及金片圖案。箱頂、四壁及抽屜面皆飾《嬰戲圖》，有跳繩、騎木馬、抽陀螺、摔跤、跳舞、玩木偶等場景。

此箱是盛墨的用具，所嵌螺鈿五光十色，斑斕絢麗，是清早期嵌螺鈿漆器的精品。螺鈿即貝殼，嵌螺鈿漆器分兩類：一為厚鈿片嵌成，俗稱"硬螺鈿"；另一種採用很薄的亮光螺內皮，粘貼於漆地之上，稱為"軟螺鈿"。

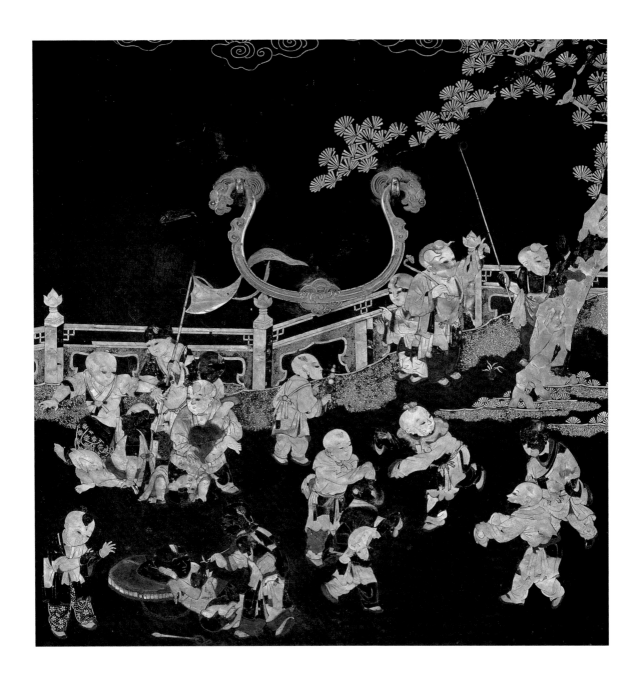

223

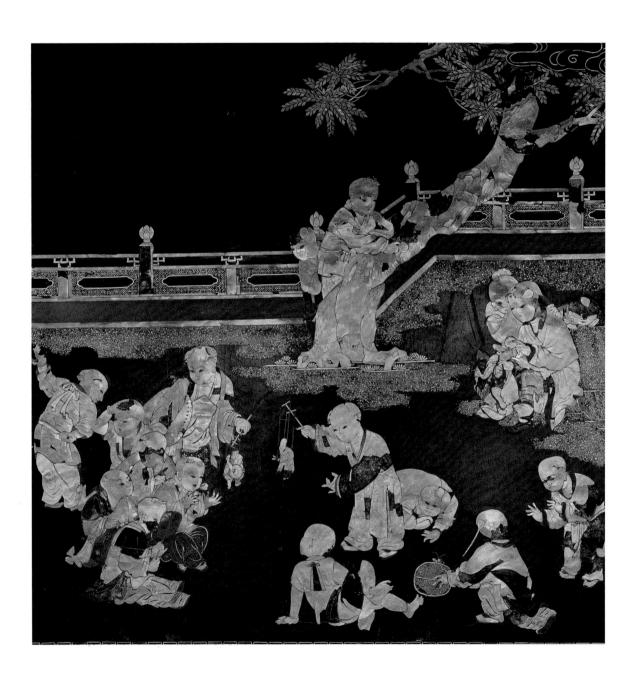

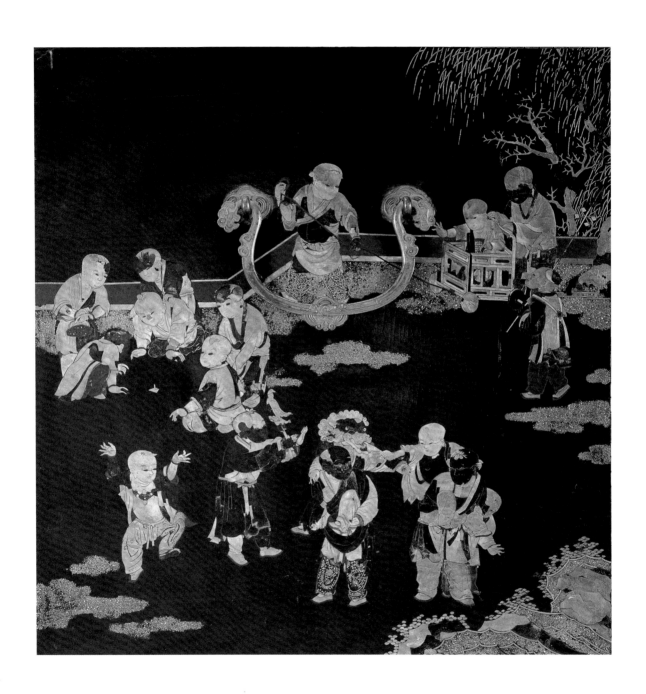

黑漆嵌螺鈿職貢圖長方盒
清早期
高6.5厘米　長43.8厘米　寬30厘米
清宮舊藏

Oblong box with a gold-painted beautiful scene inlaid with mother-of-pearl
Early Qing Dynasty
Height: 6.5cm　Length: 43.8cm　Width: 30cm
Qing Court collection

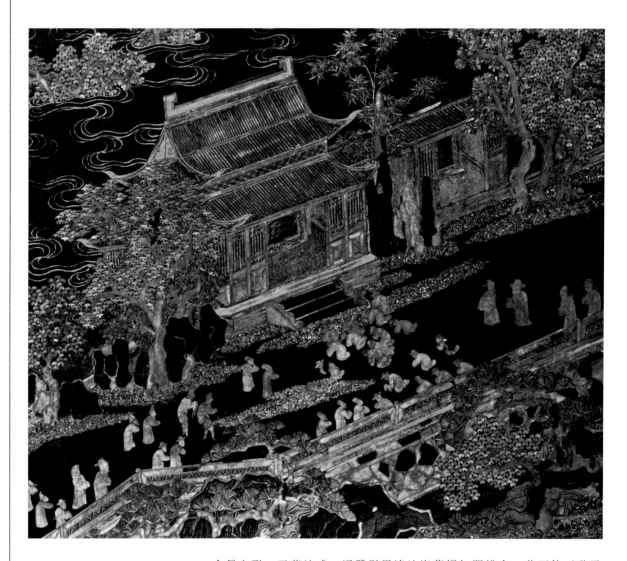

盒長方形，天蓋地式。通體髹黑漆地嵌薄螺鈿間描金，蓋面飾《職貢圖》，畫面下方為三孔石橋，橋下流水潺潺，橋上人流如織，有的牽駱駝，有的肩扛木籠，有的拉着獅子，有的手捧珊瑚珠寶，皆有進貢之意。橋後大路一側樹木林立，另一側下臨溝壑，路上行人絡繹不絕，皆拱手前行。路旁大殿前有多人在虔誠地跪拜，殿後隱現重重宮闕。天空中流雲密佈，雲間露出三條巨龍。盒四壁光素無紋。

此盒在有限空間內共刻畫了60多個人物形象，所嵌螺鈿折射出紅、藍、紫色光，絢麗多彩。《職貢圖》所表現的多是藩屬國或外國對朝廷納貢的場景。

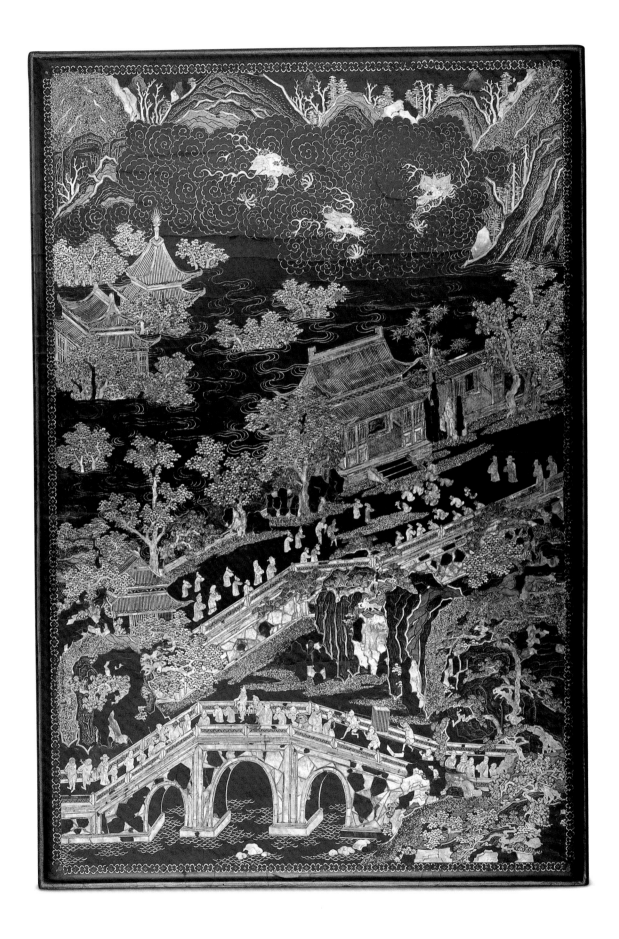

黑漆嵌螺鈿五子奪魁圓盒

清中期
高6.8厘米　口徑16.8厘米
清宮舊藏

**Circular black-lacquer box with five figures and trees
inlaid with mother-of-pearl and gold sheets**
Middle Qing Dynasty
Height: 6.8cm　Diameter of mouth: 16.8cm
Qing Court collection

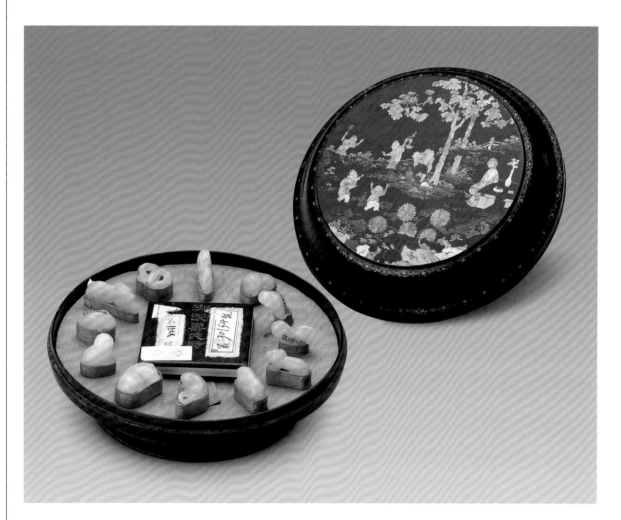

盒圓形，平頂，圈足。通體髹黑漆為地，嵌薄螺鈿間貼金片紋飾。蓋面飾
高大的梧桐樹，樹下一婦人倚坐於石桌旁，觀看五個童子在花叢中嬉戲，
爭奪一盔。盔與魁諧音，圖紋有科舉奪魁、高中狀元的寓意。盒內有白玉
十二生肖及"御製壽民詩"冊頁。

薄螺鈿以色彩變化多樣為貴，以鑲嵌緻密為佳。此盒圖案五顏六色，絢麗
多彩，集人物、花卉、山水景物於一器，加貼金片更顯名貴。

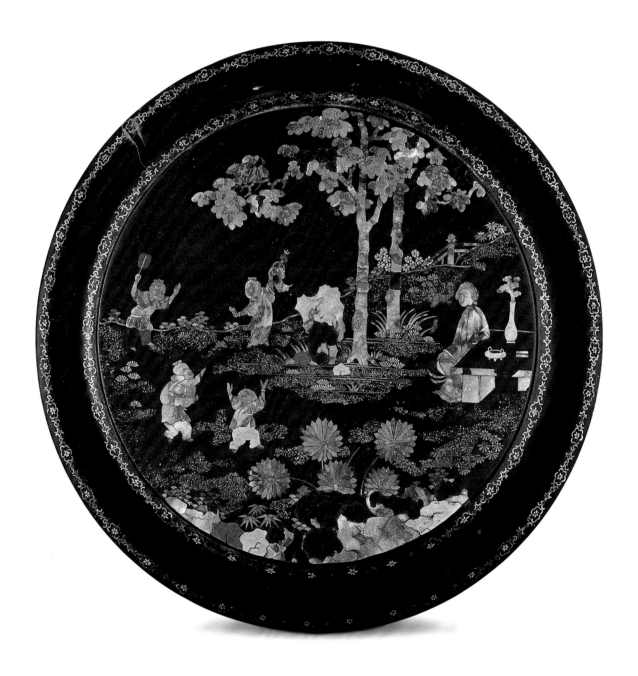

黑漆嵌螺鈿花蝶小几
清中期
高5.7厘米　長25厘米　寬14厘米

Black-lacquered tea table with mother-of-pearl inlay
Middle Qing Dynasty
Height: 5.7cm　Length: 25cm　Width: 14cm

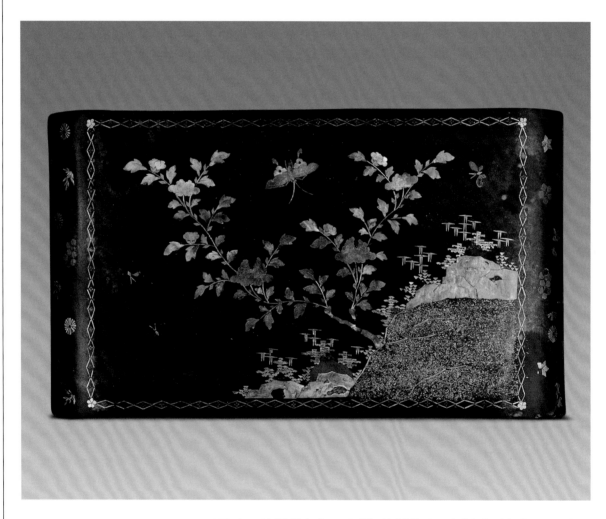

几平面，兩側連卷書式腿。通體髹黑漆為地，嵌薄螺鈿片紋飾。几面飾山石、牡丹花卉及蝴蝶四隻，几邊飾菱形花紋一周。卷書腿兩側飾團花紋。

此小几造型別致，小巧玲瓏，宜置於案上觀賞，其圖紋簡練精美，所嵌螺鈿色彩絢麗，是一件設計考究、製作精良的宮廷陳設品。

173

黑漆嵌螺鈿仕女圖碗
清中期
高6.5厘米　口徑14.5厘米

**Black-lacquer bowl with beauties inlaid with mother-of-pearl
and gold sheets**
Middle Qing Dynasty
Height: 6.5cm　Diameter of mouth: 14.5cm

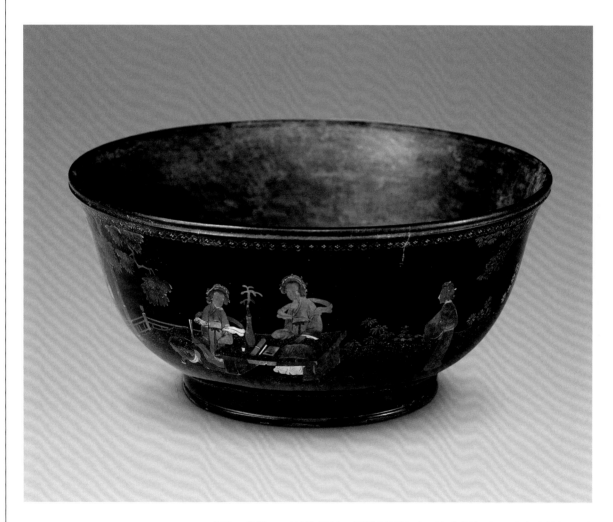

碗圓口微撇，下斂接圈足。通體髹黑漆地，嵌薄螺鈿片、貼金片飾紋。碗腹部為通景庭園仕女圖，書案前一女子展卷閱讀，旁有一女子側身觀看，遠處一女子緩步走來。碗內及底均髹黑漆。

此碗鈿色艷麗，五彩斑斕，人物刻畫細膩生動，工藝精湛。

黑漆嵌螺鈿嬰戲圖梅花式盒

清中期
高7.1厘米　口徑9.5厘米
清宮舊藏

Black-lacquered plum-blossom-shaped box with a
scene of kids at play inlaid with mother-of-pearl
Middle Qing Dynasty
Height: 7.1cm　Diameter of mouth: 9.5cm
Qing Court collection

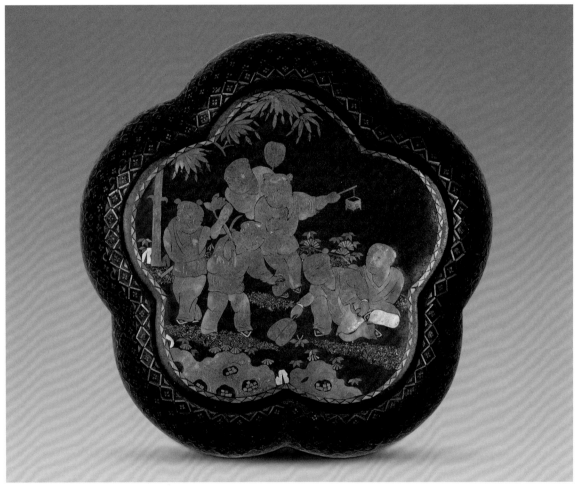

盒梅花形，雙層，平蓋面，通體髹黑漆地嵌薄螺鈿。蓋面飾六小童在竹下
草地上玩耍嬉戲。盒壁以青色螺鈿嵌出海棠式錦花，並以金星嵌成花蕊。
青光閃閃，金色點點，左右交錯，縱橫成行，在繁縟中透出幾分規整，頗
具匠心。

此盒蓋面圖紋的不同顏色均用螺鈿的天然色澤來表現，顯示出作者駕馭螺
鈿工藝的深厚功力。

黑漆嵌螺鈿梅雀圖炕桌
清中期
高12厘米　長52.5厘米　寬34厘米

Black-lacquered tea table with a scene of plum blossoms and birds inlaid with mother-of-pearl
Middle Qing Dynasty
Height: 12cm　Length: 52.5cm　Width: 34cm

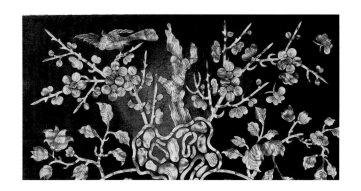

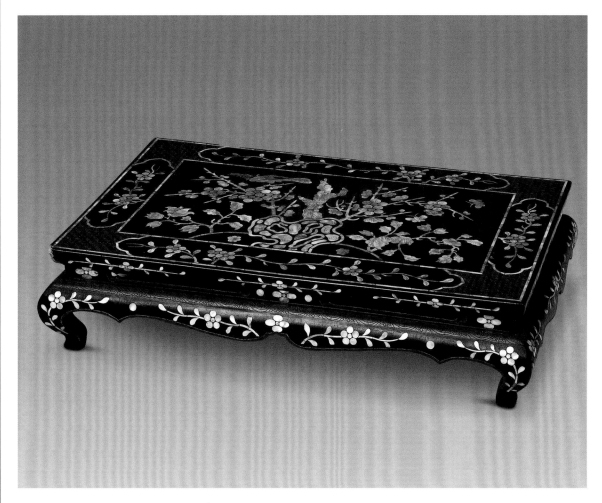

炕桌長方形面，束腰，壺門式牙條，鼓腿，外翻馬蹄足。通體髹黑漆為地，嵌黃色厚螺鈿飾紋。桌面長方形開光內飾一樹梅花怒放，一雀鳥栖息於枝頭，旁有蝴蝶飛舞，下襯以壽石。開光外四角為卍字錦紋，間飾四個折枝梅花紋開光，束腰處鏤空。桌面側沿、牙條及四腿均飾梅花紋。

黑漆嵌螺鈿仙鶴團花攢盒
清中期
高11厘米　口徑36厘米
清宮舊藏

Black-lacquered box with a scene of cranes and posy flowers inlaid with mother-of-pearl inlay
Middle Qing Dynasty
Height: 11cm　Diameter of mouth: 36cm
Qing Court collection

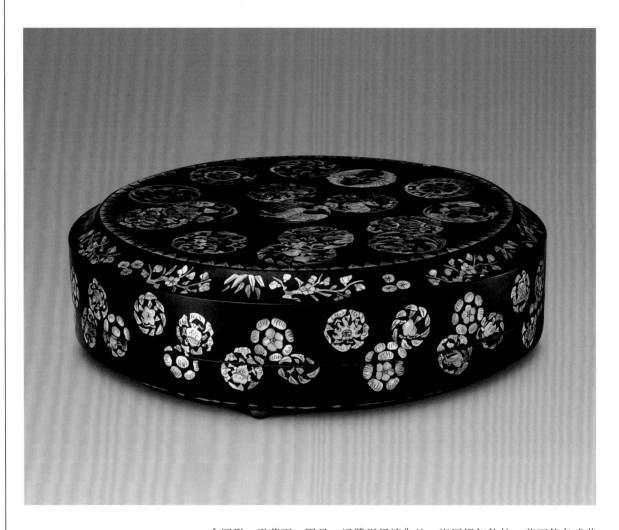

盒圓形，平蓋面，圈足。通體髹黑漆為地，嵌厚螺鈿飾紋。蓋面飾各式花朵組成的團花紋，團花之間有仙鶴飛舞。斜肩處飾松、竹、梅"歲寒三友"紋，盒壁飾團花紋。盒內有攢盤五個，均以紅漆為地，飾蝙蝠、團壽紋，寓意"福壽連綿"。

紅漆嵌螺鈿團花攢盒
清中期
高10.8厘米　口徑34.5厘米
清宮舊藏

Red-lacquer box with posy flowers inlaid with mother-of-pearl
Middle Qing Dynasty
Height: 10.8cm　Diameter of mouth: 34.5cm
Qing Court collection

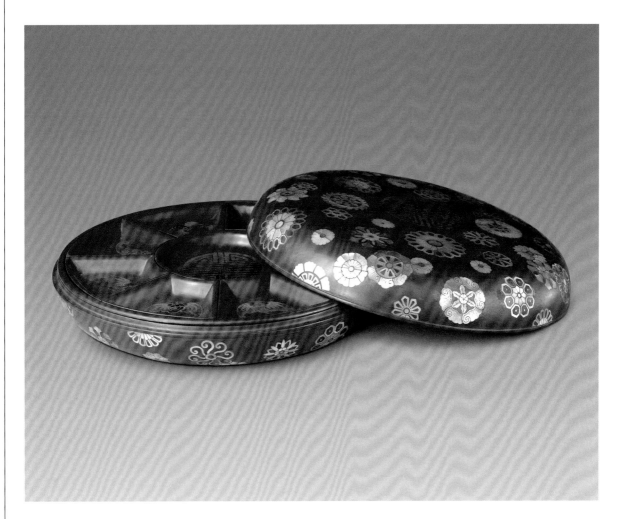

盒圓形，平頂，平底內凹。通體髹紅漆為地，嵌厚螺鈿飾紋。蓋面正中嵌銅鍍金團壽字，周圍以螺鈿嵌白色團花紋，有六瓣形、七瓣形、八瓣形、葵瓣形、如意形、菱形等。盒內有一紅色圓扉，上承九個攢盤。攢盤黑漆地，上貼金團壽字及蝙蝠紋。

此盒所嵌螺鈿磨製十分精細，色彩明麗醒目，是清代嵌螺鈿漆器之精品。

襯色螺鈿團花長方盒

清晚期
高20厘米　長41厘米　寬24厘米
清宮舊藏

Black-lacquer oblong box with posy flowers inlaid with foiling mother-of-pearl
Late Qing Dynasty
Height: 20cm　Length: 41cm　Width: 24cm
Qing Court collection

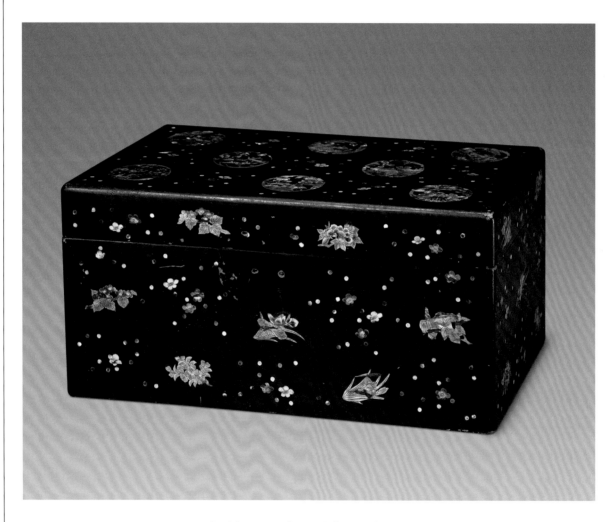

盒長方形，通體髹黑漆為地，飾襯色螺鈿圖紋。蓋面為梅花、蝴蝶、菊花、水仙、荷花、牡丹等紋飾，四周點綴以小梅花及圓點。盒壁嵌佛手、月季、牡丹、水仙等花卉紋。盒內及底均髹黑漆灑金地。

此盒所嵌螺鈿反襯出紅花、綠葉及白色梅花，以黑漆勾勒輪廓，花、葉均有暈染的效果。襯色螺鈿是螺鈿漆器中較為少見的一種，其工藝是在螺鈿下任意填色，以達到反襯圖紋色彩的效果。

百寶嵌洗象圖盒
清早期
高7厘米　長22.5厘米　寬18.3厘米
清宮舊藏

Oblong box with a scene of men-washing-elephant
inlaid with multiple precious objects
Early Qing Dynasty
Height: 7cm　Length: 22.5cm　Width: 18.3cm
Qing Court collection

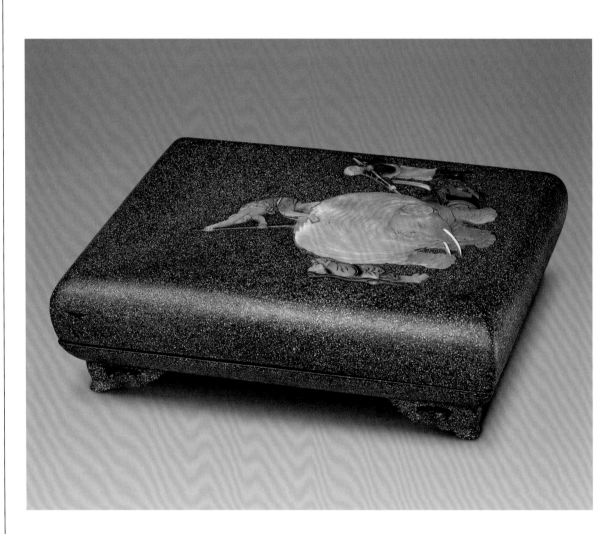

盒長方形，平蓋面，下承四足。通體在摻有鹿角細屑的漆灰地上，用厚螺鈿嵌一頭巨象，一人站在象背上，兩人立於地上，揮長柄掃帚正在為大象沐洗。人物及衣衫用厚螺鈿、青玉、水晶、瑪瑙等嵌成，象旁的水缸則以綠松石嵌成。

此盒圖紋刻畫細緻入微，用料珍奇，白色的螺鈿與青玉、水晶、瑪瑙巧妙地配合，使整個畫面既艷麗又和諧。百寶嵌是一種採用珍珠、寶石等貴重材料作鑲嵌的漆工藝，因明代嘉靖時藝人周翥所製最著名，故又名"周製"。

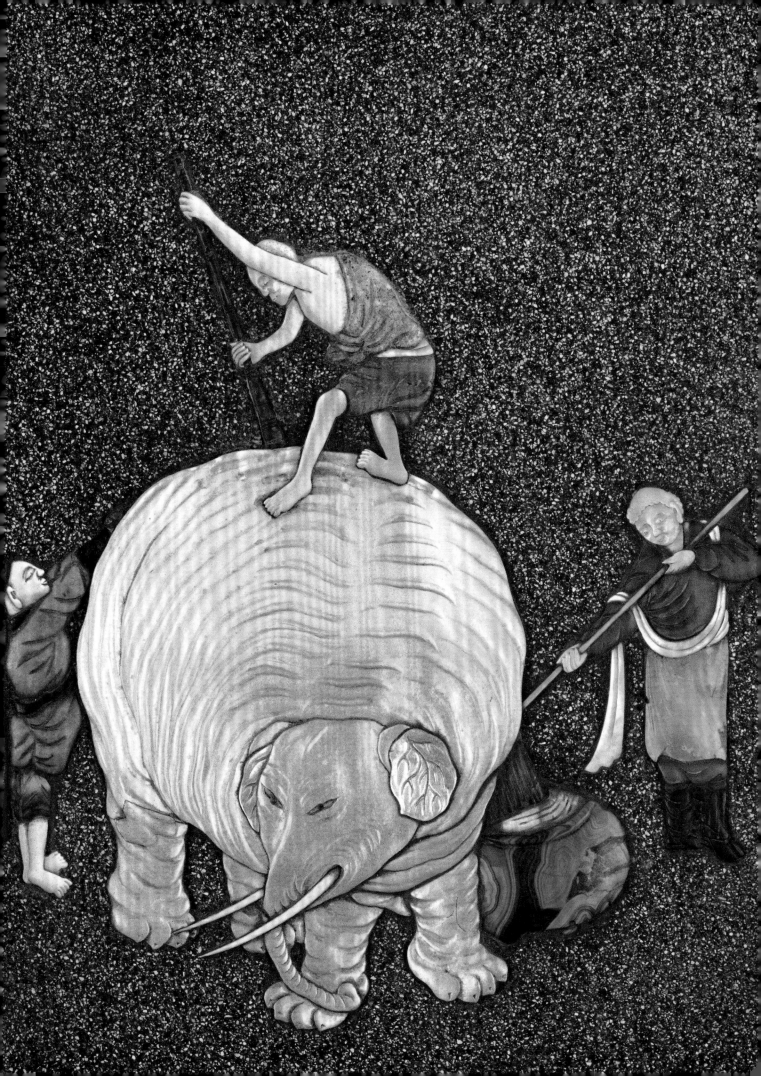

百寶嵌五老觀日圖長方盒
清早期
高6.5厘米　長20.5厘米　寬13.2厘米
清宮舊藏

Black-lacquered oblong box with a scene of five elderly men watching the sun inlaid with multiple precious objects
Middle Qing Dynasty
Height: 6.5cm　Length: 20.5cm　Width: 13.2cm
Qing Court collection

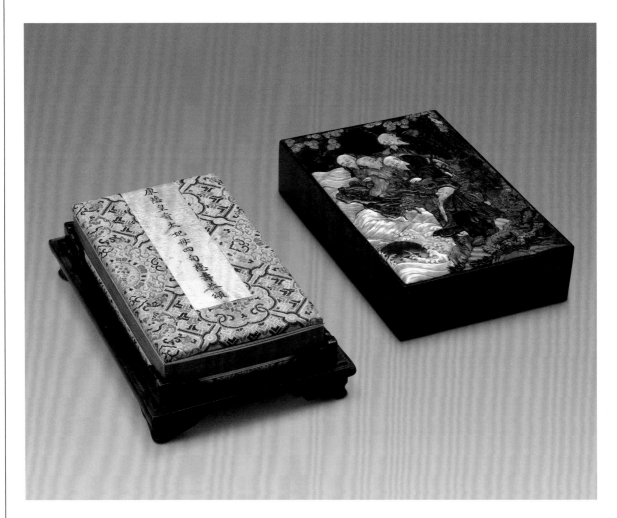

盒長方形，天蓋地式，四捲雲足。通體以摻有淺綠色碎屑的八寶黑漆為地，蓋面以厚螺鈿、綠松石、雞血石、瑪瑙、壽山石、青金石、碧玉、染牙、珊瑚等嵌五位老人於山巔岩石之上，俯瞰雲海中紅日初升。盒四壁及底光素無紋。

此盒製作於清早期，其內裝有《康慈皇貴太妃母四旬慈壽恭頌》冊頁，落款為"子臣奕訢恭進"。説明此盒晚清時曾被恭親王奕訢當作給母親的壽禮進獻入宮。

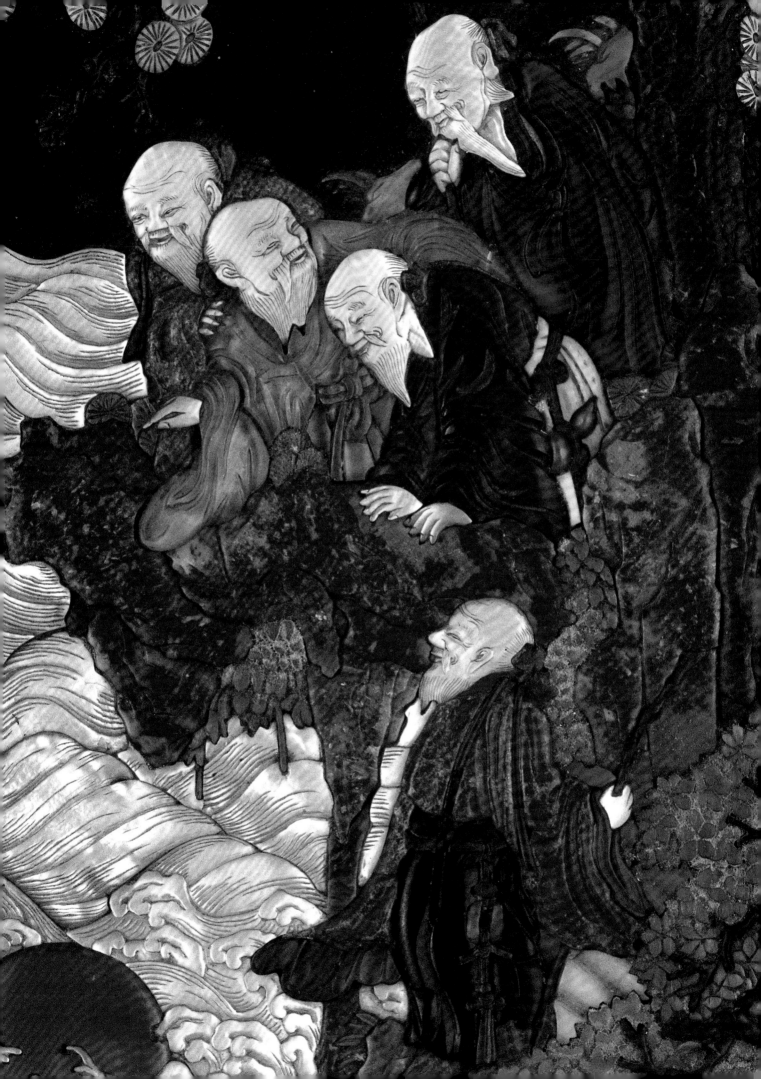

百寶嵌山水圖海棠式套盒

清中期
高14厘米　口徑13厘米
清宮舊藏

**Black-lacquered crab-apple-shaped encased boxes
with a landscape inlaid with multiple precious objects**
Middle Qing Dynasty
Height: 14cm　Diameter of mouth: 13cm
Qing Court collection

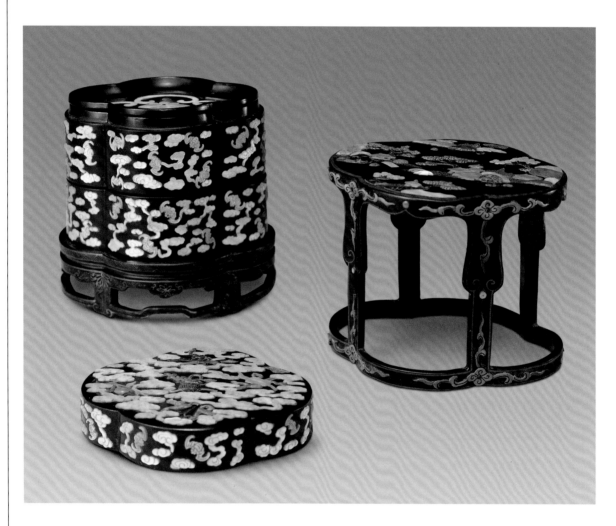

套盒海棠花形，雙層，外套一個鏤空黑漆匣，底承座。盒通體髹黑漆為
地，嵌螺鈿紋飾。蓋面以厚螺鈿嵌雲紋、暗八仙紋，並飾以紅珊瑚、綠松
石、紫晶等。盒側面用白、黃二色厚螺鈿嵌雲蝠紋。套匣面上以厚螺鈿、
孔雀石、珊瑚、玻璃、椰子木等嵌成屋宇、小橋、山石、樹木及描金水紋
的山水風景圖。

此百寶嵌套盒造型新穎，設計巧妙，構圖清新，色彩淡雅，所鑲嵌的各種
料石均採用浮雕式裝飾手法，立體感強。

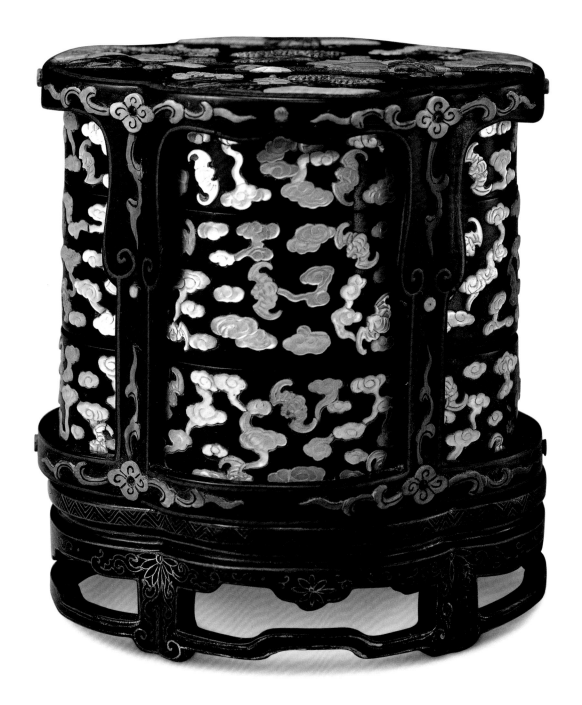

百寶嵌七佛缽
清中期
高13厘米　口徑14厘米
清宮舊藏

**Yellow-lacquer alms-bowl with a
scene of seven deities inlaid with
multiple precious objects**
Middle Qing Dynasty
Height: 13cm
Diameter of mouth: 14cm
Qing Court collection

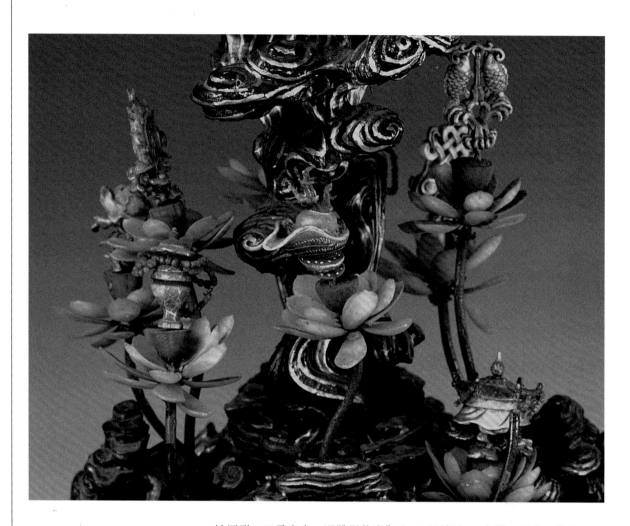

缽圓形，下承底座。通體髹黃漆為地，以厚螺鈿、蜜蠟、珊瑚、綠松石、
青金石、白玉、銅鍍金片等鑲嵌圖紋。缽腹部飾七佛，皆神態安詳地端坐
在蓮花座上，七佛之間飾祥雲蓮花紋。缽口緣以白玉嵌蕉葉紋一周。底座
為黑漆描金，上飾海水托雲，海水中升起七朵蓮花，分別托法輪、法螺、
傘、蓋、盤長、寶瓶、雙魚，與蓮花合為八寶。

清代帝王的禮佛活動頻繁，宮內遺存大量舉行宗教儀式時使用的法器，此
七佛缽即為佛前供器之一。

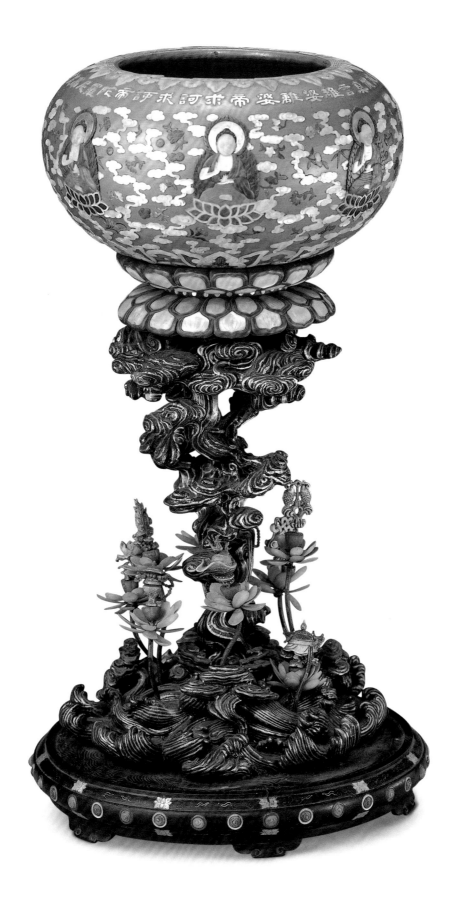

百寶嵌山水圖插屏（一對）
清中期
高16.7厘米　寬13.4厘米

**Black-lacquered table screens with a landscape
inlaid with multiple precious objects**
Middle Qing Dynasty
Height: 16.7cm　Width: 13.4cm

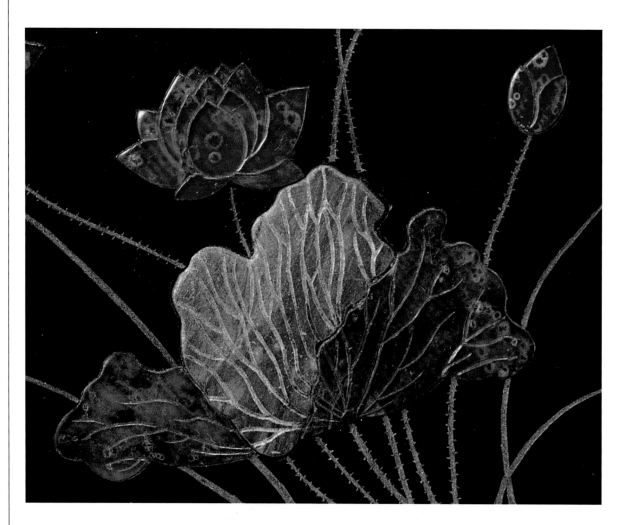

插屏為一對，均通體髹黑漆為地，以厚螺鈿、薄螺鈿、琥珀、綠松石、黃楊木等嵌出紋飾。其中一件正面為田園山村景色圖，有獨木橋，兩人於湖上泛舟，松樹、山石、屋宇點綴其間，屏下部飾螭紋；背面飾荷花蝴蝶，下部飾如意。另一件正面為山水風景圖，垂柳依依，蒼松挺立，湖面小舟上端坐一人，山石之間小亭坐落，屏下部亦飾螭紋；背面為萱草蝴蝶，下部飾匕首紋。

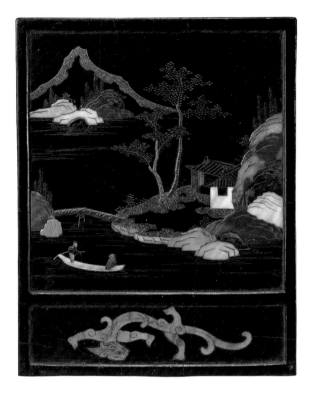
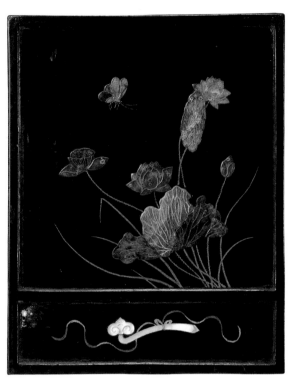
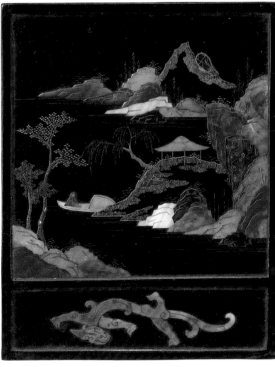
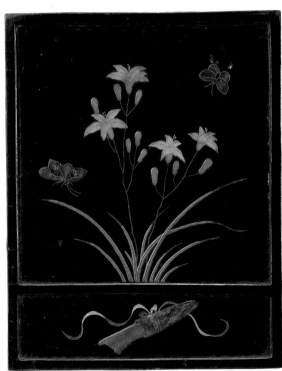

184

百寶嵌枇杷蝴蝶圖筆筒
清中期
高10厘米　口徑6厘米
清宮舊藏

Black-lacquer Chinese brush
container with a scene of loquats
and butterfly inlaid with multiple
precious objects
Middle Qing Dynasty
Height: 10cm
Diameter of mouth: 6cm
Qing Court collection

筆筒圓口，直壁，朵雲形足。通體髹黑漆為地，以珊瑚、染牙、厚螺鈿、硬木等嵌兩隻蝴蝶圍繞着一株枇杷樹翩翩起舞。底髹黑漆。

此筆筒所嵌紋飾高於漆地表面，起到了突出主題的效果。畫面意境簡潔清新，形象生動。

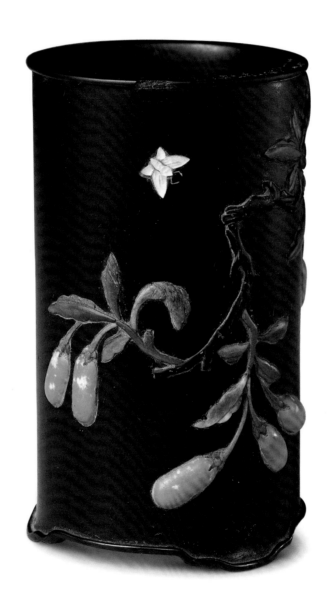

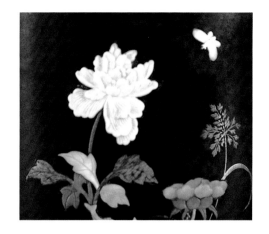

百寶嵌四季花卉海棠式筆筒
清中期
高10.8厘米　口徑13.5×12.4厘米
清宮舊藏

Crab-apple-shaped Chinese brush container
with a scene of flowers of all seasons inlaid
with multiple precious objects
Middle Qing Dynasty
Height: 10.8cm
Diameter of mouth: 13.5×12.4cm
Qing Court collection

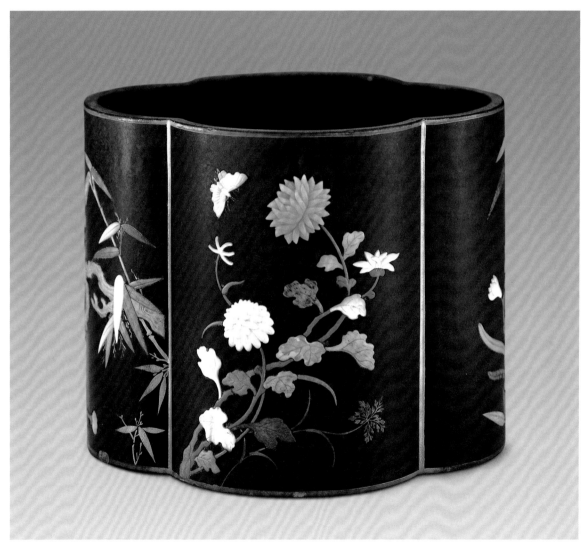

筆筒海棠花形，平底。外壁髹醬色漆地，以厚螺鈿、染牙、青玉、象牙等鑲嵌牡丹、水仙、梅竹、菊花、靈芝及蝴蝶等四季花卉圖案，並間飾描金。筒內及底髹黑漆。

此筆筒造型別致，構圖清新，採用了百寶嵌與描金相結合的方法製作而成，是集實用性與觀賞性於一體的精美藝術品。

百寶嵌梅雀圖圓盒
清中期
高18厘米　口徑47厘米
清宮舊藏

Black-lacquer circular box with a scene of plum blossoms and bird inlaid with multiple precious objects
Middle Qing Dynasty
Height: 18cm　Diameter of mouth: 47cm
Qing Court collection

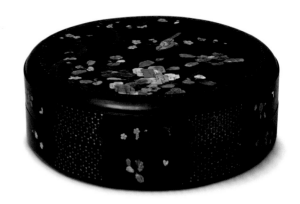

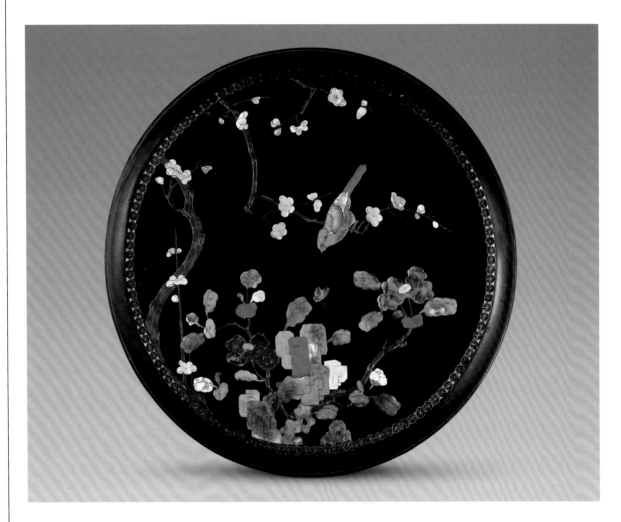

盒圓形，平蓋面，底內凹。通體髹黑漆為地，以螺鈿、碧玉、壽山石、玻璃、椰子木等鑲嵌圖紋。蓋面飾二枝梅花，一隻雀鳥栖息枝頭上。太湖石旁月季花盛開，蝴蝶圍繞花卉起舞。盒壁花瓣形開光，內飾折枝花卉及蝴蝶紋。開光外飾六角形錦紋地。

此盒盒體龐大，造型端莊，色彩絢麗，圖案美觀，為同時期百寶嵌作品中屈指可數的大型器皿之一。

百寶嵌白象進寶圖圭形盒
清中期
高5.4厘米　長11.5厘米　寬12.8厘米
清宮舊藏

Purplish-red-lacquer box with an elephant inlaid with multiple precious objects
Middle Qing Dynasty
Height: 5.4cm　Length: 11.5cm　Width: 12.8cm
Qing Court collection

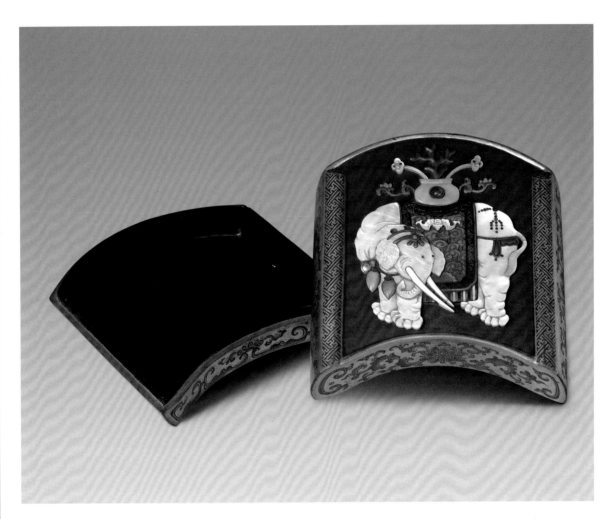

盒圭形，蓋面髹紫紅漆為地，以厚螺鈿、染牙、珊瑚、青玉、象牙、紅料石、青金石等嵌白象進寶圖。一白象馱青玉瓶，瓶內插一紅珊瑚如意，寓意“太平有象，平安如意”。盒壁泥金飾紫漆纏枝蓮紋。盒內及底髹黑漆。

百寶嵌魚藻紋漆砂硯盒　　盧葵生

清道光
高4.5厘米　長21.4厘米　寬11.2厘米
清宮舊藏

Brown-lacquer ink-slab box with a fish design inlaid with
multiple precious objects, by Lu Kuisheng
Daoguang period, Qing Dynasty
Height: 4.5cm　Length: 21.4cm　Width: 11.2cm
Qing Court collection

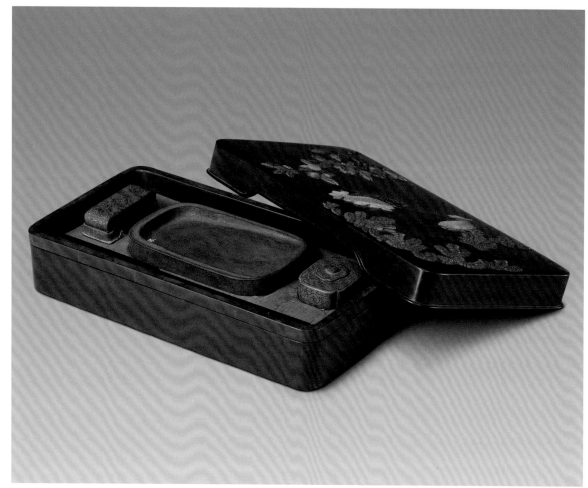

硯盒長方形，圓角，天蓋地式，中有屜。通體髹褐色漆為地，蓋面用螺
鈿、孔雀石、蜜蠟、岫岩玉、彩石等鑲嵌一枝石榴斜伸出來，花朵盛開，
果實飽滿，下方四條金魚在水藻間穿梭。盒壁光素，屜內置有筆、硯、水
盂、墨牀等文具。盒內及底髹黑漆，底中央有"盧葵生製"篆書印章款。

此硯盒畫面清新淡雅，構圖簡練，選料合宜，是盧葵生的傳世佳作之一。

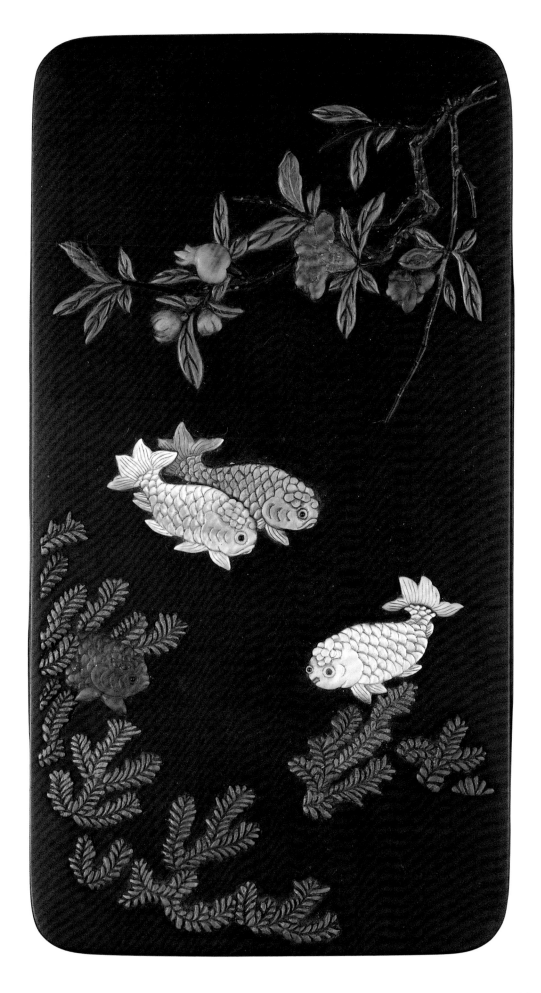

百寶嵌三雞圖漆砂硯盒　　盧葵生

清道光
高5.7厘米　長22.6厘米　寬15厘米

Brown-lacquer ink-slab box with three chickens inlaid
with multiple precious objects, by Lu Kuisheng
Daoguang period, Qing Dynasty
Height: 5.7cm　Length: 22.6cm　Width: 15cm

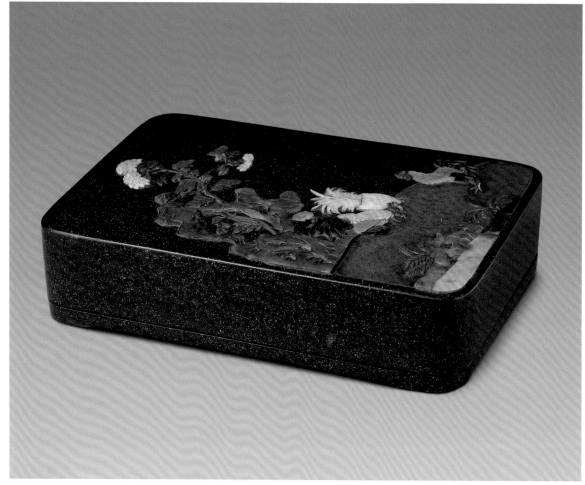

盒長方形，圓角，通體漆砂地。蓋面用岫岩玉、螺鈿、紅珊瑚、綠松石、象牙、玳瑁嵌菊花、山石與三隻姿態各異的雄雞，一雞鳴立，兩雞作俯首覓食狀。盒壁光素，盒內置漆砂硯一方。外底中心有朱漆"盧葵生製"篆書印章款。硯身一側還署有"道光甲辰春日江都盧葵生監製"款。

此硯盒選料及製作均極精細，但嵌料後有修配。

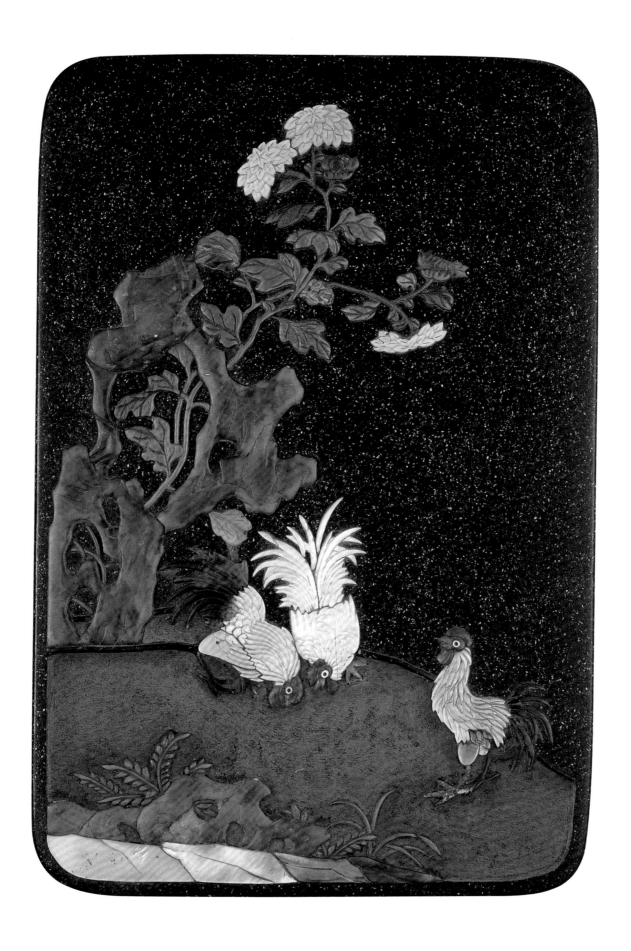

黑漆描金嵌蜜蠟夔鳳紋提匣
清中期
高27厘米　長36厘米　寬22厘米
清宮舊藏

Gold-painted black-lacquer case with amber inlay
Middle Qing Dynasty
Height: 27cm　Length: 36cm　Width: 22cm
Qing Court collection

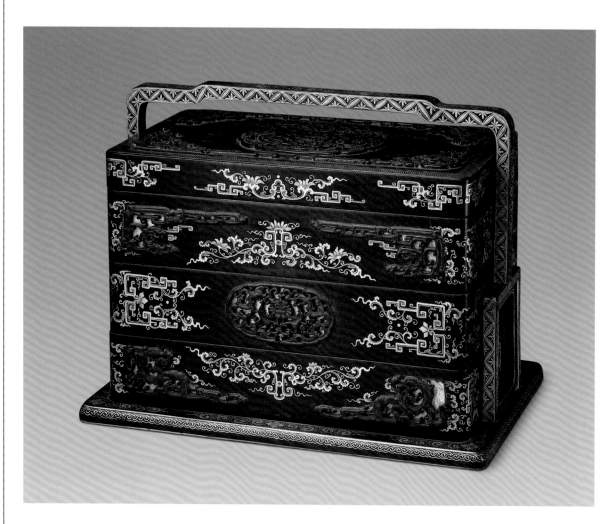

提匣長方形，共四層，帶提梁，通體黑漆地飾描金花卉紋。蓋面正中以紅色蜜蠟鑲嵌夔鳳紋，四角綴朵花紋。匣壁正中及四角均以蜜蠟鑲嵌夔鳳紋，並飾描金變形勾連紋。

此匣飾優美生動，描金精細。在漆器作品中，純以蜜蠟為鑲嵌材料的作品較少見。蜜蠟是一種礦物，與琥珀同類而色淡，也稱金珀。

191

黑漆嵌竹桂花長方盤
清中期
高2.3厘米　口徑28.2×21.2厘米
清宮舊藏

**Black-lacquer oblong plate with an
osmanthus tree inlaid with bamboo**
Middle Qing Dynasty
Height: 2.3cm
Diameter of mouth: 28.2×21.2cm
Qing Court collection

盤長方形，底四角有象牙矮足。通體黑漆地以竹鑲嵌圖紋。盤心長方形
開光，內嵌折枝桂花紋，樹幹及樹葉上細劃紋理，效果逼真，開光外飾
一周裝飾性花紋。盤邊飾迴紋。底正中嵌雙螭紋。

在清代漆器中，嵌竹為飾者尚不多見，此盤為其中代表性作品。

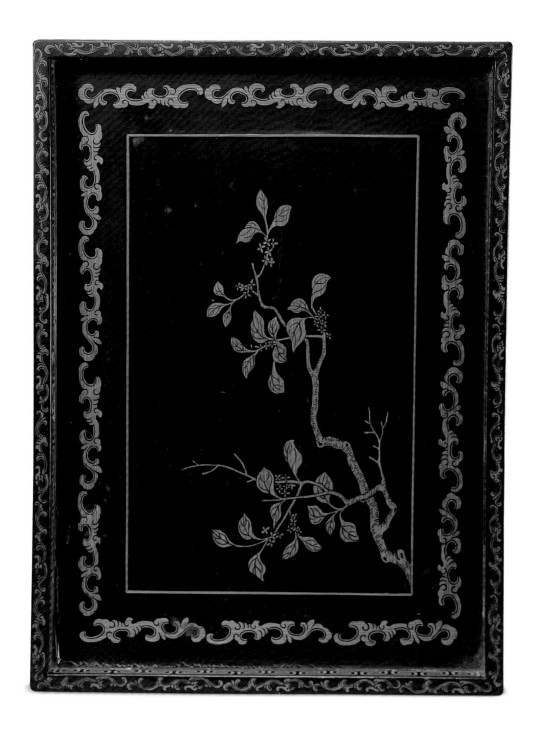

192

黑漆嵌竹人物方筆筒
清中期
高14.5厘米　口徑12厘米
清宮舊藏

**Black-lacquered Chinese brush container
with figurines inlaid with bamboo
carved figures**
Middle Qing Dynasty
Height: 14.5cm
Diameter of mouth: 12cm
Qing Court collection

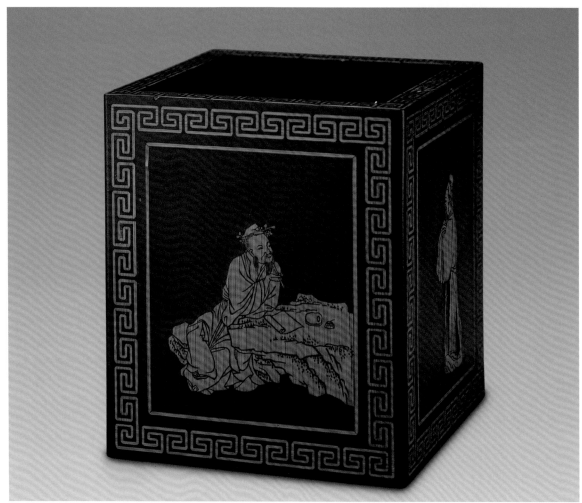

筆筒方口，直壁，平底，通體黑漆地嵌竹圖紋。四壁用薄竹片各嵌一老者，在竹上施刀細刻人物五官、衣紋，分別做提籃持靈芝、持筆凝思、席地憩息、拱手作揖等狀。口邊及四邊棱以細竹條嵌迴紋。底嵌團螭紋。

此筆筒鑲嵌工藝精湛，刀法準確細膩，人物生動傳神，實為不可多得的嵌竹漆器佳作。

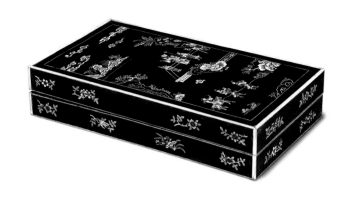

黑漆嵌骨加官進祿圖長方匣

清中期
高6.3厘米　長33.2厘米
寬19厘米
清宮舊藏

**Black-lacquered oblong box with a scene of an
official and his servants inlaid with bone**
Middle Qing Dynasty
Height: 6.3cm　Length: 33.2cm　Width: 19cm
Qing Court collection

匣長方形，平底。通體髹黑
漆，嵌牙黃色骨質花紋。蓋面
下部小路上一官人策馬揚鞭，
前有二侍從，一捧冠，一捧
鹿；中部為一平台，几上置
爐、瓶，一官人立於前，右手
高舉，後有三侍從，一舉扇，
一牽馬，一持杖；天上點綴着
幾朵流雲，此圖意為"加官進
祿"。盒壁嵌石榴、海棠等折
枝花卉紋。

以骨作為鑲嵌內容者，在清代
漆器中較多流行於民間。

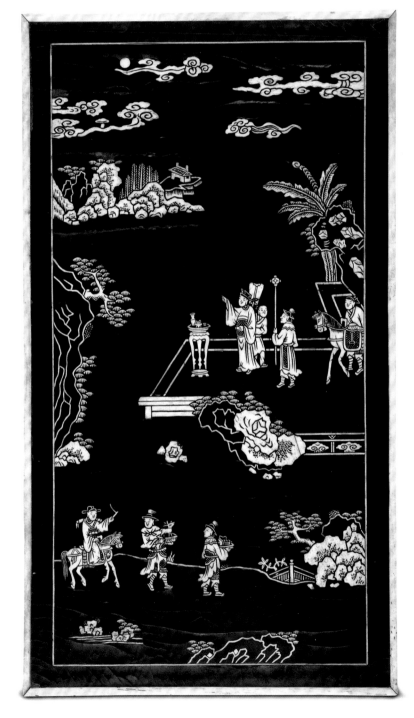

黑漆嵌畫琺瑯西洋人物筆筒
清中期
高15厘米　口徑9.8厘米
清宮舊藏

**Black-lacquered Chinese brush
container with portraits of
Westerners inlaid with enamel**
Middle Qing Dynasty
Height: 15cm
Diameter of mouth: 9.8cm
Qing Court collection

筆筒方口委角，直壁，四淺足。通體髹黑漆為地，四面各嵌兩塊畫琺瑯片，上為橢圓形，下為長方形。每面均飾西洋女子及五言詩一首，詩後署"臣汪由敦"等款識。四邊棱及口緣均髹金漆。

此筆筒集漆器和琺瑯兩種工藝於一體，所嵌琺瑯片色彩斑斕，所繪西洋女子神態安詳，五言詩字體秀麗，均出自宮廷內著名書畫家的手筆。汪由敦（1692—1758）安徽休寧人，字師茗。雍正朝進士，乾隆時任軍機大臣，擅書法。

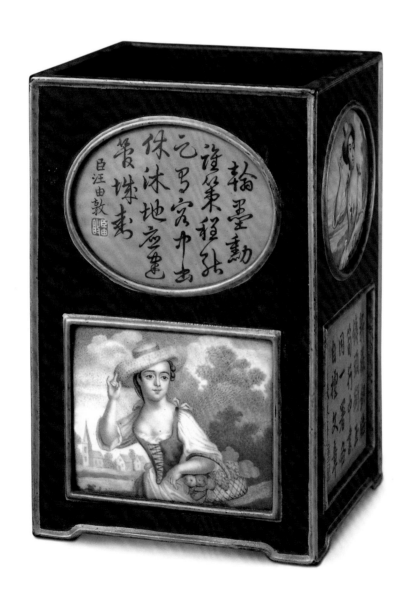

斑紋漆筆筒

清中期

高10.5厘米　口徑6.7厘米

清宮舊藏

Chinese brush container made of flat marbled lacquer

Middle Qing Dynasty

Height: 10.5cm

Diameter of mouth: 6.7cm

Qing Court collection

筆筒圓口，竹節式，平底。通體採用犀皮技法，以紅、黑、灰、綠、土黃等色漆髹飾並磨平。口邊有一圈黑漆帶，筒內及底均髹黑光漆。

此筆筒表面光滑，層次雜沓而斑紋浮動，有行雲流水之勢，色澤華美。犀皮漆器亦作菠蘿漆或斑紋漆，屬於填嵌類。其工藝是在胎體之上塗二三種不同色漆，並使漆色稍許混合，漆乾後再打平磨光，使器表隱現出不同紋理。此工藝三國時已流行，但在清代並不是一個常見品種，作品數量不多。

款彩鳳戲牡丹紋長方盒
清中期
高29厘米　長70厘米　寬50.5厘米
清宮舊藏

Oblong box of Coromandel lacquer with phoenix-and-peony decoration
Middle Qing Dynasty
Height: 29cm　Length: 70cm　Width: 50.5cm
Qing Court collection

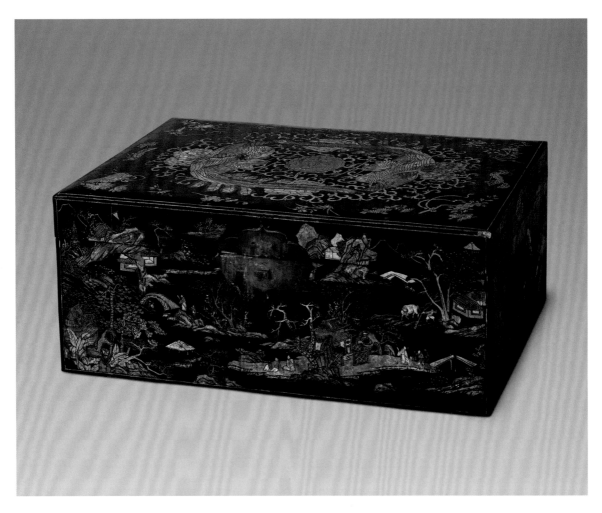

盒長方形，平頂，直壁，平底，形似箱子。通體髹黑漆為地，蓋面及四壁均以款彩工藝飾紋。蓋面飾鳳戲牡丹紋。盒壁正面飾山水風景，點綴以人物觀景、攜琴訪友、牽牛耕田等內容。左右兩面飾花籃、護板、香爐等博古圖案。後面飾鷺鷥荷花紋。

此盒填以藍、淺綠、土黃、淺紫、紅等色漆，有凹陷之感，從所繪圖案內容及工藝水平上看，應是民間作坊的產品。款彩俗稱"刻灰"或"大雕填"，是在漆地上刻凹下去的花紋，裏面再填漆色或油色以及金和銀。